国家级一流本科专业建设点配套教材·视觉传达设计专业系列
高等院校艺术与设计类专业"互联网+"创新规划教材

信息与综合媒介整合设计

赵　璐　丛书主编
赵　璐　张儒赫　编　著

内 容 简 介

本书区别于传统设计类教材，共包含大数据时代赋能信息创新设计发展、设计责任驱动信息设计思考、透析信息设计、实现信息的高效传递、综合媒介赋能信息设计的未来五部分内容，从"广知"到"认知"再到"先知"，以升维理念循序渐进引导初学者、实践者、研究者快速获得信息在不同媒介中的设计方法。书中绘制了 60 多个图例，配合分解示意图，针对作品拆解步骤，通过图文结合直观讲述，弱化了枯燥的文字描述，强化了理解目标，将"被动听取"知识变为"主动获取"内容。

本书高度契合高素质综合应用型人才的培养目标，适合国内高等艺术设计院校在校本科生、研究生、研究者、工作者等多层次读者阅读和参考。

图书在版编目 (CIP) 数据

信息与综合媒介整合设计 / 赵璐，张儒赫编著. —北京：北京大学出版社，2023.9
高等院校艺术与设计类专业"互联网 +"创新规划教材
ISBN 978-7-301-34472-9

Ⅰ.①信… Ⅱ.①赵…②张… Ⅲ.①艺术—设计—高等学校—教材 Ⅳ.① J06

中国国家版本馆 CIP 数据核字（2023）第 180288 号

书　　名	信息与综合媒介整合设计 XINXI YU ZONGHE MEIJIE ZHENGHE SHEJI
著作责任者	赵　璐　张儒赫 编著
策 划 编 辑	孙　明　蔡华兵
责 任 编 辑	孙　明　王　诗
数 字 编 辑	金常伟
标 准 书 号	ISBN 978-7-301-34472-9
出 版 发 行	北京大学出版社
地　　址	北京市海淀区成府路 205 号　100871
网　　址	http://www.pup.cn　　新浪微博：@ 北京大学出版社
电 子 邮 箱	编辑部 pup6@pup.cn　　总编室 zpup@pup.cn
电　　话	邮购部 010-62752015　　发行部 010-62750672　　编辑部 010-62750667
印 刷 者	北京宏伟双华印刷有限公司
经 销 者	新华书店 889 毫米 ×1194 毫米　16 开本　15 印张　431 千字 2023 年 9 月第 1 版　2023 年 9 月第 1 次印刷
定　　价	89.00 元

未经许可，不得以任何方式复制或抄袭本书之部分或全部内容。

版权所有，侵权必究
举报电话：010-62752024　电子邮箱：fd@pup.cn
图书如有印装质量问题，请与出版部联系，电话：010-62756370

前言
PREFACE

党的二十大报告提出："深入实施科教兴国战略、人才强国战略、创新驱动发展战略，开辟发展新领域新赛道，不断塑造发展新动能新优势。"本书内容聚焦于鲁迅美术学院在数字媒体艺术授课体系中的 3 门核心课程：信息设计、综合媒介整合设计、信息设计基础，尝试在媒介整合语境下探讨"整合创新"，这是受"新文科"教育理念启迪的全新尝试，而"更为适合地结合在一起"是"整合创新"的动机和目标。

现如今，学科之间的交叉融合导致学科之间的界限越来越模糊，"数字媒体艺术＋信息设计＋社会生态"的综合"设计＋"模式正是编者多年研究信息设计的"整合创新"思想，也是本书阐述的核心理论。本书将信息图表的逻辑选择、信息图的具体设计步骤清晰透彻地传达给读者，让"零基础"的读者阅读此书后也能上手设计信息。

当然，本书以"数据映射特殊语境下的社会整合形态"为切入点，强调的是一种数据思维的观察方法，收集并整合因社会变化而产生的环境与社会问题，推导复杂且多源的数据之间的关联，探索潜在设计机会，以呈现信息在高纬度层面的流动过程。编者希望对信息设计从时间、空间、文化、人群等不同角度进行发掘和梳理，最终建立对核心内容的认知，表达"全球命运共同体在特殊语境下产生联带效应"的观点和态度。同时，以此作为信息设计的原点，在对数据进行未来结果可视化预测的同时，思考解决问题的策略。这种具备个人认知又跳脱自我界限的特性使信息设计在当今数据时代、数字媒体时代、人工智能时代成为一门普适性工具学科，人人都可以设计信息图，人人都可以关注社会。

毫无疑问，这也是信息设计自 20 世纪 70 年代成为独立学科之后得以保持长久生命力的原因。

本书主要具备以下特色。

1. 内容体现较强的学科交叉融合特色。以信息设计为原点，融合协同创新设计、数字媒体艺术、社会设计等大方向，从理念上做到融合与创新，让信息设计的格局更高，让读者进一步深入思考，这是从方法论的角度对信息设计展开"创新式"研究。

2. 从图片到文字都呈现出轻松、活跃的阅读氛围，有别于传统教材的"说教"语境。

3. 对信息创新设计相关内容呈体系化描述。书中内容是编者及团队多年实践教学经验的总结，从信息设计的产生、发展到信息图的选择、划分，再到信息图的具体设计过程，以及最终新媒体语境下的思考与探讨，都由浅入深，呈体系化描述，基本可以满足信息设计学习者的需要。

4. 具有很强的实践价值。很多内容采取以具体作品为例，分步骤详细描述的论述方式，适合"零基础"及对相关内容缺乏系统认识的读者阅读和学习。

5. 专门设计了很多图标和图形表达复杂的内容。本书体现出信息可视化高效传递信息的优势，真正做到简化思考复杂的事物，深思简化思考的部分，清楚呈现深思的结果，认真传达呈现的结果。

6. 采用"导入—正文—未来畅想"的写作思路。全书框架逻辑清晰合理，不仅从协同、社会、数字媒体艺术等几大学科方向进行融合研究，更关注了类似"危机设计""潜行科技""弹性城市""人工智能"等正被人们聚焦的科学与设计领域的研究分支，为读者进行更广域的知识储备提供了帮助。

由于编者水平有限，编写时间仓促，书中如有疏漏，恳请识者指正。

【资源索引】

编者
2022 年 7 月 2 日

作者介绍
AUTHOR

编著

赵璐

鲁迅美术学院副院长、教授、博士研究生导师。毕业于清华大学美术学院视觉传达设计系，获博士学位，并接受德国国立斯图加特美术学院联合培养。现任全国艺术专业学位研究生教育指导委员会委员等。获评"全国首届教材建设先进个人""全国优秀创新创业导师""辽宁省特聘教授"等荣誉称号。获得 Pentawards 世界包装设计大奖金奖，国际 A'Design Award 白金奖、纽约 ADC 设计大奖青年立方奖等百余项国内外专业奖项。两套作品入选"2022 年北京冬奥会和冬残奥会宣传海报"，两套"战疫"海报作品入选"中宣部战疫宣传海报"。主持并完成中国冰雪运动吉祥物冰娃、雪娃，中华人民共和国第十二届运动会会徽、吉祥物、火炬等全媒体形象系统设计，深圳文博会辽宁数字云展厅项目等具有广泛社会和专业影响力的项目。

张儒赫

中央美术学院学士、伦敦艺术大学硕士、赫尔辛基艺术与设计大学访问学者，鲁迅美术学院中英数字媒体艺术学院专业教师，中国图象图形学学会可视化与可视分析专委会委员。获得中国数字内容大赛最佳信息设计海报金奖、意大利 A'Design Award 银奖、法国 INNODESIGN PRIZE 2021 铜奖、中国之星设计奖（专业组）银奖、全国美术作品展览提名奖等专业奖项。作品曾入选北京国际设计周、COW International Design Blennale 2019、中国美术家协会"首届全国平面设计大展"等。

课程介绍
COURSE INTRODUCTION

章	节		对应课程
第1章 大数据时代赋能信息创新设计发展	1.1	信息出现的条件	信息设计基础
	1.2	信息设计概述	信息设计基础 \| 综合媒介整合设计
	1.3	综合型的信息设计受众	信息设计基础 \| 综合媒介整合设计
	1.4	大数据时代信息设计的崛起	信息设计基础
第2章 设计责任驱动信息设计思考	2.1	创新与设计	综合媒介整合设计
	2.2	协同创新设计	综合媒介整合设计
	2.3	社会思维下的创新设计	综合媒介整合设计
	2.4	社会思维驱动数据思维的创新发展	综合媒介整合设计 \| 信息设计
	2.5	数字媒体艺术下信息设计驱动社会化思考	综合媒介整合设计 \| 信息设计
	2.6	经典作品赏析	综合媒介整合设计 \| 信息设计
	2.7	IDEA 卓越的设计标准	综合媒介整合设计
第3章 透析信息设计	3.1	信息设计家族	信息设计基础
	3.2	信息统计图分类	信息设计基础
第4章 实现信息的高效传递	4.1	信息图概述	信息设计基础
	4.2	信息图、信息图解、象形图和信息可视化	信息设计基础 \| 信息设计
	4.3	信息的整合	信息设计基础 \| 信息设计
	4.4	信息图的设计流程	信息设计基础
第5章 综合媒介整合赋能信息设计的未来	5.1	媒体与媒介的区别	综合媒介整合设计
	5.2	新媒体的概念	综合媒介整合设计
	5.3	综合媒介下的"设计+"	综合媒介整合设计 \| 信息设计基础
	5.4	数字媒体艺术下的信息创新设计	综合媒介整合设计 \| 信息设计基础
	5.5	信息创新设计赋能数字文化产业的整合发展	综合媒介整合设计
	5.6	送给未来的"历史性"思考	综合媒介整合设计

■ 综合媒介整合设计
■ 信息设计
■ 信息设计基础

CONTENTS

CHAPTER 1

第 1 章　大数据时代赋能信息创新设计发展

1.1　信息出现的条件 / 003
- 1.1.1　信息出现的场所 / 003
- 1.1.2　复杂多样的信息 / 009
- 1.1.3　信息传递的媒介 / 011

1.2　信息设计概述 / 013
- 1.2.1　信息设计的概念 / 013
- 1.2.2　信息设计的发展 / 015
- 1.2.3　来自团队的声音 / 020

1.3　综合型的信息设计受众 / 022

1.4　大数据时代信息设计的崛起 / 025
- 1.4.1　数据与信息的概念 / 025
- 1.4.2　数据思维 / 026
- 1.4.3　大数据 / 031
- 1.4.4　4个"V" / 033
- 1.4.5　大数据时代的融媒体与未来科技 / 039

CHAPTER 2

第 2 章　设计责任驱动信息设计思考

2.1　创新与设计 / 047
- 2.1.1　创新 / 047
- 2.1.2　信息设计下的创新思考 / 047

2.2　协同创新设计 / 048
- 2.2.1　协同创新下的"大设计"观 / 048
- 2.2.2　协同创新设计 / 049
- 2.2.3　协同创新设计新时期的三大信息设计类型 / 053
- 2.2.4　信息设计的未来思考 / 056

2.3　社会思维下的创新设计 / 059
- 2.3.1　社会设计发展综述 / 059
- 2.3.2　机能性分析 / 060
- 2.3.3　社会设计概念 / 062
- 2.3.4　社会设计与社会创新 / 064
- 2.3.5　社会设计下的信息设计 / 066
- 2.3.6　信息设计与社会设计整合的作品赏析 / 068

目录

2.4 社会思维驱动数据思维的创新发展 / 076
- 2.4.1 数据思维的创新 / 076
- 2.4.2 数据思维助力地域文化创意产业的传播 / 078

2.5 数字媒体艺术下信息设计驱动社会化思考 / 084
- 2.5.1 战疫识途者 / 085
- 2.5.2 净界 / 088
- 2.5.3 居家健身图鉴 / 090
- 2.5.4 共生 / 092
- 2.5.5 危机·人潮 / 094
- 2.5.6 速度与疫情 / 096
- 2.5.7 杏林春暖 / 098
- 2.5.8 音乐力量 / 100

2.6 经典作品赏析 / 102
- 2.6.1 伦敦地铁图 / 102
- 2.6.2 约翰·斯诺的霍乱地图 / 105
- 2.6.3 南丁格尔的玫瑰图 / 108
- 2.6.4 国际字体图形教育体系 / 109

2.7 IDEA 卓越的设计标准 / 115
- 2.7.1 设计创新(Design Innovation) / 115
- 2.7.2 利于用户(Benefit to User) / 115
- 2.7.3 利于客户/品牌(Benefit to Client/Brand) / 115
- 2.7.4 利于社会(Benefit to Society) / 116
- 2.7.5 适当的美学(Appropriate Aesthetics) / 116

CHAPTER 3

第 3 章　透析信息设计

3.1 信息设计家族 / 121
- 3.1.1 信息架构 / 121
- 3.1.2 信息设计 / 123
- 3.1.3 可视化与数据可视化 / 125
- 3.1.4 信息可视化 / 127
- 3.1.5 新闻数据可视化 / 129
- 3.1.6 信息图 / 131

3.2 信息统计图分类 / 133
- 3.2.1 比较类 / 133
- 3.2.2 趋势类 / 139
- 3.2.3 占比类 / 146
- 3.2.4 分布类 / 150
- 3.2.5 流向类 / 151
- 3.2.6 层级类 / 153
- 3.2.7 表格 / 154

CONTENTS

CHAPTER 4

第 4 章　实现信息的高效传递

4.1　信息图概述 / 159

 4.1.1　最早的信息图 / 159

 4.1.2　信息图的必要性 / 160

 4.1.3　设计信息图的必备能力 / 160

4.2　信息图、信息图解、象形图和信息可视化 / 162

4.3　信息的整合 / 164

 4.3.1　信息的整合概述 / 164

 4.3.2　数据与信息的关系 / 165

 4.3.3　信息整理 / 166

 4.3.4　信息编排 / 168

4.4　信息图的设计流程 / 169

 4.4.1　第一步：传递目标的建立 / 170

 4.4.2　第二步：信息的整合 / 174

 4.4.3　第三步：叙事性编辑 / 177

 4.4.4　第四步：可视化设计 / 178

 4.4.5　第五步：信息的补充 / 183

 4.4.6　第六步：视觉增强 / 183

 4.4.7　第七步：信息图表的完成 / 184

 4.4.8　第八步：五大信息的完善 / 185

目录

CHAPTER 5

第 5 章 综合媒介整合赋能信息设计的未来

- 5.1 媒体与媒介的区别 / 193
 - 5.1.1 媒体 / 193
 - 5.1.2 媒介 / 193
 - 5.1.3 作品分析：OO_OO CROSSOVER / 194

- 5.2 新媒体的概念 / 196
 - 5.2.1 从新媒体到数字媒体艺术 / 197
 - 5.2.2 数字媒体艺术与信息设计结合的"创新"方法论 / 199
 - 5.2.3 作品分析：奶粉选择指南 / 200
 - 5.2.4 创新方法与新技术的结合 / 201
 - 5.2.5 作品欣赏 / 202

- 5.3 综合媒介下的"设计+"/ 204
 - 5.3.1 "社会生态+"/ 204
 - 5.3.2 "数字媒体艺术+信息设计+社会生态"/ 206
 - 5.3.3 "设计+"的特征 / 207
 - 5.3.4 新时代下的新焦点 / 208
 - 5.3.5 作品分析 / 211

- 5.4 数字媒体艺术下的信息创新设计 / 215
 - 5.4.1 "信息设计+"的创新 / 215
 - 5.4.2 作品分析：14 天塑料使用记录 / 216

- 5.5 信息创新设计赋能数字文化产业的整合发展 / 217
 - 5.5.1 以东北地区为例的地域性数字文化产业 / 221
 - 5.5.2 新时代赋能东北数字文化产业的创新 / 224

- 5.6 送给未来的"历史性"思考 / 226

参考文献

大数据时代赋能
信息创新设计发展

第 1 章　chapter 1

①

信息出现的条件	01
信息设计概述	02
综合型的信息设计受众	03
大数据时代信息设计的崛起	04

■ 本章教学要求与目标

教学要求：

通过本章的学习，学生可较为深入地了解信息设计的概况。本章内容聚焦于信息出现的条件、信息设计、综合型的信息设计受众，以及大数据时代信息设计的崛起，可让学生对大数据概念、大数据思维、大数据特征等知识内容有更为深刻的理解。

教学目标：

使学生对信息设计的概念、发展状况有初步的认知，帮助学生理解大数据的概念和特征，培养学生站在更高维度理解数据与信息的视野。

■ 思维导图

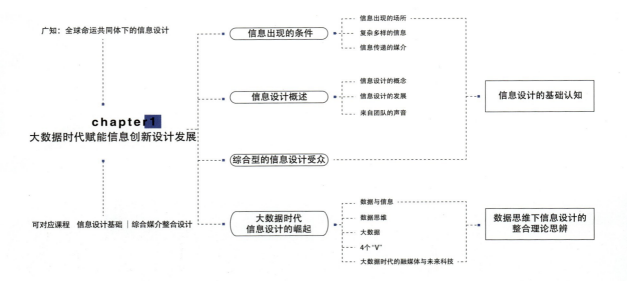

1.1 信息出现的条件

1.1.1 信息出现的场所

正式分享专业知识之前，我们先来欣赏一套作品，这是由鲁迅美术学院中英数字媒体艺术学院设计团队创作完成的信息设计实验作品——《非理性切片》。这是以"人与计算机面对突发情况的反馈"为主题，进行的一次关于认知的实验。设计的理论方法是比较人类选择（有情绪）与机器随机选择（无情绪）的方式。设计团队罗列了很多科普类知识问题，然后随机在互联网中寻找受访者作答，同时利用人工智能技术给计算机设定指令，让它也同步在线答题，这样可以保证人类和机器都是在第一时间对相同的科普类知识问题进行解答。比对结果后，团队得出了一些规律性结论：人类在面对大部分问题时选择的答案是相似的，当然也有例外的情况；而计算机在随机处理一些问题的时候，其反馈结果两极分化，即大部分答案高度一致，少部分答案则完全不同。如图 1-1 所示，通过信息设计手段将这些信息绘制出来，所得到的结果就像每一个人在面对不同问题时所形成的思维模型。

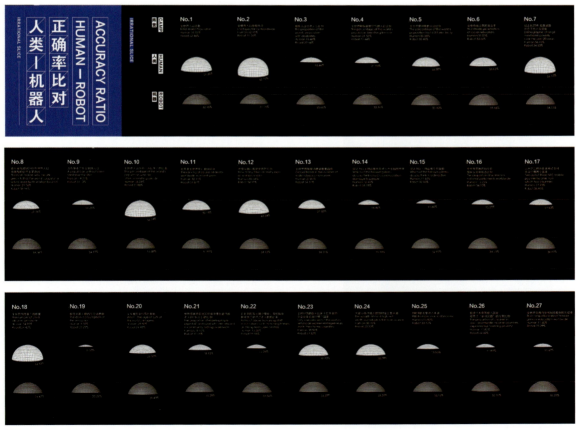

↑ 图 1-1 非理性切片——人类 - 机器人正确率对比 / 王琪 李晓颖 / 指导教师：赵璐 张儒赫 /2020

设计团队也统计了被调研人群的背景（见图1-2），他们均是来自互联网或线下随机采访的抽样人群，总数为1000人。通过这项具有强烈数据特征的研究，以及信息可视化的叙事手法，设计团队力求让更多的人感受到在人工智能技术日益成熟的今天，人类和机器人对很多问题的处理方法近乎相同，但是在面对特殊环境和情况时，人类的情感化选择还是会战胜极端理性的计算机思维，这也是机器不可能代替人类在社会中承担所有工作的原因。

↑ 图1-2　非理性切片——调研人群背景／王琪 李晓颖／指导教师：赵璐 张儒赫／2020

↑ 图1-3　非理性切片——研究过程（左）、降维思考（右）／王琪 李晓颖／指导教师：赵璐 张儒赫／2020

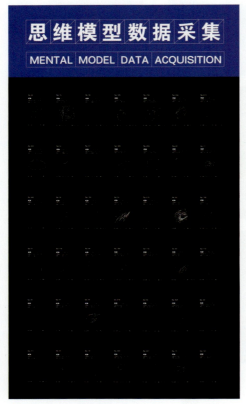

在对该主题有了更为全面的理解之后，设计团队开始考虑如何选择最合适的方式进行表达。这一阶段将会删减多余的研究过程，毕竟作品的呈现不是面面俱到的，所以其实大部分的信息设计从研究、思考再到执行是一个降维的过程（见图1-3）。在这里，设计团队运用C4D和Touch Designer等程序技术，进行执行阶段的研究，并尝试通过D3.js可视化编程语言实现初步方案。

有趣的是，设计团队在采访过程中，特意在题目中增加了一个问题："你的思维模型是什么样的？"然后让每一名被采访者和计算机机器人都用简笔画的方式立即反馈出他们所认为的思维应该有的样子（见图1-4），这是很有意义的过程，是探讨人人都可以参与信息视觉化呈现，事事都可以进行视觉化呈现的一次大胆尝试。随后，设计团队又利用3D处理技术对收集上来的由人和计算机分别绘制的思维图形进行立体化处理，如图1-5所示，获得了意料之外的效果。

↑ 图1-4　非理性切片——思维模型数据采集（平面）／王琪 李晓颖／指导教师：赵璐 张儒赫／2020

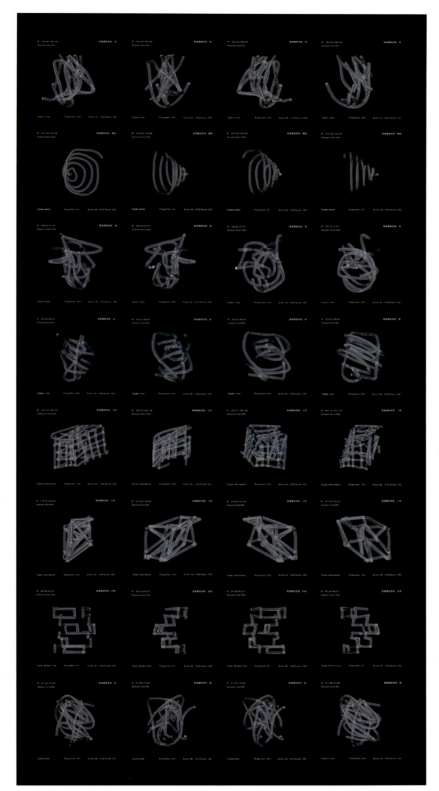

↑ 图1-5　非理性切片——思维模型数据采集（立体）/ 王琪 李晓颖 / 指导教师：赵璐 张儒赫 /2020

　　图1-6所呈现的是此次实验性作品的信息设计主海报，设计团队在3D环境下建立了数据模型。在互联网空间中，这个数据模型可以根据观众点击的手势进行旋转。大部分人都认为信息是"平面"的，而这种立体的数据可视化模型其实就是在探索，如果信息是有厚度、有体量的，那么它的背面会是什么样呢？而这个数据模型后来也在AR技术的加持下，在手机等移动终端或平台上实现了增强现实的视觉转换。

■ 信息与综合媒介整合设计

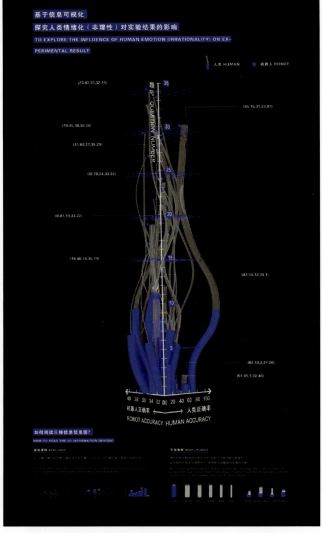

图 1-6　非理性切片信息设计主海报 / 王琪 李晓颖 / 指导教师：赵璐 张儒赫 /2020

　　整体来说，这套作品聚焦非理性数据赋能信息设计领域的潜在未来，立足可视化的多种表达形式，结合数字媒体技术的动态表达、AR 技术呈现等多维度的非线性叙事方法、正视视角的动态海报（360°旋转）、切片图（解构整体）、AR 信息模型等。力求让观众在有更好互动的基础上，能够多角度、更清晰地接收信息、拓展信息、观察新的思路。党的二十大报告提出："培育创新文化，弘扬科学家精神，涵养优良学风，营造创新氛围。"与以往的"被设计"的信息作品不同，这套作品没有按照惯性思维进行调研和设计，具有一定创新性，为探索数字媒体艺术语境下信息设计的互动传递性提供更多可能，同时关注的主题也是较为热门的话题，是一个具有突破性和研究价值的作品案例。

　　而信息作为传递的内容，可以在任何环境和媒介下进行描述。目前来看，信息可以实现全域化覆盖，而这种可以任意打破边界的传导方式也为创新的研究提供了无限可能。

　　本书开篇的这套作品是想先让读者对信息设计的创新过程充满想象和期待。不难看出，这套作品是在努力对现有的数据和技术资源进行重组配置，所以从定义上来说，这就是信息设计的创新思考。而创作主题也是围绕社会热点话题进行研究和推理，因此，开篇推荐的这套作品就是想直观地引领读者认识创新和社会思考相结合的信息设计格调。

　　而作为设计的核心——信息，不仅是接下来我们要深入了解的概念，而且是从事信息设计工作每天都会接触到的"朋友"。

现如今，我们对"信息"这个词并不陌生，任何地方都有它的存在。自古以来，人类就借助各种工具来记录、传递信息，而后语言的出现，更是提高了信息传递的效率。信息出现的场所即传播媒介，而随着科技的发展和思想的解放，信息几乎无处不在。报纸、电报、传呼机、电话、电视、互联网等各种信息传递媒介被发明和发现，为了提升信息在不同媒介的传递效率，我们需要进行信息设计。为了方便处理信息，从视觉上我们大致可以将信息分为两大类别：静态信息和动态信息。静态信息是非实时的、对于已经发生的事实的描述，动态信息则是实时的，是通过一个布置好的信息接口实时采集的。随着科学技术和互联网的快速发展，在"协同创新"的思路日趋成熟的今天，学科之间的界限也越来越模糊。艺术与科学的融合催生了文字编码和视觉编码这两种形式，实现了对信息跨越时间、空间的传递与接收。互联网静态信息往往是编入界面前端代码中的内容，是固定不变的，而动态信息则依赖于嵌入页面中的数据接口，不断从其他数据源中获取数据以更新页面内容。

我们每天所接触的各种人机界面中的信息就是实时信息的典型代表。在大数据分析行业也有它的身影：从生物医药到公安管理等各行各业的数据监测中提炼出的信息就是实时信息，例如在城市智慧交通系统中可以随时查看的车辆拥堵状况。公共标识、环境视觉、文化传播、品牌建设、情报传递等是静态、非实时的信息目前的应用领域，例如日常的路边导视、包装上的产品说明等，它重在说明信息和深化理解。

导视系统设计是以信息设计为核心方法，依托设计不同方向的协作整合，对空间信息进行高效传递的综合设计。下面要分享的涉谷站机场导视系统设计（见图1-7～图1-9）是4家铁路公司8条线路集中的首都圈内为数不多的大规模航站楼。由于机场运行期间的反复扩建，空间内外的立体结构发生了复杂的变化，尤其是在防灾措施和无障碍的信息传递等方面出现了较为棘手的问题。同时，因为客观实际需要，机场在开发过程中频繁地变更路线，人们被迫在以到达指定地点为行为目标的过程中接收混乱的信息，所以社会强烈呼吁在机场附近建立导视系统。

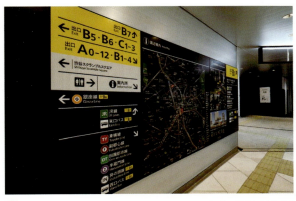 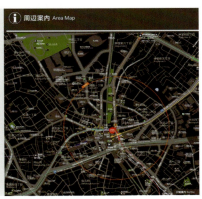

⬆ 图1-7 连接车站、街道的"涩谷签名"计划（1）/ 竹内设计株式会社：竹内诚 /2019

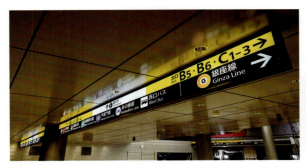 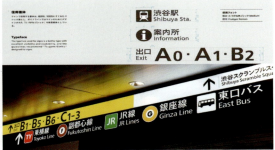

⬆ 图1-8 连接车站、街道的"涩谷签名"计划（2）/ 竹内设计株式会社：竹内诚 /2019

我们能够看到，这种利用较大字号进行站名、方位、门牌号等信息传递的方式，可以方便旅客在赶往机场的时候快速找到自己想要依循的方向。这种在空间关键点位安置的导视牌可以给旅客带来极大的安全感，不会让其迷失在陌生的环境之中。而配合一些形象直观的图标系统设计可以减轻人们阅读文字信息的枯燥感、压力感，尤其是在机场及周边这种繁忙且复杂的空间中，文字、图形的整合编排可以让导视系统发挥出自身的最大传播效率，同时也是信息设计为人类创造更多幸福感的价值体现。

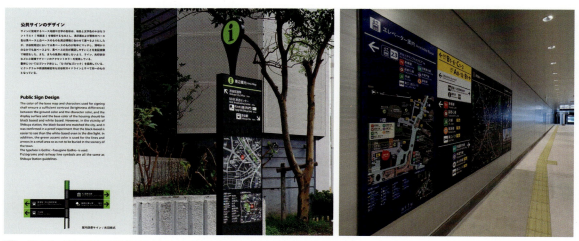

↑ 图 1-9　连接车站、街道的"涩谷签名"计划（3）/ 竹内设计株式会社：竹内诚 /2019

接下来要分享的作品名为 flowmap.blue（流向地图.蓝）（见图 1-10），这是一个免费和开源的流图可视化工具。与导视系统的信息传递媒介不同，这类作品多以动态信息传递的方式，借助互联网平台，向所有访问者提供信息内容。相对于固化的导视系统，这类信息传递会被更多人看作"信息设计"，因此从审美体验到呈现媒介的互联网平台都是跟"设计"相关的格调，它们看起来更像是"被设计"的信息。其实，所有传递数据、信息内容的行为和可视化方式都属于"信息设计"，导视系统属于信息设计，具有交互行为的网络可视化程序也属于信息设计，只是导视系统往往是建立在一定的环境之中，搭载信息传递的媒介是不可移动的，这反而弱化了人们对固化牌子上面的文字、图形，也就是"被设计"出来的信息的认知。

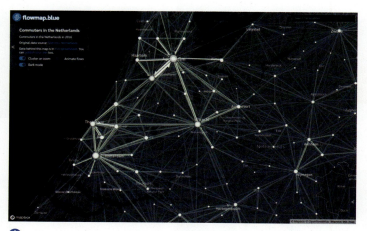

↑ 图 1-10　flowmap.blue/Ilya Boyandin/Kantar information is Beautiful Awards/2019

这套流向图客观并直观地描绘出人类在地理位置之间移动的聚合数量。世界各地的人们都可以运用这套程序实现很多因行为和空间关联所产生的数据，例如城市流动性（通勤行为、公共汽车和地铁旅行、自行车和摩托车共享系统）、迁徙、货运、流行病学、渔业、科学合作、下水道系统、历史数据和许多其他主题的数据集合。显而易见，这套程序是一种高度平衡传递功能与审美体验的交互型信息设计作品。

1.1.2 复杂多样的信息

信息的类别有很多，不仅仅是文字和数字，所有能够叙事性表达事物内容、过程、流程、细节、原因和结果的声音、视频、动画等类型文件都可以称为信息。随着数字媒体艺术的发展，越来越多的复合型信息出现在互联网之中，一般是两个或以上的信息类型同时出现，其目的是保证信息更为高效地传递。比如在互联网阅读一段文字内容，当用鼠标单击某一个词组的时候，这个词组会变成其他颜色进行视觉的强调，同时背景音会传来标准的发音，让用户可以准确获取该词组正确的读音。这就是将文字和声音整合传递的复合型信息表达，也是两种纬度的信息叠加之后的效果。

信息的复杂程度取决于数据信息的类型，按照数据间的关系可以将数据分类为多维数据、时序数据、层次数据、网络数据，维度越多越复杂，以视觉形式展现就越困难。

这里面提到了"维度"的概念（见图1-11）。理解信息的"维度"概念对于研究信息的传递有很好的帮助，我们一般认为的维度不应该局限于空间的概念，"维度"指的是"可能性"，即"X"。也就是说，增加一种"可能性"，就增加了一个"维度"。比如说我们所理解的"四维"就是在原有的"三维"，即立体维度的基础上，增加了"时间"的概念，探讨的是在一个无限延长的时间轴上，这个立体空间被缩成一个小点，变成时间轴上的时间节点。也就是说，"四维"其实就是探讨某一事物在时间轴上随时间变化的可能性。

从信息的角度来说，维度就是描述对象的解释频率。比如，要描述一个包，"一个包"本身就是一维，"一个红色的包"，即通过增加色彩的可能性使其变为二维，而"一个红色的方形包"就是在色彩的基础上增加了形状的可能性，这样就形成了一个经过"三维"解释的包。但是反过来看，如果我们只说颜色和形状，或是增加其他的可能性，比如材质、做工、产地等，但就是不增加第一维度的"包"这个核心词，那无论维度有多高，信息接收者都不知道核心内容是什么，即信息的解释频率过低导致信息的传递不清楚。因此，好的设计就是尽可能地提高解释频率，以接近所描述事物的本质。

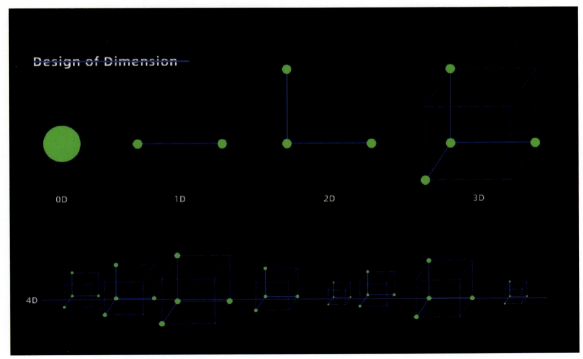

【信息维度示意图】

图1-11 信息维度示意图 / 张儒赫 /2020

如何对多维度的信息进行有效的设计？对于复杂程度较高的信息，在进行设计之前，要先对信息进行预处理，即筛选、整理和简化的加工过程，复杂的信息才能以精简的可视化方式呈现出来。如今，随着科技发展的加快，即便是再复杂多样的信息，也可以在新媒体的帮助下通过交互方面的设计来提升它的可读性。而目前数据的可视化过程中，在交互层面上解决信息过度复杂所导致的视觉混淆的方法主要有以下几种：对信息聚类后自动弱化用户视觉焦点以外的信息；或者通过动态演示简化信息传递过程，其中动态图像在信息的表述上更为明确，有效性更强（图形的动态可以根据动态方向、频率传达不同旨意，如禁止、等待、读取等，也可以通过节拍、速度等多属性传递情感，增加信息维度）。

总之，信息设计在面对负载的信息时必须注意，多维数据如何在特定的场景下匹配才具有信息价值？如何在共同的时空中展现信息，才能让观众进行深度信息的挖掘？

你也许思考过这些问题，科学家的工作对其科研生涯有何影响？如果有影响，可以说是相关性最强的绩效衡量标准，它是否遵循可预测的模式？我们能预测科学家取得杰出成就的时间吗？

在这些问题的驱动下，图 1-12 所示作品的设计者金·阿尔布雷希特（Kim Albrecht）研究了生产力的演变及其在数千项科学事业中的影响。作者重建了来自 7 个学科的科学家的发表记录，将每一篇论文与其对科学界的长期影响联系起来，并通过引文指标进行量化。他在整理分析后发现，科学家职业生涯中影响最大的工作是随机分布在其工作范围内的。也就是说，在科学家发表的论文序列中，影响最大的作品落在任何地方的概率都是一样的。它可能是第一本出版物，出现在科学家职业生涯的中期或者末期。

在这个可视化的过程中，设计者凭借对信息纬度的认知，达到了对事物最本质真相的传递目的。而复杂的学科信息本身也形成了多维度信息传递的交叉融合，用户在此交互信息可视化作品中可以轻松地探索不同学科的职业，根据不同的职业参数对科学家进行排名，或者选择其中的一个子集。你会发现影响的高峰出现在各处，从左边的职业生涯开始到右边的职业生涯结束。

图 1-12　科学的路径 / 金·阿尔布雷希特 /2017

1.1.3 信息传递的媒介

关于媒介与媒体的概念，本书第 5 章会做重点分享，从数字媒体艺术的角度进行描述。本小节算是对此类概念"抛砖引玉"，从普遍认知的角度，即从传媒的角度探讨二者的联系。

什么是信息传播的桥梁与纽带？就是媒介。广义上讲，媒介是指能使人与人、人与物或者物与物之间产生联系的物质。加拿大思想家马歇尔·麦克卢汉（Marshall Mcluhan）在《理解媒介：论人的延伸》（见图 1-13）[1] 中提出："媒介是指那些延伸人类器官的工具、技术和活动的集合。"在传播学的语境下，媒体就是信息的媒介，也就是我们常说的宣传平台。除报纸、电视、广播、杂志这些传统媒体外，户外媒体、网络媒体如手机短信、微博等随着科学技术发展而衍生出的新型媒体也闯入人们的视线，它们在传统媒体的基础上发展起来，但是又与传统的媒体有本质的区别。

图 1-13 《理解媒介：论人的延伸》/ 马歇尔·麦克卢汉 /1964

党的二十大报告提出："互联网上网人数达十亿三千万人，人民群众获得感、幸福感、安全感更加充实、更有保障、更可持续，共同富裕取得新成效。"毫无疑问，随着科技的发展，移动互联网成为当今最普遍使用的媒介类型，从有形转向无形的信息媒介也不再是纸上谈兵。媒介从实体的手机、计算机，发展到虚拟的全息投影，甚至未来还有可能出现通过脑电波、脑力等产生作用的新型媒介。随着时代的发展，人们的生活也逐渐地走向无实物化。信息媒介的飞速变化使得我们的生活习惯和思维方式也发生改变。以简单的信息记忆为例，纸媒是过去人们获取信息的主要方式，然而纸媒的更新速度及频率明显是有限的，所以我们记忆信息的周期相对较长，这有助于人们进行深度阅读。

[1] 马歇尔·麦克卢汉，理解媒介：论人的延伸［M］．何道宽，译．南京：译林出版社，2019.

现如今，互联网的飞速发展使得信息大范围出现在我们的生活之中，维克托·迈尔-舍恩伯格（Viktor Mayer-Schönberger）在《大数据时代》[1]一书中提到："谷歌子公司——YouTube 每月接待约 8 亿名访客，平均每一秒钟就会有一段长度在一小时以上的视频上传。"这尚且是 2012 年的数据，而如今信息的数量和复杂程度更是在以几何倍数增长。信息如同洪水一般涌入我们的脑海里，使得我们记忆信息的周期也变得十分短暂，我们一天之中会接触到大量的信息，这些碎片化的信息会很快地被新的信息取代，周而复始，不断循环。让被传递的信息脱颖而出，让信息长时间储存在人们的脑海之中，就成为设计者们面临的最具有挑战性和需要深入思考的问题。

同时，从社会生态角度思考，人类的需求驱动了信息传递的多样性发展，也促进了媒介的全域性进步。信息传递不再是单一和孤立的形式，而是多种媒介并存，整合优质资源，实现结果的最优化。

图 1-14 所示的这套作品是由邱南森（Nathan Yau）创作的一套基于调研的数据可视化作品。整套作品是一个收集了 10 万个快乐时刻的数据库，作者要求 10000 名参与者列出最近让他们感到开心的 10 件事。设计者通过视觉化的方法分析了 10 万个快乐时刻的语义结构，包括主语、谓语和宾语，将它们按照内在关联频率重新组合，其目的是向用户展现人类快乐的原因，并从最终的可视化表达中清晰地呈现那些令人难忘的快乐时刻。

↑ 图 1-14　快乐来自哪里 / 邱南森

图 1-15 所示的这套作品来自南京艺术学院设计学院视觉信息设计专业的团队，CHICKTOPIA 意为"鸡的乌托邦"。该套作品尝试对工业化环境下食物生产的流程进行拟人化表述，运用推导性信息图表的设计手段，以流程图的形式展现现代食物的生产流程，并将其与自然生产进行对比。

其中，蛋鸡与肉鸡都经历了出生、集中养殖、生产加工、被销售或被屠宰的阶段，意在反思食物的工业化生产给人类及动物带来的影响。

值得一提的是，团队后期制作了一套完整的具有画外音介绍的可视化动态信息设计作品，这种动静结合的手法也为信息的传递媒介提供了更多的选择。有趣而连贯的动态视频可以通过互联网传递到手机、计算机等移动终端中。当然在这一过程中，设计者也注意到了文字和图形信息在屏幕中的传递效果，而新媒体与纸媒体的整合传播也使得更多的人可以了解现代食物的生产流程。

[1]　维克托·迈尔—舍恩伯格，肯尼思·库克耶. 大数据时代：生活、工作与思维的大变革 [M]. 盛杨燕，周涛，译. 杭州：浙江人民出版社，2013.

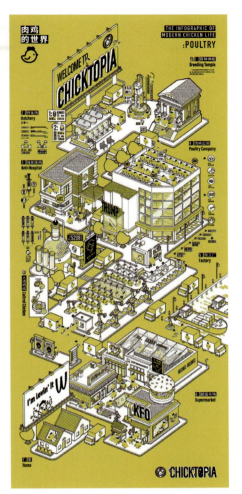

【咕哒乌托邦】

图 1-15　咕哒乌托邦 / 吴元杰 / 指导教师：单筱秋 陈皓 师悦 厉勉 /2019

1.2　信息设计概述

1.2.1　信息设计的概念

　　什么是信息设计？简单地说，信息设计就是将信息编排设计，保证信息传递畅通。信息设计就是信息的视觉化过程，可以理解为"可视化"，即可以看见的图形。但是，因为这种"可见"的图形是有信息内容做支撑的，所以图形不仅要"美"，还要能够准确、直观、高效地传递出信息的内容。

　　从这个层面来说，信息设计的目的是减少接收信息的障碍，让信息接收更加便利，方便使用者查阅、记忆信息，提高信息的传递效率；即用设计思维对信息进行视觉化处理，目的是建立"有效"的沟通，让信息的传递更加清晰快捷。这里的关键词是"有效"，它具备两个含义：

　　（1）效能，即有用的、有价值的。

　　（2）效率，即高速的、快捷的。

　　由此可见，信息设计"有效"是指信息传递过程要有"意义"，同时要"快"。

当然，信息设计还有一种定义，这是笔者通过多年研究体会到的，可能很多从业者都会认同这种定义。这个定义从人的角度来探索信息设计：信息设计可以让信息接收者更主动、更积极地阅读信息，拉近人与信息之间的距离，而这本身也能够给人记忆信息带来帮助。

其实，从更高的视角来看这个问题，提高信息接收者阅读信息的主动性也是"提高信息传递效率"的一种方式。

如果我们用更加详尽的话语对信息设计进行描述，即选择最合理的设计方法对所收集到的信息进行分析、重组，可以让信息以更加合理的方式进行传播，让复杂难懂的信息变得更加易于理解、一目了然。Vivid 工作室创意总监内森·舍卓夫（Nathan Shedroff）认为，信息设计是一门指引人们进行良好交流的学科，是视觉传达设计的基本技能，广泛存在于不同领域。信息设计在我们的日常生活中扮演着不可或缺的角色，如十字街道上随处可见的红绿灯是经典的图解设计，在异地他乡发挥极大作用的精致的地图是最好的信息图标设计，它们都可以被称为信息设计，只是使用了不同的方式来陈述信息的内容。

有很多在信息设计领域的先锋代表对信息设计做了很多解释，他们的教育背景不同、职业属性各异，对信息设计的解释也有自己的特点，但都抓住了信息设计的核心功能，即"高效传递"功能。这些"至理名言"在其他平台或书籍里都有所记录，笔者在此重新整理一下，也是希望读者可以从不同的角度更为深刻地理解信息设计的概念。

著名的关于信息设计的杂志，*Information Design Workbook* 曾发表过与"信息设计"概念相关的内容："有效的沟通是信息设计的最核心本质和目的。"这里面强调了"有效"才是信息设计的"本质"，用之前分享的维度内容来描述，就是增加解释频率，达到描述事物真相的目的。

弗兰克·西森教授（Frank·Thissen）是斯图加特大学应用科学与信息设计方向的专家，他曾从自身的视角对信息设计进行定义："信息设计是对信息清晰而有效的呈现。"而信息设计大师路易吉·卡纳蒂·德罗西（Luigi Canali De Rossi）则认为信息设计就是研究用户如何获取、分析和记忆信息。

"交流的唯一途径是弄清楚如果信息不被理解会是什么样子"，这是现代信息设计先驱理查德·索尔·沃尔曼（Richard Saul Wurman）的经典论断。我们只有知道"不被理解的结果"，才能创造出"可以被理解的作品"，这也就是信息设计存在的意义及价值。

上面的几个关于信息设计的概念，总结起来，其实都指向了"建立有效的沟通，让信息的传递更为清晰快捷"这句话。

你会听到不同的声音在谈论设计信息的含义和走向。下面这套作品《*Market Café*》（市场咖啡）杂志（见图 1-16、图 1-17）是由一个独立出版团队完成的，主要是在伦敦自行出版和发行。它迄今为止共发行了 5 期，每一期都围绕一个主题，内容从数据的真实性到城市地图和数据可视化的暂时性皆有涵盖。该套杂志

图 1-16　*Market Café* / Tiziana Alocci Piero Zagami/2019

↑ 图1-17　*Market Café* / Tiziana Alocci Piero Zagami/2019

的特点是通过基础的"点、线、面"三要素建立信息架构关系，用可视化的方式进行叙事性表达，这样做不仅可以让信息传递得更为准确和清晰，还能增加阅读科普类信息内容的乐趣，读者摆脱了以往枯燥无味的文字阅读方式，可以接收到更有亲和力的图形化信息。而这些杂志也从纸媒的维度诠释了"建立有效沟通"的信息设计宗旨。

1.2.2　信息设计的发展

随着社会的高速发展，信息的传递变得十分重要。但是回首往昔，信息设计的发展与其他学科一样，都要满足当时社会的需求并进行适应性变化，这种变化也是"创新"的一部分，它抛开了惯性思维，转而向"新颖"的解决问题的方式发起的挑战。因此，结合历史来看，可能与大部分读者最初的认知不同，信息设计"作品"的出现，要远远早于它的概念的形成。岩画被看作最早的有图形记录的"被设计"的信息，以著名的法国拉斯科洞窟壁画为代表（见图1-18），它是两万五千年前石器时代的人类为猎捕野牛而作的一系列野牛奔跑图，壁画作为信息的储存和展现方式，呈现了野牛奔跑的形态与动作。尽管这种信息传递方式相对比较单一、固化，且无法让我们准确理解其中的含义，但它保留至今是具有独特的历史意义的。

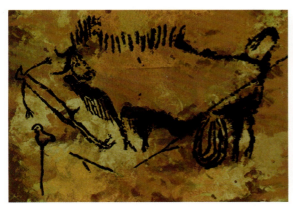

↑ 图1-18　法国拉斯科洞窟壁画 / 张儒赫 夏诗雨/2018

随着历史的发展，人类对于日常沟通的需求不断提升，文字的出现解决了这一问题，改变了人类的信息传递方式。早期沟通使用的是相对复杂的、图形化的象形文字，这是人类祖先因擅长模仿事物而创造的文字图形。随着文字的不断演变，信息也得到更加有效的传播。直至20世纪，图片成为信息传播的中坚力量，读图时代便渐渐开启，随后互联网时代的到来也使以视觉呈现为主的信息设计的发展成为必然。

信息设计对人们的生活有极大的帮助。我们一直强调，信息设计在"协同"与"整合"的加持下，成为一种重要的解决问题的方法，参与到各个领域，信息设计"为人类创造福祉"的大格局也体现在它能清晰高效地传递复杂的视觉化信息，并能找到问题的关键所在。

18世纪50年代还没有"信息设计"的概念，当时英国霍乱肆虐，人口骤减，开始人们错误地认为疫病是在空气中传播的，因此死亡人数激增而得不到控制。英国人约翰·斯诺（John Snow）为了找到霍乱传播的真正原因，将霍乱患者所处位置一一标注在一张地图上，根据标注点的离散程度和位置分析出患者大多聚集在城市水泵附近，从而将疫病传染源锁定在城市用水上，并且采取有效措施控制住了疫情。约翰·斯诺通过绘制信息地图做出了正确的推断，拯救了一座城市。这个案例在后面会与其他同类的故事一起做详细分享，它说明被设计的信息对建立人与人、人与空间的联系，进而找到策略性解决问题的方法有重要作用。

前面我们说过，信息设计的发展是不同时代下信息传递的方式随社会和科技的进步而进行的变革过程。但是在科技达到一定水平之时，我们也不能忘记历史，毕竟"预测未来，先要回顾历史"，时间作为一面折射过往经历的镜子，可以带给我们很多思考。接下来分享的这套作品 Volcanoes with Eruption Since 1883 by Elevation and Type（从海拔和类型看1883年以来的火山喷发）（见图1-19）便是对于历史的回顾，它提供了自1883年（克拉卡托亚火山历史性喷发之年）以来火山的活动状况。这段时间内至少有404座陆地火山爆发。自2000年以来，这样的火山喷发已经发生了近200次。这些火山喷发有着各自不同的规模和影响。比如1980年华盛顿圣海伦斯火山的喷发规模较大，而其他火山喷发规模较小但较为频繁。在这件作品中，1883年或之后每一次被证实的喷发都用一个形状来表示。图中不同形状按顺序对应着火山在海平面以上的高度。颜色用来表示1883年以来观测到的火山喷发次数，冷色表示火山喷发次数少，暖色表示火山喷发次数多。该作品通过对过去火山爆发的规律进行可视化分析，推算出火山在未来爆发的时间节点和频率。

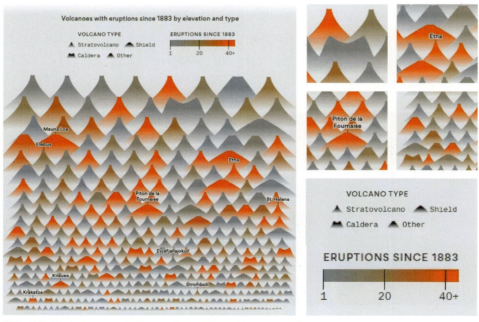

图1-19　Volcanoes with Eruption Since 1883 by Elevation and Type/Axios and Lazaro Gamio

之前我们是从科普知识的角度来探讨信息设计的发展，但如果从学术的角度总结信息设计的发展，则要从学科的建立开始。最早的时候，信息设计仅是平面设计的一个分支，经常被穿插于专业院校的平面设计课程中。"信息设计"这一术语在20世纪70年代被英国设计师特格拉姆第一次使用，从那时起信息设计才真正的从平面设计中分离出来。

1970年，Typographic Research（原 Visual Language）刊发了一系列关于信息设计的报道（见图1-20），掀起了设计界对于信息设计的讨论狂潮，推动了该学科的发展。1979年，Information Design Journal 杂志创刊，再次奠定了信息设计独立的学科地位。

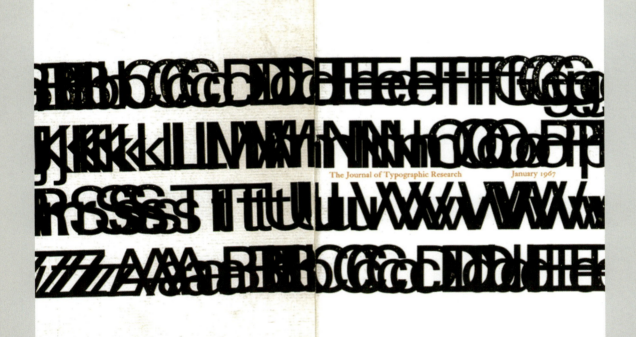

↑ 图 1-20　The Journal of Typographic Research/1970

信息设计由一个平面设计下的小分支发展成为一门综合性交叉学科，也随着时代的发展走向多样化。信息设计作品的形成不单单需要结合计算机科学、大数据等，同时需要设计者对信息进行视觉呈现，而数据的调研、统筹等工作更多地由其他领域的工作人员配合完成。正如弗兰克·西森教授所说："信息设计通过一种多学科和跨学科的途径达到交流的目的，并结合了平面设计、技术性与非技术性的创作，以及心理学、沟通理论和文化研究等领域的技能。"

至此，相信读者已经对信息设计的概念有所了解。其实不难发现，信息在传递过程中用视觉语言表达，从而达到加深理解、加速传递的目的，这也是信息设计的核心内容。如何平衡信息设计的美感与传递功能性一直是信息设计者们探讨的重点。

现如今,国内的信息设计备受关注,设计者们把目光从之前烦琐的"视觉化"表现中抽离出来,聚焦于信息传递本身。设计研发团队都在努力平衡艺术与功能,用最大的努力在两点之间寻求最"合适"的支点。之前的设计"亚健康"现象虽然还存在,但可以预见的是,经过信息设计者的努力,设计的良性循环会越发成熟。

下面分享一套笔者和设计团队在早期共同打造的作品——心界(见图1-21~图1-24)。这套作品通过问卷调查的方式,将游戏相关问题与人们的心理结合,最后通过动态互动海报的形式呈现出来。调查发现,很多玩家在玩游戏时会有不同的内心感受和现实表现。设计团队以球体为载体来表达这些数据和信息,同时根据玩家擅长玩的游戏地图进行游戏地理位置的具体心理分析,比如在某一点进行"打怪"之类的游戏操作可以得到最大的满足感等,并将其做成动态信息海报,连同数据大屏的主海报一起进行循环展播。

经过对上千名玩家的调研分析,我们了解到,如果玩家在游戏中停留很长时间,会逐渐沉浸于游戏中,从而达到内心的高潮。这种状态称为"心流",而"心流"的程度几乎是没有上限的,即虚拟的成就感可以满足玩家在现实世界里感受不到的、无边界的虚荣心。这也是作品名称"心界"的由来。

↑ 图1-21　心界——大屏幕主信息海报／栾孟鑫 华振宇／指导教师：赵璐 张儒赫／2019

【心界】

↑ 图1-22　心界——具有交互行为的动态信息海报／栾孟鑫 华振宇／指导教师：赵璐 张儒赫／2019

图 1-23 心界——前期调研和信息图探索（1）/ 栾孟鑫 华振宇 指导教师：赵璐 张儒赫 /2019

图 1-24 心界——前期调研和信息图探索（2）/ 栾孟鑫 华振宇 指导教师：赵璐 张儒赫 /2019

1.2.3 来自团队的声音

为了让更多的读者深刻理解信息设计的概念，我们在此分享一些来自我们教学团队内部的声音，下面的对话来自笔者和鲁迅美术学院中英数字媒体艺术学院的刘放老师。刘放老师多年来一直致力于信息设计的教学和研究工作，也许从不同专业人士眼里看到的信息设计"真相"可能有所差异，但是整体的方向都是一样的，即"创建高效的信息传递"。

需要说明的是，采访本身作为信息传递的一种方式，可以让大家直面被采访者，创建了一种"与本人直接沟通"的信息传递场域。

1. 关于信息设计概念的理解

信息设计是一个很大的概念范畴，它是信息的表述方式，可以视觉形式呈现，也可以其他形式呈现，但大多数情况还是以视觉形式呈现。信息的可视化设计不仅可以帮助人们更好地感知和获取信息，还能揭示复杂信息背后的逻辑关系，使其具有更强的教育性、说服力和指导性。信息不是简单的数据再现，而是经过反思筛选后有目的的重建。

在平时的教学和训练里，我们常常从两个方面帮助学生理解信息设计——可视化和信息图表。二者的目的都是用更易于理解的方式，把复杂和不规则的信息用视觉方式直观地呈现，并帮助人们更好地理解和记忆信息，但它们有不同的含义。可视化是把无法用肉眼观察的对象转化成可以被人理解的关系，信息图表是将某种主题的故事内容以视觉形态展现。学生在完成的作品（见图1-25）中，根据要表达的主题内容及自身擅长的技术手段选择使用某种方式进行信息设计。通常情况是以某一方为主，将二者结合在一起。在这个过程当中，学生是以个人或团队的方式搜集信息。

我们鼓励学生以团队的模式进行工作，在团队工作模式中，学生可以更好地学习如何保持系统的思维方式和提供高质量的视觉设计解决方案，思考和实践的能力也能得到加强。从作品本身的数据信息体量上来看，以团队形式进行的作品数据体量更为丰富，技术手段也会更多样。

图 1-25　个人微博使用情况分析 / 原梦婷 / 指导教师：赵璐 刘放 张儒赫

2. 关于信息设计在当今的价值体现

信息设计有助于人们在逻辑关系的框架下构建并理解作品，它融合了知识性、趣味性、功能性和创造性，可以帮助解决社会生活中存在的复杂问题。与单纯作为学科相比，笔者更愿意将信息设计看作一种沟通的工具、认知世界的工具。

3. 关于"美感"和"传递"的平衡

"信息设计"的名称已经很好地说明了"美感"和"传递"之间的关系，"信息"（传递内容）在前，"设计"（美感）在后。

在笔者看来，信息设计最有挑战性的地方就是这个问题本身，即如何平衡作品的视觉"美感"与信息内容的"传递"，这是一种微妙的平衡关系。在作品的设计和受众的理解过程中，二者始终是交织在一起的。"设计"是为了解决问题，信息设计的目的之一就是解决大量信息的出现给人带来的困惑。通过对信息的视觉化设计，解决人们在信息理解上的问题。需要注意的是，信息设计的关键是通过真实的数据来解答受众的疑惑，而不是单纯地去创作一个"好看"的作品（见图1-26）。

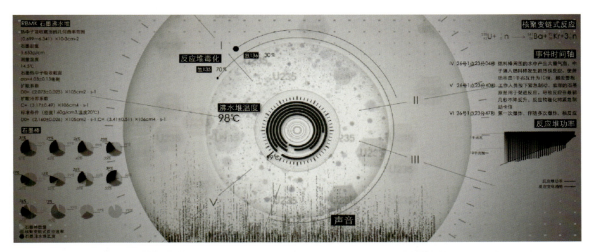

图1-26 三大事件可视化——切尔诺贝利 动态可视化截图／廖羽洁 徐崧月／指导教师：赵璐 刘放

4. 关于中国信息设计的发展趋势

越来越多的人意识到信息设计的价值和发展潜能。随着时间的推移，技术的发展让数据搜集变得更加容易，大众化、专业化和交互性是信息设计的未来发展方向。

5. 关于信息设计的"国潮"

"XX潮"字眼总是具有一定的时效性。就信息设计而言，它从出现就和人们的生活紧密联系，因为"设计是为了解决问题"，所以信息设计并不是某一个阶段的流行趋势，而是伴随着生活和技术发展而不断被大众认知、熟悉和应用的。那些抽象的数字以图表的形式在人们面前呈现，帮助人们更好地理解国内和国际疫情的变化发展趋势。

随着技术的发展和移动终端的广泛使用，信息设计在日常生活中更多的是作为一种应用工具而存在。从研究数据的角度来看，信息设计可以结合不断更新的技术和内容，在更广阔的领域发挥它的作用。

1.3 综合型的信息设计受众

"受众"，从字面意思理解就是"可以接受的人"。抛开设计的功利性，我们需要从一个更高的视角去看待"受众"，它不仅仅是指消费者或者花钱买设计的人，我们更多地将其定义为设计产品或作品的接受者和使用者。设计领域一般以"用户""消费者""观众"等来定义受众，而在信息设计领域，受众多聚焦于"用户"这类角色。当然，这里的"用户"概念是广义的、多层次的：

（1）对该信息设计作品有明确目的的使用者，以此解决某一针对性极强的实际问题。

（2）以该设计项目为内容进行知识描述、欣赏、收藏、学习的爱好者。

从以上两点可以看出，这里所说的"用户"概念是很广的，几乎涵盖了所有见过此设计的人，也就是"综合型"用户。但是，在对这两层维度进行严谨优先级判断，即探讨哪一层面更重要的时候，其实就是确定信息设计作品题材的过程。比如，我们将"有明确目的的使用者"作为优先级，那些具有说明书功能的地图、示意图、统计图就是首选题材。同时，在如工业机械产品的使用手册、食品医药包装上的说明信息、交通工具上的应急工具说明，以及品牌的介绍网站等信息传递媒介上，我们需要考虑信誉度，信息逻辑的编排、视觉的表达、色彩的表现等都需要体现出该产品或品牌有坚实的可信度和安全度，传递出一种按照操作说明进行使用可以让用户放心的语境；相应地，为了让用户快速且明确地获悉产品的重要信息，信息设计师必须去寻找一种合适的方式并且有效地传达这些信息。

由于信息设计者的工作很大程度上是对用户的行为决策起牵引作用，因此设计者也面临着前所未有的挑战，那么在设计之初通过调研的方式深入了解用户就十分重要。在设计过程中，设计者在满足委托方利益要求的同时，也要考虑受众的利益。

面对综合型的受众，需要考虑的问题也是"综合"的，数据的安全、可靠是对用户隐私的妥善考量；而信息妥善的逻辑表达方式又是对用户接收信息效率的负责；在传递过程中，让更多人感受到信息的趣味性、灵活性，愿意接收信息，是我们对传递方式的责任。大家可以看到，我们有太多的任务和需要照顾的地方，在调研和设计中需要做好取舍与平衡，这也是我们面对受众质疑时的难点之一。

《窗口农场信息设计指南》（见图1-27～图1-29）是一个自我推广项目，它收集关于疏水窗口农场的教学信息和数据，并在一个简单、直观的用户指南中进行编译。这本手工装订的出版物形象地展示了从组装到种植再到维护的窗口农业全过程。

《窗口农业信息设计指南》在设计过程中邀请读者通过折叠海报、插图、信息图形和园艺杂志去填写它,共同创造一种互动的、好玩的、具有实验性的阅读体验。全手册共有五章,每一章都用马鞍缝成手风琴的样式,支持不同的阅读方法,折叠在一起时,它可以像一本书一样被逐页阅读;当展开时,它显示了整本书的长度,能够让读者同时引用多个章节的内容。

农场的受众大多怀着商业、功利甚至激进的心理,但大部分人也是热爱生活的。从受众认知的角度出发,这本指南采用可视化的方式传递信息,是非常合适的。它可以让更多人主动去探究农场里的"数据秘密",让受众从更多类型的可视化信息中感受农场带来的"惊喜",让原本枯燥的宣传和理性的科普知识变成了一种发现之后的"礼物",这是这套作品的成功之处。

↑ 图 1-27　窗口农场信息设计指南(1)／陆佳妮／2013

 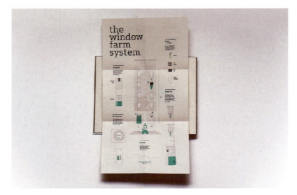

↑ 图 1-28　窗口农场信息设计指南(2、3)／陆佳妮／2013

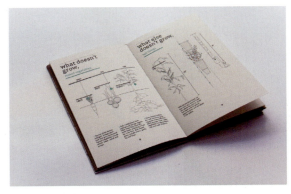
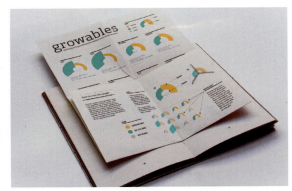
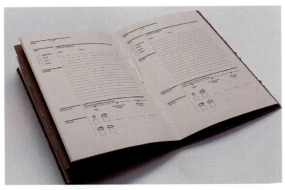
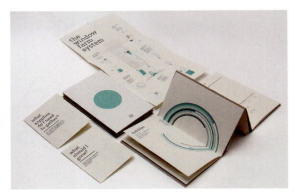

图1-29 窗口农场信息设计指南（4、5、6、7）/ 陆佳妮 /2013

 另外，如果我们是为了创建一种吸引用户阅读并使之掌握相关知识的信息设计作品，那更具冲击力和良好审美体验的信息图题材更适合。正如前面所说，随着"协同"与"创新"的发展，"多样性"是信息设计受众最好的解释词。而结合上面所说的"用户"概念，我们还要考虑信息受众的受教育情况，这决定了设计者对于所传递的信息的复杂和难易程度的协调能力。太难理解的知识，作为信息内容在传递过程中就已经形成了认知层面的阻碍，它不适合普通用户，因此需要设计者对信息进行一定的删减，并且在表达方式上采取更友好的视觉语言进行可视化描述。

 星巴克一直将服务和用户体验视为咖啡品牌的核心竞争力和附加值，而其消费者多是对生活较有品位、热爱艺术和生活的长期会员，所以星巴克也一直将"品质"作为重要的服务考量因素。

 位于米兰城 Cordusio 广场的星巴克烘焙工坊，是星巴克在意大利开设的第一家门店，为了给这个"第一家"注入更有"品质"和"艺术气息"的基因，设计者阿奎拉特（Accurat）带领团队在这里设计了一个巨大的带有可视化格调的墙面（见图1-30）。这个数据墙从地板直通天花板，设计团队力求通过对墙壁的视觉化设计来再现星巴克的历史，同时投射出当地工匠独特的用黄铜雕刻咖啡的技能。除此之外，团队设计并开发了一个搭载 AR 应用程序的交互式体验装置，每个游客都可以使用它，把它作为一个神奇的镜头来发现被虚拟地附加到墙上的三维动画内容。

 从受众角度来看，星巴克打造这面数据墙，其实有一定的"野心"——将所有的过路人和会员都当作自己品牌的受众，并通过交互行为实现更多的消费行为，进而获取更多的长期会员。

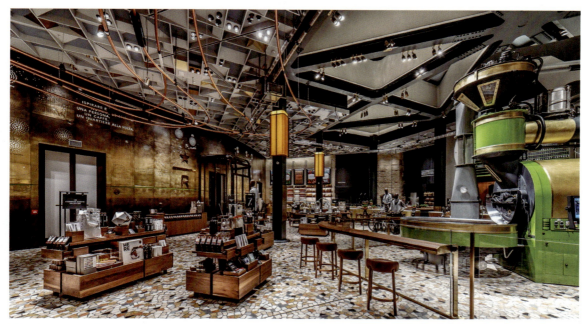

↑ 图 1-30　星巴克数据墙 /Accurat/2019

1.4　大数据时代信息设计的崛起

1.4.1　数据与信息的概念

在这里我们需要先分享一下数据与信息的概念，这会对理解信息设计及接下来的内容有所帮助。

广义上来说，数据就是数字化的信息，信息即文字式的信息。很多语境下，我们都会将两者按此分类方式区分。但是，也有很多特殊的情况。

具体来说，数据可以看作信息的原始素材。数据没有具体的含义，都是较为碎片化的内容。当我们将这些碎片化的内容进行比较和关联，找出它们的内在逻辑关系时，数据就转变为信息了。所以从这个角度来说，数据不单单是数字，所有碎片化的符号、文字、数字、图形、声音、视频等都可以称为数据，当它们背后的含义被挖掘和梳理清晰之后，它们就成为具体的内容，即信息。因此，在学术研究中，信息设计通常也被称为研究"信息叙事性表达的过程"。这个"叙事性"的英文为"Narrative Storytelling"，即连续性的故事化表达，这就非常生动地诠释了信息的概念：连续的逻辑、故事的呈现。所以，我们可以得到一个公式：

$$信息 = 数据 + 背景$$

这是快速理解数据和信息之间关联的最好方式，同时也为读者在今后创建信息高效传递的视觉化方式提供了一种检验的方式。

数据与信息之间的转化是需要通过更多的实践去体会的，感知两者之间关系的转化是需要在一定语境或者环境下实现的。更有趣的是，通过长期的体会我们会发现，不同的环境下，数据所蕴含的信息是不同的。举一个例子，一个简单的数字"8"，可能是学科的排名，可能是订单号，也可能是台球编码。所以，我们也可以这样理解，将数据放在语境之中它就会变成信息。一个重点由此浮现，我们的设计作品如果想要表达清晰明确，就必须要搞清楚语境，它不仅对数据转化信息起作用，还能帮助设计者确定作品的调性风格。

笔者经常在学术讨论中分享给其他设计者："有些数字看起来很复杂，但是一旦发现其中的规律，数字就变得有秩序起来。"第一个数字是数据，第二个数字就已经转化为信息了。发现其中的规律事实上就是给予数据一个语境，之后我们就能通过这个规律推算出更多的数字，这就是信息的预测功能。

我们可以看一个很简单的例子：

<div style="text-align:center">0、1、1、2、3、5、8、13、21、34、55……</div>

数列从第 3 项开始，每一项都等于前两项之和。

我们先假定所有人都不熟悉这一组数字，如果不发掘这组数字之中的规律，他们就是简单的数据而已，而经过长时间的研究，我们就可以发现其中的规律：数列从第 3 项开始，每一项都等于前两项之和。

此时，这些数据就转换成了信息，变得有意义，信息是可以被推测的，由此不难推算出后面的数字：

<div style="text-align:center">89、144、233、377、610、987、1597……10946、17711、28657、46368……</div>

这其实就是信息设计对未来规律的预测作用，真正的预测不是"神算子"，而是通过对过往和正在发生的事物的规律进行总结，进而推测出未来的发展趋势。当然，如果我们能对数据和信息都理解得这么透彻，那可视化的过程反而会容易很多。

1.4.2　数据思维

"大数据"时代的信息设计需要面对庞大的数据集合，采取最直接、最高效的方式描述数据和信息之间的关系。大数据作为一种互联网素材，在"协同创新设计"理念的驱动下，以"数字媒体艺术"为平台，对普通而又特殊的人群的需求进行思考，他们也是真正需要被关怀的群体。接下来，通过数据思维进行数据化研究，将数据转化为富有意义的信息，并用叙事的可视化方法建立与观众的联系。

信息设计与社会设计是需要以协同思维整合思考的，不可单独归纳。但是在调研中，我们需要大量地运用数据思维。数据思维就是用数据分析驱动决策，主要有以下几种相关思维。

1. 信度与效度思维

信度即数据的可靠程度,包括准确性与稳定性,以及数据读取逻辑的正确性。

效度即指标变化与事物变化的切合程度。

只有信度和效度都达标,研究的数据指标才是有价值的、完整的(见图 1-31)。比如要衡量某地区的空气情况,我们选择了 PM2.5 值作为指标,一方面,PM2.5 值是与地区面积相关的,地区不同,面积不同,数值也就不同,因此 PM2.5 这个指标的信度是不够的;另一方面,PM2.5 数值最大并不能代表该地区空气情况就是最差的,因为空气污染程度还要受 PM10、NO_2、SO_2、O_3 等指数的影响,所以这个指标的效度也是不够的。真正能够直接展现空气情况的就是空气污染指数。

↑ 图 1-31 信度与效度思维

2. 平衡思维

在数据分析过程中,工作人员需要寻找数据间的平衡关系。"平衡"是"协同创新"的核心,也是目标。换句话说,"协同"就是从"创新"的过程中找到"平衡点"。同时,"平衡"也是社会设计的关键词,幸福感不是针对某一精英人群或阶级的,而应该是普适的,是传达给大多数人的。而数据的平衡关系恰恰是决定社会关系的关键因素,比如市场供需关系、薪资与效率关系、工作时长与错误率关系等。

受数据量化思想的影响,平衡思维(见图 1-32)一定要有能展现出平衡状态的指标。如果我们将一个事物看作一个天平,那么需要找到一个准确的量化指标来衡量天平的倾斜程度。在课题的研究中,我们会寻找一个最为"中等"的问题数据,即双向型数据。通过量化,将数据计算成某个比率,并通过长时间的观察,考核其信度和效度。

↑ 图 1-32 平衡思维

3. 分类思维

数据复杂且种类繁多，包括日报数据、观察群体、属性归类、市场分级等，只要研究数据，就需要分类思维。分类的目的是使被分类数据在核心指标上产生明显差距，即分类后的数据结果，在描述上应该是显著的。举一个例子，如图1-33所示，在一个横轴和纵轴的空间里，很多小点代表的是观察者关注的核心指标，通过颜色分类之后的对象，往往不是随机分布的，而是有显著的分类倾向。

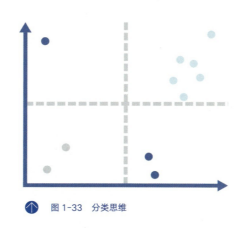

↑ 图1-33 分类思维

4. 矩阵思维

矩阵是分类思维的延展，主要针对没有具体数据，短时间内无法提供数据支持，不能用数据进行指标的量化分类的信息。矩阵的特点是围绕中心建立趋势坐标，通过大致定义的好坏方向进行分析。

矩阵思维（见图1-34）是特别适合"协同创新设计"的综合性理念。因为短时间的跨界融合，不太容易将各个维度的内容全部量化，数字式的数据并不是随处可见的。这时候可以运用矩阵思维，通过趋势化的快速建立，营造清晰的画面感，高效地呈现各领域之间的联系。

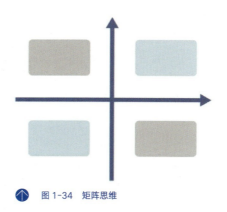

↑ 图1-34 矩阵思维

5. 相关思维

对数据的观察，不仅要看单个指标的变化周期，还要看不同数据维度之间的关系，这分为正相关和负相关关系。相关联的数据应该定期记录，通过长期观察将得到的数据变为系数，最终使之成为指标。

实操中，我们可以计算多个指标间的相关关系，选出与其他指标相关系数都相对较高的数据指标，分析数据间的逻辑及对应的问题，进而评估数据集合的信度和效度，最终得到核心指标。相关思维（见图1-35）的重要应用就是找到核心数据，排除过多的数据干扰，这也有助于在"协同创新设计"观念下，判断不同指数的相互关系。

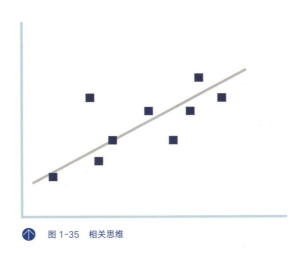

↑ 图 1-35 相关思维

6. 漏斗思维

漏斗思维（见图1-36）在商业化项目中较为普遍，比如企业注册、行为流程、销售渠道等，很多现实中的分析环境都有这种思维模式的影子。

在漏斗思维中，我们要注意模型的尺度。这类锥形结构的层级数量不宜过多，在5个以内最合适，且漏斗中数据的变化比例不要超过100%，最低不要低于0.1%。因为漏斗层级数量过多很难被观察，容易导致视觉秩序混乱；数值比例差别过大，容易误判变化，而数值低于0.1%的变化可能会被忽略，不容易被察觉，但实际上这种微弱的变化往往是问题的关键。

↑ 图 1-36 漏斗思维

7. 远近思维

有些平台用户手握数据资源,却不知道如何使用,根本原因在于他们不懂如何取舍,思维过于分散。与相关思维一样,研究数据,一要排除干扰,找到核心数据指标;二要建立远近关系。远近思维(见图1-37)的模型与设计者做的"头脑风暴"模型比较相似。离核心词越近的越属于优先信息层级,这样可以由近及远,有计划地安排数据逻辑和工作。

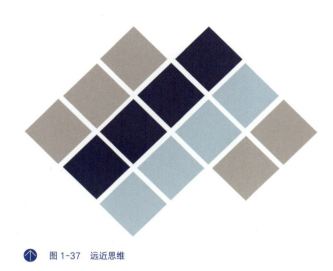

图1-37 远近思维

8. 时间序列思维

设计的趋势从"创新"转变为"协同",而设计的关注点也从单一地探讨人与物的关系,转化为建立人与人、人与空间、人与时间的联系。对于信息设计的研究,人间、空间和时间的"三间"因素往往可以解释大部分的数据问题。我们换一种思路,之前提及的平衡、分类、矩阵、相关、漏斗等数据模型都可以理解为空间,只是为了方便数据研究,我们尽可能地让空间变得"平面化",这样的趋势和关系更简单易懂。但是有些时候,当研究的内容不适合导入"空间类"模型,而是需要与"过去"建立联系时,这种关联历史经历的时间序列思维(见图1-38)就变得非常重要。很多设计者都喜欢从时间维度分析问题,因为研究历史是为了用发展的眼光"看见"未来。

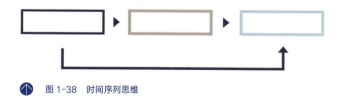

图1-38 时间序列思维

笔者查阅相关资料，发现过往关于时间序列思维的描述强调了3个原则：

（1）就近原则。距今越近的越关键，越要作为重点数据研究。通常会用深浅表达时间长度，而历史经验也表明，距今越近的时期所发生的事情，即越深的颜色区域，再次发生的概率越高。

（2）同比原则。时间的特点是可以将事物发展的周期性特征通过线性表达清晰地展现给用户，不要浪费这种周期性特征，要在某一周期内的同一阶段进行细节对比，找出相同周期内事物的细节区别，这才是分析数据关系的重点。

（3）异常原则。出现异常数值，比如极数值时，我们需要重视。因此，在利用时间序列模型进行可视化分析时，可以添加平均数值基准线，再增加或减少一到两倍的标准差线，这样可以直观地观测出异常数值。

1.4.3 大数据

大数据所带来的信息风暴正在慢慢地改变着我们工作和生活的思维方式，并且开启了重大的时代转型。如果说"大数据"是目前和未来的热词之一，相信不会有人投反对票。在科技高度发展的今天，人工智能成为新兴热门领域，大数据能赋予人工智能更多的价值，而这个价值也会在未来很长一段时间持续地影响着这个热门领域。不得不承认，大数据对我们生活的各个方面都有改变。

但是，什么是大数据？估计很多人心底是没有答案的。对于大数据的解读有很多，不同时期的不同学者都会对这一词汇进行解释，在这里笔者想同大家分享对于大数据的一些理解，为这个领域带来一些新的思考。

维克托·迈尔-舍恩伯格（Viktor Mayer-Schönberger）及肯尼斯·库克耶（Kenneth Cukier）[1]曾共同给出了大数据较为专业的定义：不用随机分析法（抽样调查）这样的捷径，而对所有数据进行分析处理。大数据研究机构高德纳（Gartner）是成立最早的信息技术研究和分析公司，它为有需要的技术用户提供专门的数据科学服务。该公司研发团队经过多年对于大数据领域的研究而对其进行定义："大数据主要强调精准的决策力和敏锐的洞察力，对变化多端的海量数据进行掌控。"

提出大数据概念的麦肯锡全球研究所（McKinsey & Company）做了如下描述："大数据可以看作一种规模大到在获取、存储、管理、分析方面大大超出传统数据库软件工具能力范围的数据集合。"

很多媒体、团队和专家对大数据下过定义，主要是从体量和容量上来定义的。笔者认为大数据是指普通工作条件下无法在特定时间范围内对数据进行抓取、管理和处理，需要通过新的处理方式在海量、复杂的信息体量中实现数据的有价值提取。

在此，笔者要分享大数据的另一层含义，即它应该是一个系列动作的集合，在具备"动词"特征的同时，也有对海量数据"提纯"的过程。

[1] 维克托·迈尔-舍恩伯格：最早洞悉大数据时代发展趋势的数据科学家之一，十余年潜心研究数据科学，在业内具有权威地位；肯尼斯·库克耶：《经济学人》数据编辑，美国外交关系协会成员，CNN、BBC和NPR的定期商业和技术评论员之一。

信息与综合媒介整合设计

其实，大数据是一个相对的说法，并非指这个数据要达到多少储存量，而是指这个数据集合的复杂性。在面对不同的数据库时，我们要考虑到一个很有趣的问题，数据是"海洋"还是"水滴"？我们在进行数据分析时，不能因为水滴小而忽略了它所置身的汪洋，研究"大数据"，需要更加广阔的格局。所以，我们看数据，不能总盯着某一个数字或者某一组数列看，而是应该从本质上出发，关注"都有什么""它们是什么"的问题。

当我们了解了"数据海洋"的边缘在哪里、范围有多广的时候，也就知道了在这片海洋里的每一滴海水和每一组浪花之间的关系。

下面这套作品（见图1-39）对2010—2017年纽约市的行人、自行车骑手和司机发生交通事故死亡的地点进行了可视化。它采用了一种独特的物理形式，通过使用色彩和实质性的结构创造出强大而引人注目的视觉效果。该项目在2018年纽约市开放数据周的"经过设计的数据展"（Data Through Design Exhibit）上展出，画面中一颗颗红色圆点背后是一条条逝去的人类生命，这种高强度的视觉化对比，在人们得知其背后含义之后，会保持深刻的警示作用。这也从另一方面，在更为积极的环境下提高人们对道路安全问题的认识，告知公众使用纽约市开放数据，并铭记逝去的生命。

"智能化"方向的主题设计往往都是基于"大数据"资源，通过"提纯"找出最有效的数据联系，进而进行可视化表达。下面这套作品也正是基于"大数据"语境的信息设计研究。我们不难发现针对大体量的数据可视化展现最终都会体现出一种强烈的震撼感，尤其是当我们知道画面中每一个数据其实都代表了一定数量的生命时，它的警示作用会比语言更深刻。

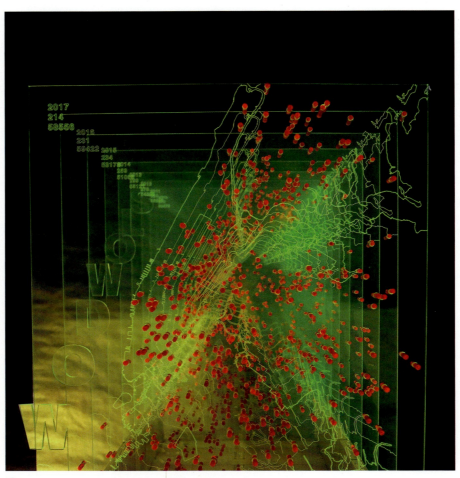

图1-39　减速——纽约市交通事故死亡数据的物理化 /Seungmin Ellen Oh/2018

1.4.4 4个"V"

4个"V"是指大容量（Volume）、多样性（Variety）、高速度（Velocity）、真实性（Veracity）。这是由IBM公司根据大数据理念提出的4个特征。这个理念一经提出就引发了业界的强烈共鸣。此外业界在这4个"V"的基础上有所发展，将其完善为"11V"。但在此，我们只细致讲述4个"V"。

1. 大容量（Volume）

大数据最开始来源于天文学和生物学科中的基因学，众所周知，这两个领域的数据都是海量的。当然，大数据的爆发也是由于科技的飞速发展。

在2000年年初的短短几周内，新墨西哥州的观察台运用先进望远镜收集到的天文数据比天文学发展的历史中所收集到的全部数据还要多。到2016年，在5天内智利大型全景巡天望远镜抓取到的数据约等于之前新墨西哥州的观察台所收集的10年的数据体量。

在21世纪初期第一次破译人体基因密码的项目中，科学家们用近10年的时间梳理出了30亿对碱基因对的序列。然而10年之后，在短短15分钟内，世界范围内的基因仪器就可以轻松完成前者的工作量。到2013年，地球上储存有关人类的数据超过了1.2ZB（1TB=1024GB；1PB=1024TB；1EB=210PB；1ZB=1024EB）。

如果我们把这些数据全部记录下来，并用书籍记载留存，那么这些书籍的面积将是美国国土面积的52倍。由此可知，大数据的大容量特点毋庸置疑。

2. 多样性（Variety）

人是复杂，而数据是供人使用的，因此数据的格式也是复杂多样的。网页、日志、社交媒体、邮箱等不同的平台是数据的主要来源，覆盖类别也各有不同，如文本、音频、图片等。因此，大数据不仅是处理巨量数据的利器，更为处理不同来源、不同格式的数据提供了可能。

3. 高速度（Velocity）

"1秒，能干多少事？"1秒，能检测出铁路故障并发布预警；1秒，能够发现巡航导弹的轨迹，并执行阻止命令；1秒，能帮助金融公司识别欺诈行为，保障客户利益。这是IBM的一则广告，也是著名的"1秒定律"，其实它的本质是在秒级时间范围内发现所存在的问题并且给予解决方案，如果超出这个有效时间范围，那数据就没有任何意义了。

常言道，时间就是价值，时间与价值存在一定关系（见图1-40）。这是一个很有趣的话题，相同的事物在不同的时空里，价值是不相等的。比如一台2014年的手机，在当年还是很值钱的，但在10年后，它的价值就会直线下降；然而在百年之后，这部2014年的手机就会变为古董，它的鉴赏价值就会高于它本身的价值。所以，数据也是有年限的，并且有一定的保质期，不同年龄的数据价值是不一样的。在互联网时代，可以判定新生数据价值要高于陈旧数据，这也就是保质期的作用。

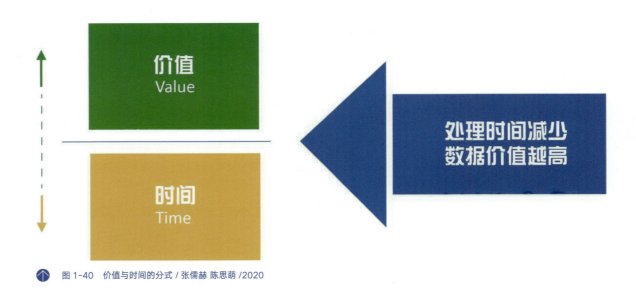

图1-40　价值与时间的分式／张儒赫 陈思萌／2020

国际天文联合会于2006年重新定义了行星概念，将冥王星排除行星范围，将其划为矮行星。至此，太阳系仅存八大行星。

这条新闻所传递的内容给设计团队带来了颠覆性的认知反馈，本来被认可的公众知识在很久之后被重新定义。这并不是说之前的信息错了，而是在不同的时空下，人类获取知识的边界越来越广，对自然和宇宙的探索也越来越深。因此，一些之前被认可的信息经历了人类智慧的洗礼之后，失去了之前的"新鲜感"，甚至"腐烂"坏掉。

团队根据上面这条新闻获得灵感，进而完成一套实验性作品的信息设计（见图1-41、图1-42），这也是对新闻数据可视化的一次大胆尝试。

同超市货架上的商品一样，信息同样具有"保质期"。团队在整合了迄今为止人类认知范围内存在的与人文、科技等相关的新闻报道之后发现，随着时间的推移，很多知识型内容的真实性或准确度都会被重新判断，甚至有的信息存在一定的虚假性。团队最后通过对这些新闻的可视化展现，梳理出此类新闻的演变脉络，以此说明信息的"保质期"特性。

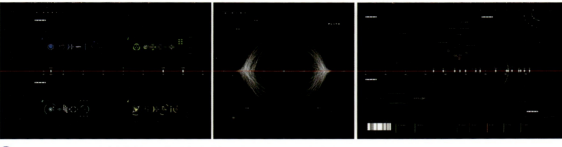
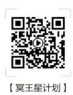

【冥王星计划】

图 1-41 冥王星计划（完整海报展示）/ 杨智 刘维康 张佳浩 / 指导教师：赵璐 张儒赫 /2019

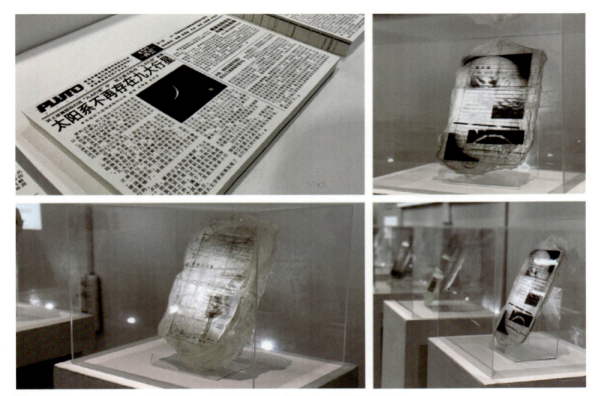

图 1-42 冥王星计划（其他延展设计）/ 杨智 刘维康 张佳浩 / 指导教师：赵璐 张儒赫 /2019

4. 真实性（Veracity）

真实性不仅是上面三个特征的基础，同时也是信息设计的基础，如果数据不真实，那么对于信息设计来讲，一切都将归零。数据的真实性是为问题解答带来灵感的重要因素。所以，数据工作者要保证数据的质量。互联网的节点是人，而人是有感情的，所以人的感情会影响数据的选择，克服这些困难也是人们要经历的"数据考验"。

在此必须强调，我们所提出来的"真实性"区别于"虚拟""编造"的假数据，是要人们注意一个不可避免的事情，即数据挖掘过程中的不确定性。如果想要结果更加精准，我们可以为可靠性较低的数据创建新的数据集合，通过模糊逻辑的算法重新定义这些数据。

真实性的特征在城市发展、环境健康等问题上至关重要，而土壤污染问题事关生态领域，是一个城市可持续发展的关键因素，也是智能城市的基础要素之一。《韩国土壤污染》（Korea Soil Pollution）（见图 1-43、图 1-44）是世宗大学（Sejong University）的杨东旭（Yang Dongwook）根据韩国土壤的受污染程度完成的数据可视化作品。在韩国防治土壤污染运动的背景下，设计者利用信息图直观地分析了韩国环境部提供的土壤测量网络收集的数据。该网络调查了 7 条河流，发现了造成污染的 5 个主要原因、13 个土壤使用领域和 12 种化学污染物。与其用灰色来描述土壤污染的严重程度，不如用与土壤相反的较亮的颜色来形成对比，提醒观众事情的严重性。

值得关注的是，这套基于官方数据的公益性作品也体现出大数据的大容量、多样性、高速度、真实性的 4 个"V"特征。

↑ 图 1-43　韩国土壤污染（1）/ 杨东旭 /2019

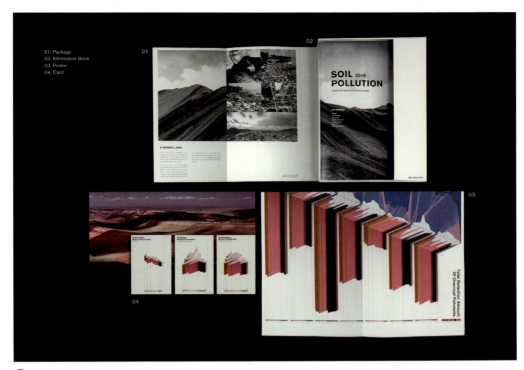

图 1-44　韩国土壤污染（2）/ 杨东旭 /2019

　　大数据时代早已到来，数据与技术就像是一枚硬币的两个面，谁也离不开谁。人们管理数据的方法多种多样，但是能够充分操控大数据思维，擅长利用大数据特征，高效率地在大数据体量中"提纯"，是大数据管理恒定不变的宗旨和目标。

　　掌握大数据的特征可以为我们研究具有创新精神的信息设计提供更多的帮助。创新的目的也是探究更高效的传递方式，在社会和市场的环境下，信息传递效率的重要性日益提升，而大数据的"提纯"功能也是以高效提升生产力为目的。大数据在提供技术的同时，也在不经意间让信息设计者感受到了压力。当然，这种压力是积极的、正面的，是可以转化为动力的。创新的思路不是唯一的，互联网中开源的大数据资源也促使信息设计的创新之路更加开放和包容。

　　"一场大数据革命正在重塑世界观，甚至改变了足球认知。"

　　"重新构想比赛"（Reimagine the Game）的足球数据可视化程序完美地诠释了这句话（见图 1-45），从足球比赛的开始到结束都充斥着数据，而挖掘数据背后的含义让人们对球员和球队的表现有了新的认识。

　　从球迷的角度来看待足球这项运动，我们发现球场上的踢球动作只是一种战术经验，它仅是足球的一部分，而非全部；反之，热情的球迷产生的能量可以推动球队前进，改变比赛进程。通过对每一次控球权的改变、可疑的决定或错过的机会的回应，球迷们给了我们一个完美的视角，让我们重新思考比赛。"声音信号"（Signal Noise）团队与西门子公司合作推出了一款全球首创的名为"重新构想比赛"的程序，让球迷可以通过收听比赛关键时刻捕捉到的数千个数据点来观看比赛。该作品使用难以置信的精确音频检测技术创造了一个三维音景，捕捉了球场内的噪声。该团队分析了球迷制造的噪声和比赛数据，确定了有趣的叙述和表面上的"球迷能量"与球场表现相互作用的新观点。

　　运动类信息设计作品在大数据时代屡见不鲜，但是从球迷角度出发，利用计算机编写的程序加持数据的价值，将已有的数据库重新配置，并从另一个侧面展现比赛和球队的真相，是一种"创新"的设计思维，是值得我们借鉴的优秀案例。

■ 信息与综合媒介整合设计

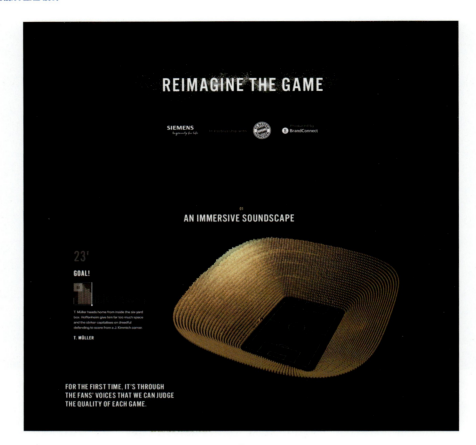

图 1-45　重新构想比赛 / "声音信号" 团队 /2018

1.4.5 大数据时代的融媒体与未来科技

艺术与科技的融合再创造驱动产生更多的艺术表达形式，越来越多的设计作品通过移动端分享给更多的用户，而信息设计也不再满足于平面海报，会更多地考虑如何导入互动性和逻辑性，构建更完整的产业体系。关于建设现代化产业体系，党的二十大报告明确提出："推动战略性新兴产业融合集群发展，构建新一代信息技术、人工智能、生物技术、新能源、新材料、高端装备、绿色环保等一批新的增长引擎。"面对"热闹"的大数据，融合创新的战略发展使得策略者和执行者都冷静下来，用更为平和的心态去思考科技对人类的影响。这一节我们不是要引导读者对未来展开畅想，而是希望更多的人可以在"热闹"的大数据时代冷静下来，用更为平和的心态去思考科技对人类的影响。

在现代科技和社会的变化中，"人"的角色也发生了改变，从以前强调的以"用户"为本，到后来以"设计者+用户"为本，强调开发者和使用者的更高格局的转变。由于各种媒体互联的影响，用户在看一件设计作品时，设计者与用户实际上都变成了作品的参与者，"人"与设计"物"的交流从作品产生之前就已经发生，不同人之间的交互行为贯穿始终，这正是不同属性的"融合协作"。

"共享时代"在"融媒体"的大环境下产生，即资源共享、经济共享、合伙人共享、深入感情共享，但这背后其实都是以"信息共享"为基础。举个简单的例子，"共享充电宝"作为日常生活中常见的物品，每一个充电宝所在的位置及使用情况都通过数据转变成为可视化信息，让用户可以快速通过小程序找到可以租借的地方，而开发方则可以通过后台数据了解每个充电宝的状态，通过对数据的监控预判哪个区域需要更多的充电宝，而哪个时间段充电宝的使用频率最高等一系列重要信息。

另外，人工智能的发展也推动了未来智慧社区的成长，"共享"概念越来越"弹性"，可持续发展也更为深入。而且，互联网的普及也使得网络环境从1.0升维至2.0，每个人都可以是信息的生产者和发布者，每个人都可以是信息漩涡的中心，也可以是可视化作品的设计者，这种趋势催生出更多数据领域的角色和工作。

我们总在说未来，但是未来的所有结果都来自过去。

想要预测，先要回顾。历史承载了太多的维度，人类仅是众多生命中的一种，在浩瀚的宇宙之中，动植物种类繁多，而它们在地球上与人类的共生问题也是信息设计者热衷的题材。

数百年来，从中药到实验室研究，从动物毛皮到食品，人们一直在交易和消费野生动植物。下面这套作品（见图1-46）的角度比较新颖，设计者将目光聚焦"后疫情"时代下野生动植物的贸易情况。

新冠疫情暴发以来，国家林业和草原局已没收了39000种野生动物，并"清理"了逾35万个交易场所，如饭店和市场上的动物交易场所。本文用图表、插画的手法可视化表现了中国野生动植物贸易的相关内容。这套作品中采用了插画这种生动并带有质感的视觉化方法，将一些陌生和抽象的形态具体化、真实化，观众在阅读信息的同时，也对信息要传递的核心——动植物本身的样貌有了深刻的印象，而这也是科普类信息可视化想要让观众了解的一部分内容。

图 1-46 中国的野生动植物贸易 / 南华早报 /2020

大数据时代的到来改变了人们的思维方式，在科学技术的加持下，"协同"和"创新"的工作形式呼之欲出，"人工智能""共享理念""未来学"等名词已经成为主流。新世纪的到来预示着新挑战的到来，新的设计范式驱动了社会中新危机的产生，而高效解决问题，尤其是高效传递信息的方法是信息设计得以加速发展的引擎。

也正是在这种大背景下，国际上也关注到了数据的整合与设计对于未来的预测，各个国家（地区）都设有专业而独立的数据研发部门，专注于数据分析和可视化的第三方公司也如雨后春笋般层出不穷。国内有关数据可视化的新闻报道也已经达到了专业程度，数据新闻和数据可视化成为一种表达时事、科技、社会、教育甚至花边新闻的新型的具有崇高艺术格调和极强功能性的意识形态。在国外，《纽约时报》《英国卫报》《星期天泰晤士报》甚至拥有自己的图表艺术总监（见图 1-47）。

↑ 图 1-47 《英国卫报》官网关于数据可视化的呈现方式 /2018

在高度文明的社会里，5G 时代的到来宣告互联网技术进入了新层次，我们在面对信息设计的时候应该摒弃过往的经验和方法，从更多的角度去看待问题，从更多的领域去探索可视化方法，我们要拥有"创新"的勇气，始终站在学术前沿去看待信息传递的问题。

另外，从社会角度出发，信息在改变人类生活的同时，也带来了很多重复、泛滥的内容。"快餐文化"使得人们越来越不相信自己的眼睛和耳朵。仔细观看当下的信息设计作品，会发现有些作品会呈现滑稽甚至令人感到不可思议的视觉效果。所以，在大数据的环境下，无论是"融媒体""新媒介"，还是"弹性共享"，我们都要从根本上对信息设计的发展道路进行修正，为之后的发展打好基础。设计的"亚健康"问题只有在

我们能够深刻理解其目的和每一环节的功能时才会得到解决。设计在社会空间中成为主动行为，同时也证明信息设计正从任务驱动转化为问题驱动，能否解决问题成为判断作品好坏的基本因素，而我们也一直在探讨信息设计能否为未来可持续发展带来更多的启示。

笔者认为，这是本书的意义所在，也是将"创新"与"社会思维"进行整合研究的出发点。带着对该领域的兴趣，让我们继续学习下面的内容，一起去体验不一样的信息设计。

如果地球上的地形是由夜晚的灯光决定的，那么地图将会变成什么样子？作品 Earth at Night，Mountains of Light（夜晚的大地，光明的群山）（见图 1-48、图 1-49）是作者 Jacob Wasilkowski（雅各布·瓦西尔科夫斯基）运用美国国家航空航天局（NASA）的卫星图像，以灯光亮度为基础绘制的人类世界的三维地图。在这样的地图中，"高度"概念被重新定义。沿河的聚居区在地图上宛若山脉的龙脊，而像华盛顿这样的大城市则是一种漂亮的光块儿。不同的城市形态各异，有的高耸尖锐，有的十分平坦。这是对地图的重新定义，也是一次信息设计领域的创新。

图 1-48　Earth at Night，Mountains of Light（1）/Jacob Wasilkowski/2019

图 1-49　Earth at Night，Mountains of Light（2）/Jacob Wasilkowski/2019

单元训练和作业

1. **课题内容**：绘制信息设计概念与大数据概念的知识图谱。

2. **课题时间**：8课时。

3. **教学方式**：

（1）教师引导学生重新梳理信息设计发展状况、概念，提炼采访内容。

（2）辅导学生整理大数据相关知识体系内容，起草关联性的知识图谱。

（3）通过计算机辅助指导学生完成知识图谱的绘制。

4. **要点提示**：

（1）信息设计概念没有唯一性表达，但其核心是相同的。

（2）学生必须通过自己的思考并用自己的方式阐述信息设计的概念。

（3）将信息设计概念与大数据思维内容关联，通过头脑风暴得出信息设计在大数据时代下的研究内核，鼓励学生对该领域进行理论研究和思考。

5. **教学要求**：

（1）用图形、图标和关键词提取，对信息设计发展状况、概念进行叙事性表达。

（2）完成对大数据时代下信息设计的研究范围、研究方向的讨论，并绘制图谱。

6. **其他作业**：寻找并收集信息设计可能出现的场所及其出现的可能性，用PPT的形式在课堂上分享。

7. **推荐阅读**：

（1）赵璐. 包装形态结构创新路径探究——"创新包装设计"课程的教学档案［J］. 美术大观，2020（10）：150-152.

（2）张儒赫. 大数据思维语境下的信息维度与信息设计研究［J］. 美术大观，2020（04）：138-141.

（3）尤瓦尔·赫拉利. 未来简史：从智人到智神［M］. 林俊宏，译. 北京：中信出版社，2019.

设计责任驱动
信息设计思考

第 2 章　chapter 2

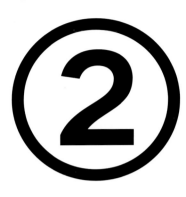

创新与设计	01
协同创新设计	02
社会思维下的创新设计	03
社会思维驱动数据思维的创新发展	04
数字媒体艺术下信息设计驱动社会化思考	05
经典作品赏析	06
IDEA 卓越的设计标准	07

■ 本章教学要求与目标

教学要求：

通过本章教学，引导学生理解创新和设计的概念，并在协同创新理念下对信息进行设计创新的"大设计"思考，进而通过信息的叙事性表达方法解决社会中不易被注意却真实存在的问题，实现信息设计赋能"为人服务"。最后，使学生在了解优秀信息设计案例的同时，理解"卓越的设计"的含义。

教学目标：

培养学生用信息设计驱动社会美好生活的能力，使他们对"好"的设计作品有更为深入的认识，并使他们能够用协同创新理念对信息进行设计创新。

■ 思维导图

2.1 创新与设计

2.1.1 创新

奥地利经济学家约瑟夫·熊彼特（Joseph Schumpeter）曾在1912年对"创新"（Innovation）做过一个定义式的描述："创新是将原始生产力要素重新排列组合为新的生产方式，以求提高效率、降低成本的一个过程。"而这似乎是一个经济学领域的概念。创新不是发明，是对已有的技术进行革新，导入经济行为，形成更新的经济本能。

英国社会创新之父杰夫·马尔根（Geoff Mulgan）在名为《社会创新》的报告（2006年）中将"创新"的本质定义为"关于此类工作的新想法"，即"New Ideas About That Work"。同时，他也指出："创新最关键的一点是明白哪些领域最需要创新性，哪些事让大家不开心，哪些东西阻碍了发展。同时，我们要激励更多人发挥聪明才智，让他们参与创新的过程，把整个人类社会变成一个美丽的创新实验室，让所有人都愿意去创造和尝试，用创新改变我们的世界。"因此，我们可以总结出带有社会思维的创新即"以某个社会未完成的目标为出发点，开发更为可行的操作方法。"所以，这种类型的创新具有以强烈的社会需求为驱动的特征，而完成此类目标的组织者和宣传者均来自社会。

创新的价值不在于它是一个新想法，而在于它可以被复制，可以使人以一种崭新的模式参与社会的其他工作和服务。

创新不是创造某种事物，而是在现有的资源和平台中寻找重组的可能性。所以，"创新"是"创造新的方法"，而非单一的"造物"行为。

2.1.2 信息设计下的创新思考

在这里不再赘述设计的概念，主要分享的是"创新"与"设计"的区别，这对读者学习信息设计乃至整个设计领域都会有帮助。

设计其实就是按照一定流程完成计划的行为。通俗来说，设计就是"解决问题"，解决问题的方法可能是新的，也可能是之前就有的经验，但其目的都是"解决"。"创新"不但要解决问题，还要为相同问题提出不同的解决方法，这个"不同"指的是"新的"。因此从范围的角度来说，创新是属于设计范畴的，只是在解决问题的过程中，"创新"在创意理念的原始性上要求比"设计"更高。

创新其实是设计这门学科可持续发展的原动力，如果解决社会问题的方法都是一样的或者相似的，那么"经验之谈"最后都会形成习惯。这种思维的惯性对于设计来说是致命的，它会让设计的本能在日常生活中丧失。而失去创新意识的设计其实跟流水线的工作没有什么区别，不是说这类周而复始的工作不好，而是这不是设计应有的特征。

"协同创新"的发展理念及社会思维使得未来的创造性工作逐渐从"设计"转向"创新"，而信息设计作为设计领域的重要学科，也从任务驱动转向问题驱动，这种转变鼓励了具备创新特质的可视化工作者面向

社会。与纯粹的市场驱动不同，信息设计拥有更大的包容性，正如美国设计史教授维克托·马戈林（Victor Margolin）曾经提到的："设计师能够设想并将某种形式用于物质或非物质的产品，大规模解决人类问题，并为社会福祉做出贡献。"我们可以清楚地认识到，造福人类是具有社会思维的设计基础，而信息设计从业者要面对的更多是社会责任感的培养，这种意识形态可以促进设计师观察社会、发现社会问题的视角提升，即升维思考。设计师的眼光高了，看问题远了，想到的解决问题的方法自然也和其他人不同，这就是创新的过程。

创新就是提出新的解题思路，而信息设计恰恰能对枯燥的文字信息在传递环节中提出更为主动的解决方法。接下来介绍的这本《联合会儿童基金会报告》是由信息图集合而成的书（见图2-1）。它通过结合图表、信息图和地图这些看似基础的图形化元素，帮助非营利组织高效地将基金会的公益理念传递给读者和用户。

年度报告中的信息图形可以帮助读者和用户快速地了解报告的背景信息和关键数据。与此同时，精心设计的高质量的视觉化数据更加吸引人眼球，这种视觉化的信息叙事表达，可以将杂乱的公益类文字信息通过直观、轻松的图形展现在人们眼前，让被动接收信息变为主动接收信息，这样一来就可以帮助非营利组织扩大影响力。

显而易见，报告类纸媒材料中包含大量的文字和数据，这种烦琐的信息关系如果只是通过文字和数字传递给读者，那就是一种消极的信息传导方式，作为解决问题的方法极不可取。因此，将具备一定审美效果的信息可视化图表置于全报告之中，以此吸引和鼓励读者接收主题信息，是真正将创新思维和社会思维融合的信息设计案例，为同类题材的报告做了一次很好的"创新"实验。

↑ 图2-1　联合会儿童基金会报告（1、2）/ 王上宁 /2019—2020

2.2　协同创新设计

2.2.1　协同创新下的"大设计"观

设计不单单是一个从发现问题到解决问题的过程，它更致力于对一个问题提出更优质的解决方法。它不是某种工具，而是更多的可能性。设计并非伴随着人类文明史和科技发展史而产生的，其历史的悠久程度远远大于后两者。早在206万年前的石器时代，人类从掌握工具开始就逐渐地积累关于问题体系化解决方法的经验。设计为人类服务的核心是探索"更优化"的方法，站在这一角度，"设计"发生了转变。它从最开始的只为解决人类最基础的困难和需求，逐渐演变为探索协调人与物、人与人、人与空间、人与时间的关系。人与物的关系就是造物，聚焦形态和功能层面；对人与人之间关系的探索，则是关于社会关系的研究，也就是

社交层面的研究；对人与空间关系的探索，即对生态环境层面的研究；而对人与时间关系的探索，更多的是对历史的总结及对未来趋势的研究。

Web2.0时代早已到来，信息浪潮不再来源于专业人士，而是来自权级平等的全体网民，任何人都可以在网络上表达自己的观点或发表原创的内容，人们共同生产信息。而信息设计的宗旨是用视觉化的方法探讨信息如何高效传递。在如今数字媒体艺术的大语境下，信息内容以话题、问题、策划为核心载体，对全球命运共同体下的社会问题进行多维度思考，聚焦"颠覆性的创造"，对未来社会发展的多元可能性以去中心化的"赋能"模式与"叙事"逻辑进行创新。在人工智能的加持下，笔者认为以人类共生群体的问题、话题、行为为核心载体，将未来社会发展的多元可能性与数字媒体艺术的"赋能"模式结合，可以催生一个由信息引发的巨大变革。

与过去我们关注的"零度焦点叙事"的可视化方法不同，在"设计为人民创造幸福"的大设计语境下，我们更应该聚焦于"数据映射特殊语境下的社会形态"，并以此为切入点，强调一种数据思维的观察方法，简化思考复杂的事物，深思简化思考的部分，去清晰呈现深思的结果，认真传达呈现的结果，并收集整合、观察受疫情影响的环境与社会特征，推导复杂数据之间的关联，洞察潜在的设计机会，以呈现信息在高纬度层面的传播过程。

笔者认为，在此过程中，设计的影响范围越来越广，涉及的问题越来越多，发现的问题越来越复杂，探索解决问题的路径也越来越丰富。设计者从时间、空间、文化、人群等不同角度进行发掘、理解和梳理，以此作为信息设计原点，在对数据进行未来结果可视化预测的同时，也思考解决问题的策略。于是，设计在协同创新观念的指引下，由"单一的创新"转变为"协同的创新"。当今，设计正聚焦于科学艺术，从单纯的图形、符号、形态等技法研究升级为体系化的理论研究。设计并没有变得自相矛盾，反而变得更加灵活，它如润滑剂一般在理性的科技和感性的艺术之间游走，这种状态既可以借助艺术的灵动和主观情绪去化解人与人之间因不同领域、地域影响而产生的文化认知冲突，又能在科学技术严谨缜密的逻辑引导下解决执行层面的难题。设计与生俱来的跨学科融合特征可以使其与其他学科产生联系，并拥有更为长久的生命力。

2.2.2 协同创新设计

"创新"在社会进步和科技发展的驱动下，越发受到重视，充满创造力的行为方式几乎覆盖了所有领域，"创新"也不再是设计者的专属词，只要是能对问题提出"更优解"的人，都可以称为具备创新能力的设计者。当然，单一维度的创新并不能概括式地解释设计全域的特征细节。如今，文化产业飞速发展，单一维度创新或创造变得苍白无力，显得十分单薄弱小。设计不只是从发现问题到解决问题的过程，它更致力于对一个问题提出更优质的解决方法。

如何站在更高维度去看待未来的设计呢？维度其实可以理解为对于"无限可能"的探讨，增加一种可能性就是一次升维的过程。显然，设计也需要升维。根据清华大学美术学院邱松教授在研究中提出的观点[1]，我们在"创新"的基础上增加了"协同"的概念，而这也是设计的另一属性，即"通过设计思维协同各种资源以实现最终目标。"

[1] 邱松，刘晨阳，崔强，等.设计形态学研究与协同创新设计[J].创意与设计，2020（04）：22-29.

按照邱教授所说，人们以往所关注的设计的核心是"创新"，即个人或者团队针对"某事"的设计所进行的完整行为活动。但实际上，在未来的设计中，更重要的事是将与这件"事"相关的所有行为活动和物质资源结合在一起。协同与整合意思相近，二者都是围绕"合"进行的动作。协同之"合"来自古希腊语，有"众之同和"之义，它强调的是"调和、适合"，强调在整体发展运行过程中各元素之间协调合作；整合之"合"则聚焦"联合、组合"，强调的是把零散的元素衔接在一起的动作，也可以看作描述"和而不同"的协同工作的结果。从这一比较可以看出，协同是整合的结果，整合是协同的前提。对足球有了解的朋友可能知道，一支球队中，身份最特殊的人其实并不是队长、教练，而是这支球队的足球经理人。他不仅管理球队的日常运营，而且与主教练联系密切，是"决定"球队战术安排的重要角色。一位好的足球经理人可以没有高超的踢球技巧或是卓越的战术分析能力，但他一定有着过人的领导力。通过严密的策划协调球队内部及商业运作的一切资源，治理出一支团结向上、拥有超高人气的足球团队，这就是足球经理人的魅力。笔者认为，设计者的工作属性与足球经理人极其相似，因为在"设计"进行的过程中，设计者更需要与别的领域、专业方向进行融合。足球经理人是一支球队的直接负责人，同时也是第一责任人，而设计者也承担着相似的压力和责任。如果一组广告有许多差评，那么首先受到批评的一定是广告的设计团队或设计者本人。

在邱教授观点的指引下，笔者同样认为目前国内外达成共识的"协同创新"包含三层含义：技术驱动的创新、设计驱动的创新及用户驱动的创新。技术驱动的创新不难理解，即聚焦科学技术领域，以技术为主导进行的创新与突破；设计驱动的创新则是针对问题解决方式的探索与创新；用户驱动的创新借助调研去发现用户的需求和问题，是设计行为中最常见的研究方式之一。这三层含义在逻辑上并非简单的叠加，而是相互作用，最终实现研究目标。在以往的设计中，尤其是信息设计，更习惯于将用户驱动创新置于优先级。这种做法在设计者和用户之间都广受好评，不仅是因为成本较低、性价比高，更重要的是这种解决问题的方式更具备针对性，极大地提高了效率。帕特里克·惠特尼（Patrick Whitney）是美国用户研究专家，也是IIT（Indian Institute of Technology，印度理工学院）设计学院院长，他通过研究发现，用户驱动优先的结果恰恰是对设计师预设创新的想法的最好证明。

三大驱动各有优点，但同时也各有短板。以用户驱动的创新为例，它以用户需求优先的观念较为保守，在科技高速发展的今天，真正具备革命性的创新应该是技术驱动和设计驱动，这两种驱动优先的结果往往是给人类解决问题的方式带来极大的改变，甚至在很长一段时间内会影响人类的生活方式和行为习惯。从科技创新起步，经过协同创新的过程，最终达到人文创新。智能移动终端、虚拟现实等技术的发展，潜移默化地影响着人们的消费习惯和生活习惯。由于技术驱动的创新并不直接关联用户，因此得到的创新结果与"人"距离较远，需要相当长的时间去培养人类对技术的使用习惯，有比较大的实践落地风险；而设计驱动的创新由于缺少技术的支持，表达手法受限，所以得到的结果比较单一。比如，信息设计在早期更多的是以静态海报的形式呈现，而现在则是植入大屏幕甚至移动终端之中，这足以说明问题。因此，三种驱动创新需各展其长、相互补充、有效结合，形成"协同创新设计"。

协同创新需要的是找到合适的整合资源的方法，而信息设计在如今的社群关系下，参与协同工作的每一个重要环节。接下来分享的是北京邮电大学数字媒体与设计艺术学院李铁萌老师所带的教研团队完成的作品——《科技公司的心理健康可视化》。科技公司的员工一般年龄偏低，却因为工作强度大、竞争激烈而承受着巨大的心理压力。针对此现象，创作团队研发了这套可视化叙事作品，呼吁人们关注科技公司员工的心理健康问题。作品的数据来源于"心理疾病开放资源"网站（O-SMI：open sourcing mental illness）在2016年开展的关于科技公司员工心理健康的调查问卷，根据问卷中每个受访者的回答，将每个人都绘制成浩瀚宇宙中的一颗星星。图2-2所示的这张信息可视化海报似乎在描绘一片星空，在这片星空下的星星越是明亮绚丽，它所代表的人往往越是饱受疾病和歧视困扰。

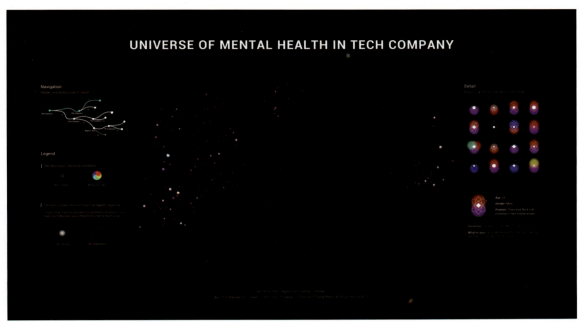

【科技公司的心理健康可视化】

图 2-2　科技公司的心理健康可视化 / 朱阳阳 李素雯 周维 / 李铁萌 /2020

开始设计作品前最重要的工作是观察数据，认识数据。设计团队对数据的认识有一个逐渐深入的过程。如图 2-3 所示，团队成员首先通过 Excel、Tableau 分析数据，绘制草图方案；然后利用 D3.js、P5.js 等可视化编程语言初步实现方案，在验证方案有效性的同时深入理解数据。

图 2-3　科技公司的心理健康可视化——草图过程 / 朱阳阳 李素雯 周维 / 李铁萌 /2020

如图 2-4 所示，团队为了找到这些数据之间的规律，结合问卷结构通过特征降维观察聚类结果，最后发现所有的受访者其实共分为七类，分别是做过雇员的创业者、公司雇主、有辞职经历的科技公司雇员、没有辞职经历的科技公司雇员、科技岗位相关的有辞职经历的雇员、科技岗位相关的没有辞职经历的雇员及非科技岗位的雇员。

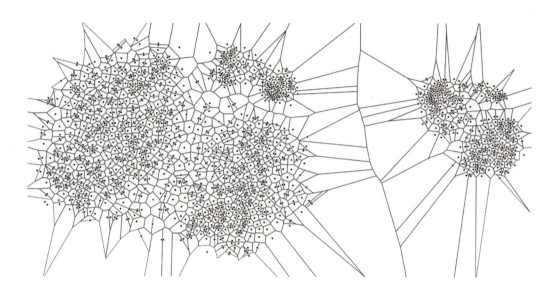

↑ 图 2-4 科技公司的心理健康可视化—降维结果 / 朱阳阳 李素雯 周维 / 李铁萌 /2020

在设计执行过程中，主要的设计内容是概览图和细节图两个部分（见图 2-5）。概览图用于帮助用户理解数据的大致趋势，细节图用于呈现更多的数据信息，这两部分结合起来能够帮助用户更好地探索数据。

概览图主要用于展示人们对"是否因为心理疾病而感到被歧视"这个问题的看法：拥有"星环"的星星倾向于自己不会因为心理疾病被歧视，"星环"越大，他们的回答就越肯定；闪烁的星星则刚好相反，他们认为自己会因为心理疾病而被别人看不起，甚至丢掉工作，闪烁越快，他们的消极态度就越强烈。同时为了突显患病人群，设计团队将疾病的数量与星星的颜色、数量、大小及亮度联系在一起：星星越亮、越大，颜色越绚丽，则这个人的心理疾病越严重。

↑ 图 2-5 科技公司的心理健康可视化——概览图 & 细节图 / 朱阳阳 李素雯 周维 / 李铁萌 /2020

细节图用于呈现每个人的具体信息：星星中心的形状代表性别，大小代表年龄；星星背后的光晕代表他与雇主、上司和同事沟通心理健康问题的意愿；星球周围的星环代表 4 种公司福利；星球附近的卫星代表 12 种不同的工作；细节图和概览图都是用颜色编码疾病的种类和数量，颜色越多代表这个人的心理疾病越多。

数据的洞见来源于对交互系统的探索，从系统的概览图中，设计团队得知了人群的分类及其对歧视的态度等信息，概览图作为结果的呈现，能够诱导用户进一步探索细节图中科技公司员工的福利状态、交流程度及工作强度等信息，帮助其更好地理解成因。

在探索数据的过程中，设计团队发现那些不认为自己会被歧视的病人所在的公司，会给他们提供更好的福利保障，并且他们也乐于在公司里谈论心理健康问题；而感到被歧视的患者往往较少谈论心理健康话题，且公司福利并不充分；那些年纪较小的职员所在的公司大多不怎么重视心理健康问题，他们也很少跟别人谈论心理健康话题。

该作品整合数据科学、计算机科学、心理学、统计学等资源，希望可以唤起社会对科技公司员工心理健康问题的关注，呼吁科技公司尽早关注员工的心理健康问题，这不仅能帮助员工免受病痛的折磨，而且对提升公司工作效率有着积极的作用。

2.2.3　协同创新设计新时期的三大信息设计类型

邱松教授在探讨形态学研究时结合"协同创新设计"的研究，为"自然"设定了 3 个维度：第一自然，即"自然形态"；第二自然，即"人造形态"；第三自然，即"智慧形态"。3 个自然不是独立存在的，它们相互联系且层层递进。

笔者在之前的研究中曾探讨信息设计依托于"本真设计"的三大因素，即"原始""真相""天性"，通过设计方法建立信息的高效传递便是"本真设计"的理念。德国哲学家 Martin Heidegger（马丁·海德格尔）也有对"本真"的理解，即"生存可能性的无蔽展开"的哲学思想[1]。

"协同创新"聚焦"技术""设计"和"用户需求"3 个维度的创新整合，笔者尝试将"协同创新设计"理念与"本真设计"观点结合，将信息设计根据传递方式分为基础传递、订制传递、智能传递。

第一信息，基础传递。它以技术驱动信息传递，与"自然形态"特征相似。基础传递的第一信息多是未经修饰和加工的原始数据，基础传递是一种信息主动传递、用户被动接收的传递方式，也是目前十分流行的信息传递方式。

早期的信息设计海报多是单一的静态平面作品，而现在的"基础传递"以计算机技术、数据科学技术为基础，以数字媒体艺术为先导，更多展现数据的传播媒介和方法，探讨如何将信息更为高效地传递给所有看到作品的人。"基础传递"作品以知识、历史、科技等为主要内容进行大众化信息传播，受众在观看作品之前大多并没有针对性的目的，只是跟随信息传递进行信息阅览，这是这类"普适性"内容的一大传播特点。它也许并不是接收者最想获取的内容，但也不妨碍接收者阅读此类信息。以上特点决定了基础传递的信息设计不会有特别强烈的作者观点和情感化元素出现，设计者多从数据的初选阶段就有意识地降低信息层级的复杂程度，多采用"扁平化"的叙事性表达方式及偏向于线性的思维传递方式。

第二信息，订制传递。它以"用户需求 + 设计驱动"传递信息，与"人造形态"较为相似。订制信息的"第二信息"从研究开始就要针对客户的需求进行筛选，要考虑到信息的可视化结果及用户对视觉的接收能力。因此，这是一种用户主动接收信息的传递方式，信息传递经过大数据的"提纯"，已经从"传递给大众"变为传递给"有需要的人"。其特征是利用设计思维的"同理心"法则，站在用户的角度，通过沉浸式的用

[1] 张儒赫.由"本原"到"本真"——浅析本真思想在信息设计中的应用[J].美术大观，2019（02）：110-111.

户角色体验，探讨用户对于信息"痛点"的准确传导。这类传递以用户需求为主，以服务于用户需求的信息传递为核心，近几年来也逐渐流行。

从表现形式来看，订制传递与基础传递的技术特点基本相同，两者最大的区别在于内容。订制传递可以将用户需要的数据导入数据可视化模型中，用户可以快速获取想要了解的数据规律和逻辑关系，并以视觉的形式表现出来，所以数据可视化领域从某种角度来说，是在视觉上偏于"普适化"（针对相似数据逻辑），在内容上寻求精准定位。在大数据时代，此类满足用户信息"痛点"的传递，将从前的"传递功能是价值"转变为"数据本身即是价值"。而笔者坚信，这种趋势在今后很长一段时间内会持续存在。

订制传递类可视化作品数据体量不一定"大"，但是层级一定是较为丰富的，它将少量的数据在不同维度和层次之中进行多角度展现，以高效满足以信息"痛点"为核心的需求。它并不追求极致的艺术美感，仅配合以适度的设计美感。这其实已经比英国设计师特格拉姆提出的以"建立高效的传递"为核心目的的信息设计更为进步，信息"为人服务"的目标也更精准。

第三信息，智能传递。它以"技术驱动＋设计驱动＋用户需求"传递信息，结合形态分类，智能传递与智慧形态相同，都是一种基于"协同创新"的传递形式，也是学科之间交叉融合特点最为突出的传递。笔者认为，在此过程中，信息设计的工作贯穿始终，它不是根本，而是作为"协同"的一部分，参与到整个项目之中。根据用户需求建立传递方式，一共有3个维度的含义：第一维度是没有被挖掘的信息形态，具体来说，是指探索除文字、数字、符号、图形、声音、视频、味道以外的信息形态。第二维度是尚未设计出的信息传递方式，此维度是将研究的口径指向智能社区、智能城市、智能医疗等领域。智能传递就像大脑的神经中枢一样，在城市之中关注着每一个细节，并借助数据大屏进行可视化展现，对该空间的各个层面进行数据的实时监控，计算机能够在获取数据之后，快速反馈，这样不仅能客观投射真实情况，还能通过人工智能技术，结合此类情况的"常规习惯"行为数据，给出最适合的解决方案。这也是大数据的"策略性"特征，即通过可视化反馈，为未来结果提供高效的解决预案。第三维度是信息的售后服务，现在的信息传递趋势表明数据的视觉化呈现不是结束，而是一个信息化项目的开始。未来需要的是针对数据的长期动态监控，设计师应结合计算机技术，编辑出反应更为迅速的实时可视化模型，这便是"以不变应万变"的制胜法宝——智能传递。

巴黎地铁是当地数百万人日常生活的重要交通工具。官方网络地图决定了通勤者感知时间和空间的方式，因为他们倾向于根据两点之间感知的最小距离来选择行程。可视化团队通过数据描绘了一个更加真实的场域，他们在传统网络地图的基础上完成了一个3D的可视化方案（见图2-6）。他们利用数据，从距离、时间和交通这三大变量的视角来揭示一种新的表示通勤方式及其无障碍性的现实，赋能了用户和3D界面的深度交流与互动。

从学术角度来说，信息设计参与该交互应用平台的各个方面，信息的内容包括交通领域的信息和交互界面的功能信息；作品的实现也要结合计算机技术、大数据科学、信息设计等不同专业，信息的可视化呈现随数据的实时变化而变化，"智能交通"的理念也使得该作品实现了从"基础传递"向更高维度，即"智能传递"的转变。

↑ 图2-6　地铁交通（1、2）/Metropolitain.io/Dataveyes/2013

下面要推荐的这套作品《HLN 社会指数》（图 2-7～图 2-9）是该可视化团队引以为傲的本土项目之一，这是一个实时的、全屏幕的数据大屏监控系统。社会指数由 HLN 专有的趋势分析算法提供支持，并结合了解释趋势的编辑背景。系统每小时更新一次，为用户提供一份"热搜指南"，使人们不容易错过网络上正在讨论的热点内容。HLN TV 于 2014 年 12 月开始在广播中使用社会指数。如果你在工作日下午 1：30-2：00 收看，就会看到一段 30 分钟的每日分享，这些都是完全由社会指数驱动的。数据实时变化，其在大屏中不断更新的可视化效果，以及其动态图表的设计都可以归入信息设计的工作范畴，这也暗示了"智能传递"时代的到来及其不断成熟的发展。这样一个综合性极强的项目需要不同团队协作完成，而未来的"协同创新设计"也体现出"服务"特点，以往的设计项目都呈现出可视化的设计效果，代表项目的部分结果甚至是完成，但是在未来，可视化的落地仅是项目的开始。因为没有绝对静止的事物，人类一直在"运动"，所以数据也会不停地"运动"，智能化的传递要实时地"动起来"，长期的"售后服务"也对信息设计提出了更高的反馈要求，当然也会带来更多的商业价值。

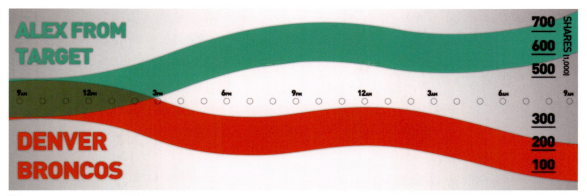

↑ 图 2-7　HLN 社会指数（1）/JESS3/2016

↑ 图 2-8　HLN 社会指数（2）/JESS3/2016

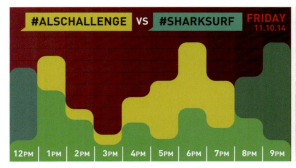

↑ 图 2-9　HLN 社会指数（3）/JESS3/2016

2.2.4 信息设计的未来思考

我们一直聚焦"当下",但是"当下"在漫长的时间轴上只是一个瞬时存在的小点,历史的巨轮必将掀起更大的浪潮。我们探讨再多的"当下",它们都会很快成为历史,在浩瀚的宇宙之中,蕴藏着太多秘密等待我们去挖掘。人类的智慧是无限的,是不可预估的,我们专注"当下"和回顾"历史"的目的其实都是畅想"未来"。随着计算机、材料、生物等学科与设计学科的融合,以数据思维、社会思维等实践性较强的思维方式为基础方法,贯彻协同创新理念的信息设计在未来的研究范围将不断扩大,影响也会越发深远,发展前景不可估量。我们对信息设计高效传递的研究一直都以认知范围内的经典实例为基础,通过对已知的信息传递方法的研究,展开对未知的信息传递方法的探究和推导,并致力于将前瞻性的科学技术投入设计的创新之中。其实,关于信息设计未来发展的研究应该着重探索信息的"智能传递",这更多关乎信息未知的传播口径,其结果也令人向往。

人们常常提及设计是面向未来、面向未知的,那研究未知的课题究竟有什么意义?邱松教授曾在相关资料中引入麻省理工学院媒体实验室(MIT Media Lab)的石井裕教授提出的"愿景驱动设计研究"理论(Vision-Driven Design Research),该理论指出针对设计研究的探讨本身的3种方法:技术驱动(Technology-Driven)、需求驱动(Needs-Driven)和愿景驱动(Vision-Driven)。笔者认为其中的一个观点是对未来研究动机的很好的解释,会为我们带来更多的灵感:"技术"作为愿景驱动的动机在数年内就会被淘汰。因为时间在前进,环境在变化,社会产生的问题也在不断变化,所以作为设计的接受者,用户的需求方向也会在每一个特殊周期发生质变。例如,在"后疫情时代",人们对于线上虚拟文化的诉求已经发生了天翻地覆的变化,各种云端展览、演唱会、咨询,以及直播、线上竞技等不断出现,这是几年前不曾有的现象。但"愿景"与之不同,一个明确的愿景可以维持数百年,愿景所处的维度要远远高于"未来"这个时间所处的维度,"未来"的研究更多是对理念、技术的探讨,而愿景的建立则是一个方向性的长期导向,是将所有精力聚焦在一个核心焦点的目标状态。因此,笔者坚信,对未来的探索应该从"当下"开始,尽管我们需要很长时间才能完成对某一项技术难关的攻克。

人类对于信息形态和传播方式的探索一直没有停止。放眼科技全域,在导入协同创新理念之后,信息在产品开发和智慧城市的可持续发展中的研发优势越来越明显。法国科技公司Cicret计划研制一款同名智能手环,它利用内置的投影仪将前臂的皮肤变成触摸屏,用户可以通过点击手臂获得邮件、短信、图片等,从而实现数据化信息的阅读;苹果智能语音助手Siri着力于完成用户求知的功能性信息的展示,由于这种信息的形态是语音片段,所以可以极大地节约使用者的时间和精力。类似的智能化信息语音传播的媒介有很多,从苹果Siri到百度度秘,从Google Allo到微软小冰,手机智能助理和智能聊天类应用也正试图利用人工智能在自然语言处理中的优秀表现,来颠覆用户和手机交流的根本方式,手机将会成为用户最贴心的虚拟助理。阿里云旗下的Data V数据可视化产品具有高性能渲染引擎和专业级的地理信息可视化能力,它具备工业级的数据大屏可视化处理技术,通过搭建数据分析、业务监控、实时指挥等各种虚拟场景,作用于电商营销、智能化城市等领域,其信息传递的可视化效果异常惊艳。"城市大脑"项目之所以能够在2018年使杭州市拥堵指数排名从原来的第四名下降到第三十名之后,依托的就是大数据处理下的数据大屏可视化搭建,通过对城市交通脉搏的长期关注和对信息数据的收集处理,以虚拟形态在大屏中展现城市的温度、资源等内容,这种精细化管理和精准服务不仅提高了治理效能,而且促进了城市智慧水平的提升。可以预见的是,在信息形态和传播方式发生转变的"智慧传递"环境下,城市发展也将由"智慧城市"走向"智慧服务"阶段。

对于未来设计趋势的判断和尝试,刺激了信息设计的演变,人们对信息形态本身及其传递的方式、流程

都提出了更多的假设，并且在逐步实现。与此同时，信息设计在人体工程学、建筑工程学、心理学等学科的协同创新下，也为文娱领域的发展提供了许多帮助，如电玩竞技行业。雷蛇（Razer）是游戏设备行业的著名品牌，他们推出了一款由碳纤维和高密度泡棉打造，配有 60 英寸全环绕 OLED 屏幕的游戏椅子，在搭配附有 4D 功能的外设桌板的同时还融入该公司之前发布的音频驱动触觉反馈系统。它可以根据玩家在游戏中的操作而产生不同的感知反馈，在 Razer Chroma RGB 幻彩灯效的吸引下，为玩家带来更好的游戏沉浸式体验感。这是信息的数据化形态在人工智能技术和新型生态材料的加持下，在游戏领域的新可能（见图 2-10）。

雷蛇品牌不仅在游戏设备行业追求创新，在疫情期间，更是研发出一款新型口罩：N95 口罩 Project Hazel（见图 2-11）。这款口罩整体由防水耐刮擦的可再生塑料制成，其最大特点是可以清晰地呈现佩戴者口罩后面的表情。口罩搭配了可拆卸的充电式主动呼吸装置，以及可调节气流的 Smart Pod 来实现最佳透气性能，在过滤掉 95% 的细小颗粒的同时还附带有紫外线消毒功能，口罩的防护功能有了明显升级。其实许多人不喜欢口罩，说到底，主要是它妨碍了声音类信息形态的传播，在找到了这个本质原因之后，问题就迎刃而解。雷蛇口罩采取了 Razer VoiceAmp 技术，内置麦克风和放大器，可以放大用户的声音，使其说话的声音不再低沉。这仅是一个利用现有技术实现的小改变，但是给在特殊危机下建立更好的信息传递方式提供了一个可行性范本。

图 2-10　雷蛇研发的智能化游戏椅

↑ 图 2-11　雷蛇研发的 N95 口罩 Project Hazel

　　人类对于未来永远充满着无尽的思考和创造力。对未来的探索，其实早已开始[1]。协同创新的概念并不是既定不变的，它是一种使针对未来发展的预测逐步成熟的观念。当然，它需要不同领域的跨界融合作为杠杆的支点，而信息设计的发展便是杠杆的另一端，是被托起的那一部分。我们生活在信息爆炸的时代，相对于早期的互联网 Web 1.0 时代，Web 2.0 时代的信息内容不再只是由专业的人员生产，自由开放的网络环境使全体网民成为观点和内容的创造者，在人工智能的加持下，去中心化理念赋能未来，缔造了多元的可行性策略，而信息所引爆的变革也正在改变着世界。协同创新下的信息设计能够使用户随时随地得到想要的信息，在学科界限越来越模糊的数字媒体时代，设计者必须保持冷静的头脑、维持清晰的设计逻辑，不要被快速发展的科技扰乱了大脑。我们需要理解"协同"的目的是"创新"，协同不是万物皆可"协"，不能一味地追求"多"和"大"，而是要"协"相适的领域，创新"创"的也是"合适"的事物，那些虚无缥缈、毫无实践性的想法没有任何意义。最后，笔者想说，学科边界的模糊只是表象，那些拥有扎实的学科基础，对自己最为了解的设计者永远都会在模糊的环境中找到属于自己的界限。

[1]　尤瓦尔·赫拉利.未来简史：从智人到智神［M］.林俊宏，译.北京：中信出版社，2019.

2.3 社会思维下的创新设计

对于专业学科背景的探讨，应该跳出某一区域，从专业在整个行业所处的大环境中展开讨论。"协同创新设计"赋能了信息设计与社会设计的发展，这两个学科是专业领域存在时间较短、发展较快的学术方向。受数据思维启发的信息设计是在大数据发展下凝练的创造性思维，这已经是人们非常熟悉的领域，因此本章主要聚焦社会设计的内容描述。

2.3.1 社会设计发展综述

社会设计和协同创新设计本不应该被割裂看待，解决问题的能量应该流动到能推动整个社会更公平发展的地方，因此针对社会进行的设计行为具有在解决客观议题上的可持续性实操价值，并且应该是能够以最快捷的方式适应不同场景下的不同需求。这部分内容主要是探讨社会设计主题，将此概念导入信息设计方向，在协同创新设计理念的加持下，让信息设计在未来更实际、更有价值。

需要提到的是，中央美术学院的周子书老师多年来致力于社会设计的研究，在笔者看来，他是中国在这个领域的先行者，对笔者的研究启发很大。因此，本章节有部分内容来自他的相关理论。

信息设计下的社会设计探讨，着力点还是在社会设计方向，其方法论其实是数据逻辑驱动人文关怀的社会导向，在此过程中数据是材料，社会是目的，设计是过程，对三者整合创新的思考也是一种大胆的尝试。因此，谈论此领域现状，主要还是要说一下社会设计的发展状况，社会设计理论时间表见图2-12。

第二次世界大战之后资本主义的发展是不可持续的，但这之后却是资本运作最为强盛的时期，从冰冷的流水线加工到工会社区力量的缩减，从富有特色的外包形式到商业化模式逐渐成熟的品牌设计，设计创新的本质还是追求高效率的生产模式，以增强未来变革的潜力。这种社会性进步的过程是循环反复的，比如，大型制造工厂和流水线工人将工作化解成更小的非技术性任务，并将其以最高效的方法重组，形成针对不同任务的团队或机构。这样一来，单一工厂就会因为工作流程的多样性而吸引大量工人，工会这一组织形式应运而生，工人阶级与管理者、资本之间的利益关系阶段性达成平衡。

20世纪中期，日本和德国在制造业方面迅速崛起，这种地域性的进步也动摇了美国在世界范围内的制造生产霸主地位，社会劳动力成本持续升高，资本管理者与代表工人阶级的工会之间的矛盾日益加深。20世纪70年代，全球范围内的金融危机暴发，世界又经历了一次变革，市场为扩大资本，寻求利益最大化，开始挖掘更多利润空间，他们将目光聚焦电信业，这个变革过程又刺激了计算机和信息技术的发展。直到2000年之后，互联网行业飞速发展，虚拟的生存空间驱动了世界范围内低利率市场环境的形成，社会资本终于将投资的重点转移到了"数据的再生产"上，更多的移动端程式的研发平台其实就是数据收集的平台，用户每一次点击屏幕的行为都是在生产数据，而开放式的互联网环境也让所有人都可以成为新闻消息的生产者和发布者。社会的生产模式已经形成了"劳动力缩减+低利率+数据资源共享"的综合机能，多样化的机能形态也在无形中刺激了"协同"特征的成熟。当然，进化的过程也是对原生社会生态的破坏，这种由经济行为催生的特定产物最大的弊端是"不可持续"，因此它也代表不了协同创新的未来。在这种大背景下，设计面临的挑战是如何修复并重构组织创新中的社会资本，谋求更为稳定和平等的"幸福感"，这也是当代设计师所面临的挑战。

"社会设计不是一种方法论，我们可以将其看作一种视野。"[1] 笔者认为，随着社会的进步，设计已经不只是发现问题、解决问题的过程。周子书老师也提到过，在对社会设计的思考过程中，应该聚焦于体现某种个性，这是上升到人与人、人与群体、人与社会关系的思考，通过对社会关系的叙事性描述，使每个人都成为参与社会的设计师，并在此行为中感受到能量的流动和社会映射出的友善氛围。

因此社会设计不仅是"设计"，往往还关注以解决机制、生态环境问题为目标的需求方法，同时能创造更多"幸福感"，这是需要不断根据社会各纬度发展变化进行调整的、跟机能分析相关的研究领域，所以要想理解社会设计，首先需要用一些时间理解机能性分析。

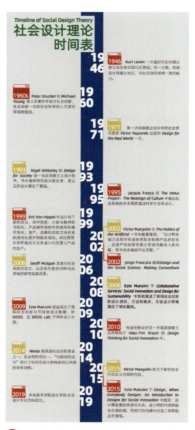

↑ 图 2-12　社会设计理论时间表 / 依据 2019 年央美设计教研室与贺斌整理 /2021

2.3.2　机能性分析

简单来说，社会设计可以定义为"解决社会问题的机能性设计"。这里需要解释一下"机能"的概念，机能即事物本身应具有的能力和作用。机能与机理类似，强调的是触发功能的原因，它更关乎有机体的关系，是对有生命体的物质进行描述。这和"功能"是有区别的，功能更适合描述有机体以外的无生命体的用途。

机能性分析（Functional Analysis）将视线聚焦于行为和环境两个维度之中，是对行为事件和环境事件之间的系统关系进行研究的方法。美国的心理学家、行为学家、社会学者及新行为主义代表

[1]　周子书. 创新与社会——对社会设计的八点思考 [J]. 美术研究，2020（05）：124-128.

Burrhus Frederic Skinner（伯尔赫斯·弗雷德里克·斯金纳）曾经做过一个"条件性刺激"实验，这个实验的装置被称为"斯金纳箱"（见图2-13）。这其实就是一个心理实验装置，在箱子内壁的一边安装一个可以按压的杠杆，在杠杆的旁边放置一个装有食物的容器。实验小动物在箱内按下杠杆，容器盒会将食物推进箱内，动物就可以取得食物。斯金纳发现一只禁食24小时的小白鼠刚开始没有注意到杠杆，因此失去了取得食物的机会，这是因为它没有将两者关联起来。但是重复几次之后，就形成了压杠杆取得食物的条件反射，结果是小白鼠学会了压杠杆。

同时，还有一个通电的"斯金纳箱"，大致流程就是小白鼠按下拉杆，箱内就会断电，通过一段时间的培养，小白鼠学会了按按钮控制电源。一旦箱内不再通电，小白鼠按按钮的行为便会快速消失。这里的断电就是一种"惩罚"行为，对应"奖励"行为，形成一套完整的机制闭环。然而，与奖励不同，惩罚具有一定的副作用：它产生作用很容易，但是失去作用也是很容易的。因此，一旦"惩罚"这条单线行为消失，整个闭环模式也会很快消失。

斯金纳得出一个结论："有机体做出的反应与随后出现的刺激条件（强化物）之间的关系对行为起着控制作用，它能影响反应在以后发生的概率。"这就是行为与环境之间的机能性关系，而这条理论可以直接应用于设计之中，如在用户做出某些行为（发表评论、点赞、转发）之后，设计者给该用户设定一个强化物（红包奖励），就会让这个行为在未来得到重复。

斯金纳的实验还有新的研究进展。团队随后进行了被称为"固定时间奖励"的实验：即由开始一直掉落食物，逐渐降低频率至每分钟掉落食物，最后变成按下按钮，有可能会掉落食物，而概率掉落的食物也就成为那只受饿的小白鼠的奖励。这里有一个有趣的现象：通过概率奖励机制的小白鼠，即使在多次按按钮食物不掉落的情况下，也会不断地按按钮，此类学习型行为的消除过程会非常缓慢。

大家试想一下，这是不是就是上瘾行为，很多具有消费功能的网络游戏或手机游戏，正是利用人类这种具有成瘾性的依赖感建立了机能性游戏机制。由于概率性给予的结果，行为者很难直观地判断强化机制是否失效，所以某次或者几次的失败不会产生明显的"惩罚"效果，即不会立刻终止行为者的习惯，行为者的学习行为会一直持续发展下去。

斯金纳总结并优化了"斯金纳箱"实验的理论：人或动物为了达到某种目的，会采取一定的行为作用于环境。也就是说，某种行为的后果对行为人有利时，这种行为就会在以后重复出现；不利时，这种行为就会很快地消亡。人们可以用这种"正强化"或"负强化"的办法来控制行为的结果，从而修正行为，这就是强化理论，也叫作"行为修正理论"。

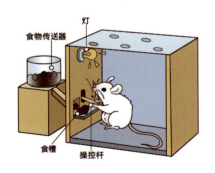

图2-13 "斯金纳箱"示意图 / 景怡宁 绘 /2021

2.3.3 社会设计概念

现在我们再来看社会设计,可能就会理解为什么笔者前面用较大篇幅阐述"机制"理念。社会设计不仅仅是"设计",它往往关注的是以解决机制、生态环境问题为目标的需求方法,同时创造更多"幸福感",这是需要不断根据社会各纬度发展变化进行调整的,而调整的关键是建立可复制的、有创造力的机能体系。

斯金纳在实验中特意强调了环境和生命体行为的关系,我们现在把生命体缩小到"人类"的范围进行研究。我们都知道,环境具有特异性,不同的环境经过长时间的斗争、发展、变革,形成了基础社会。当然,社会在不同的时间线索下隐藏着诸多问题,比如城市的环境问题,乡村的贫困、医疗问题等。在不同的人口、文明规模,以及该区域所能接受的尺度下洞察问题在社会发展中的系统运行方式,找出问题向各路径变化的支撑节点,用创造性的思路将资源重新整合,在协同创新力量的加持下,形成解决问题的新生产力,最终用具备高度审美意识的执行力进行描述和传播,从实际角度实现社会"改革"。这个完整的思路也是周子书老师在中央美术学院经过多年教学总结出的社会设计概念,也是"现阶段我们在中国语境下、实践中所理解的社会设计"。

结合协同创新理念来看,社会设计的发展必定是社会文化、经济发展的产物,是结合不同时间点对于生产方式及工人结构的优化寻求全方位可持续发展的结果。而在此过程中,创新是根本,每一次的演变都是在为创新寻找突破口。人类社会受科技、自然等因素的影响不断演变,恒定的变化规律是不存在的,因此没有真正意义上的对人类群体发展进行预测和设计的工作,顺应变化的唯一方法就是不断迭代,这是一个充满生命力的具有无限可能的过程。

社会设计是时代变迁下,人与人、人与社会斗争的结果,而谈到设计,就不得不说起包豪斯。包豪斯是世界上第一所为发展现代设计教育而建立的学院,它的成立标志着现代设计教育的诞生。该校将艺术与工艺技术结合,培育出大批具有国际影响力的设计师,对世界现代设计的发展产生了深远的影响。下面这个作品来自南京艺术学院设计学院视觉信息设计专业的团队,作品从对包豪斯理念的传承出发,通过时序性图表与系统组织性图的表现形式,展现了包豪斯的发展历程、工作坊及其项目信息、学生作品、三位校长的履历与作品、教师信息和学生信息的系统型信息设计(见图2-14~图2-16),以致敬百年老校包豪斯。

也许大家会认为这套作品本身与"社会思维"无关,但是将该作品设定在此部分,是因为包豪斯的发展历史与此部分讲述的内容有相似的语境。我们在探讨社会思维的过程中回顾了很多历史内容,这些历史内容对社会设计的发展有着深远的影响。如果单谈论"设计"领域,包豪斯在现代主义设计的大背景下对设计起到了至关重要的作用,这所学校已经不是空间上的"学校"概念。设计发展至今,包豪斯更像是一种精神,一种敢于探索和创新的精神。我们在此分享一套作品,是想让读者与我们一样,时刻对历史保持敬畏感,对设计历史保持持续的关注。

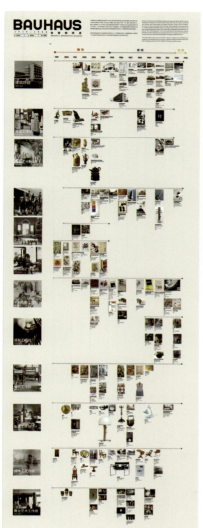
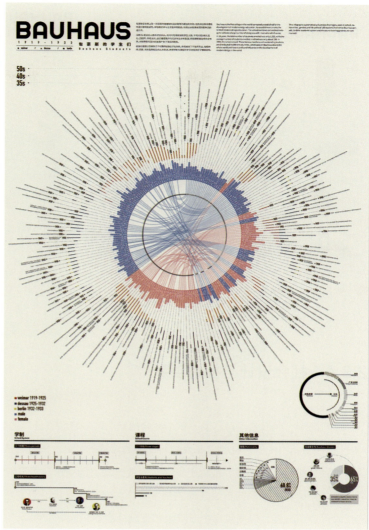

图 2-14 包豪斯（项目 & 包豪斯的学生们）/ 翁卓异 王元 / 指导教师：陈皓 师悦 厉勉 单筱秋 /2019

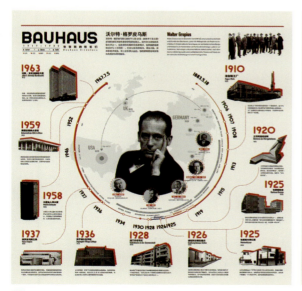
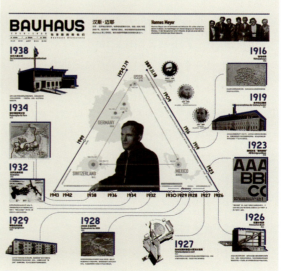

图 2-15 包豪斯（包豪斯的校长们——沃尔特·格罗皮乌斯 & 汉斯·迈耶）/ 翁卓异 王元 / 指导教师：陈皓 师悦 厉勉 单筱秋 /2019

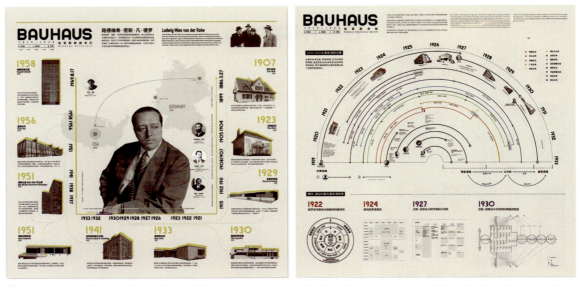

图2-16　包豪斯（包豪斯的校长们——路德维希·密斯·凡·德罗＆包豪斯学制）/翁卓异 王元/指导教师：陈皓 师悦 厉勉 单筱秋/2019

2.3.4　社会设计与社会创新

说到创新，我们就不得不说一下"社会创新"与"社会设计"的区别：它们对"社会"的定义不同。

"社会创新"中的"社会"是我们所理解的普适的社会，即社会的形态特征，以及社会的架构方式。社会创新对社会的定义更精确，聚焦于构建社会的方式。创新意味着在对社会发展的变革中必然起到了重大的作用，这个解决变革问题的方法是通过整合资源实现的，重新塑造了人与人之间的关系，它探讨面向中高阶层的社会可持续发展，对象包含中产阶级和上流社会。

"社会设计"中的"社会"涉及的是政府和市场能力之外的棘手问题，即"社会问题"。这需要导入其他行业、角色，在协同创新设计的支持下，找到解决问题的方法。虽然它们都包含社会问题，但社会设计关注的受问题影响的对象往往是无力解决问题的特殊人群。这些问题在政策和策略制定者的能力范围之外，需要设计师用博爱的胸怀去发现并解决。所以，社会设计被看作一种补充性活动，"补充"意味着它不会影响人与人之间的关系，更不会重建社会结构。

在这里举一个案例：设计师通过调研发现非洲贫困地区缺少干净的水源，因此他们为当地的孩子设计了一款可以直接过滤的饮水器。这件设计产品是为做慈善而生产出来赠送给非洲的小孩的，无法产生太多的效益。我们不去探讨回报的问题，因为社会设计从来没有定义过它自身属于"慈善设计"范畴，我们要理解的是，这项设计研究的整个过程不会影响人与人的关系，也不会改变社会，同时它发现的问题是当地政府在现有资源条件下所不能解决的棘手问题，所以这是社会设计。

正是因为几十年前在设计界的辩论中引入"社会"的后一种概念，所以才有了"社会设计"一词。而"社会设计"比"社会创新"更关注难以解决的"问题"本身。当然"社会设计"和"社会创新"的界限受协同创新的影响逐渐模糊。"创新"作为关注和解决社会结构的唯一路径，应该被充分导入"设计"之中，而"设计"对于特殊问题的研究体系也应该重新起"创新"的作用。

下面所展示的作品是笔者和教学团队带领同学共同完成的实验性信息设计作品——浮流边缘，该作品是聚焦流动儿童群体，借助数据思维，对社会问题进行创新的信息可视化尝试（见图2-17）。

图 2-17 浮流边缘——命题前期调研报告 / 陈思萌 肇雅楠 翟津 / 指导教师：赵璐 张儒赫 /2020 年

在中国城市化的进程中，新工人是城市空间建设的主体和实践者，而他们建构的美丽城市没有他们生存的空间，随之而来的是欠薪、养老、教育、医疗等问题，这些不确定因素成为现实社会不可避免的问题。与长期远离父母独自生活于某处的留守儿童不同，流动儿童是指跟随打工父母频繁辗转于不同城市的一类未成年人。该作品聚焦于未成年子女在随父母辗转流动的生存环境下，出现的不稳定、不平等问题和潜在的心理问题。

这种具有社会思维的信息设计灵感源自"流""动"两个关键词，将蒲公英作为"流动"的象征，它随风飘扬，如同流动儿童的生活状态。设计团队用蒲公英来象征每一个流动中的孩子，反映出流动儿童缺乏安全感等社会问题。同时，在表现手法上，从孩子的角度出发，以童真手绘的形式来表现温暖和温情。该作品的目的是让更多的人了解关注流动儿童群体，从而为孩子们的生活注入一丝温暖。

通过前期的数据化调研，设计团队了解了进城务工人员未成年子女的真实情况，并根据调研问卷的回收结果、志愿者采访结果等进行命题前期调研报告的可视化研究。

在前期调研过程中，为了解更加真实、准确的信息，设计团队与全国公益组织"新公民计划"合作，对真正接触过流动儿童的志愿者们展开采访，并与专业研究人员共享资料；团队更加深刻地了解到孩子们面临的问题，对收集的资料进行了整合与归纳，并挖掘到数据和文献中的关联性隐藏信息。

信息可视化作品的格调和创意基于蒲公英的形象，以流动儿童遇到的多种问题为背景，视觉化呈现被调查的自然年里国家政策的调整对流动儿童群体产生的影响、社会各领域群体对流动儿童的包容度反馈、流动儿童成长阶段面临来自生活、家庭、学校的问题时所做的选择、流动儿童中男孩与女孩在面临问题时的选择，以及儿童在不同环境和情况下的心理状态等社会化信息（见图 2-18）。

图 2-18 浮流边缘——信息可视化海报呈现（1、1、3、4）/ 陈思萌 肇雅楠 翟津 / 指导教师：赵璐 张儒赫 /2020 年

信息设计海报的设计是信息设计的核心，也是基础。团队将蒲公英形象转化为流动的孩子的形象，并制作出一系列具有卡通特征的形象。这些形象不一定是准确的人物形态，但确实是一种让数据"活"起来的大胆尝试。这些具有植物特征的生物体外形和内结构会承载一部分数据，也就是说形态的变化不是凭空捏造，而是由数据"订制"而成的。将来，团队也会针对此主题继续研发，将这些形象置于一定的背景下，用故事串联形象，形成一套独特的数据 IP 形象。

IP 形象和原有的信息设计海报都是成为视觉形象核心的素材，团队挑选并拆解出不同的可视化内容，进行了大胆的物料类延展尝试。将数据 IP 形象应用于邮票、耳机、胸牌、文件等不同媒介之中，让数据 IP 与品牌系统合理地协同融合。

2.3.5　社会设计下的信息设计

日本很早就提出过通用设计、绿色设计、生态设计、能源设计、永续设计等理念，这些实际都是属于社会设计范畴的设计理念，但是关于这些设计的讨论都过于浮于表面，甚至后来就没有了声音。到了 21 世纪，越来越多的企业和设计师把注意力集中于此领域，并真正地开始从社会性思考角度出发，探讨可持续的机能性问题。

信息设计全方位参与社会设计，在调研和制定解决策略方面发挥着重要作用，同时作为一种视觉表达的艺术技能，可以很好地用叙事性表达的方式解决某种社会问题。社会设计强调的是"Be Real"，项目的研究突出真实性和可操作性，这一点与具备"本真"理念的信息设计不谋而合，它们都强调用实际行动去调研，从而证明一切；它们也都强调设计的环节只是测试阶段，不一味地追求完美的结果。

随着协同创新设计的发展，信息设计应该被定义在社会关系之上。对于设计工作者而言，预算、客户、市场等因素就好像一个巨大的笼子，限制了思维。面对这些约束的时候，设计者是困惑的、沮丧的。但如果在对信息进行研究的过程中可以导入另一种设计范畴，摆脱这些困扰，站在另一个制高点俯瞰整个设计趋势，那只有社会设计能够满足这个要求。简单来说，就是我们要做的信息设计，真的可以在叙事表达的过程中让社会变得更好。

社会思考因素是信息设计题材转变的关键，在超出人力所能控制的自然面前，尤其是在疫情期间，信息设计作为可以预测未来趋势的可视化工具，在灾情、疫情、经济、文化、医疗等社会各纬度发挥着越来越重要的作用。人们由此意识到：信息设计若还是停留在对某些冷知识、自然科学等主题进行闭门造车式的自我设计阶段，或许能帮助到设计师自己，却永远无法真正有效地解决社会的症结，唯有整合更多资源，共享更多经验，用开放式的眼光去观察社会，创造更大的利益，才能一起打造更"幸福"的社会。

Tokyo Bousai 是东京都政府制作的防灾指南，简要介绍了在东京及周边地区应对地震或其他重大灾难时应采取的措施，已被送往东京超过 750 万个家庭中。它由 Nosigner 和 Dentsu Inc 共同设计，制成地图、贴纸和宣传单等形式，颜色丰富，细节突出，并融合了插图、漫画、犀牛和手翻动画等元素（见图 2-19、图 2-20）。这套平面设计作品视觉语言丰富、有趣，小册子和折页上的信息排列紧凑而有序。信息通过可视化的典型视觉风格传递，避免了纯文字传递科学内容的枯燥感和紧张感。这些信息图形的传递具备很强的实用性，在整个简洁而有趣的版面设计下，阅读的乐趣也油然而生。信息插图以简化的象形图为主，这种在日本被称为"便化力"的设计技巧既可以提高信息传递的效率，又方便记忆。最珍贵的是，用户在翻阅时，可能会发现版面角落里的一些极其简化而富有创造力的图形符号，这种惊喜是很有魅力的。

这里需要介绍一下 NOSIGNER 团队。这是一个以社会设计激进主义者为成员的团队，致力于用设计推动社会进步，实现为人类创造更美好未来的目标。

术语"NOSIGNER"一般被专业人士用在表格（NO-SIGN）后面标注"看不见的"，团队组织者认为设计是使人类形成最佳关系的工具。这个名字很有趣，设计者也许会设计出精美的作品，而 NOSIGNER 也会带人进入更深刻的层次，即描述"看不见的"关系，这种关系就是社会变革浪潮中具有无限可能性的链条。而该团队的主要工作是在建筑空间、产品和图形符号领域创造更高质量的多学科融合策略。

在整个人类进步的文明史中，社会的进步都是依靠创新设计的不断发展。越来越多的人意识到，信息设计已经成为寻求突破、改变社会的强大路径之一，人类也懂得将信息设计赋能潜力人群，以改变未来人们的生存环境。在此过程中，有越来越多的人寻找具有相同志趣的伙伴，建立共同合作的可能性，而最终的目的都是通过内容的传递探索人类接受信息的潜力。

↑ 图 2-19 东京防灾指南封面 & 内页设计（1）/Nosigner & Dentsu Inc/ 2014

【东京防灾指南】

↑ 图 2-20 东京防灾指南封面 & 内页设计（2、3）/Nosigner & Dentsu Inc/2014

2.3.6　信息设计与社会设计整合的作品赏析

接下来,我们看一些在社会设计范畴内的信息设计项目。还是要说,随着"协同"这一重要特征的凸显,设计的界限也越来越模糊,我们不必过分定义它们属于哪个领域,只要知道它们都属于"设计"的大范畴即可,因为这是创新的根本,也是解决社会实际问题、为更多人谋福祉的基础。

1. 地铁上的病毒颗粒

地铁是日常生活中重要的公共交通工具,在新冠疫情全球蔓延的背景下,很多人对乘坐地铁出行充满担忧。对于防控措施,人们的关注点大多是佩戴口罩和保持相对安全的社交距离,但保持空气流通却很容易被忽略。良好的空气流通条件可以降低人们感染的风险(见图2-21)。

有专家表示,地铁的通风系统对于车厢空气的流通转换能力要高于许多公共室内环境,但这并不能降低感染病毒的风险。《纽约时报》用3D建模讲述了地铁车厢的通风系统的工作原理,以及车厢内的空气的流动方式,并模拟了乘客戴口罩和不戴口罩打喷嚏时飞沫喷出的情况。该作品表明,由于地铁通风系统的存在,乘客打喷嚏时的飞沫可能会随着系统的运转影响到其他乘客。

社会设计的思考来自机能性分析,社会区域可大可小,空间概念不是最重要的,有人群的地方都可以称为"群体",时间久了,规则成熟了,自然就有了"社会"特征。在"疫情"这一特殊时期,空间环境的卫生防护问题被更多人重视。车厢狭小,从体积上来说是"小空间",但是从人群集中的程度来说,却是一个"大社会"。这套作品通过信息可视化的呈现方式,用最直观的数据架构模型描述了车厢内病毒颗粒的密集程度和分布情况,这是信息设计的作用,但动机却是对空间保持长期观察的社会思维。

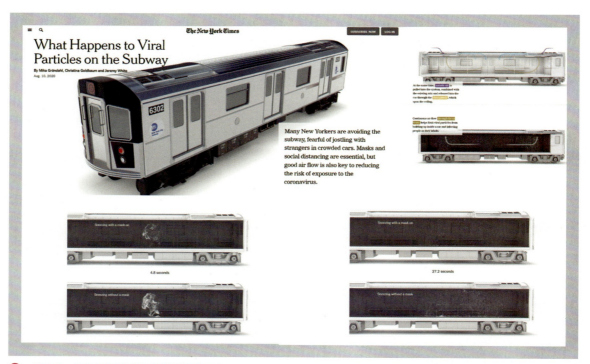

↑　图2-21　地铁上的病毒颗粒/《纽约时报》/2020

2. 未来交通安全系统展望——AOU 可回收车辆安全预警系统

设计者希望在科技与艺术之间找到沟通的桥梁，进而解决现实的社会问题。

这个系统是用来提示车内的驾驶员的，警告驾驶员不要被手机干扰，从而减少驾驶员因拨打或接听电话而分心造成的交通事故。设计师通过详细和全域化的整合调研，观察到社会中最容易被忽视却又至关重要的问题，这个问题甚至会威胁到驾驶员的生命。设计者运用了数据思维和信息设计的可视化原理进行调研分析，运用视觉化表达进行原型测试。项目从开始到完成都是从"人"本身出发，而很多环节又体现了"协同"的整合特征。

整体来说，该设计产品实际是通过二极管收集信号塔产生的高能电磁波，将其转化为电能，从而点亮 LED 灯。产品系统分为两部分：一部分是能量的收集；另一部分是光的产生。移动电话产生的电磁波被收集起来并转换成电能，然后红外线被触发。收到指示后，灯将被太阳能点亮，整个系统不需要人工充电来补充能量，可以循环利用。该设计绿色环保，无污染，符合可持续发展的需要。

设计者首先调研了阳光对人的影响，并且深入了解了太阳能的应用，以此为灵感来源展开研究（见图 2-22）。

对于体积较小的产品，人类也发明了很多实用的工具来提升生活质量。其中最具代表性的就是交通灯，交通灯利用灯的发光原理传递警告信息。

图 2-23 描述的是设计者所生活的地区的交通灯和不同时间段车流的关系。通过这一部分的研究，设计者意识到不是有了交通灯就能解决安全问题，有些地方人口密度大、交通流量大，即使有红绿灯，也存在安全隐患。

同时，设计者调研了交通灯的历史及近年来中国所拥有的机动车数量和驾驶员数量。数据显示，随着交通工具和行为人体量的不断提高，交通事故成为无法回避的话题。引发交通事故的原因非常多，绝大部分都与驾驶员有关。这其中，开车打电话是较重要的原因，很多国家都颁布了严厉的法律试图降低此类事故的发生率。而此项调研也证明开车打电话导致的交通事故已经比酒驾导致的交通事故的数量更多。

随后设计者提出了一个问题：车载蓝牙电话是否真的能降低交通事故的发生率？

设计者开始用最短的时间了解信号技术及电路知识，做了一个简单的电路，利用发光检波二极管收集电磁波并将其转化为电能，点亮 LED 灯。这一环节体现出了学科融合的优势，其他专业背景人员只要具备一定的艺术审美能力，并具有独立思考的能力，也能成为优秀的设计者。

然后，设计者将设计出的电路信号系统针对不同型号手机进行原型测试，证明该电路设计可以在不同手机中使用，并完善了整体设备的工作模式和安装位置（见图 2-24、图 2-25）。

设备嵌入的位置也是需要考虑的因素之一，该设备由"A"和"B"两部分组成，测试过多辆不同类型汽车之后，考虑到不影响驾驶员操作汽车时的视野，设计者选择将"A"部分安装在空调前的位置，将"B"部分安装在后车窗的下部，这样不影响驾驶员通过后视镜观察车后的情况。

设计者还为该产品设计了完整的主视觉形象和包装，以及配套的广告海报。这一环节再次体现了协同创新的理念，不仅体现出不同的大的专业方向的协调融合，更体现出某一个领域当中不同方向的结合。

■ 信息与综合媒介整合设计

⬆ 图 2-22　未来交通安全系统展望——AOU 可回收车辆安全预警系统：人类发明人造光 我们可以在黑夜旅行 / 李泽鑫 /2017

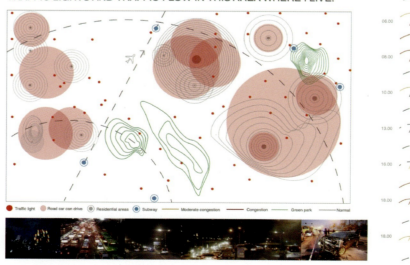

⬆ 图 2-23　未来交通安全系统展望——AOU 可回收车辆安全预警系统：交通灯和不同时间段车流可视化 / 李泽鑫 /2017

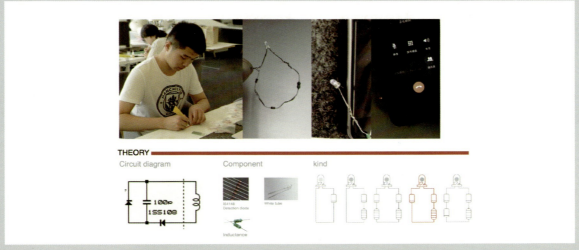

↑ 图 2-24　未来交通安全系统展望——AOU 可回收车辆安全预警系统：对不同型号手机的测试 1/ 李泽鑫 /2017

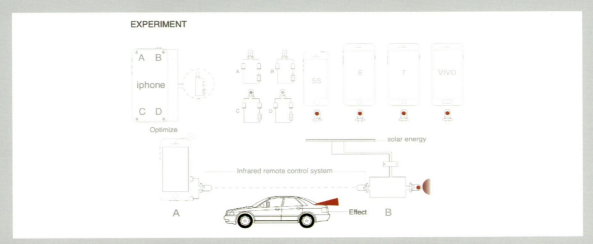

↑ 图 2-25　未来交通安全系统展望——AOU 可回收车辆安全预警系统：对不同型号手机的测试 2/ 李泽鑫 /2017

3. 做个口罩吧

　　新型冠状病毒与其他冠状病毒有相似之处，比如当被感染者呼吸、咳嗽或打喷嚏时，病毒会通过空气中的飞沫在人与人之间传播，而佩戴口罩则可以大大降低传播及感染病毒的风险。研究表明，能阻止新型冠状病毒传播的最有效的面部遮盖物是 N95 防护面罩。但新冠疫情在全球大暴发后，口罩资源短缺，于是许多人选择使用自制口罩。

　　该项目比较了各种材料对于病毒的防护能力，并提供了在家制作口罩的方法（见图 2-26）。制作口罩的材料大多来源于日常生活，作品使用视频和图片的方式介绍制作的各个环节。这套将信息可视化作为主要叙事表达方法的作品，在确保了自制口罩的实用性、有效性的同时，依然保留了口罩趣味性的互动功能及可爱的视觉效果。从发现问题、调研问题、提出解决问题的方法到设计落地的可视化表达，都映射出社会危机环境下设计改变社会机制的特征。在保证社会基本架构不变的前提下，设计者也将更多不同领域的资源进行视觉化的共享，并将其作为解决问题的有效方法。对于社会来说，这是可靠的、典型的将信息设计作为描述方法的社会设计作品。

■ 信息与综合媒介整合设计

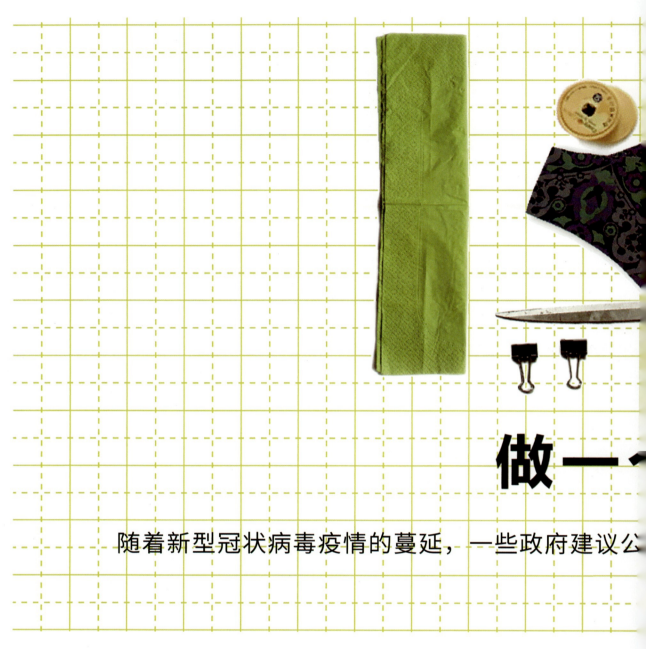

做一个面具

随着新型冠状病毒疫情的蔓延,一些政府建议公

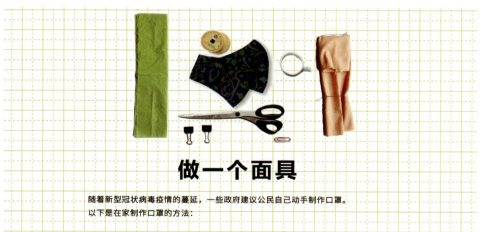

做一个面具

随着新型冠状病毒疫情的蔓延,一些政府建议公民自己动手制作口罩。
以下是在家制作口罩的方法:

屏蔽

为满足公众对医用口罩的需求,
医用口罩进行了测试和设计。就
团队所设计的防护罩的塑料外层
滴。团队出据的工作报告表明:
防护率达90%。

↑ 图2-26 Make a mask/(做个口罩吧)/Anand Katakam、Michael Ovaska/2020

面具

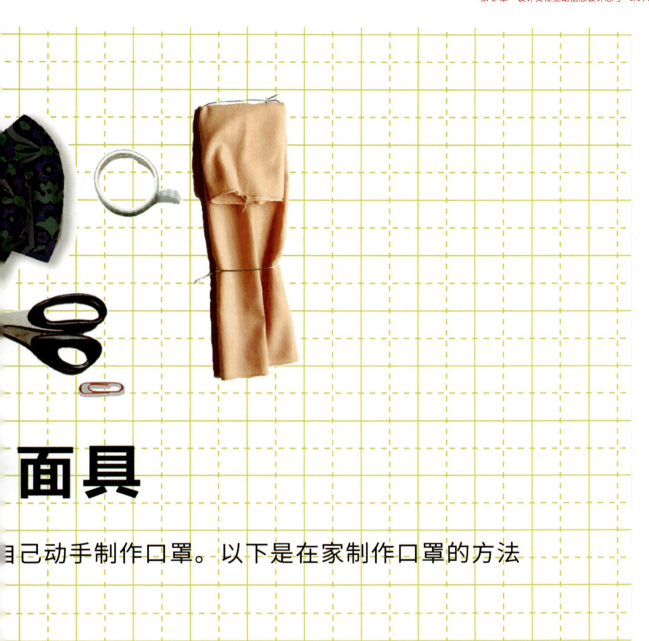

自己动手制作口罩。以下是在家制作口罩的方法

构下属工作团队对
有防水功能一样，
和咳嗽时产生的水
可用于制作口罩，

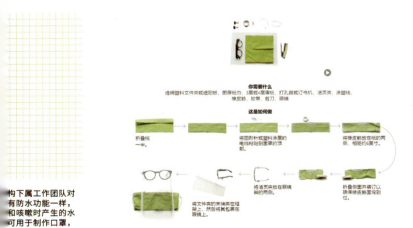

新型冠状病毒SARS-CoV-2的确切尺寸尚不清楚，但是，北卡罗莱纳州的维克森林浸信会测试了被困在直径为0.3～1.0μm空间内的颗粒百分比，并设计了13种自制口罩。

测试发现，最有效的自制口罩是用双层优质"棉被棉"制成的。但是，只有一层开放编织棉的面部覆盖物只能捕获1%的与病毒同尺寸的微小颗粒。

不确定您的织物是否是很好的过滤器？Wake Forest Baptist麻醉学主席Scott Segal医师提出了一个简单的解决方案。将织物放在一盏灯下，织物阻挡的光线越多，可能会阻挡的颗粒就越多，但要确保较厚织物的透气性。

4. Fancy honey 窝趣

这是一个以蜂蜜包装为主要内容的品牌设计（见图 2-27）。

设计灵感来自设计者的家乡，黑龙江省内的一个小村落，那里是一个缺乏现代化设施和远离现代文明的小村子，贫穷和落后却没有让当地人沮丧，他们通过辛勤劳动，结合当地的生态特色做起了"养蜂"业。时至今日，留守在村落里的人们的工作基本都跟"蜜蜂"事业相关，但是质量优良的蜂蜜因为没有很好的宣传包装，而长时间停留于小体量销售的状态，大部分的蜂蜜甚至只能留存于本村落之中，作为当地人的"口粮"。

因此，设计者在了解了事情的前因后果之后，决定为蜂蜜开发一套完整的视觉系统，尤其要将其运用在产品的包装设计上，这是与市场紧密相连的。设计者在做了完整的调研之后意识到，市场上很多产品的包装都过于注重款式和外观，而人们也习惯于丢弃使用过的包装，人们对包装的刻板印象就是"仅用观赏""无用"。设计者尝试通过这样一个项目改变人们对饮品类包装的认识，进而提升该蜂蜜产品的市场地位，最终解决地域性社会问题。原研哉曾经在《设计中的设计》中提到过"陌生化"，即将已知的事情、熟悉的事物陌生化，然后进行再设计。设计者以此为启发，将这个项目的关键词确定为"二次利用"。

草图阶段，设计者尝试画了一些能体现蜂蜜、蜜蜂的元素，发现跳棋的棋盘和蜂巢都是六边形，所以尝试将棋盘和蜂巢结合，并思考如何将其展现在包装上，这一操作是研发整个包装体系的核心步骤，后期的成品也证明了这一操作对于整体包装形象的提升有巨大帮助。设计的魅力也在于此，即设计过程中很多阶段性的结果是偶然产生的，这种不确定性会引导着设计者一直往前走（见图 2-28）。

该套包装注重材质和结构，并尽最大可能节省空间、解决运输环节的保护问题。经过了原型测试、结构折叠和角度计算、容差问题思考等环节，设计者将蜂巢发展成一个完整的棋盘。

最后设计者设计了一个六边形的盒子，它看起来是蜂巢的形状，但是可以通过翻折得到一个跳棋的棋盘。上面的小孔可以用来放蜂蜜的小瓶，也可以用来作棋子，用颜色和瓶盖区分。人们在品尝蜂蜜的同时，也能将包装变成一个跳棋棋盘（见图 2-29）。

该产品的外包装导入了一组视觉形象，设计者认为该产品的视觉设计应该是增加趣味性，并且能向用户传递此款蜂蜜是健康、天然的食材的信息，给消费者一种轻松、快乐、健康的视觉印象。

该产品的标志设计结合了跳棋的棋子和六边形蜂巢形象，它的创意在于用虚线和结构来表现它的多功能和趣味性，这一创意也沿用在辅助图形上面。需要强调的是，该产品外包装的主色调设计选择了蜂蜜原有的颜色。

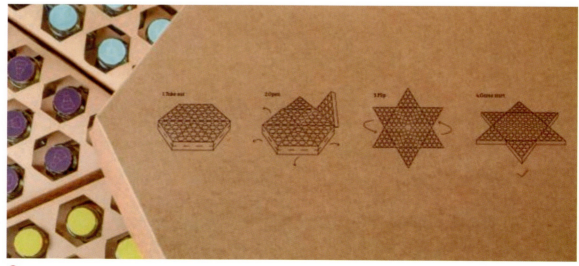

图 2-27　窝趣／杨婷越／2017

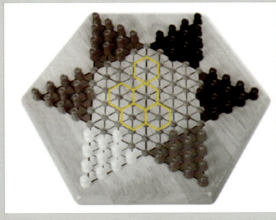

图 2-28　窝趣——棋盘与蜂蜜结合 / 杨婷越 /2017

图 2-29　窝趣——材料的选择和结构的组成 / 杨婷越 /2017

2.4　社会思维驱动数据思维的创新发展

2.4.1　数据思维的创新

　　数据思维具有量化研究和描述研究两大特质，每一种特质都可以总结出不同的研究方法。数据思维的创新需要打破已经成为"历史"的现有数据思维，通过更新的方法论建立数据和问题的关联，并探索性地展开解决问题的思考。前面我们说过，创新的目的不是"造物"，而是对现有资源的重新分配。数据思维作为研究方法可以被看作一种资源，我们并不是要重新创造出一种新的思维，而是探究如何将信度与效度思维、平衡思维、漏洞思维等数据思考法重新分配，提高可以对应问题而进行的思维模式搜索效率，这是创新的关键。

　　进入 21 世纪以来，信息技术不断发展、快速更迭，数据时代悄然来临。它促使各个行业攥紧一切可利用的数据资源，以及数据科学和可视化的资源。文明站在新技术革命和城市革命的交汇口，以 5G 为首的云计算、物联网、人工智能等新型信息技术相继成为人们关注的焦点。数据不是单纯的数字，其内部潜藏着无限的价值，从世界范围来看，当代网络化社会结构的发展带来了不断膨胀的海量信息数据急需处理的问题，而能否对这些海量数据——"大数据"进行有效的优化分析就关系到人类对于技术本身的控制与管理能力问题，并最终会影响到科学与社会的组织形态及其特征。[1] 大数据正蔓延至生活的每一个角落，潜移默化地影响着人们的生活方式乃至思维方式。因此，大数据下的创新应该是在大数据中快速"提纯"，增加数据价值提升的可能性。

　　思维不是一种既定的实体物质，它是在人脑中进行逻辑推导，既是一种能力，也是一个过程，是人脑对客观现实的反映。在传统的思维方式下，人们更热衷于先发现问题然后进行分析，再寻找解决问题的方法，问题的解决主要集中于事件发展之后，而不是事前，是几千年来人类近乎永恒的因果思维模式。而大数据思维就是以信息技术的发展为物质基础，以大数据的产生和发展为引领的新型思维模式。遍布社会的交叉网络及各式各样的收集器从生活中获取数据，数据中心保障了大数据的汇集与存储，云计算、人工智能对这些数据进行分析与处理。正是这种海量的运算与分析，让人们实现了逆向推理，通过发现问题、分析问题、解决问题这一流程找到问题产生的原因，从而进行预判，推导出更多可以防患于未然的预防、预警措施，这使人们的思维方式发生了质的变化，因而完成了数据思维对传统思维下的因果关系改变的演化。奥地利数据科学家维克托·迈尔 - 舍恩伯格（Viktor Mayer-Schönberger）是最早洞见大数据时代发展趋势的研究人员之一，也是最受尊敬的权威发言人之一。他在《大数据时代：生活、工作与思维的大变革》中提到："大数据时代最大的转变就是放弃对因果关系的渴求，取而代之关注相关关系。"[2] 也就是说，只需要知道"是什么"，而不需要知道"为什么"。数据正在逐步成为一种通用语言，用数据思维看待问题、预判问题，就是一种解决问题的方式和途径。

　　下面的这套作品以葡萄酒品质为例，展示了关于机器学习算法的数据可视化案例，计算机科学与可视化层面的链接也是该作品的创新体现。设计者将页面分为两栏，左侧占比稍大，用来呈现可视化信息，右侧稍小，用来呈现文字解读，读者在向下滑动阅览的同时可以对照阅读。最初，设计者用可视化的方法解释了葡萄酒的品质的概念，建立了一个简化的葡萄酒品质预测模型，输入的参数包括酒瓶的形状、制酒年份、葡萄特性、糖分、酸度、酒精含量等。设计者通过可交互元素，展示了不同的特性对葡萄酒品质的影响。

[1] 原建勇. 大数据思维的认知预设、特征及其意义 [D]. 太原：山西大学，2018.
[2] 维克托·迈尔 - 舍恩伯格，肯尼思·库克耶. 大数据时代：生活、工作与思维的大变革 [M]. 盛杨燕，周涛，译. 杭州：浙江人民出版社，2013.

通过大量的数据分析，设计者建立了不同变量与葡萄酒品质之间的表达式，数学模型也因此诞生。这个模型以酒精含量、酸度、糖分，以及它们对应的权重为输入量，以葡萄酒的品质为输出量来建立关系。有了模型之后就是让机器来完成预测，让机器不断地学习，并用大量的数据集进行了训练。设计者通过使用可交互元素，使读者可以再次调配自己的葡萄酒，并了解其品质。这种交互性的信息表达可以让更多人主动接受该作品所传递的信息（见图 2-30、图 2-31）。

通过上面的案例我们可以知道，如果数据思维就是指被打上"数据"烙印的思维模式，那么关于它的创新就是增加数据被解释的效率。人类已进入数据时代，"一切皆可量化"正在逐步变为现实，人们在真实生活和虚拟网络的交织中不断前进，二者相互映衬，为智能化生活提供了动力十足的新引擎。

⬆ 图 2-30　Wine & Math: A Model Pairing/［葡萄酒与数学：模型将其联系（1）］/Lars Verspohl from Pudding

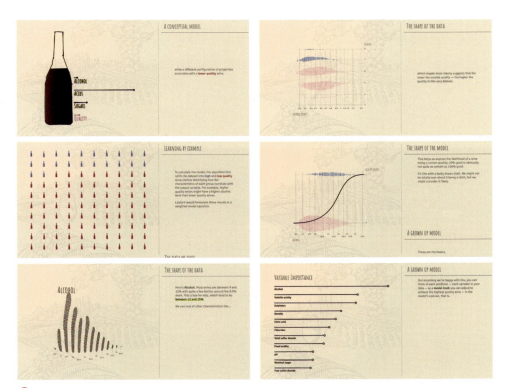

⬆ 图 2-31　Wine & Math: A Model Pairing/［葡萄酒与数学：模型将其联系（2、3）］/Lars Verspohl from Pudding

2.4.2 数据思维助力地域文化创意产业的传播

近几年,以创意为源泉的文化产业蓬勃发展。数据思维是对传统思维模式的变革,它将促进地域文化创意产业的发展模式转变,建立起以用户需求为导向的数字化、智能化文化创意发展体制机制。创造更有价值的地域文化,提高其服务效率,为地域文化创意产业的传播带来新机遇。

中国自古以来就是多民族国家,国内不同地区的文化储备或多或少都会涉及少数民族领域。我国政府颁布了许多政策,目前全国少数民族文化的保护和发展呈现一种积极向上的态势,如果我们可以更好地利用这座文化宝库,通过数据化信息挖掘少数民族文化背后的脉络和传承方式,将对地域文化的传播起到极大的推进作用。例如,云南德宏地区,聚居了傣族、景颇族、阿昌族、德昂族等少数民族,这些民族别具一格的医药观、音乐观等因经济的快速发展而被现代社会的新事物掩埋,濒临失传。再比如,中国北方地区的地秧歌中蹲、跺、摆等动作之所以与汉族秧歌有明显的区别,就是因为其来自少数民族早期生活的跃马、射箭等动作,这便是民俗文化多样性的表现之一,但同样因为环境变化、老艺人数量减少等,地秧歌呈消减趋势,濒临消亡。设计者应该挖掘这些"宝藏",让它们在社会主义核心价值观的保护下呈现出积极的发展态势。

关于地域文化的信息设计题材一直都是信息设计者偏爱的方向。比如,《Codice Atlantico》(大西洋古抄本)是 Leonardo da Vinci(列奥纳多·达·芬奇)的手稿集册中最大的一部,共 12 卷,1119 页。这本书如同他们民族文化的"数据库",包含飞行、武器、乐器、数学、植物学等方向的内容,是那个时代的记忆,也是一个天才的写照,让后人得以一窥达·芬奇的才华(见图 2-32)。

信息可视化类交互网站就是通过互联网平台将这些手稿呈现出来,并进行一系列的分类,让受众能更好地去浏览和探索相关内容。页面图形是根据每页手稿的正面和背面所涵盖的主题生成的。网页上讨论的不同主题会按比例显示,并被分配 5 种颜色以作区分。页面编号的指示符(由连接到实线的菱形表示)和写入年份(由连接到虚线的圆圈表示)沿着页面图形的宽度水平放置,以对应相应的页码和写作年份,展示了 1478—1519 年间那些超越时代的奇思妙想(见图 2-33)。

这个可视化作品就是通过互联网将整理好的信息传播出去,这样人们足不出户便可以欣赏到达·芬奇的手稿集册。只需要在移动终端屏幕前轻触几次,就可以探究《大西洋古抄本》的奥秘,了解他们民族文化的"数据库"。

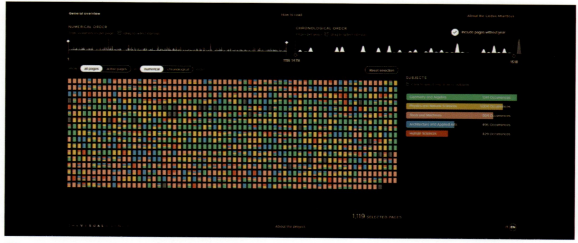

↑ 图 2-32　大西洋古抄本(1)/ 数据可视化机构 /2019

图 2-33　大西洋古抄本（2）/ 数据可视化机构 /2019

　　民俗文化同样是我国非常重要的非物质文化遗产，以沈阳为代表的东北民俗文化特色鲜明，可以说是拥有天然的传播基础。我们可以将数据所形成的地域文化产业导入城市旅游、形象研发和民俗文化的营销策略中，对该地区传统民俗文化、工艺进行更进一步的宣传，做到真正意义上的"走出去"，这种弱化物理空间属性的传播途径已经成为文化传播的高效手段，对地域文化内涵的挖掘有巨大作用。作为地域文化产业应用的载体，其"衣食住行"都可以为该文化产业提供发挥的空间，在不同的语境和环境中提升文化特色和文化自信，形成更强的城市竞争优势。

　　笔者经过长期的研究和探索发现：文化属性的数据关系不只包含城市关系、地域关系，甚至也代表国家关系。5G 通信的落地应用，造成的最大影响就是模糊了生活空间的界限，地域文化创意产业的传播界限也在高速发展的互联网环境下变得越发模糊，打破了信息传递方式的束缚。数据思维下的地域文化创意产业的传播具备以下 3 个特征，它们都对地域文化创意产业传播起到更加积极的作用。

1. 深度化：地域文化产业数据多维共享

　　共享概念近几年十分流行，已经对人们的生活习惯产生了潜移默化的影响，也为地域文化产业的传播带来更多灵感，为区域发展提供更多可能。在数据思维的引导下，地域文化创意产业的交流传播平台不再单一、固化。越来越多的非物质文化遗产、传统工艺产品、地域特色旅游等不同维度的信息在网络空间中共享、形成多维合作。共享平台是有需求的用户及提供需求的用户间交流的平台，两者在数据思维高效传递信息的效应下快速形成线上线下产品的供应链或合作关系。例如 WeWork，该平台将某一大空间切割成不同的小块，引导更多的用户在不同的小空间共享办公。这不仅降低了有租赁需求用户的经济成本，也使供应方获得了更大的利益，是基于城市功能空间的新商业模式。地域文化产业是基于同一地理大环境的线上线下结合的发展模式，将地域作为焦点，辐射文化的内涵建设。比如流传了近千年的制瓷技艺，古有南青北白，今有陶瓷名城江西景德镇。我们可以在进行了数据挖掘之后，将制造某种瓷器的历代工匠及其作品进行展现，理清制瓷技艺的历史发展脉络，用可视化方式打造瓷器品牌产品。游客在访问平台查阅旅游信息时也会对瓷器产生一定的认识，这种不同维度的深度共享可以赋能该地域文化的可持续发展。

地域文化产业的潜在属性对地域文化发展有着十分积极的驱动作用，主要体现在将设计从任务驱动向问题驱动转化，这种主动设计是对既有设计逻辑的自然演化，是使设计思维走向更广阔的社会空间的切入点[1]。但值得注意的是，在强调多维共享的地域文化产业的传播过程中，数据的原始性和完整性非常重要，这直接关乎文化传播的灵魂——真实。真实的文化才能创造感人的故事，吸引人们去关注，并激发其消费欲望。

2. 全面化：数据思维加速地域文化创意产业传播

"Off The Staff"（非正式员工）是基于信息设计表达古典名曲的可视化作品。设计者 Nicholas Rougeux 利用开源音乐与数据可视化技术这两部分进行创作并将其完美融合，将历史上最著名的古典音乐家贝多芬（Ludwig van Beethoven）、莫扎特（Wolfgang Amadeus Mozart）、维瓦尔第（Antonio Vivaldi）、肖邦（Fryderyk Franciszek Chopin）等的部分音乐作品转化成了五彩斑斓的图案，让音乐变得更加鲜活。

Rougeux 为了完成"Off the Staff"（非正式员工）这部作品，利用了一款名为 MuseScore 的记乐谱软件和 OpenScore（一个关于"信息数字化和立志于将所有公有乐谱解放"的项目）。Rougeux 本人其实并不懂乐理知识，但他能够利用软件将乐谱分解，从整体的乐谱中挑出单个音符。一种颜色代表一种乐器，从而形成了我们现在所看到的彩色复杂图像（见图 2-34 ～图 2-36）。

《四季》，维瓦尔第

《D大调卡农》，约翰·巴哈贝尔

《1812序曲》，柴可夫斯基

图 2-34　Off the Staff/ 非正式员工（1）/Nicholas Rougeux/2017

[1]　方晓风. 论主动设计 [J]. 装饰，2015（07）：12-16.

《C小调第五交响曲,第一乐章:热情的快板》,贝多芬　　　　　　《五重奏》,博凯里尼

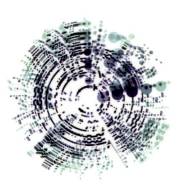

《威廉·退尔序曲》,罗西尼　　　　　　《塞维利亚的理发师》序曲,罗西尼

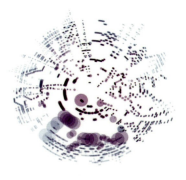
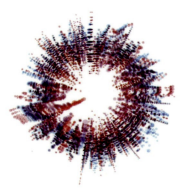

《钢琴五重奏第二章》,弗雷　　　　　　《钢琴五重奏第二章》,弗雷

↑　图 2-35　Off the Staff/ 非正式员工(2)/Nicholas Rougeux/2017

《哈利路亚大合唱》《弥赛亚》,亨德尔　　《幻想交响曲》,柏辽兹　　《婚礼进行曲》,门德尔松

↑　图 2-36　Off the Staff/ 非正式员工(3)/Nicholas Rougeux/2017

媒体将 2016 年称为"移动直播元年",中国网络直播用户首次达到惊人的 3 亿人次。2007 年"世界特色魅力城市"200 强中,中国有 30 个城市入选,包括"十一朝古都"西安、"九朝古都"洛阳。由此可见,历史文化对人的吸引力非常大。辽宁沈阳不仅是一个朝代的发源地,更是历史长河中一个极其重要的文化标志。"环境"的界限正在逐渐被网络模糊,因此地域文化创意产业的传播条件真正要考虑的是回归到"人"本身。互联网的发展也从侧面激励人们参与文化发展的策略研究,提高了策略的交互性和参与度。文化传播本身具有一定的"参与性"特征,即从某一独立人到普适的人群之中,这也是传播的目的;而数据可高效传递信息,又具备营销宣传的特征,所以是有利于转向群体传播的,且更有说服力。在高效率传播的数据化社会里,人们已经意识到需要从"人"的需求和体验出发增加数据资源的透明度,进而鼓励市民参与城市决策的制订和修改。地域文化创意产业资源使得更多的人利用互联网平台找到更多的创意出口,为规划以人为本的城市尽自己的一份力。例如,通过网络直播设计制作多个节目单元,将沈阳独有的清朝历史用数据表达,通过讲故事的方式向全网直播,形成历史资源—数据描述—故事展现—网络宣传的闭环模式,充分体现网络极强的交互性、娱乐性、沟通性等特点。

以上便是艺术与技术的跨界融合,将数据思维与地域文化产业结合,展现地域风情特色,并使以 5G 和物联网为代表的数据采集技术、以人工智能为代表的数据处理分析,以及可视化技术在各领域得到广泛应用,为实现万物互联提供艺术和技术支撑。

3. 开放化:融媒体整合强化地域文化产业传播

技术与艺术的整合为地域文化产业传播提供了新的路径,其之所以能达到良好效果,不仅是因为在线上进行信息交流,更大程度是因为在线下开发现实产品。但是媒体的发展是迅速的,是一种新旧交替的过程。现如今,以数据为线索,在可持续发展的语境下,我们可以观测到不同地域的规划路线。在区域运行的过程中,每个环节都会产生大量数据,这些数据就如同各行业的能源一样,成为该区域发展的新驱动力,并通过数据的传递,形成各产业的互融。设计者通过完成的可视化独立图形在表达数据关系的同时,也尝试在传统媒体和新媒体等不同环境中交融展示。例如,在虚拟现实(VR)和增强现实(AR)平台技术的加持下,形成兼具身临其境的交流体验和数据传播格调的文化创意系统。在延长作品艺术生命力的同时,也使得数据化信息成功打造出真正的产业化路径。当然,智能化的媒体技术并不能完全取代传统媒体,那种物质的、极富感情的传统媒体在很多语境下还是具备很高的艺术价值,这也是数字媒体发展如此之快,但是传统媒体永远不会消亡的原因。

当然,关于数字媒体和传统媒体的探讨是一个难以平衡的话题,下面这套作品就是从此话题出发,提出了对于电影拍摄载体的疑问(见图 2-37)。数字载体可以进行更便捷的剪辑操作,而传统胶片则有更自然、更丰富的色彩体验。电影产业旷日持久的讨论虽然还在继续,但是电影产业的真实数据却已初步展露。作者首先分析了过去 10 年间拍摄的电影,发现约 92% 的电影使用数字摄像机拍摄。但是,技术的更迭有时仅是因为审美偏好的差异,而究竟是哪些因素左右了电影生产者的选择呢?为找到答案,作者对 2006—2017 年间美国广受欢迎的 100 部电影进行了分析(见图 2-38)。事实上,两种技术的更迭并不是现行变化的,虽然数字技术越来越多地出现在电影产业中,但是胶片仍然占有一席之地。两种技术之间可能并非单纯的竞争关系,而是服务于不同需求的互相补充的关系。

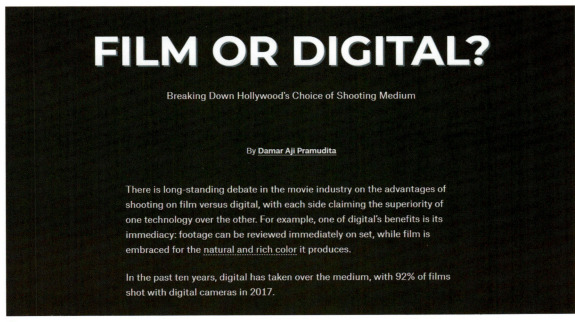

图 2-37　胶片还是数字？（1）/Film Or Digital？/Damar Aji Pramudita from Pudding/2017

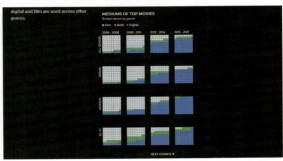

图 2-38　胶片还是数字？（2）/Film Or Digital？/Damar Aji Pramudita from Pudding/2017

 所以如今的传播媒体也并不是有你没我的互斥型关系，往往是相互结合、相互补充带来工作模式的变化。智能化的媒体融合也为我们的设计创作带来启发，设计者结合数字技术，在信息的引导下通过技术融合将作品表达出来[1]。

 以上三点便是数据思维下地域文化创意产业的传播所具备的特征，它们都对地域文化创意产业传播起到积极的作用。

[1] 陆姗姗，信息时代的艺术设计策略研究 [J] 美术大观，2017（04）.

党的二十大报告提出："健全现代文化产业体系和市场体系，实施重大文化产业项目带动战略。"庞大的地域民族类数据素材本身就是具备地域特色的文化产业资源，不同区域对于地域文化创意产业的认知也不尽相同。纵观全球，越来越多的国家和地区对不同文化进行数据化研究，进而使用地域文化激活地方经济，形成独具特色的地域文化创意产业。随着全球经济的飞速发展，地域化备受瞩目，城市文化的重要性日益凸显。将数据研究结果用可视化方式表达，可以驱动地域文化创意产业本身；将数据思维贯穿到地域文化创意产业之中，力争将其升级为民族文化，再通过互联网技术进行传播，可以增强其内容的稳定性。

在打造地域文化产业体系的过程中，我们在大胆尝试引入大数据思维中的相关思维（也叫关联性思维）的同时，也默认了将"万物皆可联"的宗旨贯彻到不同层次的信息中再进行关联和想象。挖掘能够代表地域特征的所有因素，找到它们之间的内在关联，这也是激活地域文化产业的过程。如同侦探抽丝剥茧般从层叠的事件、线索中找出案件真相，在对事件的焦点进行假设的同时，针对地域文化产业概念，联系不同事物，大胆假设并求证看似无关的表面，就能激活隐藏的数据资源，并找出其内在关联。以上便是相互交叉且综合性极强的地域文化创意产业传播的魅力所在。

地域文化创意产业与社会行为和基于数据思维的研究直接相关。从通过业务活动的规模和范围寻找线索到切入要点；从建立基于收益的信任到接受社会冲突所产生的问题；从各个领域的文化发掘到接收和传达准确的数据；从重复创新方法到实践演变。直至最后，使用设计所独有的表现形式来重新创建那些指定内容，进而影响和联系特定地域内的人与空间。那么在大数据思维下，数据可视化设计的"所见即所得"特点能客观体现一个地区以民族文化为原点，向政治、经济、文化等维度辐射的策略导向，可为该地区某一特定区域的文化产业在未来的可持续发展提供强说服力。

众所周知，设计是创造性工作，这意味着设计的核心并不是直接解决问题，而是给解决问题的方法带来更多的可能性。数据思维与地域文化产业传播的整合，可以看作一次对地域文化的探索，通过不断建立数据与文化产业体系的逻辑关系，以及对地域文化资源的重组，获得人类社会与空间的可持续发展。

2.5　数字媒体艺术下信息设计驱动社会化思考

在"疫情"特殊时期，设计者将更多的注意力转移到设计为国家（地区）甚至全球带来更多帮助的"大设计"语境之中。设计师也不再仅仅关注图形、色彩等单一的审美价值，而是要站到更高的层面去探讨设计对社会的贡献。

在"协同创新设计"领域中，信息设计作为一种方法论，贯穿"协同"和"创新"的每一个环节，更可以作为一种展现方法，在数字媒体艺术的驱动下，为人们带来更为透明、客观的事物发展真相，同时提出更多的解决此类问题的策略性建议。

接下来的这些作品和文字描述是教学团队在"后疫情"时代，通过数据思维的研究方式，赋能"协同创新设计"，还原了国家（地区）甚至世界危机时期不同维度的发展规律，并提出一些较为新颖的合理化建议。这是一次具有挑战的实验性项目研究，研究过程中也收集了每一小组成员的采访内容，希望可以带给读者更多的思考。

2.5.1 战疫识途者

突发的社会公共卫生问题在世界范围内蔓延,"全球命运共同体"的概念在这场没有硝烟的战争中被重新定义。

大数据思维赋能信息可视化的维度发展,数据也由功能是价值演变为数据本身是价值,可视化设计在对该领域的结果进行规律性预测的基础之上,更强调对未来结果提出策略性的解决方法。面对突如其来的公共卫生问题,信息设计的核心也逐渐从服务驱动转向问题驱动,我们正是在这样的背景下进行系列创作。从"向世界推荐中国方案"的角度发声,整理中国在对抗公共卫生事件过程中的有效措施,同时对国内不同地区的青少年们进行采访,通过对这些朝气蓬勃的"识途者"人物画像式的数据表达,传递出新一代青少年对祖国高效防范措施的钦佩及对国家快速发展的自豪之情。此时此刻,我们共同向世界发声(见图 2-39)。

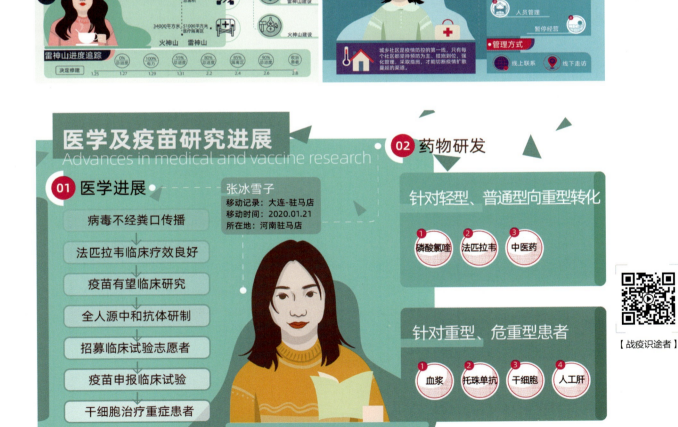

【战疫识途者】

图 2-39 战疫识途者——组图 / 吴湘权 段冰玉 刘少为 刘嫒元 吕奕桥 赵飞宇 / 指导教师:赵璐 张儒赫 /2020

1. 关于主题

新一代青年群体在面临突如其来的公共卫生事件时，通过亲历感受直接反馈出社会的应急效率。"后疫情"时代的年轻设计者们在此次社会突发事件当中将扮演什么样的角色？在协同创新设计的大学术环境下，这些年轻人未来的方向会是什么？至此，我们确定以下 3 个主题：

（1）公共卫生事件的发展情况与应急措施。

（2）公共卫生事件中，新时代年轻受访者的情况与变化。

（3）受访者印象最深的内容。

2. 关于信息的采集、整理

我们通过网络寻找到若干名在读大学生，他们来自不同城市、不同专业，十分关注"疫情"这一突发事件。我们通过以下 4 个维度对他们进行线上采访，他们的采访结果有所不同（见图 2-40）。

图 2-40　战役识途者——整体项目思维导图 / 吴湘权 段冰玉 刘少为 刘媛元 吕奕桥 赵飞宇 / 指导教师：赵璐 张儒赫 /2020

公共卫生事件中，受访者的情况与变化，主要包括：

（1）社会突发事件对外出活动的影响。

（2）社会突发事件中受访者对社会应急措施的满意度。

（3）社会突发事件期间受访者对事件的关注度变化。

（4）社会突发事件所引起的心理变化。

当被问到事件中印象最深刻的内容是什么时，他们的反馈也有所不同。主要集中在以下几点：

（1）医学及疫苗研究进展。

（2）全球公共卫生事件发展情况。

（3）基层社区管理措施。

（4）应急医疗援助措施。

（5）社会捐赠情况。

（6）高新技术在公共卫生事件中的应用。

我们通过查阅国内外政府、机构、组织、媒体所提供的数据，整理出与受访者描述和反馈关联较大的信息，主要为：

（1）全球公共卫生事件发展情况。

（2）国外公共卫生事件发展情况。

（3）国内面对突发的公共卫生事件所采取的应急医疗援助措施。

（4）国内面对突发的公共卫生事件所采取的应急社会保障措施。

这些问题的结合其实也是不同领域的融合，是科技、卫生、医疗、经济与艺术之间的交叉结合，我们力求在采访过程中梳理出一条可视化设计的思考主线，不然很多零散的信息会让后期的设计研究无从下手。

3. 关于结论、规律

青年学生是本次突发的公共卫生事件中受影响较重的人群，采访这种典型性人群其实就是以"以小见大"的方式映射该次事件对中国甚至全球的影响。一方面，我们尝试通过描述青年一代的经历来反映中国应对本次公共卫生事件的效率；另一方面，卫生安全问题在世界各国相继暴发，受访者大多表达了对于世界人民的关注与关心。与此同时，我们非常愿意向世界分享中国经验，向世界推荐中国方案。两条主线方向本身也是"协同"的结果，可以建立人（新时代的青年）与空间（不同的国家）的联系，更深远的意义是带给人们关于生态、环境的可持续发展思考。

4. 遇到的问题

数据收集过程中，因经验不足，没能穷举相关数据维度，所举数据不够系统化。在信息设计过程中，数据之间的联系不够紧密，表达形式直观但却缺少创意。

5. 解决办法

对所收集的数据进行分类，并按一定的逻辑关系对其进行归纳总结，整理出既相互联系又有明确区别的系统化数据库。重新排布信息设计海报中的图画与文字，适当扩大图画所占篇幅，突出重要的文字信息。

2.5.2 净界

本信息可视化作品聚焦"疫情"公共卫生事件的暴发对全球空气质量的影响（见图2-41）。

团队调查了确诊人数较高的36个国家，筛选了重点城市，统计了2016—2019年的3、6、9、12月的平均PM2.5值与疫情期间的2020年1月至4月的每月平均PM2.5值，并将两组数据进行比较。每条线代表PM2.5为1的数值，以此类推，数值越大，圆圈密度越高，污染指数就越高。通过比较可以发现，公共卫生事件暴发导致人们隔离在家，生产活动、交通运输停止，最终导致空气污染程度降低。

同时我们也发现，空气质量与"疫情"之间的关系可以是"积极的"，这是很有趣的"关联性"研究，是大数据时代的特征之一，而这种可被量化、被关联的数据研究，也从侧面推动了学科之间的交叉融合。

1. 关于主题

面对突发的公共卫生事件，结合关键词，整理出以下4个主题：

（1）人们居家时间变长引起的消费行为变化。

（2）面对突如其来的公共卫生事件，人们的阅读量增加，阅读内容发生改变。

（3）针对检测方式的探索。

（4）公共卫生事件导致个别城市封城，这直接导致空气污染程度降低。

经讨论，保留主题（4），从国内重点城市空气变化着手，对比过去和现在的数据，再进一步进行全球重点城市间的对比，从而呈现出工业生产、交通运输等对空气质量的直接影响，引发公众对空气质量的重视。

2. 关于信息的采集、整理

经过采集与整合得出的数据是设计者构思方案的素材源泉，也是设计作品的主要内容要素。团队通过公众号、网站（Air Pollution in the World、世界卫生组织官网、中国环境监测总站官网）等进行信息采集。通过数据的查找与整合，团队计算出了36个重点国家从2016—2020年的空气质量指数，分别是2016—2019年的3、6、9、12月与2020年的1、2、3、4月的空气质量指数的平均值。此外，还统计了这36个重点国家（地区）在公共卫生事件中的感染人数，找到与其空气质量之间的关系。需要说明的是，在此过程中，设计团队还针对空气质量概念进行研究，也涉及对科学领域的一些知识性信息的接收和理解。这个过程是有趣的，"协同"与"创新"本身不是割裂的，"协同"是原因，"创新"是结果，这种因果关系在信息设计的每一个环节都融会贯通，而学科之间的交叉也在此过程中被无限放大。融合的力量是巨大的，而融合的方法是"协同"，即找到合适的交汇点，这对我们进行数据研究和整理非常重要。

3. 关于结论、规律

疫情期间空气质量明显好转，这是因为人们外出频率降低、道路车辆减少。我们无法在"疫情"之后限制人们的行为，但是可以通过此次的数据对比，探讨空气质量保护的更多可能性。

4. 遇到的问题

在将数据进行可视化的过程中，主体效果不是很突出，不抓人眼球。

5. 解决办法

一方面，扩大主体在海报中的占比，从而达到突出主体的目的；另一方面，让白色和不同密度的蓝色形成颜色对比，圆圈密度越高，污染指数越高，颜色对比就越强烈，让海报表达更直观简洁，视觉效果更丰富。

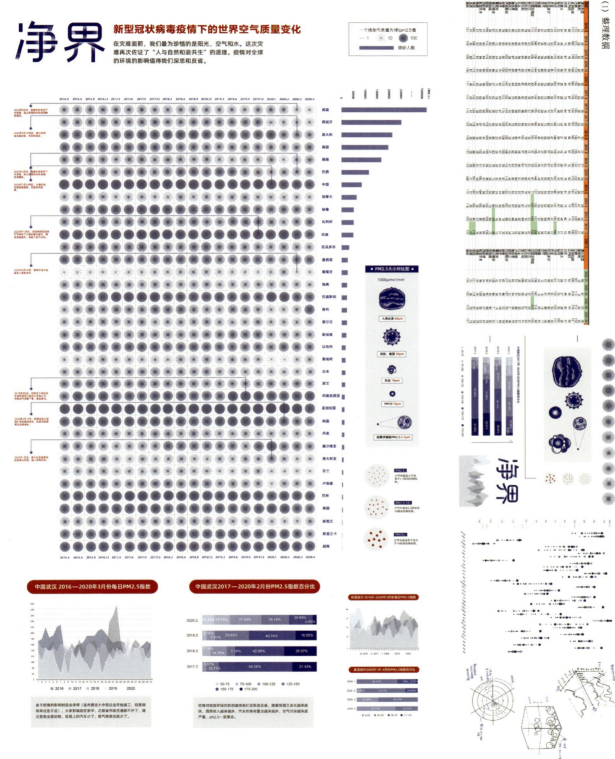

图 2-41 净界——绘制过程图示 / 金铭 金千岚 / 指导教师：赵璐 刘放 张儒赫 /2020

2.5.3 居家健身图鉴

此信息可视化作品以插画结合信息的形式聚焦突发危机事件期间大众的居家健身情况。团队对"居家健身"这一话题进行了延伸,将其分为大众居家健身和土味健身两个研究方向。团队一方面搜集健身话题热度、健身软件排名等与居家健身相关的信息,并将其分析整合成图表形式;另一方面制作"居家情况"调查问卷,共填写了 1000 余份,经统计后细化成多个小标题,并根据其内容用插画的形式表现,增加其趣味性并加强其信息的可读性。突发事件之下,云健身迅速发展,"土味健身"这一话题被关注讨论,从中可以看出大众娱乐带给大家的希望和力量。作品同时也对未来"云健身"的数字文化的发展提出了大胆的假设(见图 2-42)。

数字媒体艺术可以给信息设计带来更多的可能性,尤其是展现方面。而数字媒体类型的文化产业同时也是信息设计很好的创作素材,结合"疫情"的特殊语境思考,为我们小组的作品增添了新鲜的血液和创作灵魂。

1. 关于主题

面对突发的公共卫生事件,结合关键词,整理出以下 3 个主题:

(1)居家时间与健身频率的关系。

(2)面对突发的公共卫生事件,人们的心理状态变化情况。

(3)居家时间对家庭关系的变化趋势的影响。

讨论过后,保留主题(1),建议从体重等变化趋势明显的数据入手,再加入一些对比(平时不运动,疫情期间开始运动/有运动习惯却不能去健身房),从而体现健身的重要性及人们对健康的重视。

受全球化危机的影响,"大健康"主题再一次被人们热烈讨论,相信此设计作品对居家健身的叙事性描述,可以引发更多的围绕"大健康"问题的思考,并为"云健身""居家健身"提供更多参考。

2. 关于信息的采集、整理

对于信息的采集,尤其是主流软件信息的采集,问卷也是调研的一种手段。团队一方面搜集健身话题、健身软件排名等与健身相关的信息,并将其分析整合成图表形式;另一方面,制作"疫情居家情况"调查问卷,总共收回了 600 余份反馈,经统计后细化成多个小标题,并根据其内容用插画的形式表现,增加其趣味性并加强其信息的可读性(见图 2-43)。

3. 关于结论、规律

这是一次典型的传递知识内容的可视化设计,因为它不会呈现过多的结论或规律。我们希望通过此次设计唤醒人们健身的意识,而"就地取材"的方式也能给更多的人提供居家健身的指导性建议。

4. 遇到的问题

在将数据进行可视化的过程中,数据的规律性并不明显。

5. 解决办法

首先,进行构图调整,让画面主体更突出,增强海报的画面感;其次,采用全图手绘的方式以确保整体海报风格一致;最后,采用不同明度的颜色来展现数据的差异,增强海报的规律性。

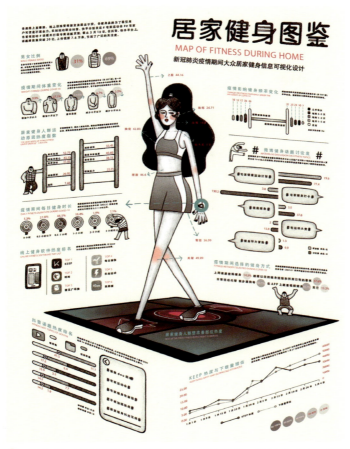

图 2-42　居家健身图鉴 / 韩璐 杨司奇 李玉 / 指导教师：赵璐 刘放 张儒赫 /2020

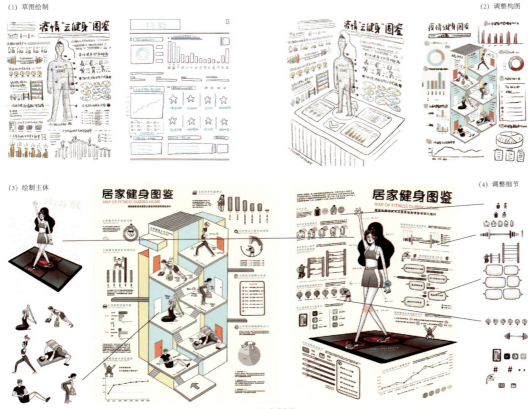

图 2-43　居家健身图鉴——绘制过程图示 / 韩璐 杨司奇 李玉 / 指导教师：赵璐 刘放 张儒赫 /2020

2.5.4 共生

本作品立足于"可持续设计"中的生态设计和绿色设计方向,导入对国际公共卫生事件的描述,由此引发对生态环境变化问题的探讨。设计小组发现在限制出行和居家隔离政策的影响下,环境污染等问题反而得到改善。可以看到,大自然在人类造成的污染减少期间,正在慢慢修复自己的生态系统。对人与空间关系的探讨,激励我们重新审视"共生"的理念,而"可持续设计""共生"等是社会发展的热词,同时也是"协同"时代的特有产物(见图2-44)。

1. 关于主题

针对突发的公共卫生事件,我们关注社会新闻和热门话题,初步选定以下4个主题:

(1)居家期间游戏市场火爆。
(2)面对突如其来的公共卫生事件,空气污染程度有所下降。
(3)居家隔离期间,一些濒危的野生动物反而频繁出没。
(4)互联网医疗快速兴起。

团队经讨论,将主题(2)和主题(3)结合,将关注点放在了全球性公共卫生事件发生后。由于人类活动减少,出现了诸如空气质量提升、濒危野生动物活跃等现象。需要说明的是,在此过程中,我们发现互联网环境下的"云医疗"也是疫情催生的服务类型,这种快速崛起的数字医疗可以跨越地界、国界,为更多人服务。因为之前确定的主题是关于生态方向的可持续设计,所以没有将"云医疗"作为重点描述(见图2-45)。

2. 关于信息的采集、整理

团队调查了在2020年1月至5月空气、水质、地质、噪声和野生动物等方面数据在公共卫生事件发生期间的变化,并与之前做出比较。将各类信息进行整合后,用柱状图、折线图和扇形图等方式展现人们居家隔离期间各种污染指数的变化趋势。分别查阅整合了中华人民共和国生态环境部(http://www.mee.gov.cn)、N-ASA的Aura卫星、ESA的Sentinel-5卫星数据(sentinel.esa.int)等官方平台的数据。

3. 关于结论、规律

在"疫情"的影响下,人类的户外活动明显减少,这对于自然的修复反而起到了积极的作用,也为生态的可持续发展提供了新的可能。

4. 遇到的问题

由于该主题涉及的信息种类繁多,因此怎么将其整合、如何确定每块信息在画面上所占比重成了较大挑战。

5. 解决办法

团队尝试将画面调整为具有张力的圆形结构,此次调整还是以突出主题为核心目标,将任何与生态、可持续设计相关联的信息都集中放置于画面中心位置。后来我们也发现,这本身就是对信息进行整合的过程,这个过程使我们团队成员印象深刻。

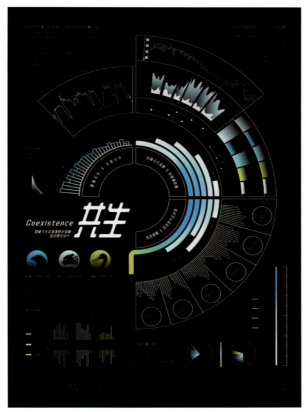

↑ 图 2-44　共生 / 王伯翰 王万宏 / 指导教师：赵璐 刘放 张儒赫 /2020

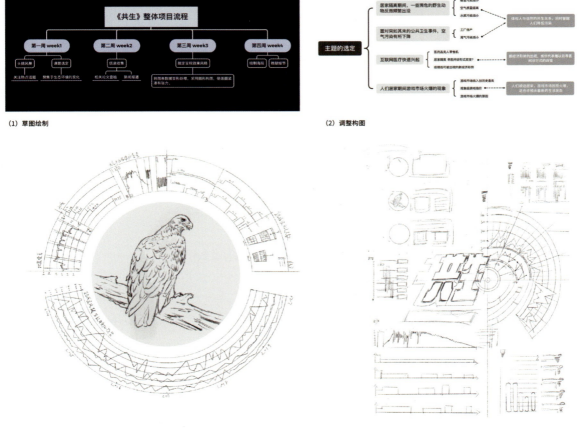

（1）草图绘制

（2）调整构图

↑ 图 2-45　共生——整体项目思维导图 & 主题思路图示 / 王伯翰 王万宏 / 指导教师：赵璐 刘放 张儒赫 /2020

2.5.5 危机·人潮

公共卫生事件暴发后，人口流动趋势发生了显著变化，通过调研我们发现，其趋势基本可以概括为从高风险地区或者危机最先暴发的地区大量涌出，而使其他地区的危机程度加深，公共卫生风险频繁升级，危机暴发且规模扩大。基于监测的数据，可以观测到，各个地区在经历过频繁、密集的人口流动后，在14～21天内，危机程度会达到峰值。作品以人口迁徙可视化图表为核心，以危机暴发的时间线为线索，不同颜色的圆形代表危机暴发的规模与程度，线条在不同时期的数值代表人数，直观地表现了我们所观测的人口流动信息，辅以四个图表，呈现了公共卫生事件暴发期间人口流动的主要交通方式，以及主要城市的暴发周期，并且以武汉为例，分析了危机期间流出人口数与确诊数之间的相关性。作品筛选了公共卫生事件暴发期间危机程度较深的重点城市，并且以其人口流动数据作为参考，深入分析了危机暴发与人口流动的关系。我们制作的科学的公共卫生事件的理论模型，以大数据为基础，可以用来预测公共卫生事件发生的时间和地点，避免或减少危机暴发后的危害。相关部门应当密切监测数据，对高风险地区加强监管（见图2-46）。

1. 关于主题

面对突发的公共卫生事件，我们结合关键词，整理出以下3个主题：

（1）人口流动对疫情的影响。

（2）人口流动后该地区危机暴发的规模与周期。

（3）通过人口流动数据预测危机发展的趋势。

2. 关于信息的采集、整理

对于信息的采集，主要是依据公共卫生事件出现以来，国家官方统计的人口流动的出发地、目的地、具体规模等。设计团队根据数据计算该地危机暴发的时间周期，以此来预测危机爆发的时间、地点及发展趋势（见图2-47）。

3. 关于结论、规律

特殊时期的人口流动导致半个月内"疫情"变化较为明显，严防流动频率和范围是抗击"疫情"的有效措施。"危机设计"的提出给年轻的设计者们建立了更高维度的观察视角。设计不再只是对图形语言的艺术探讨，更是对社会问题的探索。我们可能不会轻易地去长期监控数据或管理某一区域，但是作为设计者，我们有责任对问题的防范提出预测性的策略建议，防患于未然。这也许就是"大设计"的宗旨，也是在学科间的界限越来越模糊时信息设计所扮演的角色。

4. 遇到的问题

制作海报时圆形周围用来表达人数的线过于细密，显得信息有些杂乱。信息在与圆形的危机暴发程度叠加后，可读性更低了。

5. 解决办法

团队成员决定在加粗线条的基础上，通过颜色区分拥有不同出行人数的城市，颜色间的对比可以有效地解决阅读时信息混乱的问题，使圆形与圆形之间存在颜色叠加的联系。圆与线、虚与实的结合，让海报的视觉效果增强且变得更加丰富，信息可读性较低的问题也得到改善。

图 2-46　危机·人潮 / 杨直方 王艺洁 / 指导教师：赵璐 刘放 张儒赫 /2020

图 2-47　危机·人潮——绘制过程图示 / 杨直方 王艺洁 / 指导教师：赵璐 刘放 张儒赫 /2020

2.5.6　速度与疫情

一场"战疫",让物流成为流动性最大、使命感最强的行业之一。人们更依赖物流业,甚至有的物流领军公司承担起了国内物资运输的主要责任。我们聚焦人们所关心的一些问题,比如快递是否卫生干净、消毒步骤是否齐全、物流公司的政策实施是否到位等问题,调查了各大物流公司的运输流程和在此类危机事件中新增的消毒措施,以及行业从业者对国家针对"疫情"出台的政策的响应情况。

作品用这种形式展现各大物流公司对突发情况的应对态度,以及事件前后人们对它们满意程度的变化,从中可以看出物流公司物流运输水平和行业影响力的变化。

我们以快递单的形式制作信息图表,用线状的流程图来表现6个快递公司的运输流程,每个公司的流程图颜色取自它们LOGO中的两个颜色。我们还把疫情期间新增的消毒步骤做反色和填色块的处理,使其更加突出。关于流程图的疫情政策部分,我们采用等宽的三角形色块,三角形高度越高,说明此公司对该政策执行得越好;三角形越多,说明此公司执行的政策越多。作品通过横向、纵向的对比,清晰地呈现出快递公司对疫情政策的执行情况(见图2-48)。

1. 关于主题

面对突发的公共卫生事件,我们结合关键词,整理出以下4个主题:

(1)救助物资(防疫措施)对感染人数的影响。

(2)突发的社会事件对运输业(快递运输;水运、铁运、汽运)的影响。

(3)突发的社会事件对出行(出租车/公交车)的影响——对空气质量的影响。

(4)社会出现突发事件时,各大物流企业的应对措施。

讨论过后,我们选择了主题(4)。消毒防护、交通枢纽、运输流程等都对应不同领域,学科的交叉反而让我们小组成员对课题的调研更有兴趣。在此次研究中,我们对很多过去没有触及的知识内容都有了初步的了解,这应该就是整合资源、协同创新的一种突出表现,对我们今后的研究会有很大的启迪和帮助。

2. 关于信息的采集、整理

对于信息的采集,可以广泛收集网络相关信息,进行问卷调研;调研各大快递公司在危机事件后的举措;收集当时的实时热点信息与网友的相关评价;进行网络调研,整合并对比分析各大快递的发展趋势;整合分析具有代表性的快递公司,采用快递单等形式让图表具有趣味性(见图2-49)。

3. 关于结论、规律

更专业、体量更大的公司,如中国邮政、顺丰快递等,无论是在消毒措施还是在政策的执行方面都处于国内领先地位。比较小的物流公司可能难以承受大型社会事件的打击,会产生一些负面新闻,导致口碑下降。

4. 遇到的问题

在将数据进行可视化的过程中,画面单薄,信息表达不突出。

5. 解决办法

将图片中的画面放大,使鲜艳的颜色与白色底色形成视觉冲击,再将之前搜集的LOGO有序地排列,营造错落有致、跌宕起伏的画面感,从而减少画面的单薄感,保证作品的可读性和趣味性。

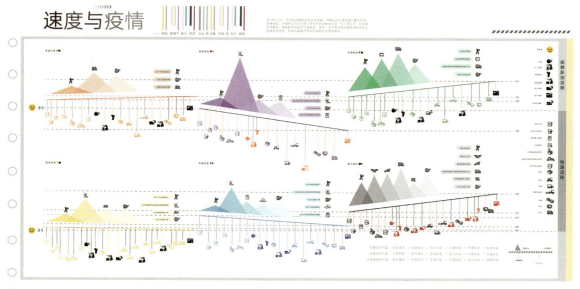

图 2-48　速度与疫情 / 依然 李想 / 指导教师：赵璐 刘放 张儒赫 /2020

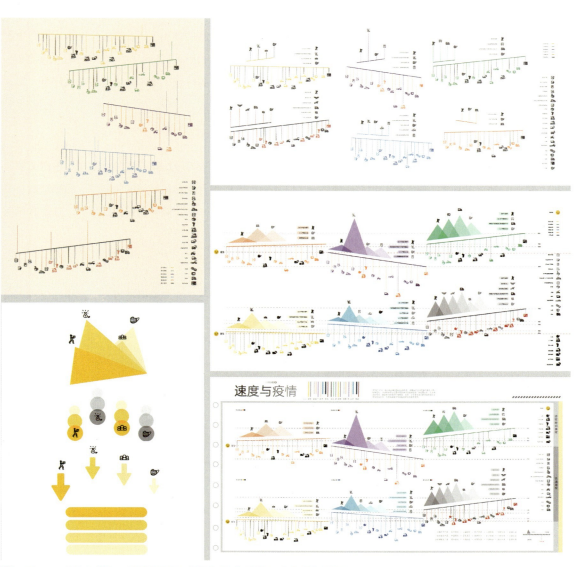

图 2-49　速度与疫情——绘制过程图示 / 依然 李想 / 指导教师：赵璐 刘放 张儒赫 /2020

2.5.7 杏林春暖

研究：截至 2020 年 3 月 3 日，在全国确诊病例中，中医药治疗病例达到总确诊病例的 92.58%，这足以说明在对新型冠状病毒的治疗中，中医能从更基础的问题做起，具有更好的疗效。

可视化：为了更清晰地展现中医药的参与情况，我们从疫情中中药治疗的"三药三方"出发，找到一味重要的草药——甘草，由甘草引出"三药三方"，接着引出中医药在疫情中的表现。

结果：展现出中医药在这次疫情中发挥的重要作用，中医药在不断发展进步，在医学界扮演着重要角色（见图 2-50）。

1. 关于主题

面对突发的公共卫生事件，我们结合现实情况，整理出以下 3 个主题：

（1）人们隔离在家，电子产品使用时长的增长趋势较为明显。

（2）面对复产复工，我们的学习、生活、工作转为线上进行，互联网及其相关产品的使用频率明显增加。

（3）一则新闻"中国连花清瘟胶囊销往意大利"让人们想起了在新型冠状病毒治疗中，中国中医药扮演着至关重要的角色。

讨论过后，团队决定保留主题（3），从中医药在各个治疗环节发挥的作用入手，清晰地向大家展现中医药在初期预防、中期治疗及后期康复中发挥的作用。中医药的信息可视化设计结合了中西医知识、药物研究，以及植物领域的研究。对该主题探讨的过程本身就是有趣的资源整合的过程，而不同学科在此过程中"和谐共生"，最终集中表现作品的主题，这是非常吸引我们的地方。

2. 关于信息的采集、整理

团队主要通过对中医学术论文的整理和提取采集信息，一方面搜集与中医有关的热点新闻、中医药物的名称、中医的治疗方法等，并将其分析整合成图表形式；另一方面，寻找它们之间的关联性。经统计后，总结出 5 个方面：三药三方、中医参与率情况、轻重症患者对应的治疗方法、清肺排毒汤的治疗、江夏方舱医院（见图 2-51）。

3. 关于结论、规律

本次信息整理展现出中医药在这次疫情中所发挥的重要作用，中医药在不断发展进步，在医学界持续扮演着重要的角色。

4. 遇到的问题

在设计中期，数据进行可视化的过程中，没有找准它们之间的关联性。由于数据数量庞大，整理起来遇到不少困难。

5. 解决办法

一方面，重塑价值结构，将中草药的功效及关联性进行重组，更好、更清晰地找准它们之间的关联性；另一方面，调动组员们进行数据分析整理，这样画面就会清晰很多，增强了可读性、便利性和理解性。

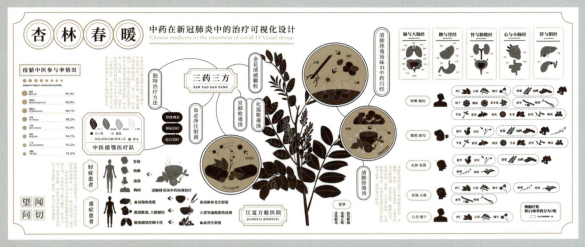

图 2-50　杏林春暖 / 王振茹 张彭玥 / 指导教师：赵璐 刘放 张儒赫 /2020

图 2-51　杏林春暖——绘制过程图示 / 王振茹 张彭玥 / 指导教师：赵璐 刘放 张儒赫 /2020

2.5.8 音乐力量

本信息可视化作品以图形结合信息的形式直观地展示了"疫情"期间歌曲发布的数量与患者数量的关系。团队调查了国内 2020 年 1 月至 4 月疫情发布单曲评论量与疫情当日现有确诊量，将两组数据进行对比。绿色圆形代表疫情发布单曲评论量，红色圆形代表疫情当日现有确诊量，以 10000 为基准量。可以看出，1 月至 4 月间，随着疫情的加重，歌曲的发布量与评论量随之攀升，反之亦然。这也从侧面反映出人们对疫情早日过去的期望，以及音乐等大众娱乐的力量（见图 2-52）。

1. 关于信息的采集、整理

音乐具有趣味性，但仅通过表面现象观察事物背后的逻辑，或者以音乐去寓意一些内容，有些浮于表面。对音乐播放器、浏览器的下载量、收听率（某种歌曲的）、人们居家期间对音乐或者对其他线上的娱乐方式的喜爱程度、长期居住在家的人们的心理活动进行调查分析，更有意义。

数据的研究很大一部分来自量化和对比，我们可以从中发现一些规律。将疫情的相关数据和音乐界的数据进行对比，这本身就是一种大胆的尝试。让两个看似毫不相干的领域跨界合作，目的是找出二者之间的联系，这种融合的研究也具备一定的社会思考价值，可以说这次创作对于我们来说是一次挑战（见图 2-53）。

2. 关于结论、规律

歌曲的创作和发表数量随疫情的发展而成正比例增加或减少，这也映射出创作者正在通过自己的艺术手段为"抗疫"做出贡献。

3. 遇到的问题

海报的音乐性不强，与数据联系不紧密；数据的规律性不强。

4. 解决办法

一方面，找寻更加具备音乐性的形态和形式，通过流利的线条和圆形来增强海报的形式感、动感，给人旋律感与动感相结合的感觉；另一方面，对数据进行严格的分析整理，使其更具规律性。

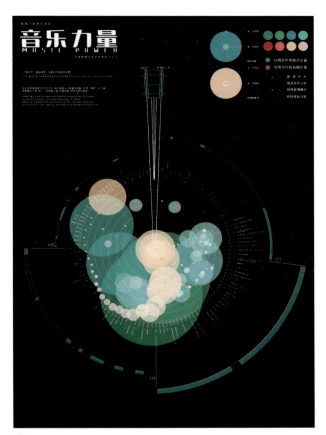

↑ 图 2-52　音乐力量 / 杨司奇 韩璐 李玉 / 指导教师：赵璐 刘放 张儒赫 /2020

(1) 草图绘制　　　　　　　　　　　　　　　　　　　　　　　　　　　　(2) 挑选颜色

 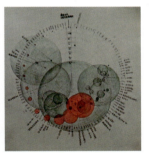

(3) 绘制主体　　　　　　　　　　　　　　　　　　　　　　　　　　　　(4) 调整细节

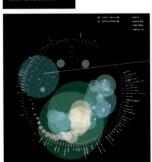 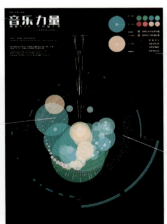

(5) 完成海报

↑ 图 2-53　音乐力量——绘制过程图示 / 杨司奇 韩璐 李玉 / 指导教师：赵璐 刘放 张儒赫 /2020

2.6 经典作品赏析

纵观信息设计的发展历史，有很多值得我们学习和铭记的经典作品。接下来分享的案例都是有特殊意义的，它们都在不同的时空下通过对社会问题的解决，促进了社会和人类文明的发展，甚至挽救了很多人的生命。而这种积极的社会影响力也在当时的那个年代，无形中刺激了不同领域的融合、协调发展。有的案例因为时代的落后和其他客观因素，没能得到完美的呈现，但不可否认的是，它们都为后来的"我们"提供了一种基本的解题思路，所以了解这些案例背后的故事，还是非常有意义的。

2.6.1 伦敦地铁图

19世纪的伦敦是英国的政治经济中心，也是当时社会文明交汇的枢纽。作为国际大都会的伦敦，其轨道交通的发展也领先于世界，世界上第一条地铁便是伦敦地铁。地铁的修建很大程度上缓解了交通堵塞的问题，但随着地铁线路的增多，新的问题也产生了。人们在享受地铁为生活带来的便利的同时，"看懂"线路图、"坐对"地铁也成了要解决的难题。

伦敦地铁线路图最初与普通的城市地图没有什么大区别，它就是现实的道路情况同比例缩小后形成的，被称为城市地理化地图（City Map Geographically）（见图2-54）。最初这样的线路图还可以正常使用，但随着伦敦地铁线路的增多，地铁线路图也变得越来越复杂，就像是一团杂乱的毛线，不仅没有任何美感，还对阅读与识别造成了障碍，就连可爱的意大利人都开玩笑说："伦敦的地铁线路就好像意大利面一样。"从这句话不难看出，那些反映真实的道路方向、疏密关系的地铁线路图越来越难读懂了。因此，从城市交通系统的高度出发，如何设计出一个能够为这种复杂背景服务的地铁交通体系图，成了当时英国政府非常关心的问题。在20世纪20年代，一位地铁工作人员，乔治·陶（George Dow）在地理化地图的基础上改良了地铁线路图，改良后的线路图被称为"非地理线性图"（Non-geographic Linear Diagram），这也是首次采用类似于线性图表的方式来表示不同地铁站之间的关系。

直到1931年，哈里·贝克（Harry Beck）在英国政府的邀请下开始了地铁图的设计，他几乎耗尽了后半生的时间进行地铁图设计，也正是他的出现使地铁图有了新的突破。这幅地铁线路图作品成为了信息设计历史上最经典的案例，不仅是因为地铁图本身的艺术和技术价值，还因为设计师尤为"励志"的一段经历。

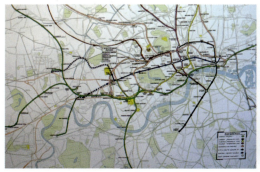

↑ 图2-54　城市地理化地图 / 1908

哈里·贝克先生在进行地铁线路图设计时尽量避免了曲线的产生，他将线路简化为直线和折线，并且删掉了除泰晤士河以外的所有细节，这样既保留了伦敦的环境特征，又使得地图更加整洁。经层层剥离所产生的线路图像极了一块电路板，所以人们也称哈里·贝克所设计的地铁图为电气原理图（Electrical Schematic）。比起之前的城市地理化地图，这张地铁图更清晰明了，也更为美观。意外的是，这张突破性的地图却并没有得到当时政府的认可，伦敦政府的相关职能部门认为这种思路非常不合理，它的简洁过于极端，并且与线路的真实地理位置相差甚远（见图 2-55）。

在 20 世纪初，哈里·贝克的设计思维是非常前卫的，他认为人们乘坐地铁关注的是哪些站点相连，如何换乘可以到达目的地，而非站点之间真实的距离，或者地面上的各种参照物，因为在地铁里，不会有人有精力去思考地面的风景。当设计者对所有元素进行甄别，并删去那些看似有意义实则多余的内容时，你会发现，设计目标更加清晰了，实现目标的路径也更为精准了，这才是真正站在用户的角度去思考问题。政府尝试性印制了 500 份 "Electrical Schematic" 地铁图进行测试，这些看起来简单的地图手册被瞬间抢空。很显然，乘客并没有因为地图缺乏"真实性"而迷失方向，反而在寻找站点上节约了许多时间。

在此后的 30 年间，哈里·贝克一直主持设计伦敦地铁图，他希望可以完成一幅既具有美感又可以高效传递信息的地铁图。但在 1960 年，一条名为"维多利亚线"（Victoria Line）的地铁线路非常违和地出现在了当时的地铁图上，这条线路完全脱离了哈里·贝克的设计风格，并且还对其他线路进行了细节上的调整。这版地铁图来自一位名为哈罗德·赫捷臣（Harold Hutchison）的政府官员，他进行这些修改的时候并没有经过贝克的批准与认可。

哈里·贝克从作品的角度出发，感觉自己没有受到应得的尊重，并且因为自己的设计方案被任意修改等事件，将政府告上了法庭，开始了长达数年的与政府的官司。而哈里·贝克的妻子也因为常年的官司困扰患上了严重的精神疾病，由此住进了医院。但哈里·贝克仍然在坚持，并没有放弃自己应有的权益。与此同时，一家曾受过哈里·贝克帮助的组织也背叛了他。哈里·贝克孤立无援，他的上诉以失败告终，他也暂停了对伦敦地铁图的设计与改进。

1965 年，设计师保罗·加伯特（Paul Garbutt）接替哈里·贝克主持设计工作，成为伦敦地铁图的第三代设计师。他非常认可哈里·贝克之前的电路板风格，并对其进行了优化设计。相比之前政府官员赫捷臣所做的修改，哈里·贝克更偏爱这一版，但他依然认为地铁图设计会有更好的方案。由此，哈里·贝克又开始了伦敦地铁图的设计工作。为了让地铁图更加简洁明了，易于阅读，哈里·贝克将自己先前的设计方案与加伯特的新版设计方案结合，对地铁图进行了优化升级。但可惜的是，这一版设计也被政府否认了。

哈里·贝克受到了打击，感到非常挫败，也隐隐感觉伦敦地铁线路图不会在他手中诞生了。尽管这样，他仍然坚持研究优化设计方案，直到 20 世纪 70 年代去世前夕，他仍在坚持绘制新的线路图草稿。

许多艺术家、设计师去世多年之后，其作品才被世人看到。在哈里·贝克去世 20 年后，他所设计的伦敦地铁线路图才得到人们的认可，其重要性也在 1977 年前后被人们发觉。这份地铁图伦敦乘客几乎人手一册，这也是对哈里·贝克无言的认可。他所构想的设计方案是信息设计历史上的一个大跨越，不仅为世人提供了一幅简洁明了的伦敦地铁线路图，而且为世界各地的交通图设计提供了优秀范本（见图 2-56～图 2-58）。

很多城市的交通线路图都是参考哈里·贝克的伦敦地铁线路图设计的，比如上海市地铁线路图。从设计学的角度来看，哈里·贝克的伦敦地铁线路图是可视化设计的经典之作，流传至今不仅是因为它可以使乘客快速地获得想要的信息，更是因为这种非地理线性图在地图设计领域具有突破性意义。

最初的由城市地理化地图派生的地铁图，所涵盖的信息量非常大，从站点间的距离比例到地表线路都非常详细，它用"视觉"方式传达了"认知"目的，采用了视觉传达的手段向观众传递了内容，并且严格地遵循现实道路的比例数据。这就是从设计思维的角度，用"同理心"原理理解用户的需求，是在经历多次尝试之后做出的功能性取舍。

信息与综合媒介整合设计

信息设计在地图设计中存在的意义，就是借助于图形与可视化手段，清晰有效地传达地理位置信息和线路信息。地铁线路图在设计过程中需要整合地理学、规划学、设计学等学科，从这点来看，这也是"协同创新"的先锋代表。哈里·贝克先生独特的设计方式、大胆的突破精神，都是值得作为"后辈"的我们去学习的。

信息可视化与数据可视化最大的不同便是它更注重非数值型信息资源的视觉呈现。"非数值型"其实就是数据转化为信息的过程。哈里·贝克很好地完成了这一点，他使蜿蜒曲折的线路都统一为横平竖直的线条，并将转弯处都设置成45°角，使线路图在清晰传达内容的同时兼具秩序感与设计美，这才是真正意义上的信息设计。

我们可以看到，在全球范围内，其实有很多地铁图都是从哈里·贝克的伦敦地铁图设计中获得的灵感和经验。这些地铁图在形式上有相似之处，而这种相似之处也正是信息设计对社会化思考产生的影响。当越来越多相同领域的信息图设计在结构上趋近于雷同的时候，就说明人们对这种形式形成了普遍的认知习惯，这种设计获得了大众的认可。因此，培养大众对于信息接收方式的习惯，也是信息设计者在社会中所发挥的作用之一（见图2-59、图2-60）。

↑ 图 2-55　哈里·贝克地铁线路图设计初稿

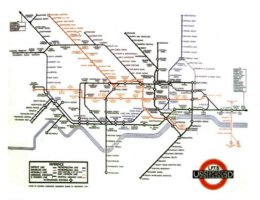

↑ 图 2-56　哈里·贝克设计的地铁线路图 /1993

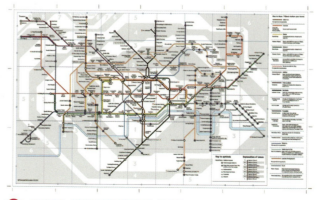

↑ 图 2-57　伦敦地铁线路图（1）/2016

图 2-58　伦敦地铁线路图（2）/2016

图 2-59　里斯本地铁线路图

图 2-60　上海市地铁线路图 /2020

2.6.2　约翰·斯诺的霍乱地图

约翰·斯诺（John Snow）是英国最早的麻醉师，也是流行病学界的重要人物。他通过对伦敦霍乱病毒源头的调查，首次提出霍乱的防治措施，这一举动阻止了 19 世纪英国霍乱的蔓延，约翰·斯诺的霍乱地图也成为信息设计解决重大危机事件的经典案例。尤其是在此次疫情暴发之后，设计师都在考虑设计本身对人类和社会所作的贡献。设计也从最早的专注于图形、色彩、版式等基础美学领域转变为直接作用于生态、环境、健康等领域。设计解决问题的意义并不在于"问题"本身，而在于能否用更好的方式、更高效的思路去解决相同的问题，从而让人类的生活更美好（见图 2-61）。

1817 年，霍乱首次出现在印度加尔各答，在之后的十几年间，蔓延至整个欧洲大陆。英国第一次受到霍乱的侵袭是在 1831 年，感染霍乱的病人最初的症状是恶心、呕吐、腹泻，最终因脱水而亡。当时常规的治疗方法对霍乱都没有可观的疗效，被看作"无药可救"的霍乱在整个英国造成了巨大的恐慌。当时的人们都

认为空气是霍乱病毒传播的介质,一旦呼吸到了带有病毒的空气就会感染这种不治之症。但医生约翰·斯诺对这个观点持否定态度,在采用传统方法治疗病人来减缓疫情蔓延的同时,他决定要通过自己的调查来研究霍乱病毒的来源,以及它的传播方式。

约翰·斯诺首先到伦敦死亡登记中心拿到所有因霍乱去世的人的详细住址,然后挨家挨户走访,了解患者的生活细节、疾病的发作时间、住所的卫生条件等信息,尤其关注饮用水的水源与疫情之间的关联。他将当地的街道图作为底图,删去非必要的细节,用类似于柱状图的逻辑关系表示因霍乱病死亡的人数。方形条杠状黑点表示死者住地分布,而图的中心位置标有 PUMP 字样的圆形黑点就是水井的位置(见图 2-62)。

他首次在地图上将病毒发源地的范围缩小到宽街附近,最终将目标确定在此大街上一间酒馆后身的水泵中(见图 2-63)。他对这口井里的水取样,在显微镜下观察发现里面含有一些"白色的带有绒毛的微粒",最终确定了这口井就是霍乱的源头。后来在他人的帮助下,约翰·斯诺还找到了这口水井被污染的真正原因:在当年 8 月底大流行开始前,住在宽街 40 号的一名婴儿出现了霍乱的症状,家里人把为他洗尿布的水倒在了离宽街水井不远的排水沟里。由于当时的伦敦下水管道系统规划不合理、环境污染极其严重,这个排水沟与宽街水井并未完全隔离,成了霍乱病毒繁殖的温床。

在当时,约翰·斯诺仅是一名医生,他不是统计学家,更不是信息设计者,并没有调查出准确的数据并将其呈现在地图上,但已经在地图中展示出事件的严重程度和发展趋势。

直至约翰·斯诺因病去世,他仍然没有解开霍乱病毒毒株的疑团,但他采用信息可视化手法发现了病毒与水源之间的联系,开创了流行病学中调查地图的先河。同时,约翰·斯诺的研究经过堪称公共卫生学历史上的一次重大事件,他创造性地运用统计学原理,结合了后来大数据思维的"量化思维",通过对疫情地理分布的分析,发现了此次霍乱的源头和传播方式,有效抑制了疫情的蔓延。时间来到 2020 年,全球新冠疫情暴发,我们可以看到在病毒溯源追踪流行病学调查等资料报道中仍有约翰·斯诺的影子。在防范"疫情"和报道"疫情"的过程中,约翰·斯诺的研究理念——信息设计的调研和可视化方法贯穿始终,协同其他领域,在高科技的环境下互相配合,高效率地为此次危机事件的解决提供了巨大的帮助。

所以,尽管约翰·斯诺的故事已经过去百余年,但其所展示的信息设计方法仍被我们视为典范,他将数据提纯为信息,将信息转化为图像并挖掘其背后的真相,这便是信息设计的魅力。

图 2-64 所示的信息图力图展示洛杉矶和芝加哥这两座城市在收入方面的不平等现状,它们被印在无光泽的萨默塞特天鹅绒纸上,并被装订在厚木板上。与约翰·斯诺的霍乱地图相似的是,Herwig Scherabon 也是通过在地图上绘制矩形的手法来展现数据的变化。不同的是,他将矩形转化为矩阵建筑物,并以 2.5D 的方式呈现出来。每个矩阵建筑物的高度对应每个区域的收入水平(见图 2-64)。

图 2-61　约翰·斯诺

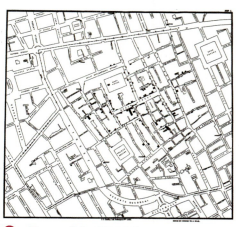

图 2-62　约翰·斯诺绘制的霍乱图 /1854

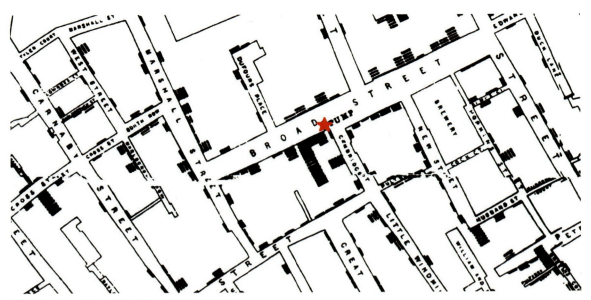

↑ 图 2-63 约翰·斯诺绘制的霍乱图（局部）/1854

↑ 图 2-64 Income Inequality in Los Angeles and Chicago/［洛杉矶和芝加哥的收入差距（1、2）］/Herwig Scherabon

2.6.3 南丁格尔的玫瑰图

在信息设计中，玫瑰图是一种使用频率非常高的图表类型。它适用于对比不同类别的数据，与柱状图、条形图这类图标功能类似，但它的优势是能够放大数据差异，非常适合对比那些数值相近的数据。玫瑰图是以半径长度描述数据大小，半径和面积的比例是平方的关系，这样做可以使用户直观地通过面积来感知差异，所以相似数值间的小差距也会在视觉上被放大，使信息读取更加容易。

当然，提到玫瑰图，不得不说的便是最具代表性的作品——南丁格尔的玫瑰图（Nightingale rose diagram），这也是一个利用信息设计中信息图表的功能解决社会问题，在重大危机事件中起到关键作用的案例。

南丁格尔（Florence Nightingale）从小成长于意大利的一个上流社会家庭，在德国学习护理后便前往伦敦的医院工作。她不仅是现代护理学的先驱，而且是信息图领域的先驱，后来也成为英国皇家统计学会的会员之一（见图2-65）。

南丁格尔于1853年成为伦敦慈善医院的护士长，英国、法国、土耳其和俄国进行克里米亚战争时期，她主动申请去往前线成为一名战地护士。南丁格尔分析过堆积如山的军事档案，她指出在克里米亚战争中，英军的死亡原因不是单纯的伤势过重，更多的是伤口感染引发了其他疾病。因此，改善战场的医疗环境从而降低死亡率就成为南丁格尔根据数据研究提出的策略性建议，这种通过数据思维对问题进行预判性策略设计的格局已经达到了现在大数据思维中的"第四维度"——实验性思维（对事情提出策略性建议）。

于是，南丁格尔向英国军方提出在战场开设医院，为受伤的士兵提供及时的医疗护理。但最初因为人微言轻，且军方高层并没有在冗长的数据中发现这些问题，所以她的提议并没有被采纳。之后，南丁格尔便做了这套信息图表，向政府说明应该改善战地医院的条件，拯救更多年轻的生命。这套图表因为形似玫瑰，所以又被称为"南丁格尔玫瑰图"，也有人称其为"鸡冠花图"。

南丁格尔的玫瑰图以圆心为起点，用扇形清晰地展现了数据量化后的结果，量化的目的就是比较，而每个扇面的半径结合比例计算出的面积可以清晰地呈现数据的比较关系。每个扇面由粉色、黑色和蓝色3种颜色构成，距离圆心最近的粉色区域表示因受伤过重而死亡的士兵数量，中间黑色区域表示死于其他原因的士

图2-65　南丁格尔 /Florence Nightingale/1820—1910

兵数量，最外圈的蓝色区域，同时也是面积最大的区域则表示那些受伤后没有得到及时的救治、因感染疾病而死亡的士兵数量。在斯库台（Scutari）发生的战争中，有四千多名士兵死亡，其中死于伤寒和霍乱的士兵人数是战场上阵亡人数的 10 倍。也就是说，因受伤得不到有效救治而殒命的士兵数量远远多于阵亡士兵数量。很明显，玫瑰图准确且清晰地将医疗环境是影响士兵伤亡的最大原因的事实通过视觉化方法进行了表达，且令人记忆深刻。

南丁格尔为了更有力地说服英国政府加强公众医疗卫生建设及其相关领域的投入，亲手绘制了这幅玫瑰图并将其放入军报中，她希望通过这种简洁、直观的方式让英国军方官员明白——大部分士兵死亡的"真实元凶"是伤后感染。从而让军方高层高度重视这个问题，及时增加战地护士和医疗设备，以挽救士兵生命，保存部队的战斗力。

南丁格尔用玫瑰图请愿的努力很快见效了，她与众不同的方法不仅引起了军方高层的重视，还引起了维多利亚女王的注意，她的医疗改良提案很快得到了落实。在战地医疗条件改善后，士兵的死亡人数锐减，半年之后，伤病员死亡率由 42% 下降到 2%。有媒体评论称，南丁格尔的这张图表及其他图表，生动有力地说明了在战地开展医疗救护的必要性，改善了军队医院的条件，为挽救士兵生命做出了巨大贡献。她因此被人亲切地称呼为"克里米亚的天使"，又称"提灯天使"。

南丁格尔是世界上第一位真正意义上的女护士，她开创了护理事业，而"南丁格尔"也成为护士精神的代名词。不仅如此，她绘制的南丁格尔玫瑰图对后世产生了深远的影响，这种数据呈现方式能够让读者清晰了解形势发展状况，玫瑰图也成为了如今信息图表中最常见的图表类型之一。每次看到玫瑰图，我们都会记起信息设计"救死扶伤"的社会责任和潜在价值。

玫瑰图在当今的信息图设计领域中得到了广泛的应用和优化。很多作品都会选择玫瑰图结构作为信息层级的基础，甚至会通过数字技术，将玫瑰图植入移动终端或数字大屏，用更为清晰、便捷的方式将复杂的信息内容展现给用户。

JESS3 是一家专注于数据可视化艺术的创意交互性机构，它的服务范围包括创建用户界面 / 用户体验、制作动画、创建内容、媒体公关，以及开发大规模程序、社交策略、数据可视化和信息图表。它的客户大多是《财富》世界 500 强企业、传媒机构和创业公司，包括三星、耐克、《华盛顿邮报》、脸谱网、《美国国家地理》、微软等。

JESS3 与 AMC 影院合作，创建了一个 30 天内最受欢迎、最卖座电影和社交媒体统计汇总的 UI/UX 信息可视化系统。这个被称为"仪表盘"（dashboard）的可视化大屏的核心位置就设置了一个玫瑰图，通过交互和动态的多维度展现，传递 AMC 影院在该月份卖出的电影票总数、票房排名等与排片数据紧密相关的信息内容。周围也会配合其他图表，以时间为线索对票房相关信息进行补充说明。

2.6.4 国际字体图形教育体系

国际字体图形教育体系（International System of Typographic Picture Education，ISOTYPE）为什么能吸引那么多研究者的目光？第一次世界大战后，社会环境发生了巨大的变化，研究者们开始关注建造一个更加完善的社会工作与生活环境，以增进人们之间的交流，用简单的方式向人们解释复杂的问题。那时的人们需要一种清晰、准确的传达手段，而 ISOTYPE 作为一套完整的以公共教育为目的的图形化语言系统，优化了以大量数字为主要内容的图标，因此提高了接收者的识别效率。由此案例可以看出信息可视化对我们生活的影响。

ISOTYPE 的创始人是奥地利经济学家、社会学家奥托·纽拉特（Otto Neurath）（见图 2-66），他的第三任妻子玛丽也是此套系统的主创之一。这是一套尝试运用视觉语言系统描述公众教育和知识传播，力求将信息设计用图形化语言传递信息的特点发挥到极致的一套系统。值得注意的是，最先提出"isotype"一词的，是其妻子玛丽。她在 1935 年提出了这一大胆设想，最初的目的是指代他们正在开发的象形文字，这种象形文字通过视觉图标和可见的推理链便可达到教育的目的。而他们的灵感来源于英国哲学家查尔斯·凯·奥格登（Charles Kay Ogden），查尔斯提出，英语可以归纳为 850 个单词，这种被称为 Basic 的基础语言可以在几天内学会。

ISOTYPE 使用最基本的图形符号传递信息，以期提供一种全人类都能够识别的"世界语言"，而纽拉特夫妇将"图像造就团结"奉为共同的人生信条。他们梦想能有这样一个世界，在那里可以将简单的图像文字作为通用语言，实现无障碍沟通。因此，ISOTYPE 也建立了世界上最早的系统、完整的视觉传达系统，这个系统由两部分组成：独立的图形、具有传达作用的图形，这个系统为后来图形广泛应用在各种公共场所、交通运输、电信等方面奠定了重要的基础。

ISOTYPE 在同时代的浪潮中并不具有特别的风格创新，它所追求的不是艺术角度的美感和独特的创造力，而更倾向于事物的可识别性与信息传递的高效性。ISOTYPE 也是有"野心"的图形系统，它尝试用客观准确的图像取代枯燥的文字，形成一种可以在世界范围内广泛使用的图形化语言，而这套图形系统的视觉设计在风格上应该是高度简洁和统一的。听起来似乎很夸张，但不妨想象一下现在的微博、微信自带的表情，不也是一种统一的视觉化语言吗？从这点来看，ISOTYPE 就是 Emoji 表情符号的前身。ISOTYPE 用图形和图像表示社会事实，放弃以往"呆板的统计数据"，用图像传递信息，使其更具有视觉吸引力并使人过目难忘。

曾经有一个博物馆对纽拉特提出的 ISOTYPE 系统进行评论："记住简化的图像比忘记准确的数字更好。"这或许是对 ISOTYPE 系统较为客观和精准的评论。枯燥的数字永远比图像难于阅读和理解，用一套图形去归纳数据真的是一个庞大又大胆的计划。

↑ 图 2-66 奥地利经济学家、社会学家奥托·纽拉特 /Otto Neurath/1882—1945

20 世纪 50 年代至今，不断有学者对 ISOTYPE 进行研究，他们大多是从图像本身出发去讨论，分析图形化的统计图表在信息接收者的接收效率上的贡献和优势，但纽拉特不希望 ISOTYPE 被人记住的也是这些。他主张的 ISOTYPE 的确是一种图形语言，但更是一种视觉主张呈现的方式与知识传递的思维。ISOTYPE 创作过程中的核心就是转换部门。转换者是科学家与公众沟通的桥梁，他们必须知道如何利用潜在的视觉元素引导公众，所以转换者便是信息可视化的关键。对于 ISOTYPE，转换可以理解为创意性地通过数据资料去发掘图形表达的可能性。作为科学家纽拉特夫妇是通过视觉和图形示意来解释特定的知识模型，而非数据美化。要知道，ISOTYPE 并非一种为了装饰数字而产生的视觉形象，而是一种独一无二的图像语言。

在早期的探索阶段，ISOTYPE 将其图形化表达方式作为提高数据识别效率的一种经典思维，主要处理的是以统计数据为基础的经济学和社会学知识。同时，ISOTYPE 的"维也纳模式图表"关注的不仅是图形的呈现，同时也做到了交互，它通过多种方式与信息接收者产生联系。团队以展览和博物馆为基础，使用当时最先进的互动装置，通过幻灯片、动画等媒体多维度展现 ISOTYPE 的图形符号，这也展现出信息传播的灵活性特征。ISOTYPE 配合出版物在互动过程中传递知识和信息，图形化表达方式能刺激公众的好奇心，使公众在接收信息时没有负担，并能够通过自我驱动的方式学习。ISOTYPE 的维也纳模式的统计图表也间接地推动了城市的建设：通过知识共享，让公众理解个体公民与城市、国家甚至世界的关系，为公众构建更大的知识网络，呼吁公众参与公共事务。

20 世纪 20 年代后期，ISOTYPE 开始尝试将关注点从数据类信息内容转向非数据类的知识结构，从经济学拓展到其他知识领域，涉及公共安全、医疗卫生及制造管理等方面。它想以视觉语言为媒介进行知识转化，从而达到公众教育的目的。

1936 年，ISOTYPE 项目被迫迁移到荷兰海牙，在此期间与美国的肺病防治协会合作了一系列关于卫生宣传的图表，并通过图表类的信息设计作品展宣传卫生知识。它将复杂专业的科学和医疗知识转化为更容易传播的图形或符号，使其成为一种可视化作品，这种方法大大减少了读者的学习和认知成本，破除了语言和基础知识的障碍，达到了高效率、大批量向普通民众传播相关科学知识的目的。与此同时，因为机器和工厂制造业大规模兴起，国家安全生产领域在当时面临前所未有的危机，机器生产造成了大量的安全事故，相关工作人员的生命受到了巨大威胁，所以安全教育成为工业化时代的重要知识之一。相较于其他安全警示，ISOTYPE 的安全警示采用一种更为简洁明了的符号化语言，这减少了烦琐的细节，也清晰地以叙事性方式表达了事故产生的原因；而 ISOTYPE 视觉语言的一致性视觉风格也让读者认识到这并不是某偶然事故的新闻图像，而是一个知识图表。ISOTYPE 可视化的目的和视觉主张一直都是助力公众教育，培养更多人对统一化图形的认知习惯。从 20 世纪 20 年代开始到 70 年代结束，ISOTYPE 创作了大量的知识类图表、插图、书籍，同时也举办了许多展览，目标都是增强人们阅读可视化图形的自信。

ISOTYPE 的迅速发展得益于纽拉特身边的朋友及了解他、愿意帮他的人们在不同时间和地点的积极推广。ISOTYPE 的目标是高度统一世界的图形文明，即达到图形图像的"全球化"信息传递，这个工程的巨大阻力不仅在于图形符号设计的时间成本，还在于设计完成后，需要获得绝大部分用户的认可和共鸣。因此，在当时那个年代，想实现这个目标是一件非常困难和复杂的事情，系统的研发最后还是以失败告终。但是，ISOTYPE 系统的概念，对于以建立可视化系统为基础的信息设计具有深远影响。

■ 信息与综合媒介整合设计

　　G8 画廊位于地下铁新桥站旁，银座 8 丁目的 G8 是于 1985 年由日本大手企业 RECRUIT 创立营运的多主题艺廊。因为位于银座 7 丁目，所以最初名称为 G7。1989 年，GT 与日本国宝设计师龟仓雄策担任责任编辑的设计杂志 Creation（クリエイション）展开合作，以杂志揭载内容为中心的企划展作为艺廊展览核心，并冠名成为目前的"Creation Gallery G8"。

　　目前，G8 展出的主题以设计为核心，包含平面设计、摄影、媒体艺术、产品设计等各种创意，富含趣味的主题展览与生活提案。画廊 G8 的大厅开了一间咖啡厅，除了要新增咖啡厅，大堂还要配合相邻的设计长廊 G8，让这块区域拥有多样化的用途。大厅周围的装饰以石材地板和镜面天花板等光滑的材料营造一种视觉对比。设计团队选择了纹理较大的刨花水泥板作为廊道墙面和导视系统的主要材料，然后将这些水泥板涂成白色，以求与整体空间格调保持一致（见图 2-67、图 2-68）。

↑ 图 2-67　日本知名设计画廊 G8 大厅导视设计（1）/ 日本设计中心色部义昭设计研究所

↑ 图 2-68　日本知名设计画廊 G8 大厅导视设计（2）/ 日本设计中心色部义昭设计研究所

需要说明的是,导视系统的图标设计还是可以看到 ISOTYPE 系统的影子,尤其是男女符号、方向箭头等图形。系统字体的设计都是国际字体图形教育体系的延续,在保证符号概念信息的准确传递的同时,也具备高格调的美感,是一套非常有代表性的作品。而廊道空间与代表日本平面设计风格的画廊也因为空间视觉的设计,吸引了大量的参观者,他们参与欣赏廊道空间设计,实现了人与空间的交流互动(见图 2-69、图 2-70)。

下面这套作品比较有趣,紫禁城是人类最伟大的遗产之一,所陈列的物件似乎都在述说背后久远的故事。该套作品包括紫禁城的起源、建筑的无钉施工方法、城市防火等内容。故宫博物院宣布在香港开设分馆的计划后,《南华早报》就对其进行了访问,对紫禁城的建筑、历史,以及北京故宫的艺术收藏品进行深度研究,并通过插图、地图、虚拟现实、视频和故事将研究可视化(见图 2-71)。

这里分享的是其中一个篇章,作品从紫禁城皇后、公主、贵妃、女仆等不同类型的宫中女性入手,用可视化的方式描述这种鲜为人知的等级关系。我们能够清晰地看见,在这个交互性的网站中,设计者运用了大量的人物、房屋、图形来说明逻辑关系。这些图标介于抽象和具象之间,张弛有度,可以说很好地吸纳了"国际字体图形教育体系"的理念精髓。图形在表达故事内容的过程中,想象地描绘出当时的皇宫情景。我们浏览网页时,似乎也在欣赏一出精彩的"宫廷剧"。这个作品让人回味无穷,这应该就是用图形代替文字的魅力。

图 2-69　日本知名设计画廊 G8 大厅导视设计(3)/ 日本设计中心色部义昭设计研究所

图 2-70　日本知名设计画廊 G8 大厅导视设计(4、5)/ 日本设计中心色部义昭设计研究所

信息与综合媒介整合设计

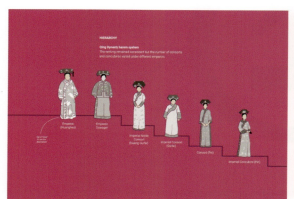
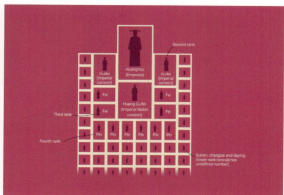

图 2-71　紫禁城的历史 / 南华早报 /2018

国际字体图形教育体系因为当时客观因素的制约没能得到良好的发展，但是在现在和未来，更多的设计者会将焦点放在社会思考之上，如何使信息设计在社会中创造更多的价值，这也是我们要思考的方向。在这个方向上，ISOTYPE 也许有最终实现的可能，而"协同创新"并不是一句口号，而是可以为这种"可能"提供更多的思路。

2.7　IDEA 卓越的设计标准

IDEA（International Design Excellence Awards）是 1980 年经美国 *BusinessWeek*（《商业周刊》）推出，由美国工业设计协会（IDSA）担任评委的全球性工业设计竞赛。对于工业设计领域来说，能在许多世界级奖项中获得一枚 IDEA 奖章，是绝大多数设计者的目标。设计是一种高级的行为和思维方式，掌握这类活动的规则，即行业准则，是至关重要的。IDEA 提出过卓越设计的标准，笔者在此与读者分享，这也会给我们带来最直接的关于社会设计、协同创新设计的思考。

2.7.1　设计创新（Design Innovation）

创意的程度即"创新"，这是设计的"本真"。而"创新"的重点在于"新"，"新"的程度是评判卓越的基本标准。这包括"新"的思路能解决什么样的问题？解决方案比之前的方案好在哪？能否促进一个设计领域未来的发展？

2.7.2　利于用户（Benefit to User）

这一项标准对应了协同创新设计三大创新中的"客户驱动创新"（User Driven Of Innovation），说明协同创新的思路也是将创新与客户进行有效的链接，这已经成为行业内的标准。所以，这里要思考的是设计如何能改善用户的行为方式和生活方式，是否能完成以前所不能完成的事情？

2.7.3　利于客户 / 品牌（Benefit to Client/Brand）

这一条与上面的"用户"只差一字，都是在说明设计服务于人，但是人的"角色"不同，角度也不同。用户的范围更大，既可能是客户，也可能是没有商业行为的使用者。如果是客户或者品牌方，就意味着要从市场的角度去思考设计的价值，在对"客户"这类人群负责的同时，也要尽可能地对更多使用此类设计的人

群——即市场负责，为市场创造更多的价值，为客户提供更多的策略。所以，这里要关注的是设计对市场有什么短期或长期影响？如何证明这是市场差异化的重要影响因素？

2.7.4　利于社会（Benefit to Society）

这一项标准映射了社会性思考，对应了社会设计的理念。因此，社会设计的出现和发展绝不是朝夕之间就能完成的，也是在设计发展到一定程度的时候，行业内从业者和研究人员共同得出的结论。社会设计的思考不应只是对人，更要对物和环境，这里会涉及生态设计、绿色设计等领域，需要考虑材料的选取、制作的流程等是否具有可持续性。

2.7.5　适当的美学（Appropriate Aesthetics）

这一项标准其实是在告诉设计者，以往的通过美术转变为设计者角色的过程已经不是设计领域的主流，在协同创新大趋势的驱动下，在学科的边缘越来越模糊的前提下，越来越多的人可以成为设计师。掌握美学原理是基础，但不是"所有"。我们需要在满足功能、放大客户和用户需求的基础上，考虑适当的美学形式。所以，考虑设计的形式是否与使用功能充分相关，颜色、材料、版式等是否能够为功能服务，即是否符合用途，才是最重要的。而这种"适当"也是协同创新的核心，毕竟"协"本身就是"适合、适当"的意思。

这一章我们主要分享了对协同创新设计下的信息设计的思考，这是本书的"灵魂"内容，更是笔者及团队对信息设计的未来进行的畅想。最后这一章节中，我们将格局放大到整个设计界，这样回头再看信息设计就会更有针对性。所以，这也是我们借 IDEA 的标准对协同创新、社会设计等核心词进行总结思考的一个章节。

根据这 5 条标准，我们知道融合的设计是需要协同创新理念的，而功能主义的至上原则在 IDEA 归纳的标准里占的比重非常大。一个优秀的设计，无论是工业设计还是数字媒体艺术设计，都要充分考虑社会因素、用户因素、市场因素等，但这一切还是要回归创新。如果说协同是"表"，那么创新就是"魂"。真正的创新，它的格局是要高于后面其他标准的，真正的创新，也一定能解决用户、客户、市场、社会、可持续发展等多重问题，而协同的目标也是创新。

当然，关于这些内容，留给我们的思考空间还有很多，这种对于未来行业和学术领域发展的可持续探讨也是协同创新思维的一部分，随着学科交融领域的扩大，我们看到的会更多，想到的会更全。信息设计的发展和方向的预测仅是设计发展浪潮中的一个"浪花"，信息设计工作者需要一直"乘风破浪"，笔者认为这就是他们一直努力的原因。

单元训练和作业

1. **课题内容**：从社会思维出发确定信息设计主题，并对主题数据进行收集。

2. **课题时间**：5课时。

3. **教学方式**：学生至少进行三轮的头脑风暴，在教师的指引下确定主题；对所选主题进行一手调研，深入了解时空维度下人与社会的关系，从"人本"角度挖掘问题本源；通过调研、采访、科学技术等手段收集选题相关数据。

4. **要点提示**：

（1）确定选题是信息设计的首要工作，学生须正确理解"选题是从'为人服务'的社会性思维出发，最终的设计作品才会'掷地有声'"的观点。

（2）数据的收集方式有很多，需根据不同情况选择最合适的路径对数据进行收集，这有利于整理和转化数据。

（3）数据形式不局限于数字，还包括碎片化的文字、图形、图像、声音等素材。

5. **教学要求**：

（1）通过头脑风暴，确定信息设计的最终选题。

（2）用至少两种方式对选题数据进行收集，并保证一定体量的数据资源。

6. **其他作业**：思考本章节中经典信息设计案例对自己设计作品的启发，撰写一篇不少于800字的案例分析论文。

7. **推荐阅读**：

（1）张儒赫，赵璐.基于协同创新设计下的信息设计发展研究［J］.美术大观，2021（04）：132-135.

（2）邱松，刘晨阳，崔强，等.设计形态学研究与协同创新设计［J］.创意与设计，2020（04）：22-29.

（3）覃京燕.信息维度与交互设计原理［J］.包装工程艺术版，2018，39（16），57-68.

透析信息设计

第 3 章　chapter 3

| 信息设计家族 | 01 |
| 信息统计图分类 | 02 |

■ 本章教学要求与目标

教学要求：

通过本章的学习，学生应该理解信息机构、设计、可视化等专业关键词；能够分辨信息设计家族中信息可视化、数据新闻可视化、信息图等概念和特征；熟练理解和掌握比较类、趋势类、占比类、分布类、流向类、层级类，以及表格等信息图的内容和特点；能够在实际学习和工作中针对具体情况选择不同类别的信息图。

教学目标：

使学生能够深刻理解信息设计基础部分的学术关键词，能够用关键词对相关设计问题进行描述和解答，在实际学习和工作中能够用合理的信息图解决设计问题。

■ 思维导图

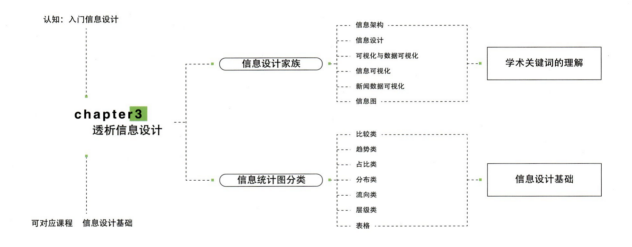

3.1 信息设计家族

3.1.1 信息架构

什么是信息架构？信息架构研究的是人们认知信息的过程，以及分析产品呈现给用户的信息是否合理、是否具有意义。因此，信息架构是设计者在设计复杂的动、静态信息时必须考虑的要素之一。

信息架构最早由理查德·索·乌曼（Richard Saul Wurman）提出。乌曼指出：" 交流的唯一途径是弄清楚如果信息不被理解会是什么样 "。信息架构指对某一特定内容里的信息进行统筹、规划、设计、安排等一系列有机处理的想法。信息架构是从数据库设计领域诞生的，是一种将问题变清晰的方式，即强调的是理解信息而不是追求时尚，乌曼关注的重点是理解。信息架构师以信息为设计的主体对象，以用户便于找寻和管理为目标，从而对信息的结构、组织方式和归类方式进行设计。信息架构的建设会影响信息的可用性和可寻性，好的信息架构能够为用户提供更便利的存取资料、了解内容的方式，差的信息架构则会使人迷失在庞杂的内容中，这一点无论在传统媒介还是电子媒介的信息设计中都是成立的。

以网站设计为例，一个优秀的信息架构可以为受众提供一个合适的信息动线，很好地引导受众驻留在页面，且会使其自发地进行理解，这样网站的所有者就可以很轻松地进一步扩展网站的价值领域并提高其影响力，提升其在商业和教育方面的作用，以及影响民众思想等。而劣质的网站信息架构则会导致在未来要花费更多的时间和金钱来弥补先前的错误所带来的损失或负面的影响。信息时代的受众对事物的认知和情绪化的感知往往是不可逆的，一次糟糕的体验带来的损失难以估量。

在《信息焦虑》（Information Anxiety）一书中，作者理查德·索·乌曼全面审视了追求信息的驱动原则，强调了信息架构的重要性，这一思想为现代信息设计奠定了坚实的学科理论基础。他认为人们的求知欲是追求信息的主要驱动力，而并非已知的事物，来源于无知而非智慧，来自无能而不是能力。当用户在查看信息时，发现眼前的信息并非是他知道的信息，就会产生 " 信息焦虑 "。所以，一个良好的信息架构能在用户查看信息时有效提供所需信息，从而解决用户的信息焦虑。

如今，随着互联网行业的快速发展，信息架构师的地位越来越重要。信息架构师所负责的信息架构，常常是指在网站或者软件系统之中，为让用户所需的信息快捷、准确地展现出来，所采用的一系列信息结构形式。在 " 协同创新 " 的工作模式下，信息架构师的工作核心聚焦在 3 个部分，分别为元素、关系和传递。

元素：即信息内容。设计者需要弄清楚内容、用户、信息的更新频率和更新方式、信息的类别、信息所发挥的作用。

关系：信息间的联系。设计者需要通过对信息的比较、分类、组织、整合等过程，分析它们之间的关系，以及建立某种关系的原因。

传递：信息流动的行为。设计者需要弄清楚接收信息的用户在何处？他们习惯于通过什么方式获得此类信息？信息在传递过程中是否有描述、指示，以及引导信号等？

但我们要注意的一点是，信息架构是要面向客户的，设计的信息也是需要根据用户的需求同步更新的，对网站或软件系统的信息架构师来说，要为部分特定信息打上用户所熟知的标签，从涉及信息的查找入口到对信息进行分类再到建立信息间的联系，他们常用的方法就是我们习以为常的界面导航、超级链接和搜索栏等。这会让互联网上的所有人都能够参与到内容的创造中，人们不需要掌握技术，通过链接便可以发布自己的视频、博客文章等，从而轻松使用网站或软件。

随着科学的发展，当代的信息技术日新月异，过去用单一的专业知识和应用方式来解决问题的时代已经一去不复返了，越来越多的学科呈现交叉性、融合性特征。信息构架学也是一种新型专业，它将读者、数据、非数据信息有机地整合在一起，以方便读者阅读并理解信息为前提，进行统筹安排。可以说，信息构架学是可视化的指导者，没有信息构架师的安排，就不能将收集的数据和非数据信息合理优美地呈现给读者。

在信息架构学里有3个重要的概念，即"信息协调，信息计划，信息设计"。

信息协调：这是信息架构的前期步骤，指与其他的专业结合，针对数据进行调研、整理。例如，现在很流行的"大数据"，就是信息协调的必要利器。

信息计划：这一步骤是将收集的信息数据分出层级，确定信息优先级，从而合理地摆放其位置，进而组织信息架构图。

信息设计：指信息设计师借助计算机等设备辅助将数据信息视觉化，从而完成信息的传递。

信息架构是一门横跨设计学、统计学等学科的综合性专业，它是科技与艺术相结合的典范，艺术赋予科技更多的解读空间，科技则给予数据技术和新媒体艺术持续发展的动力。在这里，艺术与科技的界限是模糊的，有着无限创新的可能。信息架构学是抽象客观的数据信息与感性主观的人类相结合的枢纽，如果没有信息架构师的帮助，相信除了专业人士，很少有人能够读懂那些大量的数据和信息，如果说交互设计师只负责交互设计，那么信息架构师就必须面面俱到，有的信息架构甚至需要一个庞大且专业的团队来完成。信息架构师需要参与到信息架构的每一个步骤中，如同建筑设计师，既要将建筑设计得牢固可靠，又要考虑它的美观性。

除了科技和艺术的融合，在信息架构学中，甚至还可以看到人文、社会科学等学科的身影，而逻辑学是艺术和科学融合最明显的体现。人对于事物的思考是线性思维，如果信息的展开不遵循线性的逻辑，而是跳跃式地出现，那么这种信息根本没有关联性，读者也就无法获得良好的阅读体验，进而影响信息的传播。

图 3-1 所示的信息架构示意图充分地展示了信息架构的整个流程。

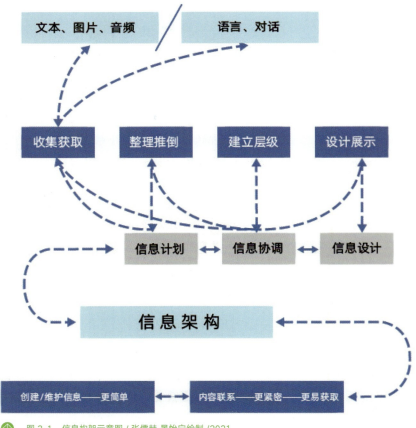

图 3-1　信息构架示意图 / 张儒赫 景怡宁绘制 /2021

3.1.2 信息设计

信息设计可以看作一门学科,它是信息领域中除信息架构之外最大的学术名词。信息设计所包含的内容很多,所有可以高效传递知识、描述信息、视觉化数据的叙事性呈现方式都可以称为"信息设计"。随着学科的发展,当人们分辨不清具体作品该称为可视化还是信息图的时候,都会将其称作"信息设计",足见其在学科中的重要地位。

信息设计发展历史悠久,可以追溯至原始部落时期,在那个结绳记事的年代,人们已经可以通过洞穴墙壁上的岩画来传达信息。虽然上面的一些内容我们已经无法解读,但是活灵活现的图案仍然保留至今。因为墙壁上的图案解读成本很高,信息读取速度无法满足人们的生活需求,所以人们发明了文字来传达信息,文字解读起来更快速,但是仅解读文字容易忽略细节信息。到了20世纪,生动的图片产生了,它出现于网络和杂志中,此时,信息设计进入高速发展阶段。

信息设计最早是平面设计下的一个分支专业,20世纪70年代,英国平面设计师特格拉姆首次提出"信息设计"概念,至此信息设计作为独立学科从平面设计中分离出来。"信息设计"概念强调"高效地传递信息",这与"追求精美的艺术呈现"的平面设计还是有本质区别的。因此,信息设计的功能性应该大于其审美性,但是随着信息设计的方法、学科间的整合研究越来越强大,多种学科的加入促使信息设计在定制化的道路上越走越远。

未来信息的传递将聚焦于"智能传递"领域,在人工智能、大数据技术的加持下,信息设计的传递功能会更加成熟,而如何在传递功能和美学体验之中找到平衡点,将是设计师需要长期探讨的问题。信息设计也将在更多的领域中,作为一种重要的研究方法和表达研究结果的手段,参与各项工作的各个环节。在调研过程的数据思维的导入,研究环节的对比和关联性研究,结果的可视化设计展现等环节中,信息设计都发挥着重要作用。

这个信息设计作品选取了世界不同城市的地图,在此基础上模拟了原子弹(代号"胖子")爆炸后的破坏情况,以此更直观地表现1945年广岛和长崎在原子弹打击下的受破坏程度。设计者采用了视觉化的方式,建立了信息高效传递的桥梁,更加直观地表现了原子弹的破坏力(见图3-2、图3-3)。

图 3-2　如果这是你的城市怎么办?(1)/Alberto Lucas López/Kantar Information is Beautiful Awards/2015

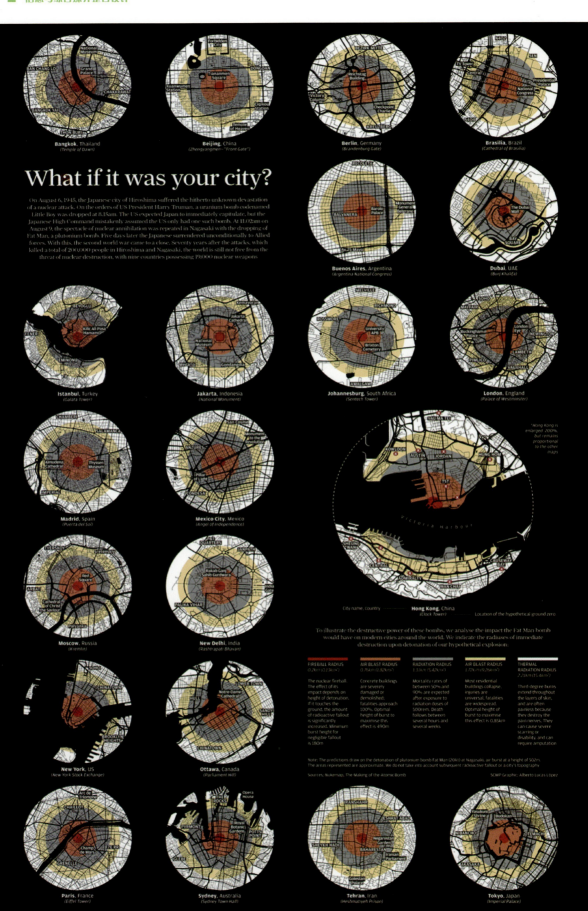

图 3-3 如果这是你的城市怎么办？（2）/Alberto Lucas López/Kantar Information is Beautiful Awards/2015

3.1.3 可视化与数据可视化

可视化是信息设计定义下范围最大的概念，我们可以将其看作信息设计学科中被广泛应用的一种表达信息的执行方法。当然，从更为严谨的学术角度来看，可视化的定义是通过某种载体以交互的方式对数据进行视觉再现以强化认知。

该可视化作品分别展示了肝炎、天花、百日咳、小儿麻痹症在美国 26 个州几十年内确诊病例数的变化情况，还展示了肝炎和小儿麻痹症的疫苗的引入时间作为参照，是一套架构于互联网的交互性可视化作品。这套数据模型基于经典的坐标系，通过时间和地点的坐标对应，对比不同州间某种疾病的感染数，叙事表达疫苗在诸如"肝炎""小儿麻痹症"等传染疾病中发挥的重要作用。该坐标系可以被看作一种数据模型，适用于对类似数据架构的不同题材内容进行可视化处理，这也体现出可视化的特点，即数据模型的"普适性"（见图 3-4、图 3-5）。

↑ 图 3-4 Vaccines and Infectious Diseases（Smallpox）疫苗和传染病（示意图）/Dov Friedman，Tynan DeBold/Kantar Information is Beautiful Awards/2015

↑ 图 3-5 Vaccines and Infectious Diseases（Smallpox）疫苗和传染病（天花 & 小儿麻痹）/Dov Friedman，Tynan DeBold/Kantar Information is Beautiful Awards/2015

可视化与数据可视化在当代已经与多学科融合，和其他新型技术的应用情况一样，知识系统的范围逐渐模糊，知识界限早已被打破。可视化或者数据可视化处理的问题也往往是复合型、多样化的，这就是当代学科之间协同创新的结果。

数据可视化从广义上来讲，几乎等同于可视化设计，因为可视化设计呈现的内容来自于数据，所表现出的也是数据。数据可视化的狭义定义是借助图形和可视化手段，清晰有效地传达与沟通信息。

数据可视化与前文提到的社会设计有密切关联，因为可视化也是关联"人""空间""时间"因素的，其作用是帮助用户认识数据，探索新事物，特别是发现数据所反映的问题的实质。数据产生于人的行为，而人的行为正取决于"空间"和"时间"。随着时间的推移，空间的改变，人的行为发生变化，社会中的"问题"就出现了，"数据"也就产生了。互联网是产生数据最好的平台，因为人类每点击一次鼠标都是在发生一次行为。

因此，数据可视化在社会危机处理、可持续发展领域都有很高的应用价值，尤其是对经济、健康、科技的发展都有很大的策略性帮助。数据可视化的工作环节包括：数据采集、数据分析、数据治理、数据管理、数据挖掘和数据可视化。从整体上看，数据可视化对于数据工作者的工作要求是综合性的。

需要特别说明的是，数据可视化处理的数据体量较大，往往是通过与计算机科学、数据科学等学科协同合作，开发出数据模型，从而得到一套逻辑性较强的图形，解决数据问题。这种数据模型是普适的，换言之，"模型"的概念意味着可以将任何相似逻辑的数据导入其中，得到的图形格调是一样的，只是数据的关系不同。因此，数据可视化的模型所表达的数据关系不是唯一的，这一点与接下来要分享的信息可视化有本质区别。

糖尿病是一种以高血糖为特征的代谢性疾病，高血糖则是由胰岛素分泌缺陷或其生物作用受损，或两者兼有引起的。长期患高血糖，会导致人体各种组织，特别是眼、肾、心脏、血管、神经的慢性损害、功能障碍。

下面这套可视化作品将伦敦社区的糖尿病患病率与购买了1.6B食品杂货的营养成分关联起来。通过数据分析得出结论：就糖尿病患病率而言，社会经济状况与饮食习惯无关，具有健康饮食习惯的低收入地区与糖尿病无关。当把鼠标悬停在地图上时，就可以查看不同地区在健康和营养习惯方面的表现（见图3-6、图3-7）。

图3-6 Poor But Healthy/ 可怜但健康（1）/Tobias Kauer/Kantar Information is Beautiful Awards/2019

图 3-7　Poor But Healthy/ 可怜但健康（2、3）/Tobias Kauer/Kantar Information is Beautiful Awards/2019

3.1.4　信息可视化

　　信息可视化主要研究抽象的信息，如文本、图像、网络等。信息无法自发组成看得见的结构，而信息可视化就是将其转化成图片、图像，便于人们理解。在当代，信息可视化与新型的计算机技术紧密地结合，计算机的算法能够帮助技术人员轻松地找到想要收集的资料，这也是学科交叉融合、协同创新的典范。

　　从对信息的表达方式来看，信息可视化是可视化的一个分支，它与科学可视化、数据新闻可视化是一个层级的。信息可视化与数据可视化的区别是，它承载的数据体量不算太大，不能称为"大数据"。正因为如此，设计者通常会运用较强烈的视觉语言和图形符号来传递信息内容，使作品看起来更为生动、有趣，吸引用户接收信息。信息可视化试图利用人的视觉能力，来理解抽象的信息所要表达的含义，进一步加强人的认知活动。就信息可视化的定义而言，其功能与可视化一致，但信息可视化关注的是非数值型信息资源的视觉呈现，换句话说，信息可视化拥有具体、自解释性强大、独立的特征，这也是信息可视化解释信息的"唯一性"特征。信息可视化与内容本身有着紧密联系，是需要设计者手工定制描绘的，它并不是一个模型，不适合具有相似数据逻辑的其他数据库导入，信息可视化的数据只能应用在一幅作品或一项程序上，作品具有唯一性。为了让观众更好地理解信息，信息可视化的作品必须有较强的叙事性表达。

　　帕特里克·穆利根（Patrick Mulligan）和本·吉布森（Ben Gibson）联合创办了 Pop Chart Lab 工作室（见图 3-8），随着工作室的发展壮大，他们吸收不同背景的设计者、研究者等，团队不断筛选、整理、归纳制作那些深入生活的文化产品和数据，并把它们设计演绎成一件件颇具意味的视觉作品。他们将许多内容通过可视化的形式展现，比如下面围绕海洋生物制作的信息可视化作品（见图 3-9）。

图 3-8　Pop Chart Lab 的两位创办人帕特里克·穆利根（Patrick Mulligan）和本·吉布森（Ben Gibson）及 Pop Chart Lab 工作室一角

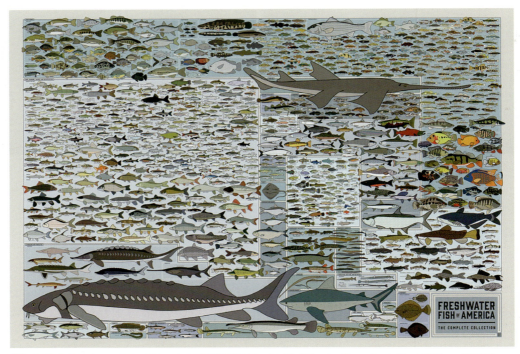

图 3-9 Freshwater Fish of America/ 美国的淡水鱼 /PopChartLab/Kantar Information is Beautiful Awards/2016

　　他们在平面上用可视化的形式展现了一个巨大的美国淡水鱼缸！每个细微的"淡水鱼朋友"都被展现了出来，并且遵循了它们在自然界中的比例，这个作品使无论钓鱼狂热者还是大自然爱好者都惊叹不已。

　　这张星光灿烂的宇宙探索图总共包含 100 多种探索性仪器，探索从水星到冥王星的太阳系。从 1959 年的 Luna 2 到 2015 年的 DSCOVR，此彩色图表跟踪每个轨道的飞行器、着陆器、漫游者、飞越和撞击器的轨迹，它们滑过地球轨道的束缚并成功完成任务，这些数据也是真正的"天文数字"（见图 3-10）。

图 3-10 The Chart of Cosmic Exploration/ 宇宙探索图 /PopChartLab/Kantar Information is Beautiful Awards/2016

3.1.5 新闻数据可视化

新闻数据可视化是数据可视化、新闻传播学强强联手的产物。学科间的紧密结合使得新闻传播学再次获得新的生机，科技与人文和谐共生、协同创新。新闻数据可视化对于新闻报道的价值是基于信息传播的需要，其在传播过程中充分体现出 3 个特点：第一，提升新闻读者的主动性；第二，体现出多元信息，可以传递丰富的资讯；第三，数据之间都具有关联性，优秀的新闻可视化作品可以通过展现逻辑和结构，来阐述新闻报道的主题。

新闻数据可视化是以数据为核心，以信息为基础，进行可视化后，制作成传达信息的图片或视频，以新闻的形式传播，是具有多媒体特征的新闻报道形式，它综合了现代信息技术、数据化制作和可视化生产等多种应用。一言以蔽之，新闻数据可视化就是以可视化的形式来报道新闻数据。特别是到了 21 世纪，在大数据的影响下，新闻数据可视化飞速发展，现在它已经成为一种非常重要的新闻报道形式了。

从概念上来讲，新闻数据可视化与信息可视化、科学可视化是同一层面的，并且它们都是数据可视化的一部分。但是，新闻数据可视化作品要求的是客观性，以真实的新闻数据为核心，只反映新闻的真实状况，几乎不过多掺杂设计者本人的思想，每个读者所看到的内容是相同的。相反，信息可视化作品里会渗透一些设计者的思想，所传达的信息往往就是设计者想要导向的。

新闻数据可视化有三大特征：简洁性、高效性、数据化。

简洁性：简洁性是指用图片来替代抽象的文字和烦琐的数据，使内容简洁明了、一目了然。

高效性：高效性是指形象生动的图片比抽象的文字更容易理解和记忆，可以大幅提高读者的新闻读取能力。

数据化：现在越来越多的新闻机构成立了专门的数据部门，其最大的特点就是可以追溯新闻数据的源头，使得新闻数据公开化、透明化。这增强了新闻的交互性，同时也增强了新闻数据的可信度、真实度。

值得一提的是，在信息设计这个行业中，有一个非常重要的原则，即真实性原则，如果数据不透明，不能公开，那么可视化作品即便有再高的艺术性也是没有任何意义的。

下面这套交互性数据可视化作品来自一家名为"我的学校"的网站，是 2008 年建立的教育类新闻数据可视化分享平台。学校的收支数据明细是各大媒体竞相收集和计划报道的新闻题材，而 ABC（Australian Broadcasting Corporation）新闻公司最先成功整合了该数据集，并将其制成共享平台。

该作品首次运用了每一所澳大利亚学校独有的收入和支出数据，来显示穷学校与富学校之间的差距，这个差距甚至大到令澳大利亚教育专家都感到震惊。该作品的最大特点是通过可视化展现前所未有的数据结果，而调研的核心是澳大利亚最为严格的学校的各项资源。ABC 新闻的此项分析被看作迄今为止最全面、最详细的新闻数据类资讯，它几乎涵盖了澳大利亚所有学校在过去 5 年内的财务状况（见图 3-11）。

作品通过将数据与实际情况，尤其是读者之前所了解的学校信息联系起来，对数据层次进行重新组合，展示了 8500 多所学校的整体情况，为了让可视化结果更为开放，团队特别从中梳理了几十所学校的年度报告、通信内容、筹款小册子和开发应用程序，这有助于读者在数据和真实的学校之间建立更为立体的关系认知（见图 3-12、图 3-13）。

图 3-11　Rich School, Poor School: Australia's Great Education Divide/ 富学校，穷学校：澳大利亚巨大的教育鸿沟（1）/ 澳大利亚广播公司 ABC News（Australian Broadcasting Corporation）/Kantar Information is Beautiful Awards/2019

图 3-12　Rich School, Poor School: Australia's Great Education Divide/ 富学校，穷学校：澳大利亚巨大的教育鸿沟（2、3）/ 澳大利亚广播公司 ABC News（Australian Broadcasting Corporation）/Kantar Information is Beautiful Awards/2019

图 3-13 Rich School，Poor School：Australia's Great Education Divide/ 富学校，穷学校：澳大利亚巨大的教育鸿沟（4）/ 澳大利亚广播公司 ABC News（Australian Broadcasting Corporation）/Kantar Information is Beautiful Awards/2019

3.1.6 信息图

信息图里最直观的就是柱状图、饼状图、曲线图等统计类表单，也涉及地图、表格、插图、图例、图解等。需要指出的是，其与 Excel 制作的表格是不相同的。信息图是需要设计者亲自完成的，因为它是某一种数据的订制化产品。信息图具有具体、自解释性强大、独立的特征，图形与数据的唯一性是信息图区别于其他信息设计的特点。

信息图是可视化领域里重要的表现形式之一。它是可视化领域里定义范围最小的概念，是数据可视化、信息可视化和新闻数据可视化重叠的部分。同时，信息图贯穿可视化专业的每一个分支。当然，随着信息设计的发展，"信息图"已经成为用图形语言表达信息内容的统一称谓，不仅是图表，很多较为复杂的可视化作品也会被人们称为"信息图"。

在"协同创新设计"的驱使下，学科的交叉融合深入不同的领域，学科间的界限也越来越模糊。信息设计体系中的专有名词很多，它们的界限也变得越来越模糊，我们并不需要特意地区分这些概念。笔者在此分享这些内容，是为了增加读者相关领域的知识储备量。我们了解到信息设计领域更多的内容，就能站在较高的维度来看待这门学科，对此方向的认知也会更为深刻。

■ 信息与综合媒介整合设计

　　该可视化作品根据美国国家航空航天局提供的信息统计了 1880 年至今由于不同原因导致的气候变化。从图表中可以看出 2015 年是有史以来最热的一年。创作者对是什么原因促使了这种变化也做出了猜想，同时将得到的数据绘制成了该图，从图中可以看出火山活动、太阳变化和人为因素的影响比较大（见图 3-14、图 3-15）。

↑ 图 3-14　What's Warming Up the Planet?/ 是什么使地球变暖？（1）/Valerio Pellegrini/Kantar Information is Beauti-ful Awards/2016

↑ 图 3-15　What's Warming Up the Planet?/ 是什么使地球变暖？（2）/Valerio Pellegrini/Kantar Information is Bea-utiful Awards/2016

　　折线图是信息图中重要的可视化方法，也是统计图的基本表格之一。折线图可以按照时间序列，对某主题进行叙事表达，在总结规律、归纳趋势、预测走势等方面具有显著的效果。当然，信息图中的统计图有很多，关于如何快速选择不同类型的信息统计图，我们将在下一节进行分享。

3.2 信息统计图分类

信息图中的统计图是我们平时常用的可视化手段，主要是针对数据进行高效的视觉处理，用更清晰、直观的方式对数据进行比较，对趋势、占比、分布、流向及层级进行描述。随着信息设计的进步和发展，很多看起来丰富多变的信息设计作品都是基于信息统计图表的逻辑框架而进行的视觉化丰富，这样做的好处是可以快速地找到数据逻辑，确保数据架构和层次的准确性。

笔者在此特别感谢镝数科技团队提供的图表介绍内容，以下部分内容来自镝数图表（dycharts.com）的图表词典。与笔者教研团队建立深厚友谊的镝数科技是国内重要的数据综合服务机构，通过镝数聚（dydata.io）和镝数图表（dycharts.com）两大核心产品，提供数据查询与交易、数据可视化、数据传播与培训服务，并搭建了具有一定规模的数据传播社区，举办了上百期公益数据沙龙，为数据爱好者创造了共同学习和交流的空间和平台。

下面我们就一起来学习信息统计图的分类及使用方法，相信这会给读者数据逻辑配对图表样式的选择带来极大的帮助，并为专业人士提供更具可信度的支持。这部分内容也可以看作"字典"，方便读者在日后的学习和工作中快速找到自己想要的信息图的基本框架，避免数据逻辑混乱。

3.2.1 比较类

比较类信息统计图包括基础条形图（分组条形图、分类条形图），柱状图（变形柱状图、分组柱状图），词云图，玉珏图，折柱混合图，玫瑰图［玫瑰图、玫瑰图（空心）、堆叠玫瑰图（空心）］，堆叠条形图，堆叠韦恩图，百分比堆叠柱状图，对比漏斗图，雷达图，直方图，纵向杠铃图等。

1. 分组条形图

分组条形图用于并排显示两个或多个数据集，并在同一轴线上的类别下分组（见图 3-16）。

使用场景：适合对比不同分组内相同分类的大小，对比相同分组内不同分类的大小。

图 3-16　分组条形图

2. 分类条形图

分类条形图是基础条形图分层的一种方法，通过不同的颜色显示不同类别的数量。每个类别都用一种颜色来表现，并依次排列（见图 3-17）。

使用场景：适用于展示带有大分类与细化分类的数据大小对比，例如不同分公司的不同营利部门的盈利情况对比。

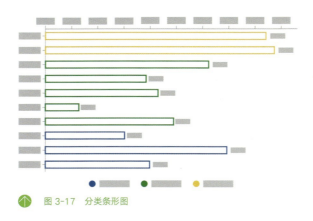

图 3-17　分类条形图

3. 变形柱状图

变形柱状图是基础柱状图的变体，不同高度对应不同的数值，适合简单的对比（见图 3-18）。

使用场景：适合展示简单的数据对比，例如不同交通工具的速度对比。

图 3-18　变形柱状图

4. 分组柱状图

分组柱状图用于并排显示两个或多个数据集，并在同一轴线上的类别下分组。分组柱形图适合分类比较少的情况，组内的细分并列显示，更强调组内细分的比较（见图 3-19）。

使用场景：适合比较同一分组的不同分类数据，或同一分类中的不同分组的数据。

图 3-19　分组柱状图

5. 词云图

词云是文本数据的视觉表达，由词汇组成类似"云"的彩色图形。相对其他诸多用来显示数值数据的图表，词云图的独特之处在于，可以展示大量文本数据。权重越大的词句字号越大，适合体现重要的文字（见图 3-20）。

使用场景：适用于对比大量文本或绘制特定形状的词云。

图 3-20　词云图

6. 玉珏图

玉珏图是一种在极坐标系中显示的条形图，它通过弧度来显示类别之间的比较（见图 3-21）。

使用场景：玉珏图的数量以弧度的形式表现，同样的数据在外环显得更长，会造成一定的视觉差。适合对比差异较小的数值。

图 3-21　玉珏图

7. 折柱混合图

折线图和柱状图的组合图表，同时显示两个坐标轴，主要应用于不同数据字段的数据对比（见图 3-22）。

使用场景：适用于展示带有细分分类的分组数据大小对比及与之相关的趋势数据，例如过去十年广东省三大产业的具体产值及 GDP 增长率。

图 3-22　折柱混合图

8. 玫瑰图

玫瑰图是将柱图转化为更美观的饼图，是极坐标化的柱图（见图 3-23）。

使用场景：适合展示相同类型的不同数据大小对比。

↑ 图 3-23 玫瑰图

9. 玫瑰图（空心）

玫瑰图（空心）是将柱图转化为更美观的饼图，是极坐标化的柱图，适合对比分析，没有占比意义（见图 3-24）。

使用场景：夸大数据之间差异的视觉效果，适合展示差异小的数据，例如 2019 年 GDP 排名前 10 的国家对比。

↑ 图 3-24 玫瑰图（空心）

10. 堆叠玫瑰图（空心）

堆叠玫瑰图（空心）相当于极坐标化的堆叠柱状图（见图 3-25）。

使用场景：适合展示相同类型的不同数据大小对比。

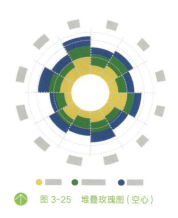

↑ 图 3-25 堆叠玫瑰图（空心）

11. 堆叠条形图

堆叠条形图将多个条形堆叠在一起，每个数据量都是在前一数据量的基础上叠加上去的，这便于我们了解每个具体分类，以及大分类的大小对比情况（见图3-26）。

使用场景：适合展示相同类型的不同数据大小对比，例如武汉过去十年每年的GDP总量，以及贡献GDP的各产业变化情况。

图 3-26　堆叠条形图

12. 堆叠韦恩图

堆叠韦恩图是用于显示元素集合重叠区域的统计图，用图形来表示集合与集合之间的关系。堆叠韦恩图将不同面积的圆叠加在一起，并使之相切于最底部的点（见图3-27）。

使用场景：适用于展示不同集合之间的数值关系。

图 3-27　堆叠韦恩图

13. 百分比堆叠柱状图

百分比堆叠柱状图将多个数据集的柱形叠加展示，柱子的各个层面代表的是该类别数据占该分组总体数据的百分比（见图3-28）。

使用场景：适用于展示大型类别的细分类别，以及每部分与总量之间的关系。

图 3-28　百分比堆叠柱状图

14. 对比漏斗图

对比漏斗图在基础漏斗图的基础上，增加了一个维度的数据对比。通过漏斗各环节业务数据的比较能够直观地发现和说明问题所在的环节，进而做出决策（见图3-29）。

使用场景：适用于包含两组数据对比的、业务流程比较规范、周期长、环节多的流程分析，例如预期/实际流程流量分析、转化率分析。

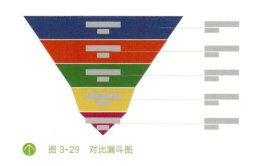

↑ 图 3-29 对比漏斗图

15. 雷达图

雷达图将不同系列的多个维度的数据量映射到坐标轴上，这些坐标轴起始于同一个圆心点，通常结束于圆周边缘，将同一点用线连接起来，用线条颜色区分系列（见图3-30）。

使用场景：主要应用于企业经营状况，如收益性、生产性、流动性、安全性和成长性的评价。

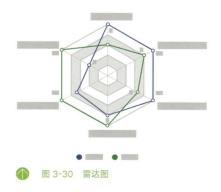

↑ 图 3-30 雷达图

16. 直方图

直方图又称质量分布图，是一种统计报告图，由一系列高度不等的柱体表示数据分布的情况，一般用横轴表示数据类型，用纵轴表示分布情况。直方图是数值数据分布的精确图形表示（见图3-31）。

使用场景：适合展示分布情况，如全国城市房价变化情况，尤其适合展示50条及以上的数据。

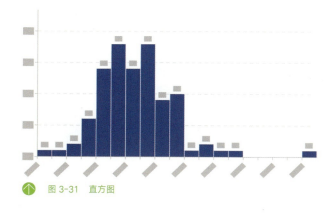

↑ 图 3-31 直方图

17. 纵向杠铃图

纵向杠铃图通过绘制每个数据点的两个 y 值来显示数据范围，使用的每个 y 值被绘制为端点及线段的上限和下限（见图 3-32）。

使用场景：可以使用日期、时间或数值比例绘制数据。在计划资源的使用时，可采用此图表类型。

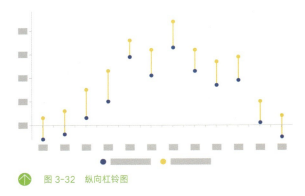

图 3-32　纵向杠铃图

3.2.2　趋势类

趋势类信息统计图包括折线图（基础折线图、曲线折线图、雨量流量折线图、阶梯折线图、纵向折线图、极化折线图），河流图，面积图［堆叠面积图、层叠面积图（平滑）、堆叠面积图（平滑）、雨量流量面积图、纵向层叠面积图、纵向堆叠面积图、极化面积图］，散点图，分组气泡图（极坐标气泡图、打卡气泡图、多轴气泡图），甘特图，纵向杠铃图等。

1. 基础折线图

基础折线图用于显示单组数据在一个连续的时间间隔或者时间跨度上的变化，其特点是能反映事物随时间或者有序类别而变化的趋势（见图 3-33）。

使用场景：当水平轴的数据类型为无序的分类或者垂直轴的数据类型为连续的时间时，不适合使用折线图。同样，当折线的条数过多时，不建议将多条线绘制在一张图上。

图 3-33　基础折线图

2. 曲线折线图

曲线折线图用平滑的曲线代替折线，用于显示数据在一个连续的时间间隔或者时间跨度上的变化。它的特点是能反映事物随时间或有序类别而变化的趋势（见图 3-34）。

使用场景：将数据点用平缓的曲线展示，用来反映其随时间变化的趋势。

图 3-34　曲线折线图

3. 雨量流量折线图

雨量流量折线图在折线图的基础上，使用镜像分面的双折线图对某城市某时间段内的雨量流量关系进行可视化（见图 3-35）。

使用场景：适用于展示某时间段内两组有相关关系的数据的连续变化，例如某市 24 小时雨量与流量的变化情况。

图 3-35　雨量流量折线图

4. 阶梯折线图

阶梯折线图是折线图的一种类型，用类似"阶梯"的形式来显示陡增或陡降的数据变化（见图 3-36）。

使用场景：阶梯折线图适用于展示具有不规则间隔的数据变更，例如奶制品价格上涨、汽油价格上涨、税率上涨、利率上涨等。

图 3-36　阶梯折线图

5. 纵向折线图

纵向折线图是将折线图的 x、y 轴转置，用于显示多组数据在连续时间跨度上的变化，反映了事物随时间或有序类别而变化的趋势（见图 3-37）。

使用场景：适合表现数据随连续时间或有序类别的变化趋势，当折线的条数过多时，不建议将多条线绘制在一张图上。

↑ 图 3-37　纵向折线图

6. 极化折线图

极化折线图是将基础折线图转化为更美观的极坐标化形式（见图 3-38）。

使用场景：适合表现基于连续变量（例如时间）的数据变化趋势对比，各分类数据之间可以没有联系。

↑ 图 3-38　极化折线图

7. 河流图

河流图是堆叠面积图的一种类型，围绕一个中心轴移动。与堆叠面积图不同，河流图边缘是圆形的，形成一个流动的形状（见图 3-39）。

使用场景：河流图是一种特殊的堆叠面积图，适用于展示数据随时间推移的变化，例如某人听音乐的习惯随时间推移的变化。

↑ 图 3-39　河流图

8. 堆叠面积图

堆叠面积图的每个数据序列都是从前一个数据序列开始的，最终形成堆积的总体趋势。堆叠起来的面积图在表现大数据的总量、分量的变化情况时格外有用（见图3-40）。

使用场景：适合基于连续变量（例如时间）变化的数据趋势对比，且各分类数据同属于一个分类，例如2010—2020年各品牌日系车销售量在中国的变化。

图 3-40　堆叠面积图

9. 层叠面积图（平滑）

层叠面积图（平滑）是在平滑的折线图线下区域填充颜色，通常用于显示连续时间或固定间隔上的发展趋势，而不是表达具体的数值（见图3-41）。

使用场景：如果更加关注显示走向而非显示各个数据点的值，则应使用平滑面积图而不是一般的面积图。

图 3-41　层叠面积图（平滑）

10. 堆叠面积图（平滑）

堆积面积图（平滑）的每个数据序列都是从前一个数据序列开始的，最终形成堆积的总体趋势。堆叠起来的面积图在表现大数据的总量和分量的变化情况时格外有用（见图3-42）。

使用场景：适合基于连续变量（例如时间）变化的数据趋势对比，且各分类数据同属于一个分类，例如2010—2020年各品牌日系车在中国销售量的变化。

图 3-42　堆叠面积图（平滑）

11. 雨量流量面积图

雨量流量面积图在面积图的基础上，使用镜像分面的双面积图对某城市某时间段雨量流量关系进行可视化（见图 3-43）。

使用场景：适用于展示某时间段内两组有相关关系的数据的连续变化，例如某市 24 小时雨量与流量变化情况。

⬆ 图 3-43 雨量流量面积图

12. 纵向层叠面积图

纵向层叠面积图是层叠面积图 x、y 轴转置后的效果，是在纵向折线图线下区域填充颜色，通常用于显示连续时间或固定间隔上的发展趋势，而不是表达具体的数值（见图 3-44）。

使用场景：适合基于连续变量（例如时间）变化的数据趋势对比，各分类数据之间可以没有关系。

⬆ 图 3-44 纵向层叠面积图

13. 纵向堆叠面积图

纵向堆叠面积图是堆叠面积图 x、y 轴转置后的效果，堆叠起来的面积图在表现大数据的总量、分量的变化情况时格外有用（见图 3-45）。

使用场景：适合基于连续变量（例如时间）变化的数据趋势对比，各分类数据同属于一个分类。

⬆ 图 3-45 纵向堆叠面积图

14. 极化面积图

极化面积图是将层叠面积图转化为更美观的极坐标化形式（见图3-46）。

使用场景：适合基于连续变量（例如时间）变化的数据趋势对比，各分类数据之间可以没有关系。

↑ 图3-46　极化面积图

15. 散点图

散点图是一种使用直角坐标来显示一组数据的两个变量值的图表。数据显示为一个点的集合，每个点都有一个变量的值决定水平轴上的位置，另一个变量的值决定垂直轴上的位置（见图3-47）。

使用场景：散点图通常用于显示和比较数值，不但可以显示趋势，还能显示数据集群的形状，以及数据云团中各数据点的关系。

↑ 图3-47　散点图

16. 极坐标气泡图

极坐标气泡图可用于展示三个变量之间的关系，绘制时一个变量用气泡所在的轴线表示，另一个变量用轴线上的刻度表示，而第三个变量则用气泡的大小来表示（见图3-48）。

使用场景：将气泡放在极坐标中，反映周期性的数据随时间变化的集中趋势。它的形态像一个"时钟"。

↑ 图3-48　极坐标气泡图

17. 打卡气泡图

打卡气泡图可用于展示三个变量之间的关系。它与散点图类似，绘制时将第一个变量放在横轴，将第二个变量放在纵轴，而第三个变量则用气泡的大小来表示（见图 3-49）。

使用场景：虚线轴线便于进行纵向的对比，反映数据随时间变化的集中趋势。

图 3-49　打卡气泡图

18. 多轴气泡图

多轴气泡图可用于展示三个变量之间的关系。它与散点图类似，绘制时将第一个变量放在横轴，将第二个变量放在纵轴，而第三个变量则用气泡的大小来表示（见图 3-50）。

使用场景：每组数据使用单独的横轴轴线，便于进行横向的数据对比，反映数据随时间变化的集中趋势。

图 3-50　多轴气泡图

19. 甘特图

甘特图以图示的方式通过活动列表和时间刻度形象地展示特定项目的活动顺序与持续时间。横轴表示时间，纵轴表示活动（项目），线条表示整个时间计划与实际的活动完成情况（见图 3-51）。

使用场景：直观地表明任务计划在什么时候进行，以及实际进展与计划要求的对比，管理者由此可便利地弄清一项任务（项目）还剩下哪些工作要做，并可评估工作进度。

图 3-51　甘特图

20. 纵向杠铃图

纵向杠铃图通过绘制每个数据点的两个 y 值来显示数据范围，使用的每个 y 值被绘制为端点及线段的上限和下限（见图 3-52）。

使用场景：可以使用日期和时间或数值比例绘制数据。在计划资源的使用时，可使用此图表。

图 3-52 纵向杠铃图

3.2.3 占比类

占比类信息统计图包括基础饼图 [基础饼图（圆角）、变形饼图]，基础环形图 [基础环形图（圆角）、双层环图、半圆环图]，动态圆堆积图，矩形树图（双层），百分比堆叠面积图，百分比条形图，水波图等。

1. 基础饼图（圆角）

基础饼图（圆角）将各个饼块分离，并对分离的饼块做了圆弧处理，使得饼图更圆润（见图 3-53）。

使用场景：适用于展示数据的占比关系，例如在热爱健身的人群中"80 后""90 后""00 后"和其他人群的人数占总量的百分比。

图 3-53 基础饼图（圆角）

2. 变形饼图

如果多个数据占比不明显，可以使用变形饼图，靠不同半径的饼块加以区分（见图 3-54）。

使用场景：如果存在多个大小不明显的数据，可以使用变形饼图。

图 3-54 变形饼图

3. 基础环形图（圆角）

基础环形图（圆角）为中空的饼图，适合分析各个部分的构成情况，但是构成部分不宜太多。它将各个环块分离，并对分离的环块做了圆弧处理，使得环图更圆润（见图 3-55）。

使用场景：适用于展示数据的占比关系，例如在热爱健身的人群中"80后""90后""00后"和其他人群的人数占总量的百分比。

图 3-55 基础环形图（圆角）

4. 双层环图

双层环图相对环图不只是多了一环，双环之间还有一层包含关系，用以展示有一层包含关系的构成比例情况（见图 3-56）。

使用场景：适合需要把第一层分类数据细分成第二层分类数据的占比关系，例如腾讯公司不同类型的游戏在不同终端的下载量的占比情况。

图 3-56 双层环图

5. 半圆环图

半圆环图是将一个简单的环图对半切开，就像一个基本的饼图或环图一样，用以展示数据比例（见图3-57）。

使用场景：和环图用法相同，适合展示各分类的占比情况，不适合展示分类过多或者差别不明显的数据。

图 3-57 半圆环图

6. 动态圆堆积图

动态圆堆积图使用圆形一层又一层地展示层次结构，圆形的颜色表示层级，圆形的大小表示数值，动态圆堆积图是圆堆积图随时间变化的体现（见图3-58）。

使用场景：适用于比较多层级数据在一段连续时间内的大小，同时能展示层级之间数据的变化关系，例如新冠疫情全球变化情况。

图 3-58 动态圆堆积图

7. 矩形树图（双层）

矩形树图（双层）由一层父类和一层子类两级构成，默认显示父类这一层级，并按父类的总值从大到小排序；单击父类矩形框进入相应子类层级，单击子类层级回到父类层级（见图3-59）。

使用场景：适合展示带权的树形数据，数据之间存在层次关系。

图 3-59 矩形树图（双层）

8. 百分比堆叠面积图

百分比堆叠面积图是由多个序列垂直堆积以占满整个图表区的面积图。如果图表中只有一个序列，则这种堆积面积图将与一般面积图的显示相同（见图3-60）。

使用场景：用以显示每个数据所占百分比随时间或类别变化的趋势。

图3-60　百分比堆叠面积图

9. 百分比条形图

百分比条形图外形和条形图类似，是多个进度条的集合，适用于百分比数据之间的比较（见图3-61）。

使用场景：适合多组百分比使用情况的比较，以及多组百分比的使用率的展示。

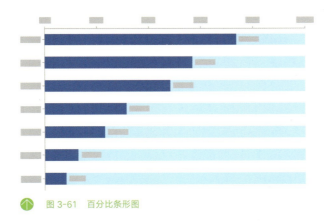

图3-61　百分比条形图

10. 水波图

水波图是一个圆形量规，表示一组数据的百分比值。它以动态水波的填充方式，赋予图表更多的趣味（见图3-62）。

使用场景：适用于多个百分比数据的展示。

图3-62　水波图

3.2.4 分布类

分布类信息统计图包括分组气泡图 [极坐标气泡图、打卡气泡图、多轴气泡图、散点图]（前面已介绍）、人口金字塔图，热力日历图，极坐标气泡图（前面已介绍），正负分组条形图，多轴气泡图（前面已介绍），散点图（前面已介绍）分组力导向图等。

1. 人口金字塔图

人口金字塔图是按人口年龄和性别表示人口分布特征的塔状条形图，是形象地表示某国人口的年龄和性别构成的图形。水平条代表每一年龄组男性和女性的人口数或所占比例，金字塔中各个年龄性别组的人口数相加构成了总人口数（见图 3-63）。

使用场景：适用于展示各年龄段的人口数及其占总人口的比例，表明人口年龄的构成类型，反映人口状况，预示未来人口的发展趋势。

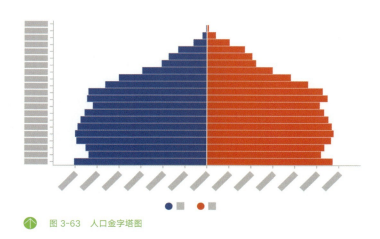

↑ 图 3-63　人口金字塔图

2. 热力日历图

热力日历图是热力图与日历图组合的产物。这是一种双变量图，由时间变量和另一种变量组成，具体形式则是由小色块群有序且紧凑地以日历格式组成的图表（见图 3-64）。

使用场景：适用于展示长时间序列的数据，例如展示北京 2019 年每天的空气质量状况。热力日历图最多支持展示 20 年的数据，超过 20 年会报错，少于一年会出现无色的方格。

↑ 图 3-64　热力日历图

3. 正负分组条形图

正负分组条形图用于并排显示两个或多个数据集，并在同一轴线的类别下分组，数据中会出现带负数的情况（见图 3-65）。

使用场景：适合展示带负数的分类比较情况。

图 3-65　正负分组条形图

4. 分组力导向图

分组力导向图可以看作展示关系的分组气泡图，通过气泡的颜色和大小展示不同的变量，通过连线来展示不同重量之间的关系，通常用颜色区分数据种类（见图 3-66）。

使用场景：常用于显示有关系的数据，不但可以显示数据的大小，还能显示数据云团中各数据点的关系。

图 3-66　分组力导向图

3.2.5　流向类

流向类信息统计图包括桑基图（纵向）、弦图、漏斗图、甘特图（前面已介绍）等。

1. 桑基图（纵向）

桑基图（纵向）是一种特定类型的流程图，用于描述一组值到另一组值的流向，图中延伸的分支的宽度对应数据流量的大小。桑基图最明显的特征就是始末端的分支宽度总和相等，可保持能量的平衡（见图 3-67）。

使用场景：桑基图（纵向）是一种改变方向的特殊样式的桑基图，用以展示数据的层级关系。

↑ 图 3-67　桑基图（纵向）

2. 弦图

弦图主要用于展示多个对象之间的关系，圆上的每一段弧都表示一个实体对象，弧之间的连线（弦）表示实体之间的关系（见图 3-68）。

使用场景：适用于展示数据之间的关系，比较数据集或不同数据组之间的相似性。连接两个数据点的弧线可以以颜色、弧线与圆的接触面积大小为不同的维度，表达不同的数值。

↑ 图 3-68　弦图

3. 漏斗图

漏斗图是一种直观表现业务流程中数据转化情况的分析工具，总是开始于一个 100% 的数量，结束于一个较小的数量。通过比较漏斗各环节业务数据能够直观地发现问题所在的环节，进而做出决策（见图 3-69）。

使用场景：适用于业务流程比较规范、周期长、环节多的流程分析，例如流程流量分析、转化率分析。

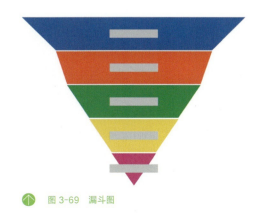

↑ 图 3-69　漏斗图

3.2.6 层级类

层级类信息统计图包括动态圆堆积图（前面已介绍）、旭日图、树图（有权重、无权重）等。

1. 旭日图

旭日图通过一系列的圆环显示层次结构，每一环对应一个信息层次，是一个从中心圆点向外展开的结构。旭日图可以配置根节点和一级节点的颜色，二级以下的节点颜色都是由其父节点的颜色色系渐变而来的（见图 3-70）。

使用场景：旭日图不仅可以展示数据的占比情况，而且还能厘清多级数据之间的关系。

⬆ 图 3-70　旭日图

2. 树图（有权重）

树图是一种流行的利用包含关系表达层次化数据的可视化方法，是研究多元目标问题的一般工具。树图（有权重）的节点和"枝丫"宽度不一，代表着数据权重不同（见图 3-71）。

使用场景：适用于描述节点之间的父子关系。每个节点带有权重，在展示数据之间的层级关系的同时，还可以展示数据量的大小。

⬆ 图 3-71　树图（有权重）

3. 树图（无权重）

树图是一种流行的利用包含关系表达层次化数据的可视化方法，是研究多元目标问题的一般工具。树图（无权重）的节点和"枝丫"宽度统一，无权重区分（见图 3-72）。

使用场景：适用于描述节点之间的父子关系。每个节点没有权重，仅展示数据之间的层级关系。

↑ 图 3-72　树图（无权重）

3.2.7　表格

　　表格由一行或多行单元格组成，用于显示数字和其他项，以便快速引用和分析。表格中的项被组织为行和列，表头一般指表格的第一行，指明表格每一列的内容和意义（见图 3-73）。

　　使用场景：表格通常放在带有编号和标题的浮动区域内，以区别于文章的正文部分。

↑ 图 3-73　表格

单元训练和作业

1. 课题内容： 整理分析数据，选择适合的信息图，绘制信息框架草图。

2. 课题时间： 8课时。

3. 教学方式： 指导学生对数据进行整理，"清洗"垃圾数据，并将数据导入表格工具，观察其内在联系和规律；根据数据间的逻辑关系（传递基础）及信息将要描述的关系（传递目的），选择适合的信息图，包括比较类、趋势类、占比类、分布类、流向类、层级类信息图及表格；用草图方式建立具体的信息架构，梳理数据之间的关系。

4. 要点提示：

（1）并非所有的数据都需要被"设计"，需要认真分析确定数据可以描述的内容和关系，进而对数据进行取舍。

（2）信息图的选择具有较强的逻辑性和客观性，这是保证最终信息设计作品能够将数据所蕴含的信息内容进行高效传递的重要步骤。

（3）信息架构是信息设计作品的基础，这种草图绘制与以往的视觉类设计的草图绘制不同，要更加严谨，并且需要反复尝试才能找到最好的结构。

5. 教学要求：

（1）通过表格工具的展现，比较数据在"整理"前后的情况，评价数据整理的准确程度。

（2）绘制信息架构草图，确定信息图范式。

6. 其他作业： 寻找自己感兴趣的信息可视化、新闻数据可视化、信息图作品，并对作品进行赏析。

7. 推荐阅读：

（1）廖宏勇.矛盾与并置——信息设计作为技术美学的方法论立场［J］.美术研究，2016（03），109-112.

（2）姜文涛.作为一种文学研究方法的数字人文——印刷文化基础设施，20世纪文学批评史，以及文学社会学［J］.中国比较文学，2019（04）.

（3）孙海旻.从Data到Capta——信息可视化设计的人文性技术美学策略探究［J］.美术大观，2021（03）.

实现信息的高效传递

第 4 章　chapter 4

④

信息图概述	01
信息图、信息图解、象形图和信息可视化	02
信息的整合	03
信息图的设计流程	04

■ 本章教学要求与目标

教学要求：

通过本章学习，学生应该拥有绘制信息图的基本能力，理解信息图设计的必要性；区分信息图、图解和象形图概念；按照本章所述的信息图的主题确认、数据收集、信息整理和编排、信息设计等具体过程独立对信息问题进行设计，是本章的重点，也是本书的重点。信息图是信息设计的狭义概念，熟练掌握其实践方法可以联动学生学习信息设计的全维方法。

教学目标：

培养学生对信息图概念、必要性、易混淆概念的基本认知，使学生能够熟练掌握信息设计中绘制信息图的重要方法路径。

■ 思维导图

4.1 信息图概述

4.1.1 最早的信息图

任何事物的存在都有其必要性。信息图早在"信息设计"这一名词出现之前就已存在。英格兰工程师、经济学家威廉·普莱费尔（William Playfair）是现有资料记载中最先绘制信息图的人。1786 年，威廉·普莱费尔出版了《商业与政治图解集》（The Commercial and Political Atlas），这本图集涵盖了 1700—1782 年反映英国贸易和债务的 44 张信息图表，首次客观而真实地展现出那一时期的商业往来情况。当然，这本著作也被看作最早的信息图表作品，也是可视化范围内的经典图集。这本图集囊括了威廉·普莱费尔的多项纪录：第一个柱状图（Bar Chart）（见图 4-1）、线形图（Line Chart）（见图 4-2）；而由他所著的《统计学摘要》（Statistical Breviary）也收录了最早的饼状图（Pie Chart）（见图 4-3）。这些都是信息设计发展史上非常重要的作品，威廉·普莱费尔对信息图的解释是："身居高位者或者业务繁忙的商人只能关注那些大致情况，我希望他们通过这些图表就能获得想要的信息，无须大费周章去研究细节。"威廉·普莱费尔在 16 世纪能够说出这样一番话，体现出他对信息设计在传递功能方面的超前认知和前沿格局。只是时间久远，数据的抓取、存储等技术都不够健全，因此当时的信息图表从美学角度来说艺术鉴赏性不高。但我们还是能够从这些图表中看出数据的实际情况，以及变量之间的联系。说句题外话，威廉·普莱费尔对可视化领域的发展贡献不可估量，而他一生却没有为此而得到更多的荣耀，他的创造力也没有得到更多的认可，一直到 1823 年去世，威廉·普莱费尔都是穷困潦倒的。

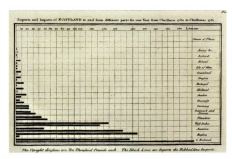

↑ 图 4-1 第一张柱状图：苏格兰的进出口情况（Exports and Imports of Scotland）／威廉·普莱费尔（William Playfair）／苏格兰／1786

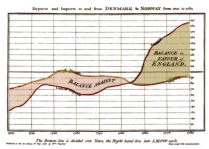

↑ 图 4-2 第一张线形图：1700—1780 年间丹麦和挪威的进出口情况（Exports and Imports to and from Denmark & Norway from 1700 to 1780）／威廉·普莱费尔（William Playfair）／苏格兰／1786

↑ 图 4-3 第一张饼状图：来自普莱菲尔的统计摘要的饼状图（Pie Chart from Playfair's Statistical Breviary）／威廉·普莱费尔（William Playfair）／苏格兰／1801

4.1.2　信息图的必要性

信息图，包括最普通的图解，都是用简洁的图形及简短的文字来描述事物发展变化的方法。它们关注的是以下几点：

（1）文字的苍白，缺少吸引力。纯文字的内容无法吸引人阅读，更枯燥无味而不便记忆。

（2）文字的隐晦，缺少逻辑性。阅读者更关注文字本身的意义，而忽略信息的内在联系。

（3）文字的模糊，缺少直观感。纯文字画面感弱，无法高效呈现事物的客观情况。

在与文字进行对比之后，信息图的必要性显而易见：它使人印象深刻，描述逻辑感强。这得益于信息图聚焦于对信息的故事表达（Storytelling），在对故事的串联过程中进行叙事性描述（Narrative Description），它是直观的、清晰的、可见的，同时经过一定的艺术处理后，又是令人印象深刻的。这一点与图标、图示相同，都是通过视觉化方式展现，用图形说故事，保证在传递信息的时候能够抓住事物本质（见图 4-4）。

图 4-4　将事物串联进行叙事性描述示意图 / 赵璐 张儒赫 张冰雪子 绘制 /2021

4.1.3　设计信息图的必备能力

设计信息图需要具备 3 种能力，这 3 种能力在日本工程师、网络设计师樱田润先生所出版的《信息图表设计》[1]（施梦洁译）一书中有所描述。笔者在此结合文献内容及自身教学实践经验来描述信息图表设计者需要修炼的内功。

1. 分析能力

对信息图表的可视化展现部分，即对作品的最终呈现起到决定性作用的一定是设计能力。但是，不是说具有一定的审美能力和设计思维就可以做出合格的信息图，因为信息图表是以信息"高效的传递"为宗旨的，是让信息更易于理解的表达方式，在信息的传递过程中，对于信息背后的数据的取舍能力是不可或缺的；将收集到的信息分类、标注优先级等，完成这些工作都需要先对信息图进行分析，可以说，这是信息设计者必须具备的能力（见图 4-5）。

[1]　樱田润. 信息图表设计入门 [M]. 施梦洁，译. 上海：上海人民美术出版社，2015.

图 4-5　樱田润的信息图必备能力解析之分析能力 / 赵璐 张儒赫 张冰雪子 绘制 /2021

2. 编辑能力

分析后的信息看似有一定的逻辑性，但是要想使其具备"叙事性"功能，用视觉化方式将信息用说故事的方式展现出来，需要有编辑能力。也就是通过对信息的整合处理，确定用什么样的故事、什么样的语境呈现信息。

对于设计信息图表来说，分析能力和编辑能力是必要的（见图 4-6）。举一个例子，用图表来描述数字媒体艺术专业的构成，需要进行怎样的分析和编辑？从数字媒体艺术专业下设的方向名称、数量，各方向的核心内容的区别，需要的教师团队，专业的历史沿革等初始数据中提炼出真实有效且具备说服力的信息，找出它们之间的内在联系，这就是分析。而编辑则是通过分析，预判信息可能呈现的最终结果，设定内容主题，讨论如何将内容赋能客观的逻辑关系表现，比如：什么是必须要在图表中体现的？什么是可以弱化处理的？如果没有编辑能力的话，最终呈现的作品是含糊不清的，是无法与用户建立"沟通"的，这是不称职的图表制作。

因此，分析能力和编辑能力都是为了建立信息的"叙事性"语境，只要能够很好地搭建故事逻辑，即使不是设计师，也能完成信息图的制作。

图 4-6　樱田润的信息图必备能力解析之编辑能力 / 赵璐 张儒赫 张冰雪子 绘制 /2021

3. 设计能力

设计能力即如何描述信息"故事"。设计能力并不是最高级的必备能力，因为有设计能力固然好，这能保证我们最终呈现的信息图可以被称为"作品"，但是如果没有设计能力，依靠分析能力和编辑能力，也可

以将信息图绘制出来，这一点可以在从事商务工作的非设计人员会更多地通过 Excel 等基础表格工具中的图表描述数据的实例中看出。当然，"设计"与"绘制"的区别主要还是在对于视觉化的处理上。排版和色彩搭配方面的素养可以为设计浅显易懂的信息图带来理解上的帮助。因为本书聚焦设计者，所以将设计能力也归为必备能力（见图 4-7）。

图 4-7　樱田润的信息图必备能力解析之设计能力 / 赵璐 张儒赫 张冰雪子 绘制 /2021

当然，作为设计专业的学生和工作人员，设计能力是我们制胜的法宝。既然分析能力和编辑能力是人人都可以通过实践掌握的，那设计者与生俱来的审美能力，如对色彩的敏感度、对选题的同理心理解等，都是我们的优势。试想，能使信息图表看起来"更美"，同时还能保证信息传递的效率，何乐而不为呢？因此，我们要考虑的是如何平衡信息美感与信息传递之间的关系，不可舍弃二者之中的任何一方，因为它们是相辅相成的关系。

4.2　信息图、信息图解、象形图和信息可视化

在对可视化过程进行描述之前，我们需要先梳理信息图、信息图解和象形图的概念，并理解其区别，这在后面对信息传递的执行会有帮助。

1. 信息图

信息图是将信息转化为易于理解的视觉化传播方式，是可视化的表现形式之一。通俗的理解，就是将数据及数据所表达的信息整合到一张图上来展示（见图 4-8）。浏览上百页的文章内容、烦琐的数据表格，弄懂它们传达的含义是需要花费巨大的时间成本的。最主要的是，有时候还会因为观众、用户对于数据表格的不同使用和理解，而无法正确描述数据所传达信息的正确价值。信息图的魅力不是展现表面数据那么简单，还可以通过图形的力量将杂乱无序的数据重新整合，使它们清晰再现故事发展的历程，同时带给我们新的发现，这才是信息图的价值所在。可以说，信息图就是"信息的地图"[1]。

[1] 李谦升. 城市信息可视化设计研究 [D]. 上海大学，2017.

2. 信息图解

信息图解（以下简称图解）和信息图类似，信息图比图解在视觉设计方面完成度更高且更丰富。也就是说，图解就是信息图的原型，对图解进行加工，可以得到信息图（见图4-9）。图解和信息图的最大区别就是可视化方式不同。信息图更注重视觉表现力，力求能瞬间吸引眼球，因此在表达上会专注于情感诉求的张力；图解则更适用于单纯地、直截了当地将信息传递给用户。需要说明的是，一般的条形图、饼状图等统计图都是图解的表达形式。

我们不需要对信息图和图解做具体的区分，因为它们都属于可视化这个大范围，即都是可视化的一种方式。

↑ 图4-8 信息图示意图 / 赵璐 张儒赫 张冰雪子 绘制 /2021

↑ 图4-9 图解示意图 / 赵璐 张儒赫 张冰雪子 绘制 /2021

3. 象形图

我们可以将象形图理解为图标，是文字的代替，是语言的图形化表达（见图4-10）。象形图脱离了语言和文化的限制，可以对文字词组进行高效的含义表达。当然，这就需要象形图抓住想要表达的信息本质。其实，平时应该对象形图的设计进行有针对性的训练，这能锻炼设计者的分析能力和编辑能力。

信息图和象形图都是用图表达文字信息，让信息传递得更高效，在传递的过程中发挥传递空间小、时间短的优势。但是两者有一个本质区别：时效。象形图，比如禁止通行、洗手间、前方学校等，这类图形都是一个时间点，换句话说，图标往往描述的是某一瞬间发生的行为信息，或者时间延续性较短的信息；而信息图、图解这类可视化作品呈现的大多是事物发展的流程，是一个较长的时间段，通过时间轴和流程逻辑的引导表达叙事关系。

了解这一区分之后，我们针对不同的工作任务可以选择不同的方式进行可视化，"时间点"和"时间段"是重要的参考标准。针对不同时间条件选择大的方向是很重要的，这可以避免出现"不该出现"的作品。尤其是信息设计，不需要复杂的表达，如果用一个象形图就可以表达全部内容，那么就不需要去设计烦琐的信息图；而有时，图解可能比信息图更便于理解。总之，"精准传递"才是根本。

4. 信息可视化

信息可视化与信息图的界限较为模糊，信息作品能够被称为可视化作品，主要是因为其所呈现的信息不是单一的，而是复合型的，信息的层次较多，视觉化呈现也比信息图更丰富，这也是其核心特点。信息可视化作

品的标题、补充信息、信息源、设计团队、其他信息等都较为完整（见图 4-11）。信息图更专注于单一主题的故事描述，信息可视化更关注主题与其领域的关联性和信息视觉化的完成度。所以，如果对信息可视化与信息图进行比较，主要是在比较内容的承载度。当然，现在很多时候也会将信息可视化与信息图相混淆，不做区分。

图 4-10　象形图示意图 / 赵璐 张儒赫 张冰雪子 绘制 /2021

图 4-11　信息可视化示意图 / 赵璐 张儒赫 张冰雪子 绘制 /2021

4.3　信息的整合

其实对于信息图的设计和使用，在平时的工作和生活中已非常常见。SWOT 分析，即优势（Strengths）、弱势（Weaknesses）、机会（Opportunities）、威胁（Threats）分析可以看作其他工作者在分析数据时较为熟悉的战略分析法；而聚焦企业产品和服务过程的图解，通过把握核心竞争力，得出最适合企业决策行为的价值链分析是运用可视化将信息表达出来的助力方法。虽然前文提到设计信息图的大多数人都在从事与设计无关的工作，但是我们也反复强调：完成一张信息层次深化、有良好审美体验的信息图与设计能力的提升有紧密联系。在笔者看来，设计者与非设计工作者在对信息图进行操作执行的过程中，最大的区别不是对"美"的理解，而是对"整合"的理解，这个整合包括整理和编排。设计者在对信息进行整合的过程中，目标更为明确，同时能够用更单纯的态度决定删减内容。换句话说，设计者更有信心，更容易在取舍数据，以及对信息逻辑进行编排的时候做出决定。

设计者这样做的结果是，整合之后的信息更接近事情的本质，更容易让人发现数据所反映的问题。笔者特别喜欢的日本设计师佐藤可士和曾经在其著作《佐藤可士和的超级整理术》中对设计能力有如下描述："……一个设计的诞生也可以说是对对象进行充分整理，得出真正重要的内容，即本质内容，将对象还原成型。"

4.3.1　信息的整合概述

信息图、图解、象形图和信息可视化都是表达信息的方式，呈现的形式可能不同，但对信息的整理和编排都是必要的工作（见图 4-12）。理解整理与编排的含义可以有效地帮助我们熟悉两者的工作目标。

1. 整理

整理指对不必要的东西进行删减,以达到最单纯的状态。换一个角度思考,如果没有垃圾信息,就不需要对信息进行整理。因此,"整理"是对于决策判断力和敏感度的考察。

2. 编排

所谓编排,就是为提高信息传递的效率而设定的整合工作。站在用户的角度,编排就是为了方便查询。编排是在整理后的信息库中添加关键词,以便于最后任何人都可以轻而易举地查找自己想要的信息。

所以,我们可以形象地将整理和编排看作"减"与"加"的整合,减去不必要的信息就是整理,给整理之后的信息加上关键词就是编排。

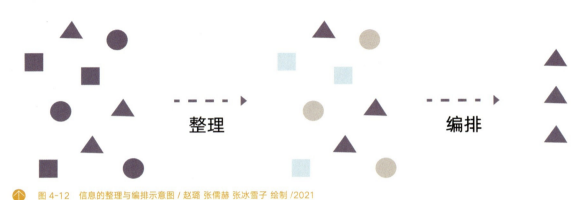

↑ 图 4-12　信息的整理与编排示意图 / 赵璐 张儒赫 张冰雪子 绘制 /2021

4.3.2　数据与信息的关系

在谈论信息整合的具体细节之前,我们需要了解什么是信息。信息表达数据间的逻辑关系,数据是信息的原始素材。也就是说,许多数据组成了信息。而数据的形式也不只是数字,零碎的文字、声音片段、视频片段、语言等都是数据(见图 4-13)。

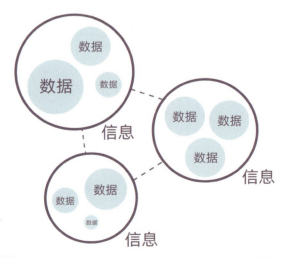

↑ 图 4-13　数据与信息的关系示意图 / 赵璐 张儒赫 张冰雪子 绘制 /2021

- 房价
- 开盘时间
- 地区
- 如何到达
- 优惠福利
- 配套设施
- 物业服务
- 户型
- 折扣

了解数据和信息的关系，驱动我们创造数据，在对某一主题进行叙事描述的时候，不至于无话可说、无数据可调研、无信息可用，这也是很多刚开始接触信息设计的人面临的最棘手的问题。举个例子，面对一个关键词"房地产销售"（见图4-14），我们需要如何展开信息设计？需要收集什么数据？

我们把数据排列出来，会发现这个主题就是数字数据（房价、开盘时间、户型、折扣等）与文字数据（如何到达、优惠福利、配套设施、物业服务等）的结合。

同时，我们也会发现这些数据都围绕着主题"房地产销售"，这也给我们一种启发，即在面对某些主题不知道要收集什么数据的时候，可以利用叙事性表达，将自己置于主题词环境中，以"编辑故事"的方式得到需要的数据。在编辑故事的过程中，设想从开始到结束遇到的事物和问题，这些都有可能成为要收集的数据。同时可以多问自己一些问题（见图4-15）。

另外，信息的整理和编排其实可以看作对上面罗列的数据进行分解和重组的过程。

图4-14　房地产销售 / 赵璐 张儒赫 张冰雪子 绘制 /2021

- 我应该如何到达售楼处？
- 我最关心的是否为价格问题？
- 售楼处的售后服务如何？

图4-15　叙事性表达——问题的罗列 / 赵璐 张儒赫 张冰雪子 绘制 /2021

4.3.3　信息整理

信息整理需要三大步骤：收集信息、确定口径、做减法（见图4-16、图4-17）。

- 收集信息
- 确定口径
- 做减法

图4-16　信息整理三大步骤示意图1/ 赵璐 张儒赫 张冰雪子 绘制 /2021

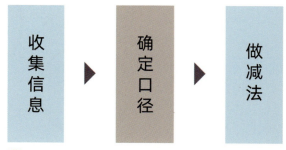

图4-17　信息整理三大步骤示意图2/ 赵璐 张儒赫 张冰雪子 绘制 /2021

1. 收集信息

信息来自数据，收集信息其实就是对原始数据进行搜取。在信息相对较少、原始素材不充分的情况下，就要从不同维度收集信息。信息越多，做减法的余地才会越大，因此为了做好取舍判断，应该尽可能多地收集信息。

接下来，我们用某美术学院专业课课程表（见图 4-18）来说明信息的整理从收集开始。

↑ 图 4-18　某美术学院专业课课程表 / 赵璐 张儒赫 张冰雪子 绘制 /2021

2. 确定口径

根据全域检查得到的信息，设计出给信息做减法的口径。对于美术学院的专业必修课课程表来说，我们可以去掉专业选修课和文化公共课并以此为口径（见图 4-19）。

↑ 图 4-19　给信息做减法——某美术学院专业课课程表 / 赵璐 张儒赫 张冰雪子 绘制 /2021

3. 做减法

依据口径，减去不必要的信息。因为我们在前一步骤排除了专业选修课和文化公共课，所以课程表的信息量大幅度减少。这样的整理过程就是减去不需要的内容，对信息进行"清洗"的过程（见图 4-20）。

↑ 图 4-20　"清洗"后的某美术学院专业必修课课程表 / 赵璐 张儒赫 张冰雪子 绘制 /2021

4.3.4　信息编排

信息编排也分为三大步骤：关键词、逻辑编排、架构（见图 4-21）。我们继续以课程表为例，进行信息编排。

图 4-21　将事物串联进行叙事性描述示意图 / 赵璐 张儒赫 张冰雪子 绘制 /2021

1. 关键词

根据课程表的内容，为课程信息加上限定范围的关键信息，这是做加法的过程。但是需要认识到，信息设计以"减法"为核心思路。除收集信息之外，从信息设计开始一直到最终的作品呈现，都是在做"减法"。而这里所说的关键词步骤需要做"加法"，其实，做"加法"并不是在视觉上和信息本质上加入元素，而是在逻辑上增加一个限定的因素，这个因素就是一个法则，为接下来的逻辑编排提供线索，所以，做"加法"增加的是一种可见的逻辑（见图 4-22）。

2. 逻辑编排

接下来要做的是对加上关键词的信息进行逻辑编排。我们可以看到，对逻辑的编排是信息编辑的核心工作，但把"关键词"这一步做好，接下来的工作都会迎刃而解，逻辑编排其实就是将带有关键词的信息词条组合成带有标签的表格（见图 4-23）。

三年级	绘本与漫画设计
二年级	视觉传达设计基础
四年级	实践实训（一）课程实践
一年级	视觉形态语言训练（素描、速写、点线面）
三年级	UI界面设计
三年级	包装设计
一年级	水墨形态语言训练
二年级	图形创意设计
四年级	实践实训（二）项目实践
三年级	品牌设计
一年级	影像基础
四年级	创新创业实践
二年级	字体与版式编辑设计
二年级	海报设计

一年级	视觉形态语言训练（素描、速写、点线面）
一年级	影像基础
一年级	水墨形态语言训练
二年级	视觉传达设计基础
二年级	图形创意设计
二年级	字体与版式编辑设计
二年级	海报设计
二年级	包装设计
三年级	绘本与漫画设计
三年级	UI界面设计
三年级	品牌设计
四年级	实践实训（一）课程实践
四年级	实践实训（二）项目实践
四年级	创新创业实践

图 4-22　为剩下的专业课程添加年级关键词 / 赵璐 张儒赫 张冰雪子 绘制 /2021

图 4-23　根据关键词进行逻辑编排 / 赵璐 张儒赫 张冰雪子 绘制 /2021

3. 架构

逻辑编排形成表格，可以按照关键词进行架构设定（见图 4-24、图 4-25）。这一部分的工作核心就是"挑选"，将含有相同关键词的信息词条放在一起。如果只含有一个内容，就将其归为"其他"。

↑ 图 4-24 架构—整理之后的课程表 / 赵璐 张儒赫 张冰雪子 绘制 /2021

↑ 图 4-25 信息编排 - 架构示意图 / 赵璐 张儒赫 张冰雪子 绘制 /2021

4.4 信息图的设计流程

结合樱田润先生所述，笔者将信息图的设计流程基本分为八大步骤：传递目标的建立、信息的整合、叙事性编辑、可视化设计、信息的补充、视觉增强、信息图表的完成、五大信息的完善。我们先来了解整体的流程，再根据真实的设计实践案例理解每一步的具体情况（见图 4-26）。

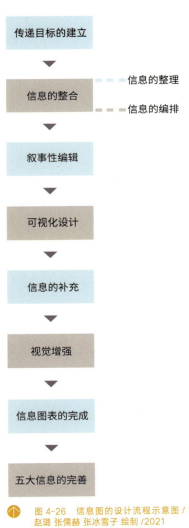

↑ 图 4-26 信息图的设计流程示意图 / 赵璐 张儒赫 张冰雪子 绘制 /2021

4.4.1 第一步：传递目标的建立

无论做什么类型的设计项目或作品，都需要确定目标，而信息设计的目标是探讨信息究竟需要传递给何种用户、观众。樱田润先生在其著作中利用了经典的"4W"模型，对主题进行提问，从而确定目标。下面介绍一下"4W"模型的具体内容。

1. 为什么（Why）：原因先导因素

为什么必须使用信息设计的方式来表达主题？没有其他更好的选择了吗？通常同时满足以下几个目的，就可以使用信息设计的方式表达主题。

（1）快速认知

第一个目的是"认知"。经过信息图解之后的内容，所传递的信息都经历过整理和逻辑编排，可以加速用户对事物的理解过程（见图4-27）。

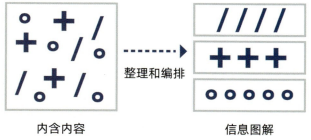

▲ 图4-27　快速认知示意图 / 赵璐 张儒赫 张冰雪子 绘制 /2021

（2）加速分享

第二个目的是"分享"。分享是为了吸引用户注意力，这可以理解为，很多文字类、数字类数据都无法用语言详细地传达信息，借助图形的力量可以增加信息传播的感染力，让更多的人主动接受信息，这比被动地"灌输"信息要高效得多（见图4-28）。

▲ 图4-28　加速分享示意图 / 赵璐 张儒赫 张冰雪子 绘制 /2021

（3）提速思维

第三个目的是"思维"的高效拓展。信息经过设计之后，以可视化的形式进行叙事性表达，这个过程要尊重一定的流程，即对原始数据收集、删减，增加关键词以达到对信息的整理编辑，最后设计完成，这些步骤其实都能起到开拓思路的作用（见图4-29），可以优化信息的传递过程。

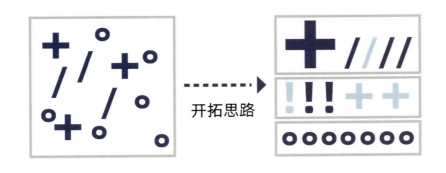

↑ 图4-29　提速思维示意图

（4）高速再现

第四个目的是高速"再现"。通过信息图的设计，可以如摄像机一样，再次回顾过去设计的图标、图表、信息图等，同时也能高速再现之前信息中所描述的重点（见图4-30）。经过再次设计的项目或作品资料，其二次使用的潜在能力可以大幅提高。

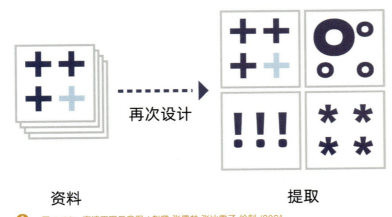

↑ 图4-30　高速再现示意图 / 赵璐 张儒赫 张冰雪子 绘制 /2021

2. 给谁（Who）：观看者因素

作品的用户、观众是谁？可以考虑以下各类人的属性（见图4-31）。

↑ 图4-31　观看者因素示意图 / 赵璐 张儒赫 张冰雪子 绘制 /2021

（1）人物关系

信息传递给自己还是他人，这是比较重要的观众因素。比如，自己给自己做信息图，目的一般都是加深自己对信息的理解，图解的方式肯定是首选，因为图解不需要设计者花费大量的精力进行视觉化元素的追加，不用过多考虑审美格调的因素。

（2）职业属性

可以设想一种环境，然后将职业属性导入故事，确定目的关系。例如，可以想象是在和公司同事的会议中使用信息图，这种信息图旨在用最快的速度传达给同事和领导项目的重要信息，明确项目责任和任务，这种信息设计是为了"加速分享"，吸引注意力，同时高效传递信息；又如，系统程序或者建筑师需要信息图解，这种图解的内容比起公司简报会更复杂、更特殊，同时还要保证传递的信息更清晰，以便项目的长期执行。

（3）不确定人群

在学术讲座、专业分享的环境下，我们面对的人群是不确定的，而且人数众多。这种时候使用信息设计作品，与在上述特定人群中的分享不同，普适性是重要诉求，所以信息图应尽量通俗易懂，简洁明了，同时避免出现复杂难懂的学术用语。

3. 哪里（Where）：环境因素

（1）工作环境

工作中，会议前的资料上传及在白板上进行的图解分享，目的都是加速分享和提速思维。

（2）说明解释

工程说明书、电器说明书需要用信息示意图描述机器的操作流程，这需要有专门的绘制规则。说明书在专业制造者、采买商及供货商之间流通是为了统一认知和分享重要注意事项。

（3）文献报告

问卷调查及数据分析得出的结论在报告中通常以信息图的形式来展示；一些历史文献也会使用更容易被接受的信息设计方式来再现表达，以寻求不同时代对于相同问题的认知。这种项目需要注意的是数据的完整度和真实性，不能刻意地为了可视化效果而修改数据。

（4）促销宣传

信息图也适用于产品的传播介绍、活动的信息传达等情况。这时候使用信息图不仅能够体现产品、活动的可信度，同时也能够吸引人关注，使宣传工作事半功倍。

（5）幻灯片演示

在使用 PPT、PDF 等文件描述数据关系时，可以使用信息图解释部分分享的内容。需要注意的是，除特殊情况（比如线上分享）外，观众和用户基本都从被分享者角度观看幻灯片，因此需要考虑细节的放大展现等因素。

（6）书籍纸媒

纸媒受互联网的影响，也开始重视对数据的客观展现，因此很多书籍、刊物、报纸等传统媒介也越来越多地使用信息设计作品，比如图表、图解、思维导图等。这类纸媒的核心是"文字 + 图解"，用户可以近距离查看信息关系，因此只要文字与图形之间不存在逻辑矛盾，我们就可以对视觉表现，即可视化进行优化处理。

（7）网络媒体

大数据时代的事物都处于互联网环境中，这是数据思维传递的"理想空间"，任何一次无意的鼠标点击都会产生数据。信息图、图解或者精致的信息可视化作品都会驱动信息在互联网中传播，而高效传递信息认知和加速分享信息内容也是信息设计在互联网中的优势。

（8）信息可视化作品

信息设计者会经常接触专业的信息可视化作品，而他们设计的信息图也会比其他工作属性的人制作的信息图更吸引人注意。与其他使用环境相比，这类作品更需要综合考虑"Why"中的"快速认知""加速分享""提速思维""高速再现"四大目标，进而完成更美观、更具视觉冲击力、传递也更为清晰的信息设计作品。

4. 是什么（What）：内容因素

这部分不难理解，考虑内容因素就是直接根据使用目的选择信息设计的对象，确定设计目标。

接下来，我们用《集课享》的设计案例来进行演示，先确定设计目标，然后用此实践项目介绍设计过程步骤。

中国及全球经历了一次前所未有的社会危机，新冠疫情使得全球化危机设计的地位变得越发重要。在这样的大背景下，国内外都陆续开展了较长时间的线上课程。各种支持网络授课的 app 程序也如雨后春笋般层出不穷。在大数据时代的语境下，各种可供选择的线上授课程序也令用户眼花缭乱。在此期间我们通过各个学校的官网（见图 4-32）、微信公众平台收集了各个学校对网课 app 的使用情况，并尝试进行图解。

图 4-32　某高校疫情期间发布的线上课程通知截图 /2020

4.4.2　第二步：信息的整合

我们继续用《集课享》的设计案例来进行演示，讲解信息的整合。前面我们说过，整合包括整理和编排两部分。

1. 信息的整理

信息整理主要包括"信息收集""确定口径""做减法"3 个步骤。

（1）信息收集

根据建立的传递目标，我们选择了两个问题：网课 app 都有哪些？网课 app 面向哪些人群？并针对这两个问题进行信息收集。

① 网课 app 都有哪些？

网课 app 主要有云课堂、超星学习通、钉钉、中国大学 MOOC 等。我们把此类程序下载观察，并整理用户使用体验的评分（满分 5 分，分数来自于用户体验调查结果），通过分数我们大概了解了各种网课 app 的使用体验，当然，评分只是依据之一。设计团队亲自下载使用各种网课 app，获得感知的初体验，并对不同院校学生的使用感受进行调查分析，得出具体数据，从而进行下一步的分析和图解（见图 4-33、图 4-34）。

	1	2	3	4	5
云课堂	1				
超星学习通			3.5		
钉钉			3.7		
中国大学MOOC			3.5		
雨课堂					
腾讯课堂				3.9	
QQ				4.1	
爱课程		1.8			
学堂在线		2			
企业微信			3.7		
微信				3.9	
腾讯会议			3.3		
智慧树		2.6			

图 4-33　部分用户体验的评分整理表格 / 赵璐 张儒赫 张冰雪子 绘制 /2021

图 4-34　某软件的评分及评论截图

② 网课 app 面向哪些人群？

网课 app 主要面对两大人群：一是中国范围内不能异地、异国移动的学生，以本科大学生为主；二是世界范围内的留学生甚至企业单位等。

在调研的过程中，团队关注网课 app 是否适合某院校学生的专业学习。调研结果表明学生对网课 app 的迎合度恰恰给大学的授课教师带来考验，使用合适的 app 可以促进线上教学更有效、更合理地开展，帮助学生获取与线下课程相同的学习体验。因此，从这方面考虑，此选题可以为师生在特殊时期提供更多的建设性信息，帮助他们找到最好的学习平台。

面对大量的程序使用数据，团队选择了较为熟悉、较具代表性的国内院校作为数据的原始素材进行信息图设计。而有意义的是，这次的信息设计作品将为广大师生、企业，以及社会中需要利用碎片时间进行线上学习的用户提供网课平台参考。

（2）确定口径

设计团队将网课 app 整理在一起，以表格的形式罗列它们的功能特点，找出 app 之间的相同功能与特色功能，然后再把 app 的特色与各学校专业关联。这样可以帮助团队归纳要减去的干预数据，确定"做减法"的口径。比如，网络限制、学科限制等因素不会直接影响主题的方向，这些内容并不是用户在选择 app 时最为关心的问题，属于干预数据。

（3）做减法

信息整理的最后一步即做减法，根据确定的删减口径，舍掉干预信息，列出最终要保留的核心信息名录。在这个过程中需要注意，不能因为一些信息的保留而偏离主题，同时对文字信息的措辞也要有所斟酌（见图 4-35）。比如，网课 app 的用户评分是实际的数字式数据，但在主题下并不需要将用户的具体评分展现给观众，app 之间的比较完全可以隐藏烦琐的数字，因此这部分数据可以删减。当然，删减之后也可以随时进行必要的补充。

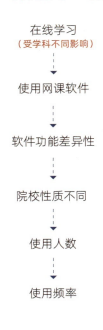

图 4-35　数据整理前后示意图 / 赵璐 张儒赫 张冰雪子 绘制 /2021

对于干预主题的数据都可以做减法，这其中包括：

① 在线学习会受到网络、学科等不同因素的干预，比如体育专业的学生所使用的网课 app 不能局限于文字聊天，要有直播或者视频的形式演示具体动作规范。

② 在众多 app 中，某个产品作为首个被大众熟知的网课软件，是话题性较多的线上授课平台，关于此 app 的反馈数据并不一定是客观的，因为后期使用此类 app 的用户会"先入为主"做出判断，并不能客观评价此类平台。

③ 在使用人数上，男女比例会有差异，但是这种数据对于网课 app 本身的数据化展现没有太大意义，因此对使用用户的人数统计有干预。

2. 信息的编排

整理之后，要进行的就是信息编排的步骤，就是将做减法后的信息进行逻辑归纳。信息的编排按照前文所述，需围绕"关键词""逻辑编排""架构"3 个部分展开。

（1）关键词

这一步是对整理完的信息进行分类，并添加关键词标签。例如，可以将高校所讲授的主要科目分成体育类、艺术类等。通过罗列关键词，可以更清晰地展示各高校最需要的、最适合的网课 app。这里的学校属性分类，即关键词的分类参考的是"百度高考"索引系统，可以避免主观随意性，确保分类的准确度。

（2）逻辑编排

按照关键词将大学分类，得到更清晰的数据分析结果（见图 4-36）。

理工类	农林类	军事类	医药类	师范类	语言类	财经类	政法类
中国科学技术大学	中国农业大学	国防科学技术大学	河南中医药大学	北京师范大学	中华女子学院	中南财经政法大学	西南政法大学
天津大学	华中农业大学	中国解放军信息工程大学	山东第一医科大学	华东师范大学	中国传媒大学	上海财经大学	中国政法大学
哈尔滨工业大学	南京农业大学	火箭军工程大学	重庆医科大学	华中师范大学	广东外语外贸大学	对外经济贸易大学	西北政法大学
同济大学	西北农林科技大学	武警指挥学院	南方医科大学	南京师范大学	浙江传媒大学	西南财经大学	山东政法大学
北京航空航天大学	华南农业大学	解放军理工大学	山东中医药大学	湖南师范大学	西安外国语大学	中央财经大学	上海政法大学
西北工业大学	福建农林大学	中国人民解放军空军航空大学	济宁医学院	东北师范大学	北京语言大学	东北财经大学	江苏警官学院
东北大学	四川农业大学	武警广州指挥学院	南京医科大学	首都师范大学	天津外国语大学	江西财经大学	中国劳动关系学院
大连理工大学	东北农业大学	解放军后勤工程学院	中国药科大学	陕西师范大学	河北外国语学院	浙江工商大学	广东警官学院
华南理工大学	湖南农业大学	解放军装备学院	滨州医学院	浙江师范大学	北京第二外国语学院	山东财经大学	湖北警官学院
北京理工大学	南京林业大学	解放军陆军军官学院	温州医科大学	山东师范大学	西安翻译学院	首都经济贸易大学	江西警察学院
电子科技大学	山东农业大学	解放军防化学院	哈尔滨医科大学	天津师范大学	山西传媒学院	天津财经大学	甘肃政法大学
河海大学	河南农业大学	中国人民解放军海军航空工程学院	贵阳医学院	福建师范大学	安徽外国语学院	山西财经大学	浙江警察学院
西安电子科技大学	河北农业大学	中国人民解放军海军大连舰艇学院	天津医科大学	河南师范大学	湖南女子学院	湖南工商大学	云南警官学院
南京理工大学	沈阳农业大学	解放军南京陆军指挥学院	大连医科大学	江西师范大学	浙江越秀外国语学院	浙江财经大学	北京警察学院

↑ 图 4-36 通过逻辑编排之后的附带关键词的高校网课 app 信息列表 / 赵璐 张儒赫 张冰雪子 绘制 /2021

（3）架构

依据关键词组织信息，这部分称为信息架构。因为数据所反馈的信息量较大，呈现出来的层级关系是多元的，所以为了表示不同层级之间的关系，我们用表格的形式进行架构化归纳（见图 4-37），通过对信息的二次整理加工，让下一步的工作更高效、快捷。

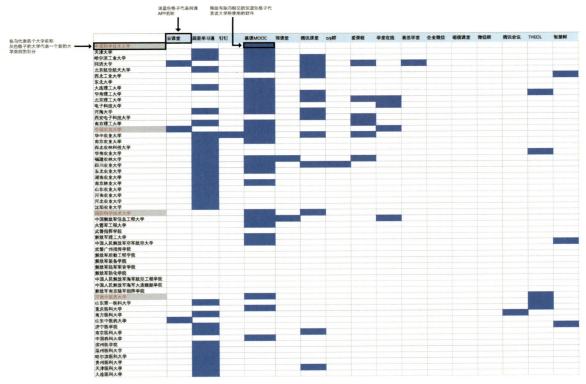

↑ 图 4-37 在表格中对信息进行架构化归纳的示意图 / 赵璐 张儒赫 张冰雪子 绘制 /2021

4.4.3 第三步：叙事性编辑

笔者在此还是以樱田润先生出版的《信息图表设计》为参考，对叙事性编辑展开讨论。樱田润先生在以整合后的信息为基础进行故事编辑时，强调了"起承转合"意识（见图 4-38）。

故事

起：网课 app 特点相关问题。

承：快速找到适合自己学科授课习惯的 app。

转：用各网课 app 功能映射各类高校的信息可视化，可以直观地反馈 app 的使用情况。

合：视觉化的信息可以放大投射出各类 app 的特点，放大的特点就是此类高校的网课需求。

"起承转合"需要对应什么内容？依据樱田润先生的总结，结合上面的网课 app 实例，"起"要表达的是发出问题；"承"则是对问题的延伸探讨；接下来的"转"即是转折，强调信息呈现的重点内容；最后的"合"是对"转"的补充。

↑ 图 4-38 起承转合示意图 / 赵璐 张儒赫 张冰雪子 绘制 /2021

4.4.4 第四步：可视化设计

经过对传递目标的建立，以及对信息的整合，确定想要传递的叙事性内容，即故事，接下来就是设计者更为关注或者说更擅长的步骤，即可视化设计。需要理解的是设计的目的绝不局限于"美"，而是要思考如何让用户和受众一目了然地看懂作品所传递的信息，并迅速找到自己想要的核心内容。

我们要选择符合叙事性表达的信息图形式。当然需要说明的是，这里是用信息图进行具体描述，而信息图只是可视化的一种表现手法而已，这在之前的章节已经有所说明，在这里再次强调，目的是让大家在掌握信息图的基本设计流程之后，敢于探索和尝试更多可视化的潜在可能性。

1. 信息图类型的选择

信息图的选择是要依托信息的逻辑关系，很大程度上是针对数据信息进行统计的，而这方面的内容在前面的章节已经做了十分详细的分类描述，并配有示意图和作品展示，感兴趣的读者可以查看"3.2 信息统计图分类"相关内容。

之前的内容十分详尽，笔者在此对一些最为常用的信息统计图进行概括归纳，算是对前面章节内容的提取；同时也针对其他逻辑关系，比如思维关系，选择了较为典型的信息图。在进行普通的信息设计任务时，这些类别基本可以满足设计要求，快速查看此部分内容也会提高设计效率。

（1）比较类

对不同维度的信息进行比较时的信息图表达（见图 4-39 ～图 4-42）。

↑ 图 4-39　条形图 / 赵璐 张儒赫 张冰雪子 绘制 /2021

↑ 图 4-40　柱状图 / 赵璐 张儒赫 张冰雪子 绘制 /2021

↑ 图 4-41　玫瑰图 / 赵璐 张儒赫 张冰雪子 绘制 /2021

↑ 图 4-42　表格 / 赵璐 张儒赫 张冰雪子 绘制 /2021

（2）层级类

对上下级关系、从开始到结束的流程关系、由内向外的不同程度关系进行的信息图表达（见图 4-43～图 4-46）。

↑ 图 4-43　旭日图 / 赵璐 张儒赫 张冰雪子 绘制 /2021

↑ 图 4-44　树图 / 赵璐 张儒赫 张冰雪子 绘制 /2021

↑ 图 4-45　双层环图 / 赵璐 张儒赫 张冰雪子 绘制 /2021

↑ 图 4-46　矩形树图 / 赵璐 张儒赫 张冰雪子 绘制 /2021

（3）构成关系类

针对故事的经过、物件的组成、公司的结构、人事组织关系等进行的图解表达（见图 4-47～图 4-50）。

↑ 图 4-47　卫星图 / 赵璐 张儒赫 张冰雪子 绘制 /2021

↑ 图 4-48　树图 / 赵璐 张儒赫 张冰雪子 绘制 /2021

图 4-49 花瓣图 / 赵璐 张儒赫 张冰雪子 绘制 /2021

图 4-50 蜂窝图 / 赵璐 张儒赫 张冰雪子 绘制 /2021

（4）探讨过程类

强调研究过程的分解描述，通常以时间为坐标或通过步骤描述事物发展的前后关系等相关内容的图解表达（见图 4-51～图 4-54）。

图 4-51 循环导图 / 赵璐 张儒赫 张冰雪子 绘制 /2021

图 4-52 目录导图 / 赵璐 张儒赫 张冰雪子 绘制 /2021

图 4-53 程序导图 / 赵璐 张儒赫 张冰雪子 绘制 /2021

图 4-54　表格图 / 赵璐 张儒赫 张冰雪子 绘制 /2021

对各高校进行信息整合之后，利用横纵坐标进行信息比对，可以观察各类高校集中使用网课 app 的情况，所以最终选择了表格图作为信息可视化基础。表格图的优势在于可以同时满足数据的对比、成分的对比、类别的罗列、面积趋势的对比等要求。

2. 草图的推导

前面已经说过，通过对信息逻辑的研究推导，团队发现表格图是最合适的呈现方式，达到了信息高效传递的目的，所以作品整体构图会以表格信息图为核心，配合补充信息。

（1）思维导图

团队按照"起""承""转""合"将信息的叙事逻辑整合简化。然后，思考作品想要表达的内容。在这里团队运用"POV"（Point of View，即一句话概述观点）总结主题。最简洁的语言往往都是省略了不重要的内容，保留了最无法删除的内容，而这部分内容一定就是主题的核心。设计中经常利用 POV 描述设计内容，这会使作品更加简单易懂，拉近作品与观众的距离，找到设计解决问题的本源。网课 app 的 POV：要解决"如何挑选适合自己专业的 app"的问题。

以此为依据，我们进行思维导图（见图 4-55）的轮廓化设计。通过分析 app 类型就会发现，视觉化将"网课 app 特点相关问题"和"挑选"这两个词联系在一起。所以，我们画出两个圆形，在上面填上"网课 app 特点相关问题"和"挑选"，用箭头将它们连接起来，在箭头旁边写上"视觉化"，这样草图就完成了。

（2）优化架构

思维导图的大致设计仅包含"起"和"转"的内容。优化架构（见图 4-56）这一步实际是对"承"与"合"的具体思考。"承"是对"信息有关问题"的展开描述，即用表示比较关系的表格图描述网课 app 特点的相关问题；而"合"，就是补充信息，针对此主题，团队将补充信息设定为"功能测评"和"总结"，分别用表示比较的雷达图和描述思维逻辑的目录图进行设计。

↑ 图 4-55 《集课享》信息设计作品的思维导图 / 赵璐 张儒赫 张冰雪子 绘制 /2021

↑ 图 4-56 《集课享》信息设计作品的优化架构图 / 赵璐 张儒赫 张冰雪子 绘制 /2021

3. 标准化制图

制作完草图后，就是根据优化后的架构图开始标准化制图。设计者一般都会运用专业的设计工具，比如 Adobe Illustrator、Adobe Photoshop 等绘图软件；需要三维立体效果会用到 3DS MAX、C4D 等渲染程序；非专业设计者会运用 PowerPoint、Keynote 等将草图图形化、数据化。需要注意的是，在计算机中进行标准化绘制方便改变颜色、字体和图形，产生的效果也会更加炫酷，视觉冲击力很强。当然先进的科学技术也是一把双刃剑，它会让主题本质因为视觉效果而被弱化，设计效果大于信息传递本身，最终会出现过度设计的"亚健康"现象，所以要学会"控制"，控制设计的强度和范围。

所谓的"标准化"也并非只能依靠计算机实现，其他执行手法，如纯手绘、材质的拼贴、摄影等都是"标准化"落地的方式。从这一点不难看出，"标准化"并不在于工具，而在于作品呈现的质量。

4.4.5 第五步：信息的补充

之前的成果还不能称为信息设计作品，只是原始图解排列的信息图而已。接下来，团队将通过补充信息完善作品。

1. 基本信息

大学按学科划分可以分为几种类别？各个大学使用每个网课软件的情况如何？团队尝试将这两个信息加入信息图表中。

团队根据中国高考网已知的分类，先将各个大学按专业分类，共分为理工、农林、军事、医药、师范、语言、财经、政法、体育、艺术十大类别，然后对各类大学分别展开调研。

2. 使用网课程序的具体情况

设计团队在对这层信息内容进行调研时，花费了大量的时间和精力。首先，从各高校官网查询相关资料，具体操作的时候发现各个学校官网发布的网课通知时间不一样，这侧面也给调研增加了难度；其次，团队继续查询各大学的官微和公众号等，从不同维度搜集网课通知的相关信息；最后，通过问卷调查的形式调研各高校学生网课 app 的使用情况，得出汇总数据。

3. 增加一些容易拉近距离的信息

信息图表的优势是可以快速地传递信息，并保证信息的准确度，这对想要快速获取信息的人来说十分合适，但弱点是以信息图为代表的信息设计作品通常缺乏情感表达，这对互联网环境下，需要大量释放情感和诉求的用户来说是一个损失。将重要的信息传达给外界固然重要，但是我们和家人也如此说话那又会是什么结果呢？或者说，一直都用冷冰冰的图表去展现工作的内容，是否会给人带来冷漠的印象呢？所以信息图与信息图表的最大区别也在于信息图是更注重趣味性、生动性的有温度的信息传递方式。所以在设计的过程中，应该考虑将具有亲和力的小故事加入图表之中，这会更吸引用户的注意，培养他们的主动阅读能力。

4.4.6 第六步：视觉增强

前面完成的部分还只是图表，不能称为信息图作品。

信息的补充可以使信息传递得更完整，也能拉近作品与用户、观众之间的距离，形成共鸣。作品的可视化设计也需要有视觉增强（见图 4-57），这将会使作品更引人入胜，也是信息设计作品的魅力之一。当然，视觉增强也是将涵盖主题的若干图表组合在一起，形成一幅完整的信息图作品的过程。因为，这样可以使信息传递更高效，优化原有图表可以为人们增添美感和乐趣。

在这一步骤中，我们将图标、图表、统计图还有文字和色彩等元素整合到已经完成的信息图作品之中（见图 4-58）。加入的视觉内容必须与主题相关，不能"为了设计而设计"，

图 4-57 视觉增强示意图 / 赵璐 张儒赫 张冰雪子 绘制 /2021

那只是吸引人眼球的表面工作。针对《集课享》的创作任务，团队尝试从以下两个维度导入视觉形象。

《集课享》是与网课 app 选择有关的书，虽然面向的不止学生，但对于大多数人来说，首先想到的受众群体一定是大学生，所以视觉增强就从"大学生"和""校园"入手。这里把大学按专业进行划分，用彩色圆形来标记各类大学使用软件的情况，灰色圆形的大小则反映使用频率。

同时针对 10 种分类，专门绘制了代表不同专业方向的象形图标，比如"圆规"代表"理工类"，"树苗"代表"农林类"，"试剂管"代表"医药类"。

作品中应保证字体高度统一，减少字体和字号的变化，这样可以让观众忽略文字本身的美学功能，把更多的精力投入接收信息本身。

颜色方面，通过不同的色彩和明度区分图标的种类，以保证信息类别有明显的差异性。表格背景的颜色也用有一定灰度的蓝色陪衬，使画面看起来具有更高的审美格调。

图 4-58　视觉增强后的信息图与图表的对比（局部）/ 赵璐 张儒赫 张冰雪子 绘制 /2021

4.4.7　第七步：信息图表的完成

完成以上六大步骤之后，信息图表的视觉效果基本达成，将各设计元素落实到画面之中，图表就顺理成章升级为信息图（见图 4-59）。

根据数据分析结果可知，各个网课软件的使用率差别很大，各个大学喜爱使用某个网课软件是由于该软件的功能适用于此学校。从信息图上可以看出，每个大学都有自身的需求，各个网课软件功能间的相互影响使软件适合此类大学。

↑ 图 4-59 完成的信息图 / 赵璐 张儒赫 张冰雪子 绘制 /2021

4.4.8 第八步：五大信息的完善

信息图完成，与所谓的"作品"之间还差最后一个步骤，即增加五大核心要素信息：标题、信息源、设计团队、补充信息、其他信息。

1. 标题

标题应当放在信息图表醒目的页眉处（见图 4-60）。标题的编写也有策略性，往往要有吸引力，同时也能概括出作品的核心主题和意图，简单明了，易于记忆。

图 4-60　标题位置示意图 / 赵璐 张儒赫 张冰雪子 绘制 /2021

2. 信息源

信息源即信息的原始数据来自哪里，通常会以网址、书名、官微、参考文献等文字和数字数据结合的形式标注在页尾处（见图 4-61）。标注信息源不仅能给用户更多的阅读体验并补充相关资料，同时也能增强用户对于信息真实性的认同。

图 4-61　信息源位置示意图 / 赵璐 张儒赫 张冰雪子 绘制 /2021

3. 设计团队

标注设计团队是对作者的尊重，也是作者对自己作品的一种自信的表达，有足够的信心和勇气面对用户和观众的评价，如果作品出现纰漏，作者会承担起责任（见图 4-62）。长此以往，设计者团队信息就会如印章一样成为"高质量设计"的标志。

图 4-62　设计团队位置示意图 / 赵璐 张儒赫 张冰雪子 绘制 /2021

4. 补充信息

补充信息是信息设计作品中的二级补充信息，是对标题、构思和创意进行简要说明的扩展类信息（见图 4-63）。由于字数较之标题会明显多一些，因此补充信息的字号往往比较小，而且一般放在标题周围，在视觉上可以达到不容易被人关注，却能在用户需要了解更多主题信息时被快速找到的效果。

图 4-63　补充信息位置示意图 / 赵璐 张儒赫 张冰雪子 绘制 /2021

5. 其他信息

在对复合型信息设计作品进行叙事性描述的过程中，会有主次图表或信息图出现，它们之间的逻辑关系，以及每一个图表或信息图展现的规律、创意点等核心内容可以通过其他的说明文字表达（见图 4-64）。与"补充信息"一样，属于"其他"类信息的层级关系也是二级补充信息，是除核心主干信息之外相对重要的信息，它们组合在一起，可以使作品的逻辑和层次更加清晰明确。"其他"类信息通常会配小标题，以区分各个信息的区域关系。

图 4-64　其他信息位置示意图 / 赵璐 张儒赫 张冰雪子 绘制 /2021

需要注意的是，大量文字的出现其实会违背信息设计的本意，可视化的核心是利用图形、图像传递信息，因此处理这类文字时要缩减字号、统一字体、弱化其存在感（见图 4-65）。当然，补充类信息在版式构成里作为"面"的元素，通过精心地排列和布置，可以作为视觉增强的补充。总之，"其他"类信息犹如一个低调的武林高手，在不需要的时候，我们看不见他；需要的时候，他的力量瞬间就会暴发，在人群中脱颖而出。

图 4-65　《集课享》/ 张冰雪子 张亿平 / 指导教师：赵璐 刘放 张儒赫 /2020

单元训练和作业

1. 课题内容： 根据本章节所讲述的设计流程完成信息图设计。

2. 课题时间： 12课时。

3. 教学方式： 教师对信息图设计流程做详细讲解，注意将"信息整合"与设计流程中"叙事性编辑"步骤作为重点进行分析；辅导学生通过计算机、手绘等不同形式完成信息图的设计。

4. 要点提示：

（1）信息整合强调信息的逻辑梳理和编排，这需要进行多次训练和尝试，不同的信息整合结果具有多样化特征。

（2）"叙事性编辑"是信息在设计过程中的重要步骤，与前面的信息架构相似，但这部分聚焦于"讲故事"的方式策略，对信息架构有优化的作用。

（3）信息图的最终完成需要"视觉强化"，即增加一定的图形、图标设计，但不能影响整体信息的传递功能；注意作品中出现的字体、字号，以及中西文编排的版式设计问题，这会直接影响作品在信息传递和审美体验层面的两大核心功能。

5. 教学要求：

（1）完成信息整合工作，通过叙事性编辑优化信息架构。

（2）完成以信息图为主的信息设计作品。

6. 其他作业： 为自己的信息设计作品进行"场景式"描述，在课堂中阐述分析作品未来在新媒体环境中表达的可能性，为接下来的训练做准备。

7. 推荐阅读：

（1）张儒赫.由"本原"到"本真"——浅析本真思想在信息设计中的应用[J].美术大观，2019（02）：110-111.

（2）李拓.信息可视化：让公众"看得见"疫情的设计方法[J].装饰，2020（02）：38-45.

综合媒介整合赋能信息设计的未来

第 5 章　chapter 5

⑤

媒体与媒介的区别	01
新媒体的概念	02
综合媒介下的"设计+"	03
数字媒体艺术下的信息创新设计	04
信息创新设计赋能数字文化产业的整合发展	05
送给未来的"历史性"思考	06

■ 本章教学要求与目标

教学要求：

通过本章学习，学生的思维应该经历一次从"设计"到"创新"的升维过程，在对媒介和媒体概念进行区分学习的同时，能够运用"信息设计+"在新媒体语境下设计和思考信息传递的问题，并对"数字媒体艺术+信息设计+社会生态"的协同创新范式有较深入的理解，从而触发对该领域在未来研究的兴趣点。本章通过新时代、新焦点中的关键词聚焦当代社会问题，以"东北数字文化产业"系列作品为例，鼓励学生用信息设计创新赋能数字文化在综合媒介中的整合发展。

教学目标：

锻炼学生对不同研究方向的协同创新能力，培养学生在新时代、新挑战中的"升维"思考。

■ 思维导图

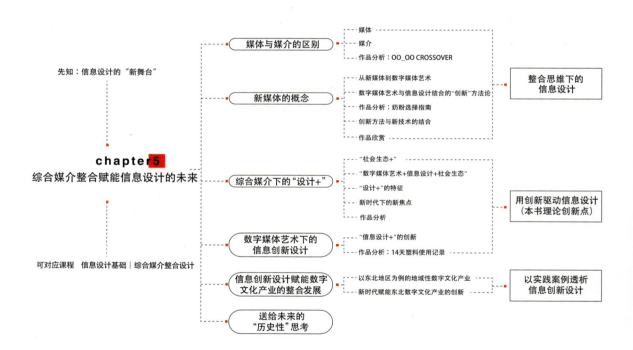

5.1　媒体与媒介的区别

媒体和媒介看着好像"亲兄弟"一样，以至于在很多语境下都被混淆使用。近年来，因为互联网发展和传播的影响，为迎合越来越多的用户对所谓"快餐文化"的需求，媒体和媒介的很多内容都处于不可靠信息的边缘，党的二十大报告明确提出："加强全媒体传播体系建设，塑造主流舆论新格局。健全网络综合治理体系，推动形成良好网络生态。"因此，从学术专业的角度来说，对媒介和媒体的区分并非"咬文嚼字"，因为辨认区别二者，可以帮助我们理解新媒体的概念，也可以使我们从另一个维度理解信息设计在多种语境下的使用。

总体来说，媒体和媒介都是传媒，都具有传播多种信息的载体的含义。传媒是信息传播过程中，发布者和接收者之间转化和传递信息的一切形式。传媒包括媒体和媒介。媒体代表的是广义的方法途径，也代表了多人合作的团队，包含一定的媒介概念；而媒介是描述个体材质、载体的名词。

5.1.1　媒体

媒体有媒介的含义，但是媒体强调的是方法途径，有方法论方面的特质。比如电视、广播、报纸等都是传统媒体，移动互联网被称为"新媒体"，多种传播方法的综合运用就是"多媒体"。当然，从狭义角度来说，媒体也有另一种含义，是专门针对新闻工作的专业机构，指信息的采集、加工制作和报道的组织。比如"某日报"是媒体，不仅仅是因为报纸是信息传播的途径，更是因为"某报社"是从事新闻工作的专业组织。

5.1.2　媒介

媒介是一个小单位称谓，也是传媒领域的基础名词，指的是信息来源和使用信息用户的中介，是传播所有信息符号的物质载体，更多的是描述信息传递的材质和属性。因此，媒介可以是单独的某人，比如张三或某记者；也可以是发布、传递和转化信息的实际物体、工具，比如纸片就是媒介，因为它是文字信息传播的载体。

5.1.3 作品分析：OO_OO CROSSOVER

"媒介"是新闻传播领域的高频词汇。随着学科之间的边界越来越模糊，关键词在不同领域的使用也越来越广泛，这也体现出学科"协同创新"的包容性。而在品牌学中，近几年有一种将无形和有形融合关联的现象，那就是越来越多的品牌选择以"联名"的形式进行营销，这种营销方式受到大家的热烈追捧。本作品的设计者就是在逛街的时候，注意到联名款产品总会受年轻人的追捧，几乎每个商家都会推出联名款商品，以吸引大众消费。

设计者认为"联名"就是借用其他品牌的身份获得一种独特性，这里的"联"就是"媒介"的互联，有视觉化记忆点的产品背后是传递品牌信息的载体，而多种媒介相互联系的方式却是非常有趣的尝试。那么，品牌间的"联名"是否也可以运用到最常见的物体中？带着这种思考，设计者决定以"联名"为主题继续探究，并以此为出发点制作了思维导图（见图 5-1）。

↑ 图 5-1　OO_OO CROSSOVER－思维导图 / 董华 /2018

20 世纪 30 年代，被后世认为是超现实主义时装先驱的艾尔萨·夏帕瑞丽（Elsa Schiaparelli），在 1937 年与超现实画家萨尔瓦多·达利（Salvador Dalí）合作（见图 5-2），制作出了龙虾装，这款服装是最早的"时尚联名"，在当时颠覆了时装界的思维。

↑ 图 5-2　艾尔萨·夏帕瑞丽（左）和萨尔瓦多·达利（右）合作

从 2014 年开始，潮牌风靡国内，款式新潮且时尚的各大潮牌服饰受到年轻人的追捧，品牌之间的联名可以吸引新的消费人群，取得"1+1>2"的效果，既可以丰富品牌和产品的风格形象，又利于提升品牌知名度，达到互利共赢的效果。

设计继续对"联名"主题展开调研，后来发现在生活中也有很多类似于"联名"的现象。在这里列举几个有趣的思考案例：

（1）杂交。两条单链 DNA 或 RNA 的碱基配对是遗传学中经典的也是常用的实验方法。通过不同的基因型个体之间的交配而取得某些双亲基因重新组合个体的方法，借用基因创造新事物。

（2）象形文字。象形文字是由图画文字演化而来的，是一种最古老的字体。与表音文字不同，象形文字属于表意文字，借用形象表达含义。

（3）整容。整容是通过外科手术改善外貌，借以增强自信。现在整容已经成为一件普通的事情，越来越多的人借助整容完善自我形象。

（4）综合性产品。人们的生活水平不断提高，对产品的性能最大化的追求也越来越高，设计者开始将一些日常的产品合理组合继而提升其性能，借用事物不同的功能达到节省空间或便于操作的目的（见图 5-3）。

↑　图 5-3　综合性产品 / 董华 /2018

"联名"的本质是"借用身份"，即借用某一造型、材质、视觉元素，使其与另一元素结合，目的是挖掘该元素的最大化性能。更需要说明的是，经过调研后，设计者甚至会从二手市场、垃圾箱里淘来一些可能是"垃圾"的东西，从循环利用的角度、从媒介互联的维度探索赋予这些物品二次生命的可能（见图 5-4）。

在对"联名"主题进行落地执行的过程中，设计者进行了多次原型实验。先是将镜子交叉重置在另一面反光率极高的镜子上，通过折射将单一的物体变得复杂立体化（见图 5-5）。但此方案在视觉方面的呈现略显单调，这种单一的融合也很难映射出"联名"的含义。

后来通过多次尝试，设计者最终选择对生活中普遍存在的事物进行二次组合（见图 5-5），达到一种"再生的联名"状态。这种形式能更好地呈现出"借用身份"的"联名"概念，选用的也是生活中较为常见的物品，通过"联名"的概念赋予其新的身份。

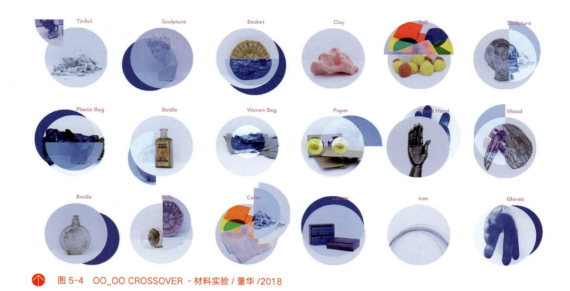

↑ 图 5-4　OO_OO CROSSOVER - 材料实验 / 董华 /2018

↑ 图 5-5　OO_OO CROSSOVER - 前期原型实验（左）、最终方案的原型实验（右）/ 董华 /2018

5.2　新媒体的概念

新媒体（New Media）是一种较为宽泛的综合类学术名词，我们之前了解到的新媒体是相对于报纸、广告、电视等"旧媒体"的传播媒介，它们利用互联网或移动卫星，通过信息技术或卫星信号等手段在手机、平板电脑等移动终端里向用户提供娱乐、文化、商业信息。但是从广义上来说，每个时代都有自己的"新媒体"，所以新媒体不是某一个时代的终止产物，而是代表某一新时代的开始。这里的"新"主要体现在理念和技法两个维度上。在理念上，新媒体更关注艺术设计中的交互性所映射的行为体验，从而给人们提供更多的与作品融合交流的平台。这种沉浸式的互动属性可以使用户和观众获得更丰富的体验，这比之前的"旧媒体"更人性化、更灵活。从这一点来说，信息设计的发展与新媒体的发展不是两条平行线，而是处于永不割裂的共同发展状态。

5.2.1 从新媒体到数字媒体艺术

通过前面的描述，我们可以将新媒体艺术理解为是在创作材料和展现方式的维度中挖掘创新的平台，这种平台既是媒介（载体），又是媒体（方法），比如白南准的作品都有电视机，电视机是他的基本创作元素，这种基本元素是媒介，也是载体；而动态和声音结合的叙事表达是媒体，即方法。作为艺术创作最基本的表达，电视机同颜料或者黏土这类材料没有本质区别，只是在不同时间维度下，受科技发展程度、时代特征的创新性体现影响。这也很容易理解，比如 20 世纪 60 年代出现的家用摄像机，就是艺术家和设计者创作的基本材料。所以，在新媒体艺术作品中，我们也常看到录像这种标签式的影像作品。

不同于现成品艺术、装置艺术、身体艺术、大地艺术，数字媒体艺术是综合了多个学科的合成艺术。艺术可以与当代最前沿的科学结合，数字技术、生物科技、量子理论、经济学、语言学都可以成为艺术实现的媒介。从信息创新设计的角度来看，数字媒体艺术又是一个全球覆盖、功能强大、服务完整的信息服务网络，具有高度统一和光滑的连接性。通过实现诸如通信网络、互联网和电视网络的集成等新的通信模式，这些文化资本可以被激活，从而形成在全球市场竞争中具有比较优势的地域性艺术交流。

艺术是对现实环境的创造性发挥，是令人憧憬的。数字媒体艺术将人类的存在从现实世界转移到虚拟的精神世界，使人类能够超越现实界限，在观念中与他人对话。当代大众文化的主要既存形式是形象，展望是以文化为中心的语言。大众文化具有商业化和经济性特征，群众文化的消费是一种商品消费。文化进入形象时代，现代艺术成为数字化的象征性刺激，因此数字媒体艺术促使人们得到感官的快乐和满足，实现人类的精神生态学和社会生态学的和谐。

很容易看出来，数字媒体艺术本身就是"数字"+"媒体"+"艺术"的"创新"学科，具体来说是一个跨自然科学、社会科学和人文科学的综合性学科，集中体现了"科学、艺术和人文"的理念。这一术语中的"数字"反映其科技基础，"媒体"强调其探索传媒行业适用的设计方法论，"艺术"则明确其所针对的是艺术作品创作和数字产品的艺术设计等应用领域。

数字媒体从分类来看，是新媒体下的一个分支，随着技术的不断进步，可运用的媒介材料越来越丰富，用数字手段可以实现更多的想法，这一分支中作品的技术性往往大于其艺术性，比如 teamLab 的沉浸式体验互动作品。

teamLab 最初是由 4 个东京大学研究所的学生共同创立的，始于 2001 年，至今已经拥有 400 多名程序员、工程师、数学家、建筑师和网页设计师。这个团队善于用全新艺术手法为观众带来突破现实的沉浸式体验，当然他们也是善于将不同学科进行"协同创新"的专业团队。团队的众多作品都聚焦于展现创造的可能性及未来的面貌，而这一切都来自运用数字媒体艺术的视觉化表达，在新媒体技术的加持下，才能呈现出艺术与人、科技与未来的关系。

在一次采访中，团队成员提到过"什么是人？""人们看到的世界是什么？"等问题，他们坚信可以通过创造和完成创作艺术的过程来找到答案。而作为具有明显创新精神的艺术团队，teamLab 也相信在空间中可以创造一个引导观众认知数字技术、扩展艺术界限的可能。不仅如此，数字技术还试图将创新理念从受限于物理材料的价值体系中释放出来。

从由 teamLab 创造的视觉强度极大、效果炫酷的数字化虚拟世界中可以看到，数字媒体作为新媒体的一种承载方式，其传播领域已经不受物理限制，允许无限的表达和转换的可能性。这套数字媒体艺术作品名为《在跃动的山谷中，与花共生的生物们》（见图 5-6），通过使用他们所说的"超主观空间"的逻辑结构，可以在其艺术作品中尝试新的视觉体验，挑战当代人类对世界的看法。而这种结构是通过视觉和空间的结合，将感知迅速传递给体验者，这也是信息传递的一种极端方式。数字艺术可以扩展概念，鼓励人们积极参与其

中并且协作。换句话说,当人们自己成为同一空间或艺术品的一部分时,自我与他人之间的关系就会发生变化。

【在跃动的山谷中,与花共生的生物们】

↑ 图 5-6　在跃动的山谷中,与花共生的生物们 /teamLab/2020

在下面这套名为《生死无尽交错永恒》的作品中(见图 5-7),很多微小的生物都是由花朵组成的,它们栖息在由镜面创造的立体空间里。美丽的花朵循环往复地出生和消亡,也循环往复地随机重构出生物的形状。

在这独有的生态系统中,这些花朵竟然形成了一条食物链,众生物在相互掠食,有趣的是,生物若掠食其他生物便会增加繁殖;反之,掠食不到其他生物时便会死亡消逝;当然,如果被其他生物掠食也会消失。

作品中的花朵永远重复着诞生和死亡,同时随着附近作品空间所拥有的时间的流逝,绽放的花朵也在发生变化。作品内部导入时间的概念,在花朵循环往复诞生和死亡的过程中,体验者能感受到日光的明暗变化,这是时间的特征。从"日"继续升维到"年",这期间穿插了四季的变化,绽放的花朵也会随时间改变而发生形态和颜色的变化。

而在交互体系中,花朵若被体验者触碰会立刻散落,如果有触摸不动的花朵,那么它们慢慢地就会比平时开得更多。此消彼长的交互行为也预示了生物与人、时间、空间的关系。

↑ 图 5-7　生死无尽交错永恒 /teamLab/2020

5.2.2　数字媒体艺术与信息设计结合的"创新"方法论

人们的生产和生活方式已经被全球化和信息化带来的社会转型和文化变革彻底改变。这也引起了人们对社会、经济、文化、环境的深刻思考。我们需要探讨的是一个国家、一个地区的发展愿景，即：一个与经济发展水平相适应，融合全球一体化和区域一体化多样性的体系，实现社会效益、经济效益和环境效益的均衡增长。换句话说，提高人类生活质量，促进社会可持续发展，已经成为各国（地区）共同面对的问题。

在此大背景之下，数字媒体技术加持的文化创意设计和社会创新的蓬勃发展，对消费升级、需求拉动、价值创造、公众参与和服务体验等方面产生了积极的作用和广泛的影响。而结合信息创新设计的数字媒体艺术表达也是为两个学科的跨界合作制定了更符合时代发展状况的研究路径。

以鲁迅美术学院中英数字媒体（数字媒体）艺术学院为例，信息设计在平日的教学和科研工作中都占据了较为主动的地位。而经过多年的尝试，教学团队也总结出符合自己教学特征的信息创新设计方法论。

1. 研究问题（Research Problem）

在制订任何设计选题的时候，教学团队都先确定设计所要研究的问题。这里的问题是主导问题，它与下图中的研究问题（Research Questions）不一样，是结构性的、不可逆的问题，也是选题的核心。

2. 文献综述（Literature Review）

我们现在所掌握的一切知识，尤其是对某概念的定义都来自各领域已经完成的工作，这也就是所谓的"经验"学习。因此，在解决现实社会存在的问题，用已经"创新"的方法，通过信息设计解决人类困难的时候，"以历史为镜"的文献综述就有重要作用。教学团队会鼓励教师和同学都努力阅读大量文献，这不只是学习的过程，也有助于找出该资料在现代和未来语境中是否存在"更新"的情况，为后面的设计和研究提供继续下去的可能。

3. 定量研究（Quantitative Research）

这里体现出具有数据思维的信息设计的重要作用。定量的主要目的就是用数据量化，从而进行比较和关联研究。因此，定量研究的设计方法主要包括实验、对照、问卷调查等方式。

4. 定性研究（Qualitative Research）

定性研究体现的是"描述"这个动词，描述的根本在于使被陈述的事物和经过具有画面感。而数字媒体艺术学科在信息的可视化叙事中鼓励更多的视觉化可能性，不仅是"动""静""触"等方式，还包括互联网、综合媒介等分享平台的探讨。

与定量研究比较，定性研究的描述过程具有一定的抽象性，为避免"含糊不清"的信息被描述，设计者和研究者应该深入主题内容，沉浸式体验被研究对象的生活、工作方式，体会其可能遇到的问题。因此，定性研究包括扎根理论等过程。

5. 研究设计（Research Designs）

研究设计是选取主题和寻找创意方法时经常出现的词汇，某种程度上可以看作定量和定性研究的总称，即在确定研究设计的路径时，先要确定该主题适合定量还是适合定性的研究。除了以上两种研究方式，研究设计还包括组合设计、混合法、行为研究等（见图5-8）。

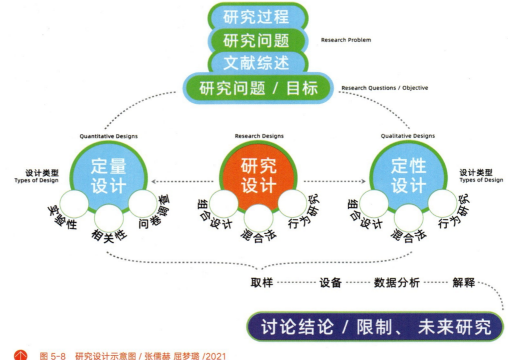

图 5-8 研究设计示意图／张儒赫 屈梦璐 /2021

当然，随着各学科之间的深入融合，每一次设计主题的确定过程和创新方法的研究过程都不是单一的"定量"或"定性"，而是综合性研究。但是，无论选择哪种研究方法，我们都要将研究对象聚焦"人""时间""空间"三大维度，因为它们都跟"行为"相关。只要有了行为，就会产生数据，有了数据才能挖掘其背后的信息，信息的确定也使创新的概念应运而生。

5.2.3　作品分析：奶粉选择指南

将数字媒体艺术和信息设计结合思考可行的方法论，是编者和教学团队多年来思考的重点问题。通过建立某种系统性方法，可以有效地解决在创新过程中"Idea"不够新颖的问题，而这也恰恰是很多学习者最为头疼的问题。鲁迅美术学院的中英数字媒体艺术教学团队借助东北地区独有的地域性特征，挖掘了很多有趣的研究方向，团队将这些研究方向转化为信息创新设计主题，进行了大胆的尝试。

比如下面要介绍的这套根据"奶粉选择"的热点话题创作的动态信息创新设计作品（见图5-9），作品名称是"奶粉选择指南可视化设计"。现如今，各媒体新闻中关于奶粉的质量监控和把握的报道很多，东北地区因其自身的生态和环境特点，拥有丰富的奶源，这种因地制宜的关系也让东北的奶粉销售有较大的市场空间，由此设计团队确定将"婴儿奶粉"作为研究方向。因为现在消费者较为关心奶粉质量及其类别选择的问题，所以设计团队将"奶粉选择指南的信息可视化"作为此次研究的主题。在研究过程中，团队主要选择了定量研究方向，通过抓取和比较不同地区的奶粉的各维度数据，展现东北地区奶粉的优势。

奶粉类主题本身具备一定的地域性特征，各种平台和咨询机构关于此类主题的新闻报道有很多，但真正可量化的数据并不多，设计团队需要进行数据的混合式研究，这一研究工作量较大，研究过程也略显枯燥。

所以，团队试图对数据这一板块进行趣味性表达，对柱状图、折线图进行视觉化展示。希望通过对数据归类整合，带领读者体会趣味和高效传递重要讯息的方法。

在收集奶粉含量信息的过程中，团队发现奶粉构成元素及含量数据较为复杂，于是根据营养含量的重要程度及其所占比重的高低，计算出差值，并根据差值有序排列了最具有代表性和说服力的重要奶粉元素进行研究。

在执行过程中，设计团队希望借助数字媒体技术将所表达的信息进行升华。新型的艺术探索给予设计团队更多的展现选择。通过"屏幕"的动态可视化呈现，消费者可以接收到更为清晰有效的奶粉信息和奶粉生产流程信息。这对于奶粉这类强调安全性的产品有很强的购买说服力，看到视频的人都可以了解此类奶粉的生产流程，该产品在市场中的信誉度会因此增加。

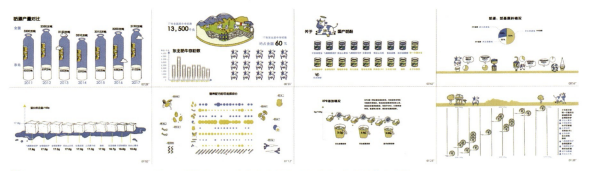

【奶粉选择指南】

图 5-9　奶粉选择指南 – 动态信息设计关键帧展示 / 宋梓萌 陶怡然 / 指导教师：赵璐 刘放 张儒赫 /2020

5.2.4　创新方法与新技术的结合

方法论的建立不是对审美艺术的研究和探讨，它是"创新思维"的根本。创新是没有边界的，但是方法是有逻辑的，只有遵循一定的逻辑，才会让创新设计的思考具备"造福人类"的价值。当然，作为数字媒体艺术大方向下的信息创新设计，新的媒体艺术作为基本语言，为信息的传递提供了光学媒体和电子媒体的智能传递领域。

新的媒体艺术是数字艺术，其主要表现是计算机程序为智能化信息传递带来更多的生命力。现在，数字媒体艺术的概念赋予了基于硅晶体和电子的媒体与生物学、分子科学、遗传学相结合的新意义。与传统艺术的信息表达不同，数字媒体艺术采用了先进的技术语言，灵活地使用了各种数字化手段，同时基于计算机数字平台制作的各种风格的媒体艺术，信息设计学科成为了科学与艺术新领域的一分子，并且在表现手法中也可以轻松自如地融合非常规信息传递的表达。设计方法绘制了一个边界，为后期研究提供逻辑和理论的支持，以此为支撑，可以使新型的科学技术不会过多地干扰创意，避免出现"过度设计"的"亚健康"现象，因此科技在艺术中的价值体现是一种主流观念，但这种"主流"并不代表它必须主导整体的设计，它的意义是让设计主题的生命力更持久，让设计学科得以持续发展。

随着现代媒体的发展，信息作为内容本身，已经参与到项目、作品从研发到落地的全过程。因此，"信息就是媒体，媒体即为信息"的说法也被提出，这也从侧面描述了任何媒体其实都是由数据，以及数据背后的意义（信息）组成的。从这个角度来看，数字媒体艺术不仅具有艺术本身的表达性魅力，还促进了信息本身的生产、加工、传递、评价等描述性行为的发展。很多具有数据思维的数字媒体艺术表达，在诸如人工智能、大数据技术的承载下，可以对社会的很多问题甚至与人类相关的伦理、道德等问题进行阐述与描述，因为人们的情感和思想共鸣，而创新思维的方法论也为解决类似问题提供了"新"的尝试和探索路径，最终形成一种积极的、正面的设计闭环。

比如下面要说的这套作品（见图5-10）就应用了人工智能（Artificial Intelligence，AI）技术。近年来"AI"一词大热，AI制作的虚拟人像也备受关注，AI正在从方方面面影响着人类社会。现在人们接触的可能仅是虚拟的人物肖像，但不难想象在不久的未来，人们面对的可能是在与虚拟的朋友进行的聚会上，和他们的虚拟宠物狗待在一起，他们怀中可能还抱着虚拟婴儿。现在我们越来越难分辨谁是真正的在线用户，谁是计算机虚构的人物。

在该作品中，《纽约时报》挑选了AI制造人像时的部分关键因子，比如年龄、眼睛、心情、性别、种族等，解释了AI人像生成像真人的一些原因，以及AI人像的"破绽"，也对AI技术迅速发展是否真的对社会有益展开了讨论。

↑ 图 5-10　旨在欺骗：这些人在你看来是真的吗？/Kashmir Hill and Jeremy White/2020

5.2.5　作品欣赏

1. 惊叹墙：英特尔总部的数字生成内容安装

英特尔公司希望能够在位于加利福尼亚州罗伯特·诺伊斯大楼的总部大厅设置一个永久性的体验式数字装置（见图5-11），这种装置是基于数据可视化的方法进行创新构想的。具体来说，装置是以实时数据为核心内容进行可视化表达，交互设备可以对空间内的环境迅速地做出反馈，并对一系列数据，比如远距离移动、语音信息和触摸行为做出视觉化反应。这种强大而灵活的视觉动态程序，可实时创建引人入胜的以数据为导向的图形化信息。

值得一提的是，这种尖端的生成式数字体验技术是英特尔独有的，并且是该领域的定制产品，此装置是数字媒体艺术和数据科技协同创新的成果，这也是其最大的意义所在。在此交互过程中，数据不再仅承载信息转化功能，更是激发数据集群具备链接特征的人机交互的生动体现。这种引人入胜的、令人意想不到的反馈型数据内容充满着无限的能量，为不可见的数据提供了生动可见的存在空间。

另外,"惊叹墙"的增强交互设计驱动了访客从被动转变为主动,这种具有即时性和吸引力的特征,以及源源不断的内容流为每个访问者提供了独特的视觉体验。这个装置不仅是一种具备数字媒体特征的"艺术品",它还具有严谨的数据逻辑,将数据进行对比和关联。该交互程序可以全天候进行实时调节,以反映人流量,并生成在多个层次上具有吸引力的内容,同时保持简单、有趣、好玩的状态。

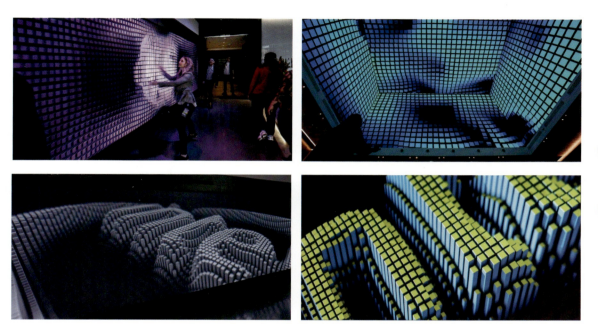

【惊叹墙】

↑ 图 5-11　惊叹墙 /2LK Design/2019

2. 探索太阳系

这个作品的草图诞生于 2018 年,作者在 2020 年,也就是美国宇航局、中国和阿拉伯联合酋长国的三次火星探测任务将与地球轨道以外的数十艘现役和非现役航天器会合之际,完成了该可视化作品(见图 5-12)。

设计者在这个项目中绘制了一百多个可爱的航天器,它们分别是围绕太阳、地球、月球、火星、木星、小行星、彗星等天体的人造航天器。仔细观察的话,还能发现一些隐藏的复活节彩蛋。

【探索太阳系】

↑ 图 5-12　探索太阳系 /Jonathan CorumUpdated/2020

5.3 综合媒介下的"设计+"

5.3.1 "社会生态+"

所谓生态，即描述人类进行物质、精神层面的生产、交换与消费行为，这种行为的基础是对工具的发明和使用。

所谓社会生态，就是人类社会和自然环境相互作用的生活状态。

社会生态主要包括三大方面：

（1）从社会学的角度来看，社会文化与生态环境的关系着重研究空间、资源利用、资源利用模式和空间组合，这是社会生态中的社会学方向。

（2）从社会生物学方向来看，社会生态是人在社会中的行为方式，这是行为科学方面的内容。

（3）从人与自然的角度出发，社会与自然界的相互作用是人类生态学的研究方向。其宗旨是研究人类社会与自然环境的相互作用。

"社会生态+"中社会的内容是贯穿全书的，因此这一篇章主要聚焦"生态"和"+"的概念。

生态的普及造成了更多人的集中，这些有着相同目标和想法的人汇聚于此，又会形成新的生态系统，久而久之，全球化形成。通过这个闭环系统，我们可以总结出生态主要是由精神、媒体、社会组成的。

生态是一种人与人、人与环境、人与物的关系；

生态是将多元要素整合思考的执行平台；

生态是错综复杂的循环反复；

生态是长期主义。

以生态为核心，我们可以总结出，生物性、复杂性、范式转换是21世纪的三个关键词，也是生态危机下设计需要关注的新领域。如果说生物与技术的突破是一个从零到一的过程，那么生态设计就是一生二、二生三、三生万物的过程。新世纪的来临，尤其是在世界范围内的疫情暴发之后，气候与生物的变异、科技爆炸式的增长、全球系统化变革都在不可逆转地影响着我们的生存环境。生态的设计研究是社会设计的"协同创新"，比如生态危机设计，这是时代背景下以自然和生命为本的新兴设计学科，也是更新的融合形式，是兼具第四次工业革命的复杂性、生物性和范式转换的崭新格局。

受全球疫情大流行的影响，快速发展的社会开始冷静下来，人们重新将视线从高速发展的科技中抽离，聚焦到环境、生态、气候、健康等问题上来。在当下的环境出现危机和科技日益更新的大背景下，设计者，尤其是信息设计者发现了自己的新使命，他们与艺术家、科学家共同掀起了一轮对生命、生态、生活、生计"四生"的关注与创作。

这个时候,"数字媒体艺术+信息设计+社会生态"的社会性协作研究在创新模式下应运而生。"数字媒体艺术+""信息设计+""社会生态+"3个板块也衍生出了前文提到的新世纪挑战三大设计特征:生物性、复杂性和范式转换。我们看看其他学者是如何描述这3个关键词的。

(1)生物性。世界著名神经学家苏珊·霍克菲尔德(Susan Hockfield)认为:"我们正处于新的融合的边缘,生物学的发现与工程学的结合,产生了另一种令人难以想象的新一代技术产品,这些产品有可能像20世纪的数字奇迹一样改变模式。"

(2)复杂性。而霍金则认为,21世纪是生物的世纪,也是一个非常复杂的世纪。

(3)范式转换。无论是科技的重大进步还是它们所带来的复杂形势,在美籍英裔物理学家弗里曼·戴森(Freeman Dyson)看来,都是由新仪器或新范式推动的,而后者更加重要。

因此,设计者尤其是处理信息的设计工作者,需要在一连串迥异的场景中扮演积极的角色。世界经济论坛主席施瓦布(Schwab)曾经说过:"第四次工业革命模糊了物理世界、数字世界和生物世界的边界。"(见图5-13)。

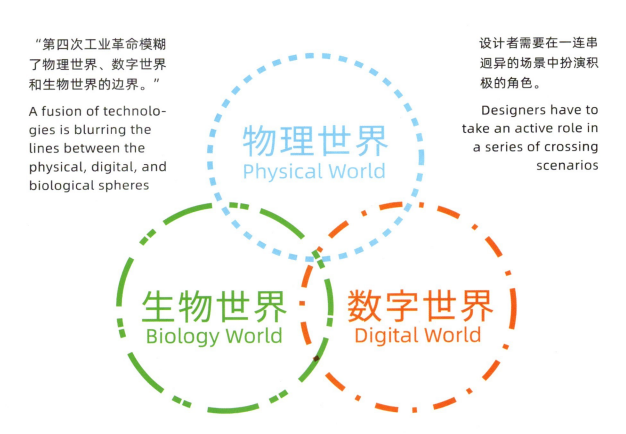

图5-13　第四次工业革命模糊了物理世界、数字世界和生物世界的边界 / 张儒赫 屈梦璐 /2021

5.3.2 "数字媒体艺术 + 信息设计 + 社会生态"

我们可以大胆预测,随着学科间的界限被打破,未来的设计教育所有的研究方向都应该是复合型的,因此就有了"设计 +"的概念,即任何一门学科都是在以该学科特色为核心的基础上增加学科的协同多样性。这种设计教育体系可以充分发挥未来教学的灵活性,比如"数字媒体艺术 +"后面可以增加很多选项。而从信息角度出发,我们将具有数据思维的信息设计导入其中,同时以满足可持续发展和"后疫情"时代的市场需求为导向,需要增加生态学。

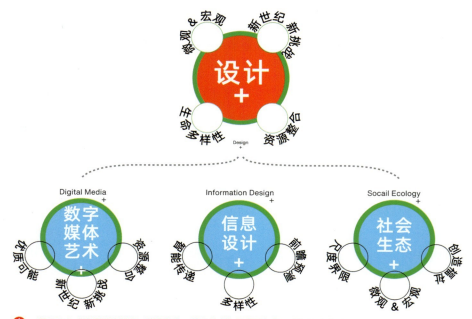

↑ 图 5-14 "数字媒体艺术 + 信息设计 + 社会生态"示意图(1)/ 张儒赫 李若琦 /2021

因此,形成了鲁迅美术学院数字媒体艺术教学的一种新范式转换:"数字媒体艺术 + 信息设计 + 社会生态"(见图 5-14、图 5-15)。每一个"设计 +"看似是个体,其实后面的延展学科都可以赋能数字媒体艺术本身,使其可以一次次地跨越尺度的界限,无限接近于满足社会需求的真相。

社会需求下的协同创新设计,重点在于协同,协同的目标是合适与平衡。"设计 +"的优势在于可以在保证某一学科本身特色的前提下,自由增加能够与该学科相匹配的其他学科方向,这个时候的增加过程是一种"适配"过程,并不是为了"+"而"+",比如"信息设计 +"在数字媒体艺术之下,发挥的是在设计项目调研过程中对数据比较性和关联性研究的优势,同时视觉化结果可能存在于最终的作品之中;"社会生态 +"则是为设计视野提供了重要的坐标。现在的设计并不是一味地关注"它是什么",更多时候关注的是"发现了什么"。"社会生态 +"为"发现"提供了一种尺度,作为关注社会问题的标准,此领域涉及的核心内容都与人、社会、世界的未来息息相关。

"+"的位置不同,情况也不同。"设计 +"是确定好"设计"的基础学科之后,有针对性地增加其他学科的优势资源和解题思路,争取"1+1>2"的融合局面;"+ 设计"则是在没有基础学科的情况下,为了融合而融合,这种被动的状态只会让"协同创新"浮于表面。

因此,"设计 +"的融合比"+ 设计"要积极很多,而这种转变也是问题驱动向创新驱动的完美过渡,更是数字媒体艺术作为创新产业的核心力量所彰显的隐性特征。

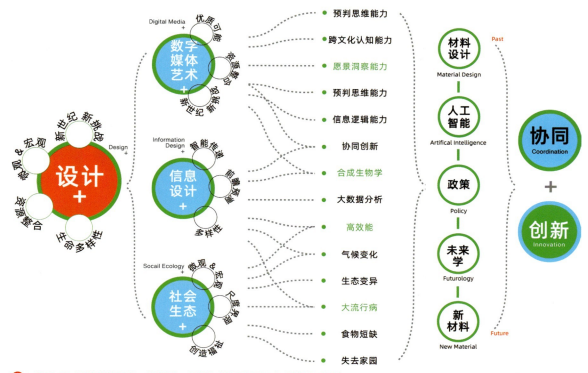

图 5-15 "数字媒体艺术 + 信息设计 + 社会生态"示意图（2）/ 张儒赫 李若琦 /2021

5.3.3 "设计 +"的特征

1. 生命多样性

在愿景驱动（Vision-Driven）下，时间的长度远比"未来"的长度持久，在这个长度中，生态的对象是包含但不局限于人类的多种生命载体，它们所存在的空间范围甚至可能涉及其他星球。

2. 微观 - 宏观（XS-XL）

"数字媒体艺术 +"是为创新设计表现力提供更优质的可能性空间；"信息设计 +"作为"协同创新"过程中的研究方法和表现方法贯穿于项目始终；"社会生态 +"则可以被看作一把尺子，是衡量领域跨度是否具备多重尺度的标准，从微观（XS）尺度的生物制造到宏观（XL）尺度的地球工程；从微观（XS）到宏观（XL）的缩小与放大，设计者需要进行更为全域化的创新与规划，提出独特的方式以应对未来的困难与挑战。

3. 资源整合

"数字媒体艺术 + 信息设计 + 社会生态"是对多个学科的融合，而这种模式本身也是"协同创新"。生态学、生命科学、材料学、信息技术学、气候学、未来学都从不同角度给予设计最大的支持，对设计的"愿景"进行大胆预测并提供最灵活、创新、多维度的目标与解决策略。在此新兴领域，聚集了不同领域的创新者，包括人工智能、机器人、生物学家、可持续材料商、未来预测家、地理信息研究者等。"+"设计模式将知识重组，开展跨领域工作，进行全球研究和协同创新。

4. 新世纪 + 新挑战

"设计 +"要针对"后疫情时代"特有的新问题,提出解决问题的新方案,如图所示(见图 5-16),在形态与自然、社会服务、资源与材料创新、危机与适应力、安全与健康等领域导入设计的新范式,接受新世纪的更多挑战,发现社会中隐藏的新危机,并高效地解决问题。

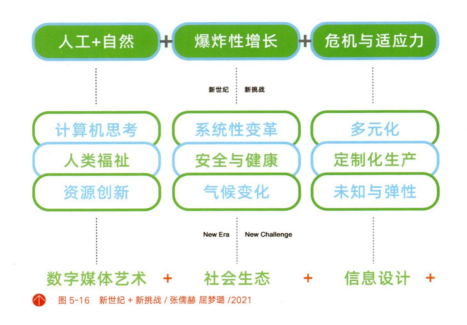

图 5-16　新世纪 + 新挑战 / 张儒赫 屈梦璐 /2021

5.3.4　新时代下的新焦点

中央美术学院设计学院的危机设计方向将危机设计(Crisis Design)、生态图谱(Ecology Landscape)、弹性城市(Resilient City)、潜行科技(Deceptive Technology)设定为该方向的四大支柱学科(见图 5-17、图 5-18)。而笔者也长期关注此领域的学科建设和发展,这为研究" + 设计"打下了很好的理论基础。

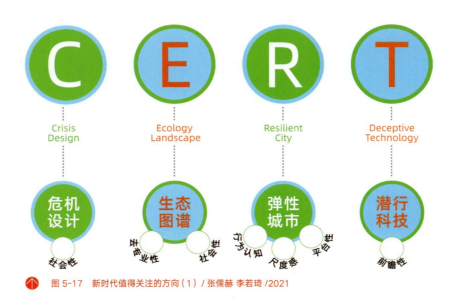

图 5-17　新时代值得关注的方向(1)/ 张儒赫 李若琦 /2021

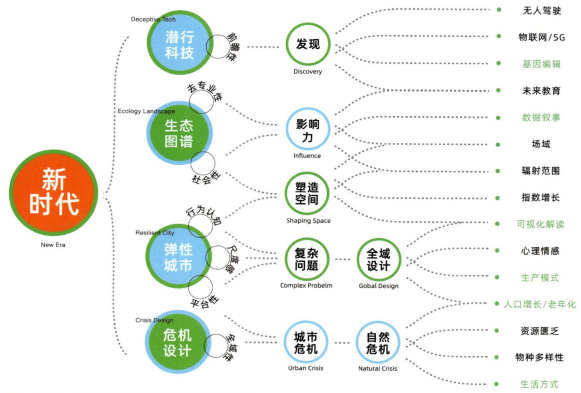

图 5-18 新时代值得关注的方向（2）/ 张儒赫 屈梦璐 /2021

1. 危机设计（Crisis Design）

危机比困难在程度上要高很多，我们不必去刻板地理解其概念，只需要知道危机是可以被"设计"的，也就是发现危机、解决危机的过程。这需要设计者具备世界范围内触及难题的敏感度。信息设计在解决危机的过程中要在自然危机和城市危机中涉及不同课题。

自然危机更多关注的是环境与绿色问题，以及资源枯竭与退化、气候变异与环境变异、基因与物种等问题。

城市危机更多涉及的是人口的增长与老龄化、空间资源的匮乏、生活和行为的改变、交通与居住环境的拥挤等问题。

2. 生态图谱（Ecology Landscape）

生态图谱来自于社会学专业名词，是以某核心词为中心，描绘个人与其所处环境交流的互动方向和关系强弱的信息图。而对于"+设计"的生态图谱，我们要从原型和影响力两方面考虑，而这一部分的研究与信息设计关系密切，我们将信息设计导入其中，可以看到更深层次的内容。

原型更多关注如何用数据叙事的方式表达人物、场景、意见信息等。

在影响力方面，我们需要关注信息在传递过程中的辐射范围、指数变化、数据间的相关性等因素。

3. 潜行科技（Deceptive Technology）

"潜"不是隐藏，而是形容一种"正在发展"的状态。潜行科技指的是孕育中的科学，是"科学胚胎""科学萌芽"。任何一种科学理论或学科的产生，都必然会经历一段由萌发到成熟的酝酿和发展阶段，这里的"酝酿"就是"潜在期"，也称为"孕育期"。每一门科学在创建初期，往往都是以科学家、教育家头脑中的思想火花、瞬间灵感、甚至是想象等为最初呈现形式，经过不断的研究、筛选、整合，向某些难点发起集中思维

攻势，终于形成一股定向的思维潜流，推动其跨入科学理论之列，这种逻辑类似胚胎的发育过程。因此，如果把已经发展成熟的，并被社会承认的科学描述成"显科学"，那么对于那些尚未成熟，还处于萌芽阶段的科学就称为"潜行科学"，而为该科学提供技术支撑的则称为"潜行科技"。这类技术主要关注的是数字媒体下的技术革新、无人驾驶、无人机、5G时代下的物联网生态，大数据时代下的医疗、城市及未来教育等关键词。

4. 弹性城市（Resilient City）

弹性城市是描述城市机能具有的一种基础能力，一种处理复杂问题的能力。"弹性"指的是恢复的状态，"弹性城市"的概念就是城市高效率地自我修复和恢复，即关注系统能否较快恢复到原有状态，并且保持原有的结构和功能。现如今，自然灾害、气候变化、生态过载、能源污染、恐怖袭击等问题冲击着城市的抵抗能力，城市中某一薄弱环节正逐渐成为其可持续发展面临的重大问题。如果我们不赋予城市一种自我塑造的弹性能力，就是从侧面剥夺了城市结构的随机性、不可预测性和创新性。

因此，弹性城市具有问题导向研究和实用的特性，兼具规避风险和减灾及增强灾后恢复的针对性，同时更关注全部城市系统影响的多元压力，并具有养护吸收能力。弹性城市是一种面向城市、人类、社会愿景的探讨，因此，笔者重点对此概念进行了分析和描述。

在触发弹性的过程中，城市需要提升塑造城市空间的能力。这包括几大尺度：全球尺度、城市尺度、区域尺度、街道尺度、房间尺度。这种空间上由大到小的系统化塑造能力，也是要结合物与行为进行整合研究的，在更为具象化的描述中，可以将一个城市的"物"看作"产品"，"行为"则更多地被描述为"服务"。

我们设想在一片海洋的深处，生存着各种各样的海洋物种，从庞大的鲸鱼到微小的海洋生物应有尽有。这时候海洋遇到了石油污染，这是一种外界的压力，在此压力的作用下，一些深海物种灭绝，而另一些物种则会繁衍生息。最后，这片海洋在时间的积累下，跨越了它所能适配的最大尺度，并在此过程中保持了足够丰富的物种。因此，在未来遇到类似压力的时候，这片海域很可能会存活下来，独善其身。从可持续发展和生态的角度来看，这片海洋就表现得很有弹性。

从这段描述中我们不难看出定义"弹性"的标准主要是目标、压力、适应能力、生存能力、多样性、尺度。

面对压力时留存下来的随机物种多样性，也决定了海洋面对外界压力时的反应能力。当然，它在压力来临时的反应能力是随时间发展而变化的。这种反馈即目标，在时间的影响下，某个事物在不同时期的目标可能不同，但是一定具有相同点，只要解决跨越尺度的多样性问题，压力之后的海洋与压力之前的海洋生态将截然不同。

城市的弹性带给我们的思考是如何平衡"物种"与"海洋"。因此，在诸如基础设施、制度、能源和循环系统等领域，我们必须以材料学为根本的前提对弹性下定义；而在社会经济、政治、文化等领域，我们就应该从生态学角度来定义弹性。材料学就好比"物种"，这是某一空间实现弹性的基础元素，是"物"的描述；生态学就好比"海洋"，是给多样性的"物"提供最大尺度的生存环境。

以目标作为评判一座城市的弹性标准，我们能够直观地发现城市得到了保护、维修、分工、完善。这也是从"物种"角度塑造城市的视觉化体现，但是从"海洋"角度出发，城市弹性的愿景将被抛弃，这不是因为感受到诸如灾难、疫情等压力，而是因为生态中获得恢复的权利不能被公平地安排，比如生活和工作中的权限和机会，这是从内部摧毁城市弹性的主要原因之一。

在弹性城市的塑造过程中，"人"作为主要的参与者，不应该习惯被定义为空间的"作者"，以此实现对

城市视觉化的改造。而是应该融入城市之中，以"海洋"推动"物种"，给城市更多的自由，使其随机完成自我修复与塑造。这种随机性、不可预测性恰恰给"协同"带来更多的创新性。海洋就是海洋，它的形态不应该由"人"来控制；城市也是实体，而不应该是一座看起来像实体的物体。

5.3.5 作品分析

1. 视错觉的无言诗

具有"+"特征的创新设计从危机设计、潜行科技、弹性城市等概念出发，回归"人"这一设计本源，在研究为人类提供更多幸福感的同时，也会专注于人与空间的关系。我们下面分享的"视错觉的无言诗"这套作品（见图5-19～图5-21）从城市的视觉化角度出发，探讨空间在时间维度的变化。

2018年8月，设计团队途经北京1897科创城。科创城是一座由旧机车厂改造的新厂区，是一个很有历史意义的厂区。团队穿梭于老厂房和新房屋之间，感受着时间和空间的变迁，通过讨论，选择了一座新建的玻璃房子作为研究的场地，将在这里进行沉浸式互动投影设计（见图5-19）。

图5-19 视错觉的无言诗-二七厂图／康校睿／2018

经深入体会感受空间的场域，团队决定对空间与视觉进行研究，在进行了一系列的头脑风暴之后，设计者最终选择以"建立人与空间认知错觉关系"为出发点，通过人的活动造成的距离的变化来强化人类行为的特征。团队针对此主题提出了几个基础问题：

（1）人在不可视的空间中如何感受大小？

（2）人的距离与空间有什么关系？

（3）我们感受的是真实的空间吗？

通过调查可以观察到，有很多因素可以影响人对于空间的认知，团队选择了距离、大小、速度、粗细来进行实验。结果表明，对于这些因素而言，运用线性语音的视频与人的距离的变化进行交互是最好的形式。

互动装置坐落于一面墙与三面玻璃围成的封闭空间，借助于墙来进行视频投影，经过测试与计算在场地中心区分互动区，方便观赏者更好地进行互动，设备装置的规划和设想如图 5-20 所示。

⬆ 图 5-20　视错觉的无言诗 - 交互方式 / 康校睿 /2018

通过现场传感器的识别，将人的数据录入计算机的 TD 文件之中。在这里设计团队使用了计算机编程的技术手段处理现场视频，加强人对于空间错觉的认知。

夜晚的投影效果是最好的，室内的光亮会吸引室外的游客来观赏。室内投影墙壁与四周玻璃反射的投影画面，给人一种沉浸式空间体验，使得观众可以更好地体验空间的错觉变化（见图 5-21）。

⬆ 图 5-21　视错觉的无言诗 - 投影过程 / 康校睿 /2018

在白天可以看到场景处于一个封闭空间,高度与一般建筑高度持平,很适合利用玻璃的折射来打造封闭的沉浸式空间体验。

这套作品其实是在空间与人之间建构一面镜子,只是这个镜子是"数字媒体",用运动的图形、符号和声音渲染主题,从感官上刺激人们的"认知",从而到达主题目标,可以说是一套较为完整的数字媒体作品。而信息在此套作品中相当于前面提到的"物种",以视觉符号的形式贯穿于投影之中,经过程序的编辑,最终"活"了起来。

2. 幻视(VISION)

创新设计理念关注的是创造一种新的思维模式,或新的设计方法论。创新思维带动的设计已经不仅是"视觉"的表达,更是结合"造物"的方法,在强调可视的基础之上,实现人与物的和谐。当我们在探讨设计从"创意"转向"创新"的过程中究竟发生了什么的时候,我们更应该往回看,看看人类思想的本质是否在创新中得到延续,任何违背"本质"的艺术或物都不是创新的初衷。我们再分享一个设计团队立足用户需求,从"造物"的角度出发,探讨设计与社会的平衡点的研究,这套名为《幻视(VISION)》的作品从头至尾导入信息设计的数据思维模式,进而得到一套较为有趣的设计产品(见图 5-22 ~ 图 5-24)。

设计团队最先从人体感受出发,找到了一种超脱五感的感受,即形体感知综合障碍。这种感受的本质是精神病人产生的幻觉,他们会觉得自己的躯体在自己的视线中产生形变。团队从患者的感受和角度出发制作了此装置——幻视(VISION)。从"幻觉"主题入手,设计者选择了具有高反光率的镜面作为"造物"的核心材料。通过研究大量的镜片,团队筛选出 12 类不同形态和组合方式的镜面,用来最真实地还原患者的视觉感受。12 组镜片分别组装在与其形态相对应的三层卡槽中,并由 12 支亚克力弧形杆相连交汇于头顶,下部与舵机和头盔相连,舵机受电位器控制,转动电位器的转轴,装置也会随之进行任意角度的旋转。观众透过镜面看到的景象会产生丰富的变化,从而使他们切身体会患者眼中的世界。

形体感知综合障碍是感知障碍的一种,表现为在感知某一现实事物时,对事物的整体认知不准确。研究过程中发现,感知系统在某些时候会对某些属性如形象大小、颜色、位置、距离等产生与实际情况不相符合的反应。

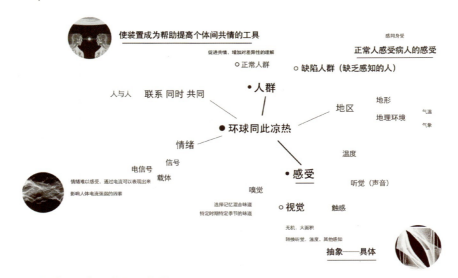

图 5-22　幻视(VISION)/ 思维导图 / 庞嘉钰 /2020

■ 信息与综合媒介整合设计

● Structure Diagram

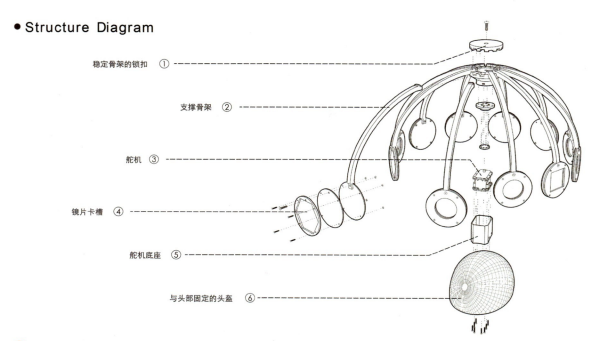

↑ 图 5-23　幻视 /VISION/ 装置结构图 / 庞嘉钰 /2020

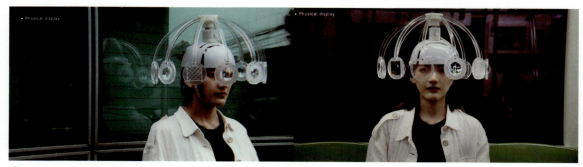

↑ 图 5-24　幻视 /VISION/ 最终项目展示图 / 庞嘉钰 /2020

最后根据调研，设计团队得出了如下结论：

从患者角度，幻觉——患者大脑皮层产生幻觉——信号传递给眼睛——患者看到自己的形体发生变化；

从非患者角度，无形体感知综合障碍——没有办法感受——无法接受——可感受——接受——理解共情。

最终这个奇怪却新潮的镜面帽子问世了，怪诞的外形并没有使作品褪色，反倒在公共场合吸引了更多的注意。而多角度的镜面也很好地映射了"幻觉"的主题。我们可以看到设计团队在调研、共情、灵感、创意、制作的过程都较好地将设计思路保存，整理的步骤也都较为清晰，这可以在某一阶段进行自我总结时提供很好的帮助。需要说明的是，这套作品的设计者均有数字媒体艺术专业背景，他们在设定产品原型、程序编辑、美学展现等几大方面都表现得非常有自信。设计中途也加入了不同专业的人员，他们一起发散思维，整合资料，为最终的成果展现提出了更多的可行性方案。因此，这种协同合作模式是主动的、积极的，而最终的结果呈现也是充分而圆满的。

5.4 数字媒体艺术下的信息创新设计

工业革命的发展推动了产业的细分，教育在过去的一百年里对应产业的属性，在用户驱动（User Driven of Innovation）的创新下，平面设计、服装设计、产品设计、汽车设计、数字媒体设计等学科对应的相关产业蓬勃发展。随着时代的发展，我们要面临的问题越来越复杂，问题的综合性和多样性越来越明显，一种学科的理论基础不足以解决系统的问题，单一的知识体系解决思路已经过时，现在我们在寻求"专家"的同时，也需要更多的"综合学家"站出来。通过结合设计、文化、科学、商业，形成对复杂问题敏锐的分析和洞察力，实践的过程体现出明显的综合性特征，而这也是数字媒体艺术学科需要探讨和关注的问题。

在响应"创新驱动发展"的国家大战略语境下，数字媒体艺术已经不只是对表现方法跨越尺度的描述，而是结合技术驱动、用户驱动、设计驱动的三大创新，构建基于不同地域的跨领域创新设计的研究方法，而数字媒体艺术学科本身也培养具有国际前瞻视野、协同领域设计能力、跨文化认知能力、社会愿景洞察能力、预判思维能力、信息逻辑能力的复合型创新人才。

人们在探讨数字媒体艺术时会被视觉化的外表吸引，在研究创新的时候，又会聚焦于技术和用户驱动的创新。而在将两者结合的时候，我们需要从方法论的角度探索创新的本质，这一探索以设计学为原点，跨越经济学、统计学、信息学、自然科学、人文社科等领域，而这也是对"设计+"理念的最好诠释。当我们应对不断变化的世界时，应从设计角度切入应对多个复杂问题，形成具有前瞻性的解决方案，或在瞬息万变的社会中捕捉创新的机遇。

5.4.1 "信息设计+"的创新

信息设计的创新不是视觉化的呈现，而是以方法论为核心，聚焦信息叙事的表达方法、创新技术和思维模式的开发，此过程并不对潜在问题进行可视化叙事表达的方式做限定，完全是一种开源的思维模式。

前文我们提到了信息设计的未来，主要是从表现手法，即可视化的角度总结出智能传递是信息设计的未来。这里要探讨的是从方法论的思路来对信息设计进行前瞻性的研究。研究基础应该结合人文、科学、设计三大方法，用数据思维探索人类社会未来的复杂需求和可持续的可视化方法。在此过程中，我们需要将战略趋势的研究导入其中，洞悉社会文化趋势、探索信息对于未来生活方式的作用。

我们应该引导年轻的设计者审视人类的生活方式，提炼未来人类接收信息的方式、读取方式，以及探讨这种趋势是如何形成的，从未来学理论、趋势研究方法论、战略分析方法、非线性预测方法论、科学技术发展等方面，全面预测信息设计的创新机遇。我们需要关注信息设计的趋势调研方法如何对现实生活和设计实践带来正面的影响，将信息设计趋势与社会、文化、技术、商业整合，梳理出一条方法路径，推断未来的创新机遇。

5.4.2 作品分析：14天塑料使用记录

"信息设计+"的创新思路不一定是技术的革新，也可能是解题思路的革新，而这种思路来自对生活中所见或不见问题的敏锐洞察，比如接下来要说的塑料问题（见图5-25）。

塑料的发明使人们的生活变得更加便利，如今塑料制品充斥着我们的生活，在科学技术的加持下，我甚至很难觉察有些产品是由塑料构成的，从而忽略了它们的存在。比如在新冠疫情暴发后人们最需要的口罩，看上去是布制品，摸上去也是布的质感，但绝大多数的口罩都是以聚丙烯构成的无纺布为主要原料。聚丙烯是一种半结晶的塑料，口罩其实是塑料制品。一个现代都市人使用塑料制品的频率究竟有多高？这个课题将告诉你答案。

这套作品以14天的时间为线索，引入多个不同背景的角色：自认为不环保的男性雇员一共用了235件塑料品，一次性塑料品占比为71%；认为自己还算环保的姑娘小D使用了373件塑料，一次性塑料占比为30%。"限塑令"推行了十多年，塑料却越用越多，人们究竟该做什么才能改变现状？这将是一个长线斗争，对个人的塑料使用情况有更清晰的认知，也许对于"限塑"来说是个好的开始。

澎湃美数课与浦发银行合作出品的这套信息可视化作品在网络上一经发布，就引起了社会的极大关注，其"痛点"在于"隐藏因素"，即某些物件是很难分辨出材质的，设计者通过这一点聚焦塑料与口罩的关系。作品中包含很多信息可视化的表达手段，用数据的方式描述这个故事，让科普类的知识可以被生动、直观地传递给用户。作品并没有借助酷炫的科技手段，但是无论是对生活细节的洞察，还是在材料学、社会学、数据科学等领域的交叉研究中，都可以看到团队尝试创新的勇气。而信息设计发现"不经意间的问题"的能力也被团队用视觉化的叙事手法娓娓道来，其所反映的社会问题也是看似风平浪静，实则暗潮汹涌。

【14天塑料使用记录】

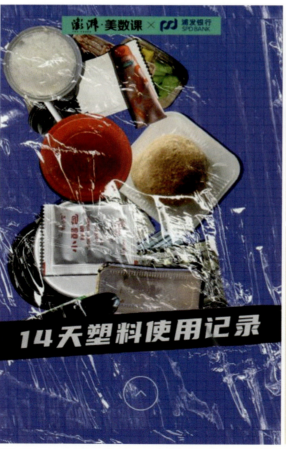

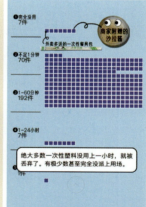

图5-25　14天塑料使用记录／澎湃美数课／2020

5.5　信息创新设计赋能数字文化产业的整合发展

　　数字媒体艺术是经历了农业、工业化和信息化浪潮的技术革新而产生的现代艺术。在未来的人工智能时代，大数据网络将成为第四产业革命的中心技术支持。越来越多的机器人将取代人工智能，艺术家也会被人工智能取代，这样的讨论经常成为话题。事实上，机械学习思考活动的设计是从对主题的理解、要素的收集和处理等形式的正式美感和数字的组合来推论，数字媒体艺术的未来将成为人工智能的合作，科技文明在艺术和技术之间创造了特殊的关系，数字媒体艺术日渐成熟也促进了数字文化产业的出现和蓬勃发展。

　　由新的营销驱动，消费者的购买热情是品牌恢复的经济增长点。2020 年，新冠疫情影响了整个经济市场，人们家里的市场、离线市场及工作恢复得缓慢，导致整个消费市场陷入困境。但是，流行改变了在线消费习惯，并且在线教育、短片视频、直播和电信等新的消费形式直接重新定义了商业市场，整个商业社区都在向数字广告营销转变。因此，我们可以看到数字媒体技术为国家数字文化产业的发展奠定了坚实的技术基础，并加快了以互联网为媒介进行文化输出的步伐。我们先关注下面一段数据：

　　中国网民规模达 9.4 亿，互联网普及率 67%；

　　阅文集团以网络文学为核心竞争力，拥有线上创作者 810 万名，作品储备 1220 万部；

　　2020 年，数字文化产业中游戏、电竞、直播和文学的就业人数约 3000 万，全职就业人数达到 1145 万；直播相关领域的招聘职位数同比上涨 83.95%。

　　2021 年，数字技术将继续推动数字文化产业创新发展。科学技术尤其是大数据和人工智能的开发，推动了智能与自动化的广告交流的开发。根据相关统计，传统广告形式预计将减少 17%，传统广告的影响力正在衰退。可以看出，数字媒体技术更新了媒体的形式，也从侧面刺激了品牌广告目的的转变。可以预见的是，数字媒体技术将致力于发展数字文化产业，实现内容生产者和消费者之间的紧密交流和测定。而上面一组数据也较为直观地体现出在国家互联网生态大背景下，数字文化产业正迎来一次全新的发展机遇。而笔者也真切地感受到家乡辽宁厚实的工业自动化生产底子，如果可以插上"数字文化产业 + 信息设计"的翅膀，一定会迎来新的变革发展。

　　数字文化产业得到了前所未有的支持，而信息设计在与其他学科的"协同创新"下，也迎来了从理论到实践转化的最好时机。数据思维的比较性和关联性研究，在数字文创开发的前期调研中起到了关键作用。而在文创产品的落地执行阶段，具有数据特征的视觉化表现也为该产业提供了多种可能性。可以说，信息设计的介入，为文创开发尤其是具备互联网特征的数字文化产业的开发提供了全新的保障。

　　《秒针车间》这套作品（见图 5-26 ～ 图 5-29）聚焦流水线工作者，关注生活中看似普通却重要的群体，以信息可视化的形式打破人们的认知差异，为流水线工作者发声，展示流水线上每一个独一无二的个体。作品的最大特征是从创新的角度思考信息设计的可能性，还以内容为驱动，订制了一些数字化文创产品，比如具有数据 IP 特征的玩偶，是数字文化产业和信息设计结合的典型案例。

　　作品选取钟表秒针作为基础视觉元素，秒针与流水线工作者类似，不起眼却至关重要。整体颜色打破人们对于该行业沉闷的刻板认知，表明每一个在平凡岗位上努力奋斗的工作者都永远闪闪发光。

　　研发团队在此项目中十分关注数据的调研工作，以及数据的整理工作。在本作品前期调研期间，创作者邀请近千名流水线工厂、为流水线工人发声的自媒体加入，共收集到 2668 份问卷，加上前期网络调研所得到的数据，一同进行数据整理与分析，发现人们对流水线的认知存在偏差，由此推动作品进一步发展。

■ 信息与综合媒介整合设计

图 5-26　秒针车间 - 有关流水线行业认知差异的可视化海报 / 徐墨涵 刘雨婷 吴湘权 / 指导教师：赵璐 张儒赫 /2020 年

通过前期信息调研，设计团队针对流水线工作者的真实情况和内心想法，根据调研问卷的回收结果，为每一位流水线工作者定制了形象及信息卡片。

【秒针车间】

图 5-27　秒针车间 - 信息卡片 / 徐墨涵 刘雨婷 吴湘权 / 指导教师：赵璐 张儒赫 /2020 年

图 5-28　秒针车间 - 前期调研（左）、数据生成形象个体展示图（右）/ 徐墨涵 刘雨婷 吴湘权 / 指导教师：赵璐 张儒赫 /2020 年

　　团队根据每一位参与调研的流水线工作者迥异的个人背景和内心世界生成如图 5-28 所示的数据形象，这些形象看起来相似，但是其实有很多差别，正如每个人无论身处何种岗位或环境都是独特的个体。之后团队也进行了数据 IP 的玩偶设计，并利用互联网进行动态演示，打造全方位的数字文化产业。

　　设计团队依托技术手段生成与每一位流水线工作者对应的定制形象，在此基础上进行集合构成线的提取，结合平面化视觉图形，进行更直观的信息展示。设计团队细挖流水线工人对于自身工作各项指标的满意程度，对其进行视觉化呈现，满意度越高的流水线工人，在其工作岗位上越能闪闪发光。每一位工作者看似做着相同的工作，穿着相同的制服，但其实都是独一无二的。

■ 信息与综合媒介整合设计

⬆ 图 5-29　秒针车间 - 数据生成形象规则及结构配比示意图（左）、物料展示图（右）/ 徐墨涵 刘雨婷 吴湘权 / 指导教师：赵璐 张儒赫 /2020 年

　　最后为了感谢在本作品进行过程中参与进来，为设计团队提供宝贵的信息参考，为设计推进提供巨大帮助和支持的流水线工作者，在作品完成后，团队随机抽选并生成流水线工作者的可视化形象，印制出他们个人的视觉专属形象卡片、所在地区可视化图表及其他相关物料，以邮寄的形式回馈给参与本次活动的流水线工作者。这也是将线上的数字文创与线下文化进行有机的结合，让作品形成完整闭环。

　　通过完整介绍此套信息设计作品，编者希望可以带领读者理解信息设计的另一层含义：将信息以视觉化的方式呈现，有助于人们了解平日不被关注的领域。流水线工作者就是一群静静地守在那里的普通群体，如果我们不去主动关注，他们自己也不会发声，但社会中有很多类似的群体其实是要被关注的，心理状况、家庭背景、社会地位等因素长期困扰着这群看上去"普通"的人们。信息设计的调研、整合工作保证了作品呈现的真实有效性，毕竟抛开真实信息的作品根本谈不上是信息设计，这种真实正是客观反映社会"隐蔽"问题的保障。信息设计是不是只能作为一种传递信息的载体而存在？如果我们从更高维度思考，用数据化的视觉图形进行整合设计，打造完整的数据 IP，同时利用互联网等平台与观众进行交流，这将是具有数据格调的数字文化产业的尝试。

5.5.1 以东北地区为例的地域性数字文化产业

文化和旅游部发布的《关于推动数字文化产业高质量发展的意见》（以下简称《意见》）在文化产业界引起关注和好评，描绘了数字时代下文化产业让人耳目一新的未来，以及一系列高质量可持续发展的新观念。这套关于文化创新的"组合拳"勾勒出创新领域未来发展的趋势，数字文化产业新一轮大发展的蓝图也已绘就，文化产业高质量发展的新格局呼之欲出。

说到辽宁，就一定要提到东北地区，这是我国最早建立的以重化工业为特色的老工业基地，拥有一批关系国民经济命脉和国家安全的战略性产业和骨干企业，在几十年发展历程中，为国家工业体系和国民经济体系的完善、国家的改革开放和现代化建设事业做出了历史性贡献。但是近年来，东北地区在市场经济条件下面临着新的困境，比如地区产业发展新增长点没有系统形成、经济位次后移、人才流失严重，调整经济结构任务艰巨。

习近平总书记强调"以新气象、新担当、新作为推进东北振兴"，明确提出"新时代东北振兴，是全面振兴、全方位振兴"。如何理解"全面振兴、全方位振兴"？在这里，我们对东北振兴的内涵、目标要有明确的认识。"全面振兴、全方位振兴"远远超出并深化了"东北老工业基地振兴"战略的内涵，包含产业、城市、基础设施、生态建设、外贸、人才等各方面的振兴发展，体现了经济社会发展的"全面"；"全方位振兴"是立体的振兴，既有工业振兴，包含制造业、装备制造业、能源业等的振兴发展，又有农业、服务业的振兴发展。当然，更要聚焦于"数字文化产业"的振兴，这对于以辽宁为代表的东北而言是自身的优势所在。

为响应国家号召，鲁迅美术学院中英数字媒体艺术的教学团队也以辽宁为研究目标，以信息设计为方法，结合各学科的优势资源和力量，以创新为核心，研究和探讨辽宁乃至东北地区的民族文化、地域文化、饮食文化、旅游文化等内容，并尝试对所调研的内容进行动态的可视化展现，在研究中挖掘作品作为数字文化产业内容层面的可能性。接下来我们分享几个案例。

下面要介绍的这套作品名为《绘饰》（见图 5-30），因为一位团队成员平日喜欢收集民族服饰，所以就跟其他成员商量一起组建了关于满族服饰信息可视化的设计小组。团队的灵感来自之前看到的关于色彩信息可视化研究的作品，受其启发对满族服饰的色彩开展深层次数据化调研。

因为选择主题具有一定的专业度和局限性，网络上并没有可用的现成的数据，所以信息数据这一板块是通过将服饰图片像素化得到无数个色块，再将色块归类整合得来的。整个过程有些辛苦，做到后期更是有些枯燥，但是最后的结果还是让我们体验到了数据从无到有的乐趣。在收集服饰图片的过程中，我们发现满族服饰的分类非常的庞杂，因此在研究中导入满族的历史和文明发展信息，围绕满族等级制度从上至下，挑选了最具有代表性和说服力的，即在重要场合穿着的服饰进行研究。

最终借助数字技术进行动态展示，打破以往平面化的信息设计，让观众可以更直观、清晰地看到我们整理信息、得出结论的过程，这个研究过程才是这套作品的关键。同时也可以通过旁白解释扩大受众群，让更多的人理解我们的作品，也可以达到通过对少数民族服饰的叙事性表达传递该民族文化内核的目的。

而在将信息可视化作品植入数字媒体平台的过程中，设计者最先考虑的问题是信息图是否可以给观看者带来直观的感受体验，让数据清晰地呈现出来。选择移动终端展示可以让更多的群体看到我们的作品，所以我们认为清晰直观的展示尤为重要。

图 5-30　绘饰 - 动态信息设计关键帧展示 / 刘璐 王馨荘 / 指导教师：赵璐 刘放 张儒赫 /2020

"东北振兴"不是一句空话,真正的振兴来自创新。只有将创新思维与所在地的地域文化特征相关联,进行协同研究,才能将振兴带入正确的轨道。下面要介绍的这套作品名为《查干湖冬捕》(见图5-31)。教学团队中有老家在南方的成员,因为多年在辽宁学习、工作、生活,深刻地体会到东北三省近年来正在悄然复苏,同时也被这里特有的看似"粗犷"却"细腻"的风土人情感染,所以创作了这套作品。这套作品的设计团队组成很有趣,也具有一种偶然性:一名来自南方的同学和一名地道的东北辽宁人组队。更有趣的是两人都在不同时间和情况下目睹过吉林非常著名的地域特色文化活动——查干湖冬捕的盛况,于是经过自我描述和大量的网络调研,两人在查干湖冬捕这样的渔业生产方式和东北老工业基地之间找到了一些联系,才有了现在信息设计的主题。

在查找数据方面,他们的一些方法很有针对性,也从调研阶段就呈现出"创新"的内核:

通过"查干湖冬捕""东北老工业基地""查干湖渔猎"等关键词在相关学术门户网站搜索论文,分析其中的数据,将其进行关联比对,产生信息;

在"中国统计信息网"搜索有关"东北""东北老工业基地"的相关数据,进行逐条筛选,形成具有关键词的信息表格以备研究使用;

通过官方微博、知识型官网、公众号、贴吧等公共咨询网站和社交平台进行信息收集;

通过新闻类网站查阅有关查干湖冬捕的报道,例如新华社、澎湃新闻、人民日报等,从各类报道中找到叙事性较强的有效信息。

查干湖冬捕这一主题范围较为集中,涉及面较窄,但每年来自各媒体的报道却层出不穷,首先我们按照时间线来排查信息,获取近8至10年的数据报告,这样做的目的是确保信息的时效性、真实性、客观性。接下来,他们将信息设计项目分为捕鱼方式、旅游人群、出行方式3个大类来整理信息,明确的分类为后续的设计环节提供了便利。

在信息可视化的动态展示过程中,团队认识到数字媒体艺术对观众来说是一种更具吸引力的展示方式,大量的信息经过可视化描述已经得到了一定程度的提炼筛选,但考虑到现代社会短视频普及率大、受众广,团队选择对信息的逻辑关系、层次和叙事性表达进行动态设计处理,这也是数字媒体艺术赋予了信息设计更多的可能性。查干湖冬捕这种特色文化在南方知名度较低,团队更希望通过动态展示的方式让更多人主动去了解查干湖冬捕并对其产生浓厚的兴趣。

在动态图形中,团队按照一定的信息优先级进行关键帧的设定,视频格式和尺寸如何适应不同设备的大小是他们首要考虑的。颜色的校准和图形是否吸引人也是一个重要的问题,他们以此为重点,修改了许多版式。

【查干湖冬捕】

↑ 图5-31 查干湖冬捕-动态信息设计关键帧展示 / 沈佳仪 黄宝凤 / 指导教师:赵璐 刘放 张儒赫 /2020

5.5.2　新时代赋能东北数字文化产业的创新

结合前面的数据来看,"创新之路"势在必行。以辽宁为例,协同创新是"思维",数字文化产业为"实践"。编者也一直带领着团队,从"数字媒体+信息设计+社会生态"的模式出发,延续理论结合实践的系统模式,探讨以辽宁为核心,辐射东北三省,发展跨地域的数字文化产业的可能性。

经过一段时间的调研和积累,我们发现在信息爆炸的时代,数据还是我们研究此主题的重要资源,而"数据驱动"也是《意见》中提出的关于加速新型文化业态发展的重要理念。结合以上思考,我们确定了以下两大研究维度。

1. 协同创新促进数字文化资源融合

从设计全域进行资源整合,在沈阳市范围内,结合协同创新设计思维,探讨数字文化产业研究。

2. 全球化危机驱动数字文化产业需求

新冠疫情的暴发,使得设计已经不再只是符号、图形的研究和生产过程,而是站在更高维度演变为对生命安全和国家重大事件进行服务的责任。设计除了为人类生活创造更高的价值之外,还能发挥更大作用。

在这样的大背景之下,线上文化活动如雨后春笋般层出不穷,如云演出、云文创、云直播、云展览、云综艺等。受疫情的影响,各种活动都由线下转为线上,由实体转为虚拟。特殊情况下科学艺术整合资源,数字文化产业异军突起,逆势上扬,用丰富的数字化网络内容满足用户的精神文化需求。线上的数字文化的发展并不是一味地要求人们"宅"在家中,足不出户,而是要线上线下相融合,以资源的整合促进用户的行为融合。

未来,在促进优质数字文化产业升级的同时,将产业生态从国内大循环导向为跨地域的全球双循环的新发展格局,从设计为人服务的角度,赋能用户对虚拟文化的需求,汇聚精神层面的力量。网络文化领域正在逐步形成数字资源平台,线上平台的两端联系着文化的生产者和消费用户。有趣的是,人人都可以成为数字文化经济的生产者或用户。这种灵活多变的生产消费新生态,赋能了传统意义上创新产业的转型和升级。利用"互联网+",加快以辽宁为核心,向东北延展的传统线下业态数字化改造和转型的升级,培育文化领域垂直内容平台,形成数字经济新实体,才是适合沈阳的数字文化产业发展方向。

在针对辽宁及东北地区的民族文化进行挖掘的同时,我们也注重将"人与空间""人与环境"的关系结合,数据思维中的关联性思维对我们进行选题的开源思考和创新的时候提供了最有价值的方法借鉴。在此基础之上,将研究的阶段性结果作为内容方,以动静结合的方式融入互联网平台,供用户进行可交互的点击和阅读,这种信息的传导方式本身就是数字文化产业的一种可能性,也是我们中英数字媒体团队打造的有自身特色的数字媒体艺术的结果出口。

接下来要介绍的这套交互性信息可视化作品名为《盛京故宫》(见图5-32),其设计团队的两人都来自辽宁,他们在搜索辽宁范围内感兴趣的领域时聚焦沈阳故宫——一座具有民族文化特色和历史代表性的建筑,经过进一步的研究和资料整理,团队发现沈阳故宫的建筑风格和纹样等元素都鲜明地体现出辽宁文化的特点,而建筑类选题因为其与生俱来的"空间"和"时间"线索,可以很好地解释沈阳故宫特有的发展规律。

通过了解沈阳故宫博物院官网和相关文献,设计团队将具有代表性的建筑、服装、器物等进行分类归纳,以表格的形式进行横纵向对比。收集数据的过程相对其他主题不算太困难,因为设计团队把重点放在了对数据"做减法"上,排除了与最终想要呈现的主题不相关的内容。在研究沈阳故宫相关文献时,他们发现沈阳故宫是一座庞大的建筑群,逐个研究是不现实的,根据沈阳故宫三路分布的布局,我们从三条线路各挑选了

具有代表性的建筑，再根据旅游景点的参观人数及相关文献的详细程度进行筛选。所有其他的与该主题无关的，比如介绍沈阳故宫服饰的、沈阳近代历史的数据和内容都被"减"掉。

建筑所反映的信息是"固化"的，人们如果要阅读相关信息，需要走进它。而数字化的动态信息图可以有效地解决这种"固化"的问题，人们不需要移动，通过屏幕的浏览便可身临其境地了解沈阳故宫的全域性信息。而动态的信息表达也可以将悠久的文明历史较为生动地描述给用户，真正做到建筑是"无生命"的，而信息是"活"的。

【盛京故宫】

↑ 图 5-32　盛京故宫 - 动态信息设计关键帧展示 / 谢朝阳 王晓婵 / 指导教师：赵璐 刘放 张儒赫 /2020

5.6 送给未来的"历史性"思考

是否有人想过，一百年之后的人回看 21 世纪的我们，其实就是在回顾"历史"。因此，我们不必过分追求未来，因为"现在"这个时间仅仅就是一瞬间的"点"，在下一秒就会成为历史。设计对"未来"的探讨，更多的是关于创新的可持续性的探讨。正如笔者在首章提出的设计的生命力在于"创新"，"创新"是用新颖的方法去解决问题，而不是保持"惯性思维"。

时至今日，人们的思考和生产方式已经被新的知识和方法改变，而科学和技术的变革为人类提供了便利，这也为依托创新和社会思维的信息设计提供了更多的生命力和机会。信息的智能化传递和科学技术的革命式发展直接促进了数字媒体艺术的产生与发展，也引起了信息设计与创新语境下的对信息设计关系的思考，更多的从业者开始将"设计 +"的设计方法融会贯通，灵活地创造更多的信息可视化方式。

我们应该从科技发展史和设计史的角度寻找信息传递的演变规律。数字媒体艺术当前与未来的发展方向则是将信息的传递效能置于设计领域的社会观念和艺术领域的精神观念之中。很明显，科学技术的革命和当代艺术的发展造就了数字媒体艺术下的信息设计，而这种信息的视觉化呈现是先进的"创新"。当然，对于更为复杂的社会生态，促进跨界多元文化融合则是数字媒体艺术给予信息设计发展更大的"催化剂"。创新性的融合可以让人与人、人与物、物与物更好地互动和交流，而其创造的趋势也从"设计"变为"创新"。与过去单纯的视觉化问题不同，当下更多的是社会问题的解决方式和路径，而解题思路往往充满了不确定性，这需要设计者参与分析寻找过程，而具有数据化思维的信息设计就很好地起到了连接的作用，它引导信息设计者的依托创新理念去打破传统的观念和行业的界限。人类在不同语言、不同文化、不同理论、不同地域下进行交流，这是一件非常有趣的事情，因为我们的工作就是要创造一种奥图·纽拉特先生提出的国际字体图形教育体系，打破无形交流的框架，用直观的视觉形象去呈现信息。这可以帮助我们更好地解决和理解社会问题，也可以提供多元视角，打破传统的观念和旧的习俗。

在这个信息去中心化的时代，每个人既是信息的发布者，又是信息的接收者，这导致信息数量过剩，信息质量变得参差不齐。因此，我们需要的是更有效地获取和传播信息，如果把视觉的语言和意识的语言结合起来（后者指文字、数据、概念等），那么我们便可同时使用两种语言，把抽象的文字内容和数据信息视觉化，将其转化为适合眼睛探查的全景视图，使人类能够更直观地接收到信息。这种可视化方法不仅可以使我们看到事物形成的格局和内在联系，还有利于我们将其塑造成新事物及新观点，便于我们从海量信息中轻易抓住重点，以更强的叙事逻辑将其娓娓道来。

作为信息设计的一种重要表达方式，数字媒体艺术不仅在执行的过程中提供落地实现的技术保障，更是为设计者提供了信息传播的媒介平台。每天都有大量信息通过漂亮的图形在手机、平板电脑等媒介上动态展现，"万物皆屏"的年代也促使信息设计工作者将注意力集中在以互联网为生长环境的移动终端上，他们借助移动终端的快速反应，将信息更为高效地传达给用户，同时大量的交互行为也可以促使复杂的信息以分层、分类、分项的方式呈现，庞大的信息层级在交互行为的作用下，被分解成不同的页面，每一页所承载的文字、数据、图形的数量虽然在减少，但单位面积却在增加，这也非常有利于信息在互联网时代下进行高效的传递。

总之，创新就是"一切不可能都存在可能"，我们就是要找出"可能"的本质，无限接近创新的真相。而信息设计也是一种思维，是高效创新的思维方式，是以人类为本的无限可能。

以上就是我们送给未来的"历史性"思考。

单元训练和作业

1. 课题内容：将已完成的信息设计作品进行动态编辑，完成新媒体下的动态信息设计。

2. 课题时间：15课时。

3. 教学方式：教师辅助学生确定作品在动态表达中的细节问题，并确定在何种媒介中进行动态的信息传递；引导学生通过数字媒体技术，并配合计算机工具实现静态信息设计在动态维度的表达；将作品导入新媒体终端，探讨数据在屏幕中传递信息的可能性。

4. 要点提示：

（1）"动态"的目的是通过"动"的方式驱动信息更"高效"地传递，因此"动"不是目的，而是方法，"动"的程度是本环节需要斟酌的关键点；

（2）动态的处理方式最适合表达层级关系复杂的主题内容，可以通过动态方法进行分段式的信息传递；

（3）针对主题选择最合适的移动终端作为新媒体平台，注意作品在屏幕中动态出现的逻辑要符合用户普遍理解的客观规律。

5. 教学要求：

（1）用最适合的方式完成动态信信设计作品，将视频时间控制在1分钟以内；

（2）将动态作品导入手机、计算机、平板电脑等移动终端。

6. 其他作业：收集整理优秀的动态信息设计作品，撰写不少于800字的批判性分析论文；整理之前的文字材料，最终梳理完成一篇不少于2500字的关于信息设计的研究报告。

7. 推荐阅读：

（1）张儒赫，赵璐.地域设计的可持续发展：数据驱动下的IP文化研究［J］.美术大观，2020（12）：106-109.

（2）余冠臻.新时态下新媒体艺术的价值取向［J］.美术，2020（05）：134-135.

（3）杨雅茜，袁川川，江牧.大数据与智能化环境下的可持续设计趋势研究［J］.包装工程，2020（14）：16-20.

参考文献

方晓风. 论主动设计 [J]. 装饰, 2015（07）, 12-16.

李谦升. 城市信息可视化设计研究 [D]. 上海：上海大学, 2017.

陆姗姗. 信息时代的艺术设计策略研究 [J]. 美术大观, 2017（04）, 114-115.

迈尔-舍恩伯格, 库克耶. 大数据时代：生活、工作与思维的大变革 [M]. 盛杨燕, 周涛, 译. 杭州：浙江人民出版社, 2013.

麦克卢汉, 理解媒介：论人的延伸 [M]. 何道宽, 译. 南京：译林出版社, 2019.

樱田润. 信息图表设计入门 [M]. 施梦洁, 译. 上海：上海人民美术出版社, 2015.

原建勇. 大数据思维的认知预设、特征及其意义 [D]. 太原：山西大学, 2018.